VINTAGE MENSWEAR

VINTAGE MENSWEAR

by Douglas Gunn, Roy Luckett

Text © 2012 Doug Gunn, Roy Luckett and Josh Sims.

Doug Gunn, Roy Luckett and Josh Sims have asserted their right under the copyright,

Designs and Patent Act 1988, to be identified as the Author of their work.

All rights reserved.

This Korean edition was published by Prunsoop Publishing Co. in 2014

by arrangement with Laurence King Publishing Ltd., London

through KCC(Korea Copyright Center Inc.), Seoul.

이 책은 (주)한국저작권센터(KCC)를 통한 저작권자와의 독점계약으로 도서출판 푸른숲에서 출간되었습니다.
저작권법에 의해 한국 내에서 보호를 받는 저작물이므로 무단전재와 복제를 금합니다.

일러두기

옮긴이주는 '+' 기호로 표시했다.

VINTAGE MENSWEAR
빈티지 맨즈웨어

영국 빈티지 쇼룸 남성복 컬렉션

더글러스 건 · 로이 러킷 · 조시 심스 지음
박세진 옮김

CHAPTER 1
SPORTS & LEISURE

CHAPTER 2
MILITARY

CHAPTER 3
WORKWEAR

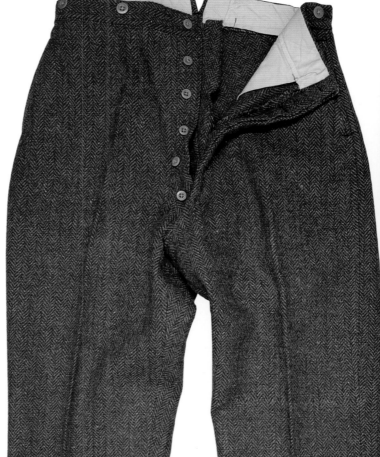

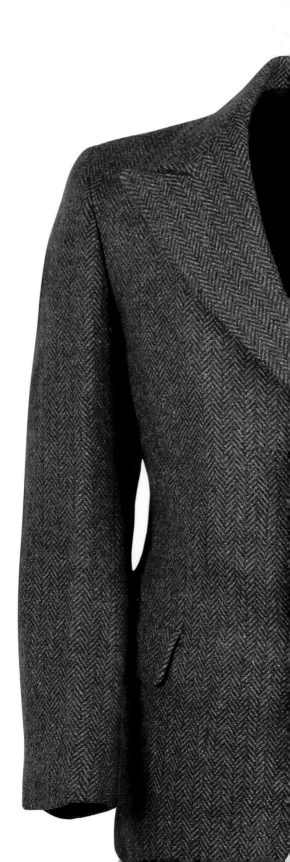

빈티지 쇼룸에 대하여

빈티지 쇼룸은 세계 최고의 빈티지 남성복 전문점이며 이 책은 그곳에 소장된 옷들 중 129벌을 선별해 소개한다. 빈티지 쇼룸은 2007년 런던에서 문을 열었지만 이미 그전부터 수준 높은 아카이브를 구축하고 거대 패션 브랜드의 디자인팀에 옷을 대여하거나 판매했다. 이곳을 찾은 디자인팀은 여기 칼라는 어떤 모양인지, 저기 버클은 어떻게 달려 있는지 하는 디테일과 제작 방식에서 영감을 얻는다. 심지어 빈티지 옷이 지닌 분위기만으로도 훌륭한 자극제가 된다. 이곳의 많은 옷들은 지나간 시대를 대단히 환기시킨다는 점에서 역사적 유물에 버금간다. 갈수록 브랜드들이 먼 훗날 빈티지 의류가 될 자사 제품의 아카이브를 만들기 위해 빈티지 쇼룸에 도움을 구하는 일이 늘고 있다.

빈티지 의류에 대한 흔한 오해는 그저 옛날 옷이면 다 빈티지라고 생각한다는 점이다. 그러다보니 나이 어린 세대는 10년쯤 전에 나온 아무 옷에나 빈티지라는 이름표를 갖다붙이려 하고, 빈티지 의류가 유행하면서 그런 경향은 더욱 심해지고 있다. 하지만 그런 태도는 빈티지 쇼룸의 큐레이터들에게는 해당되지 않는다. 이곳의 컬렉션에서 제작된 지 적어도 50년이 안 지났고, 그 옷이 속한 범주에서 기준이 될 만한 옷이 아닌 경우는 좀처럼 찾아보기 어렵다. 하지만 막상 그런 옷들을 찾아내는 건 보통 일이 아니다. 시간이 지나면 모든 것은 손상되기 마련인지라 많은 옛날 옷들이 사라지거나 망가지거나 재활용되거나 또는 새롭게 수선된다(빈티지 쇼룸에서 이렇게 변형된 옷이 차지하는 양은 원래 모습 그대로인 옷들에 육박할 정도다). 뿐만 아니라 유일한 제품 견본(제조사가 아카이브에 갖추고 있어야 마땅하지만 그러지 못하다보니 탐내는 옷들이다)이거나, 처음 제작될 당시에는 고려되지 않았던 특별한 환경이나 필요에 따라 개량된 옷들도 많다. 여기 실린 옷들은 빈티지 쇼룸의 설립자인 더글러스 건과 로이 러킷이 1년에 몇 달씩 전 세계 곳곳의 다 쓰러져가는 헛간과 창고, 별채를 샅샅이 뒤져 찾아낸 것들이다.

모든 빈티지 의류 컬렉션은 각기 다른 성향을 띠기 마련이고 빈티지 쇼룸도 예외는 아니다. 더글러스 건과 로이 러킷은 기술적인 면으로든 디자인적인 면으로든 내력을 가진 옷을 좋아한다. 패션보다는 기능성을 우선시한다. 따라서 빈티지 쇼룸의 컬렉션은 그 용도가 처음부터 명확한 옷들에 경도되어 있다. 다름 아닌 운동복, 작업복, 군용 의류로 이 책의 세 장에서 다루고 있는 분야들이다. 각각의 옷은 만들어진 목적에 따라 분류되었는데, 이런 구분은 20세기를 지나 21세기에 이르기까지 남성복 디자인에 널리 깔려 있는 풍조이다. 자고로, 남자들은 옷에서 기능성을 더 따지는 경향이 있다. 스타일은 그 다음 얘기다. 이 책에서 소개되는 옷들은 더글러스 건과 로이 러킷의 할아버지, 혹은 증조부 시대에 만들어졌지만 거기서 오늘날 입는 옷들의 원형을 알아보는 건 어렵지 않다.

과거의 향수를 불러일으키는 면을 차치하더라도 실제로 1960년대와 그 이전에 만들어진 남성복은 우아하고 품질이 뛰어나다. 이제는 찾아보기 어려운 덕목들이다. 그렇게 된 이유는 먼저, 대량생산 경제에서는 디자인에 좀 더 공을 들이면 그만큼 적절한 가격을 책정하기가 어렵기 때문이다. 또 다른 이유는, 특정한 직업이나 활동을 위한 의류 분야를 기술적인 첨단의 직물이 지배하고 있기 때문이다. 물론 기능적으로 훨씬 우수하지만 미적인 면에서는 그렇지 않다. 작은 이유를 하나 더 들자면, 겉모습을 꾸미는 데 자부심이 부족하다. 오늘날 남성들은 싸고 편안한 캐주얼복만 있어도 충분한 듯 보인다. 더글러스 건과 로이 러킷은 물론이고 빈티지 의류에 광적으로 열광하는 사람들이 여기 선별된 빈티지 남성복들에 모험담이 깃들어 있다고 느끼는 것도 당연하다. 스포츠를 즐기고 노동을 하고 심지어 전투에 참여한 남성들의 이야기. 요즘 옷에서는 딱히 드러나지 않고 급성장하고 있는 빈티지 복각 의류 시장에서는 이런 모험담을 옷에 불어넣고 싶어 하지만 그 느낌을 재현하기란 어렵다. 그저 스타일이 비슷하다고 개별적인 옷이 지나온 시간의 흔적이 같을 순 없다. 빈티지 의류의 그윽한 멋은 표면적으로 꾸미거나 물리적으로 만들어내려 한다고 해서 생겨나는 게 아니다.

빈티지 쇼룸에서는 이 책에 싣기 위해 기꺼이 129벌의 옷을 골라왔다. 콕 집어 말하기는 어렵지만 이 옷들은 그 당시의 다른 옷들보다도 뛰어난 '무엇'을 간직하고 있다. 그중 많은 옷들이 이후 개인 수집가들에게 판매되었고, 다시는 세상 밖으로 나오지 않을 수도 있다. 하지만 더글러스 건과 로이 러킷은 나머지 옷들은 절대 팔지 않을 것이라고 말한다. 두 사람은 여전히 옷을 사냥하러 다니고 있다. 조만간 더 큰 스튜디오가 필요할 것이다.

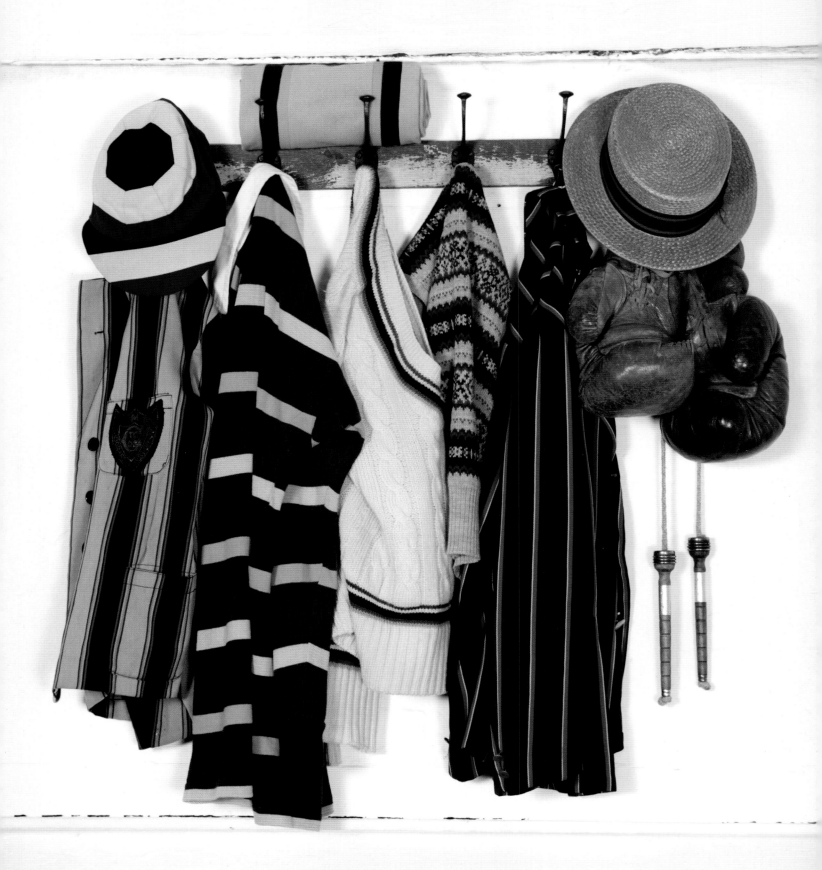

SPORTS & LEISURE
스포츠와 레저

오늘날 운동선수들을 보면 그들의 기량에서 훈련과 재능만큼이나 과학과 기술이 많은 부분을 차지하고 있음을 알 수 있다. 그들의 옷과 신발을 만드는 데 모든 첨단 소재가 사용된다. 하지만 스포츠가 좀 더 귀족적인 활동이고 주로 부유한 이들이 실력을 연마하던 시절이 있었다(레저에는 돈이 들기 때문이다). 그들에게 스포츠를 즐기기 위해 입는 옷은 일상복과 마찬가지로 사회적 관례와 계급 차이를 드러내는 사안이었다. 확실히 스포츠 옷이란 주말의 나들이 복장처럼 손쉽게 계급을 구분 짓는 방법이었다. 아가일 무늬의 스웨터보다는 크리켓 스웨터, 울 소모사梳毛絲 바지보다는 플란넬 바지, 사교 클럽(*영국에서는 보통 남성들의 사교 단체를 뜻한다)에나 입고 갈 평범한 재킷보다는 엘리트 교육을 받았음을 보여주는 스트라이프 무늬의 보팅 블레이저라는 식이었다. 심지어 가장 익스트림한 스포츠에서도 그들은 전원에 입고 나갈 법한 옷을 그저 좀 더 튼튼하게 만들어 입었다. 1924년에 에베레스트 산을 등반하다가 숨진 조지 맬러리도 묵직한 트위드 옷을 걸치고 그 안에 몇 겹의 레이어(*셔츠나 스웨터 등 외투와 속옷 사이에 입는 옷의 총칭)를 껴입었을 뿐이다.

이것이 빈티지 쇼룸이 기리는 스포츠와 레저 의류의 시대이다. 그때 나온 옷들은 분명 스포츠를 하기 위해 디자인되긴 했지만 (적어도 오늘날의 눈으로 보기에) 일상복에서 간신히 벗어나 있는 수준이었다. 전문복 디자인이 제 역할을 못해서가 아니다. 2차 세계대전 전까지 많은 레저 활동이 먼 옛날의 의식과 크게 다를 바 없었기 때문이다. 사냥을 예로 들자면 기본적으로 튼튼하고 가시덤불도 뚫지 못하고 더러워져도 잘 보이지 않는 옷감으로만 지으면 충분했던 것이다. 이 책에 실린 프랑스 재킷들이나 황토색 미국 재킷의 소재인 골이 깊고 올이 굵은 코듀로이처럼. 방풍과 방수 기능만 있어도 아웃도어 라이프에서 최고급으로 쳐주었기 때문에, 20세기 초에 기능성 직물이라고 통했던 것들도 지금 보면 왁스 코튼보다도 단순하다. 이런 옷감들은 시간이 흐르면서 그윽한 멋이 쌓여 낡은 데님이나 버터처럼 부드러워진 가죽만큼 매력적인 것이 된다. 하지만 당시 최신 유행이던 새로운 기계를 중심으로 많은 레저 활동이 새롭게 생겨나기도 했다. 비행기나 모터사이클을 처음으로 즐기기 시작한 개척자들은 적합한 옷을 얻기 위해 테일러 숍이나 남성복점을 찾아갔다. 그들은 특정한 움직임이 편하게 재단하고, 필요한 부분에 보호 기능을 추가하며, 적절한 위치에 주머니를 달아 달라고 의뢰했다. 이렇게 만들어진 옷들 중 상당수가 훗날 남성복 분야에서 기준이 되는 스타일들의 전신이었다. 하지만 군용 의류나 작업복과 달리 이런 옷들은 언제나 시간을 초월한 우아함을 간직하고 있다. 여기 소개되는 빈티지 쇼룸에서 선택한 스포츠 의류를 통해 그 우아함을 보여주고자 한다.

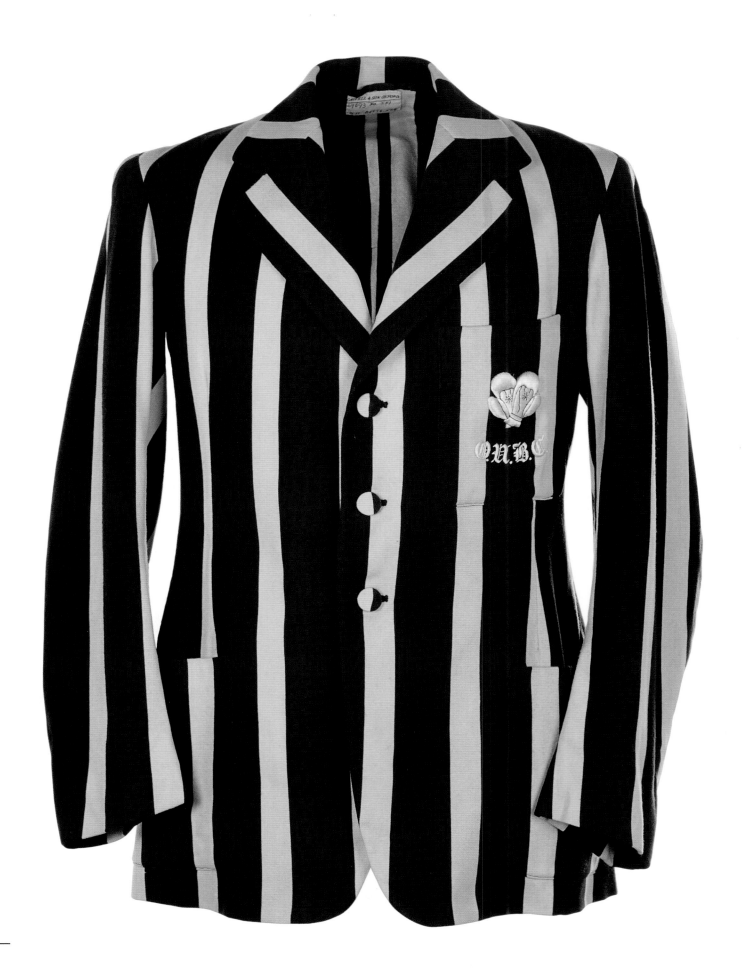

캐스텔 앤드 선

유니버시티 복싱 블레이저

1930년대

CASTELL & SON
UNIVERSITY BOXING BLAZER

보팅 블레이저boating blazer를 보면 20세기 초 명문대에 다니던 학생들의 모습이 떠오른다. 사실 '보팅 스트라이프' 무늬는 여전히 영국 사교계의 주요한 연례행사인 헨리 레가타(+매년 7월 첫째 주 영국 템스 강에서 열리는 조정 대회)의 참가자와 관중들, 그리고 옥스퍼드와 캠브리지 대학 간에 열리는 보트 레이스 주변에서 볼 수 있다. 그도 그럴 것이 블레이저는 해군 유니폼에서 유래했기 때문이다. 블레이저는 영국 해군함인 HMS 블레이저의 함장 월모트가 즉위한 지 얼마 안 된 빅토리아 여왕의 순시를 대비하여 선원들을 어떻게 하면 말쑥하게 보일지 고민하던 차에 고안했다고 알려져 있다. 블레이저는 선원들이 입던 짧은 기장에 더블브레스트인 리퍼reefer 스타일의 재킷에 기반하고 있다.

하지만 여기 소개된 블레이저는 보팅 블레이저 하면 예상하기 마련인 모습과는 다르다. 자세히 보면 옷가슴 주머니에 새겨진 도톰한 실크 자수(아래 사진)는 교차된 노가 아니라 복싱 글러브이다. 이 '복싱 블레이저'는 노동자 계급만큼이나 상류층도 복싱을 취미—신사들이 하는 고상한 활동으로서의 권투—로 상당히 즐기던 시대가 있었음을 상기시킨다. 또한 블레이저가 입는 사람의 스타일보다는 신분을 드러내던 시대가 있었음도 보여준다.

이 블레이저는 '옥스퍼드 블루+'가 입던 옷이었을 것이다. 그(거의 확실히 남자였을 것이다)는 1881년에 설립되어 오늘날 영국에서 가장 오래된 학생 복싱 클럽으로 남아 있는(요즘은 여학생도 회원으로 받는다), 옥스퍼드 대학의 아마추어 복싱 클럽의 회원이었을 것이다. 옥스퍼드에 위치한 캐스텔 앤드 선은 여전히 학교 대표팀 의류와 용품을 판매하는 상점을 운영하며 이런 특별한 의복의 공식적인 공급업체이다.

블루 Blue _____

옥스퍼드와 캠브리지 대학 간 경기의 상위권 입상자에게 파란색 재킷을 입히는 전통. 영국뿐 아니라 호주와 뉴질랜드의 대학에서도 행해진다. 종목별, 성적별로 풀 블루, 하프 블루로 나누어 시상하며 수상자는 그에 해당하는 옷을 입는다. 본문에 나온 권투의 경우 풀 블루를 입으며 옥스퍼드 대학생은 '옥스퍼드 블루'라는 별칭으로 불린다.

아래 단추에 옷감을 쌀 때 재킷과 색깔이 대조되도록 배치하는 방식은 1930년대부터 스포츠 블레이저에 자주 등장했다.

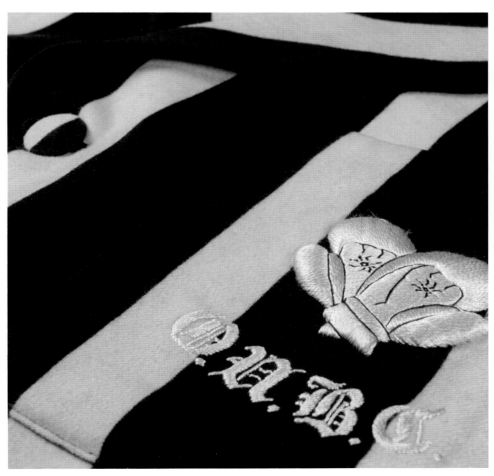

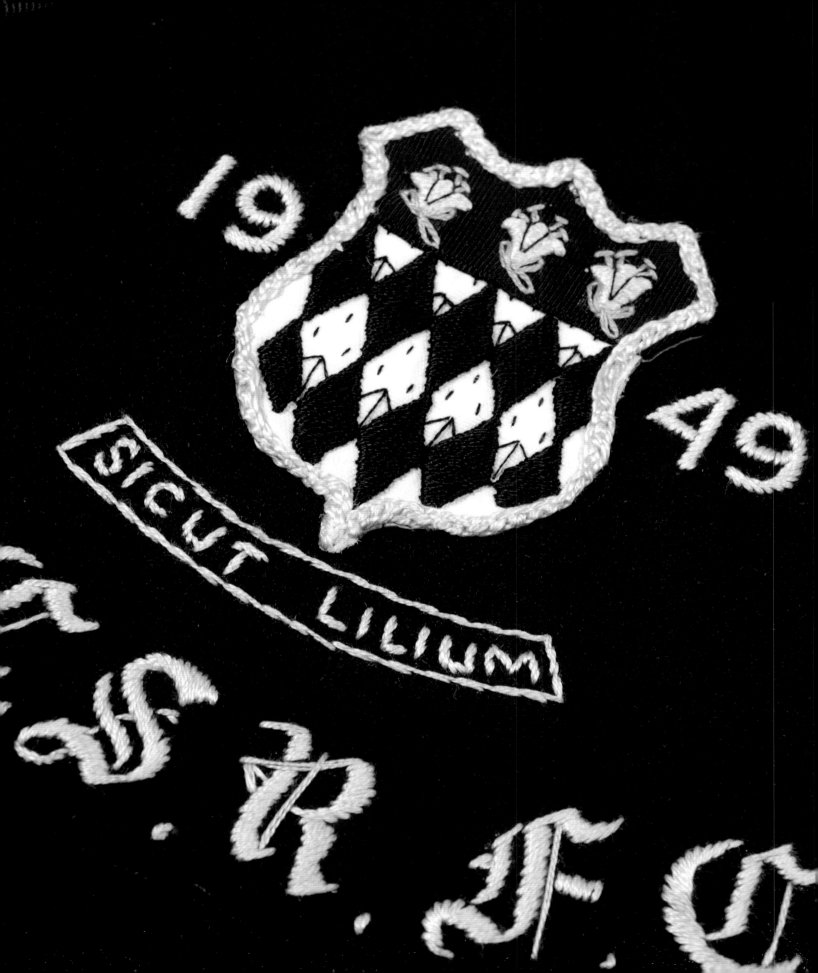

시큐트 릴리움

칼리지
블레이저

1949년

SICUT LILIUM
COLLEGE BLAZER

1949년 옥스퍼드 대학교의 맥덜린 칼리지(교훈이 라틴어로 'sicut lilium'이며 '백합처럼'이라는 뜻이다)에서 제작한 블레이저다. 이 옷은 긴축재정 시대에 만들어진 의복의 전형을 보여주는데, 안감은 일부분만 댄 반면 좀 더 값비싼 소재를 바깥쪽에 사용했다. 몸체는 브로드 천(+울 또는 혼방으로 만들어진 옷감으로 주로 양복지로 쓰인다)이고 옷깃과 주머니, 소맷동에는 그로그랭(실크)으로 디테일을 주었다. 둘 다 당시에는 귀하고 값비싼 천이었을 것이다. 그럼에도 이 블레이저에는 1941년 말 영국 정부가 도입한 '물자 통제' 제도를 상징하는 CC41 라벨이 붙어 있다. 이는 전시에 원자재를 아끼려는 노력의 일환으로, 의류 디자인에서 원단과 실, 단추의 사용량을 제한하는 것이었으며 전쟁이 끝난 후에도 몇 년간 계속 시행되었다.

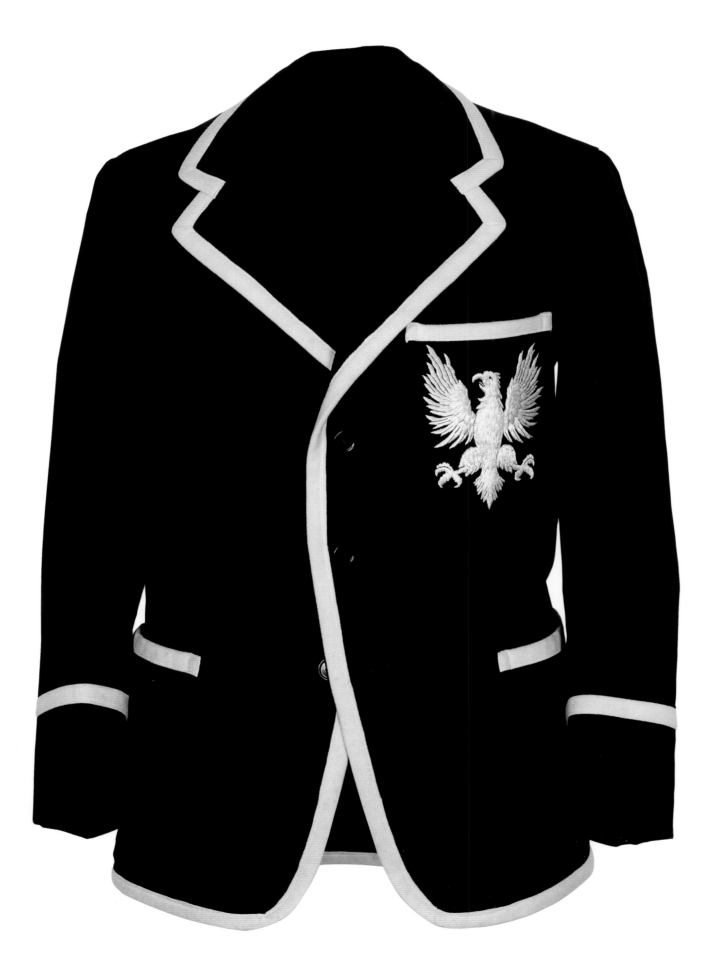

주문 제작

스쿨 로잉
블레이저

1940년대

BESPOKE
SCHOOL ROWING BLAZER

이 클래식한 스리버튼 로잉 블레이저는 바탕색과 대비되는 흰색으로 가장자리를 장식했고 옷깃은 노치트[+] 형태이다. 실제로 조정 경기를 할 때 입은 게 아니고 경기가 끝난 후 우승컵이나 메달 시상식 때 입었을 것이다. 주머니에서 나온 대회 참가자 통행증으로 보건대 1948년 여름에 입었으리라 짐작된다. 하지만 그 후로는 입지 않았는지 옷이 거의 새것이나 다름없는 상태다. 울로 만들어졌지만 안감을 대지 않아 여름에도 입을 수 있을 만큼 가볍고 아마도 흰색 면바지와 함께 입었을 것이다. 주머니에 수놓인 하얀 독수리는 베드퍼드 대학 조정 클럽의 엠블럼이다.

노치트 라펠 notched lapel ———
흔히 옷깃의 형태는 옆으로 누운 'V'자로 파진 노치트 라펠과 아랫부분이 뾰족하게 바깥 위로 향하는 피크트 라펠 두 종류가 있다.

아래　　대회 참가자 통행증이 주머니에서 나왔는데 영국 남부에서 열리는 조정 대회 두 곳의 것이었다. 이 대회들은 지금도 열리고 있다.

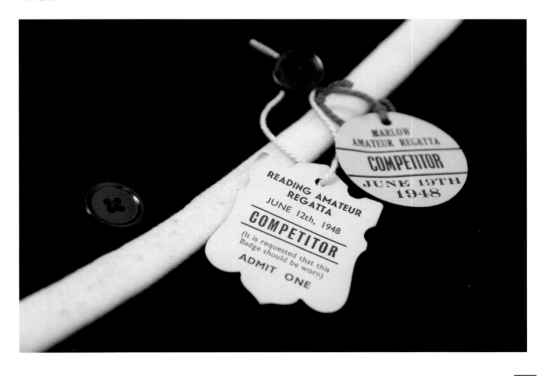

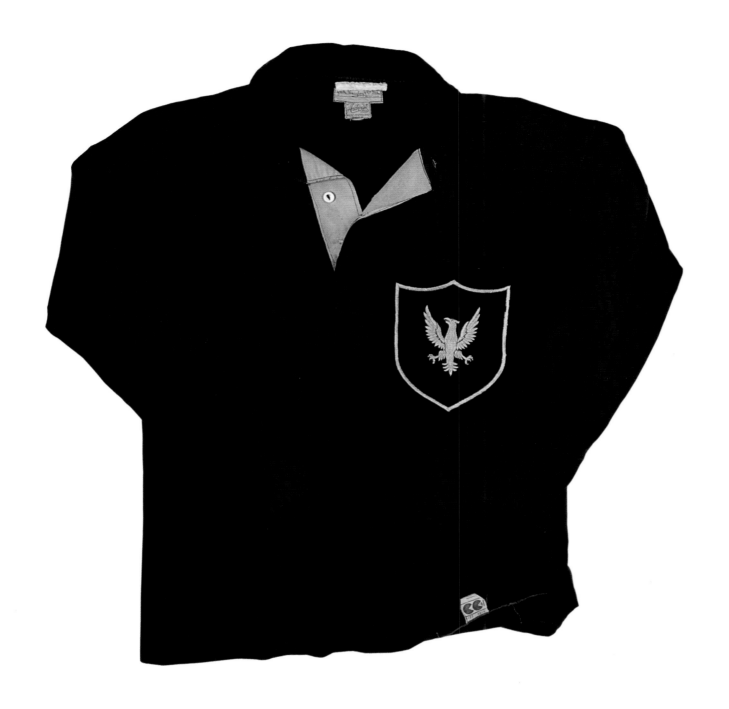

CC41

유틸리티
럭비 셔츠

1940년대

———

CC41
UTILITY RUGBY SHIRT

생존을 위해 고군분투하던 시기에 스포츠 의류는 딱히 필수품이 아니었을 텐데도 영국 정부는 2차 세계대전과 전후 몇 년간 시행한 CC41(18~19쪽 참조)의 대상을 스포츠 의류로까지 확대했다. 보다 필수품인 작업복과 민간인용 유니폼에 대한 엄격한 제작 통제가 축구 셔츠와 흰색 크리켓 운동복에도 동일하게 적용되었다.

이 럭비 셔츠의 아랫단을 살짝 뒤집어보면 독특한 CC41 라벨이 보인다. 정부는 물자 통제 제도의 일부로서 원자재, 옷감, 기타 등등의 수입을 통제했다. 의류 제조업은 좀 더 기본적인 형태이고 오래 입을 수 있는 유니폼 같은 옷을 장기간 생산하도록 장려되었다. 그리고 불필요한 장식(이를테면 뒷면이 긴 셔츠나 바지의 밑단을 접어올린 턴업)은 허락되지 않았다. 정부는 화폐 가격을 제어하는 동시에 의류 쿠폰을 지급해 물가 또한 통제했다. 쿠폰은 엄격하게 관리되는 계획 하에 소비자에게 발행되었다. 나중에 가구에도 확대 적용되었던 이 제도는 뒤늦게 1952년에야 중단되었다. 그때까지 레지널드 십(＋영국의 상업화가. CC41 라벨을 디자인하고 보수로 5파운드를 받았다)이 디자인한 CC41 라벨은 영국에서 그 어떤 패션 브랜드의 라벨보다도 흔하게 볼 수 있었다.

가슴에 수놓인 하얀 독수리 엠블럼은 22쪽에 실린 로잉 블레이저의 주머니에 새겨진 것과 똑같다.

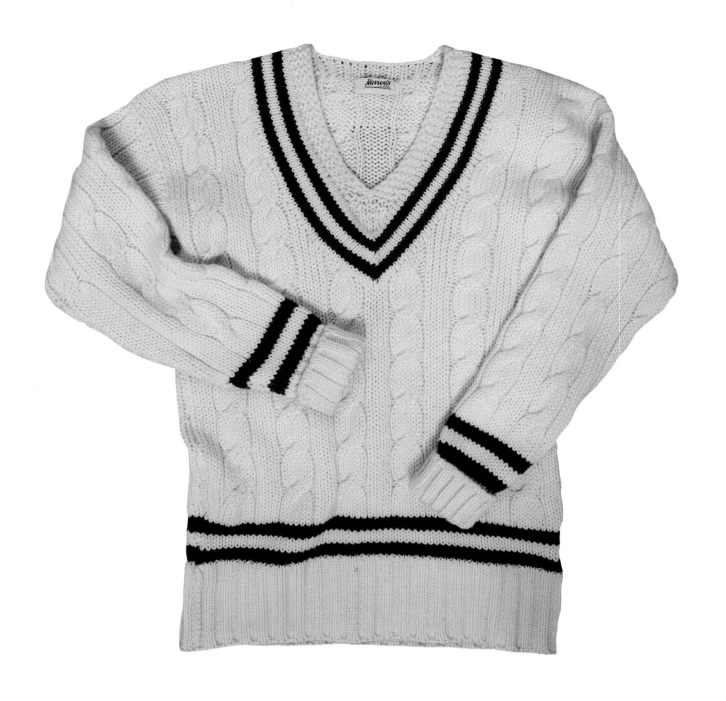

해러즈

케이블-니트
스포츠 스웨터

1950년대 중반

———

HARRODS
CABLE-KNIT SPORTS SWEATER

1950년대 중반에 기계로 제작하고 손으로 마무리해 런던의 해러즈 백화점에서 판매했던 이 스웨터는 오늘날의 관점에서 보자면 크리켓 스웨터라고 불러야 할 것이다. 운동경기와 이름이 같은 크리켓 스웨터는 케이블 니트 무늬에 브이넥이 깊고 다른 색으로 가장자리를 두른 스웨터를 가리킨다. 하지만 2차 세계대전이 끝나기 전까지만 해도 이 디자인은 여러 종목에 두루 사용되는 일반적인 운동복으로 여겨졌다. 말하자면 미국의 스웨트셔츠와 비슷했다. 흔히 테니스나 골프를 칠 때 입는 옷이었는데 왕세자가 반팔 형태로 즐겨 입으면서 그때부터 상류층

이 입는 옷으로 인식되었다. 케이블 니트는 심지어 봅슬레이 운동복으로도 쓰였다. 1948년 스위스에서 열린 생모리츠 동계올림픽에서 낙차가 157미터인 크레스타 코스를 시속 80킬로미터로 내려간 용감한 선수들이 보온을 위해 옷 사이에 꺼입었던 게 이런 스웨터였다. 사실 이 스웨터는 어업에서 기원한 것으로 보이는데 줄을 꼬아놓은 듯한 케이블 니트 무늬가 어부들이 사용하는 튼튼한 밧줄을 상징했던 것으로 보인다.

　미국의 스웨트셔츠와 마찬가지로 영국의 크리켓 스웨터 또는 스포츠 스웨터도 처음 등장했을 때보다 훨씬 기능이 발전한다. 두꺼운 울로 만들어져 자연 방수가 되고(옷 자체 무게의 30퍼센트 정도 되는 수분을 흡수한 후에야 비로소 축축한 느낌이 들기 시작한다), 어떠한 격렬한 활동에도 더없이 좋은 통기성을 지닌다. 물론 날씨가 춥거나 플라잉 낚시를 하거나 크리켓 경기장의 외야를 지킬 때처럼 움직임이 많지 않을 때도 울의 보온성 덕분에 몸이 따뜻하게 유지된다.

주문 제작

스포츠 블레이저와 모자

1910년

BESPOKE
SPORTS BLAZER & CAP

이 영국 스포츠 재킷은 20세기 들어서 처음 10년 동안 만들어진 스포츠 재킷의 전형을 보여준다. 독특하게 라펠이 높은 위치에 있고 앞자락이 둥글게 재단되었으며 단추가 네 개 달렸다. 이는 말을 타고 사냥개와 함께 사냥을 나갈 때 입는 전통적인 헌팅 재킷에서 단초를 빌려온 것이다. 특히 재킷 한쪽에만 달려 있는 티켓 주머니는 당시 주류 남성복에서 스포츠 의류까지 퍼지기 시작하던 댄디적 요소를 표현한 것이다.

1차 세계대전이 끝난 후 에드워디언 스타일(+1901년에서 1910년에 이르는 에드워드 7세 재위 시절 유행한 로맨틱한 스타일)은 영국의 모든 계급의 젊은이들 사이에서 다시 인기를 끌었다. 의장병부터 노동자들까지 다들 비슷하게 바지통이 아래로 갈수록 좁아지는 테이퍼드 바지와 요란한 조끼, 기장이 길고 날씬해 보이며 단추가 높이 달린 재킷을 자신들의 스타일에 차용했다. 이런 현상은 패션에서 처음으로 나타난 복고주의의 일례였는데, 당시는 영국 남성들이 외모에 특별한 관심을 갖는 게 처음으로 용인된 시기이기도 했다.

1950년대 초에는 에드워디언 스타일을 좀 더 느슨하게 차용하면서 역사상 최초의 십대 서브컬처들 중 하나가 등장한다. 이른바 '테디 보이Teddy Boy', (이 명칭은 1953년 일간지 〈데일리 익스프레스〉가 헤드라인에 '에드워드'의 줄임말인 '테디'를 사용한 데서 유래했다)는 미국 로큰롤의 영향과 에드워드 시대 남성복의 과장된 변형이 결합되어 나타났다. 테디 보이스의 스타일은 값비싼 맞춤 드레이프 재킷(+프록 코트처럼 긴 재킷)과 양단으로 만든 조끼, 드레인파이프 바지(+슬림핏 바지)로 특징지어진다.

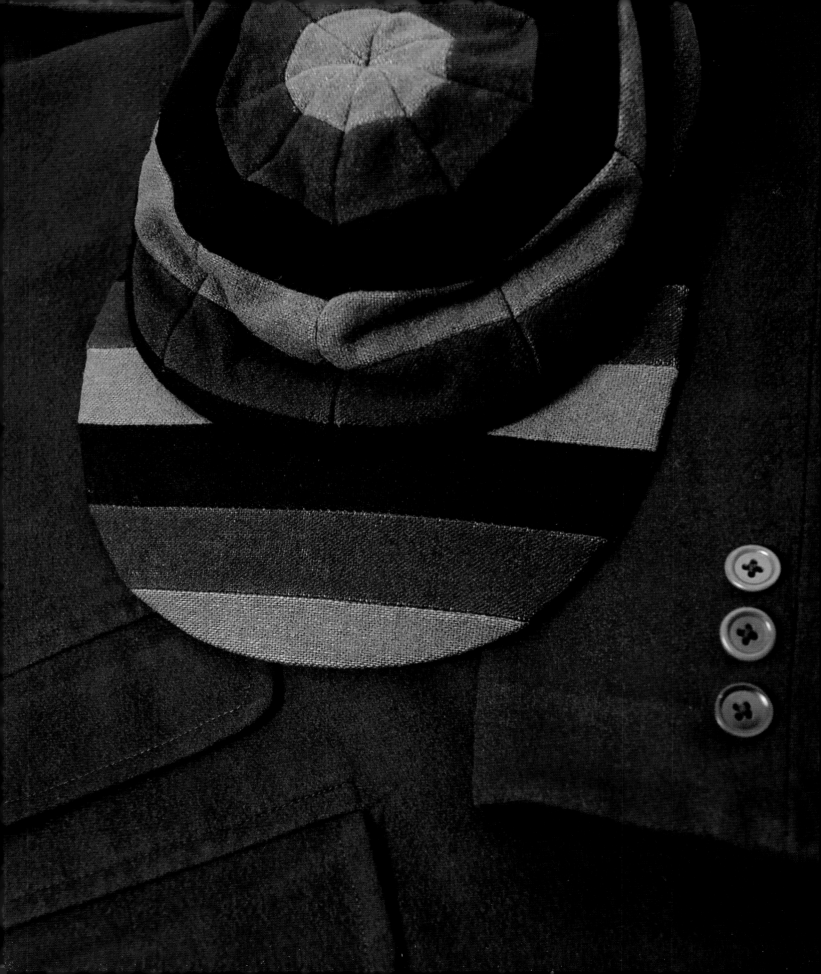

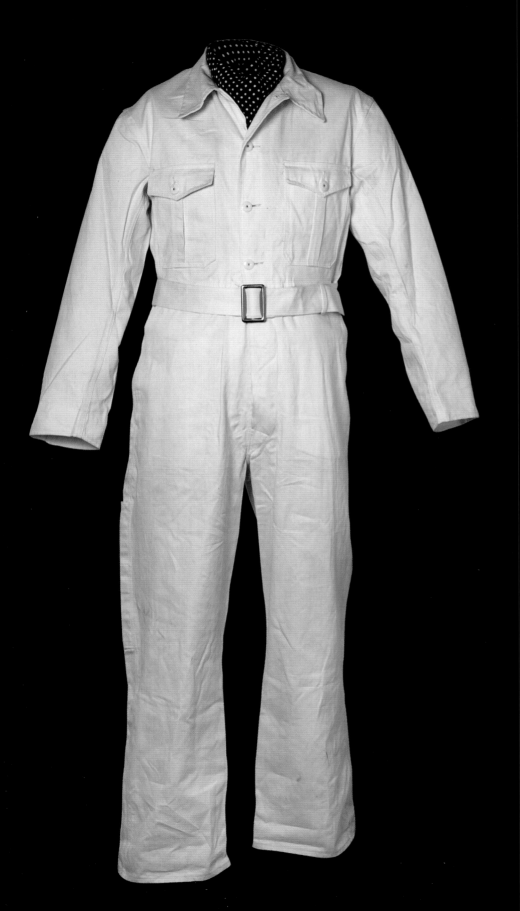

볼레니엄

레이싱 커버올

1950년대

BOLENIUM
RACING COVERALLS

이 코튼 커버올은 1950년대 영국에서 공장 노동자를 염두에 두고 제작되었다. 하지만 실용성과 더불어 흰색의 당당한 모습 때문에 곧바로 스털링 모스, 그레이엄 힐, 후안 마누엘 판지오 등 당시 큰 인기를 누리던 플레이보이 자동차 경주 선수들이 입기 시작했다. 이들 모두는 브루클랜즈와 실버스톤 같은 영국의 레이싱 트랙이 세계적으로 유명해지는 데 기여한 선수들이다.

전쟁 기간에 영국 수상이었던 윈스턴 처칠은 일찍이 커버올의 유용성과 스타일에 주목했었다. 처칠이 고안한 '방공복siren suit'은 기본적으로 커버올 앞쪽에 지퍼가 달린 형태로, 방공호에 들어가기 전에 급히 옷이나 잠옷 위에 입는 것이었다. 처칠과 그의 가족은 1930년대부터 이런 옷을 입었는데도(그들은 롬퍼스rompers, 즉 유아복이라고 불렀다), 커버올은 전쟁 기간의 처칠 하면 떠오르는 대표적인 복장이 되었다. 말쑥한 신사였던 처칠은 옷감이 다른 방공복을 여러 벌 가지고 있었고 그중에는 빨간 벨벳으로 만들어진 것도 있었다.

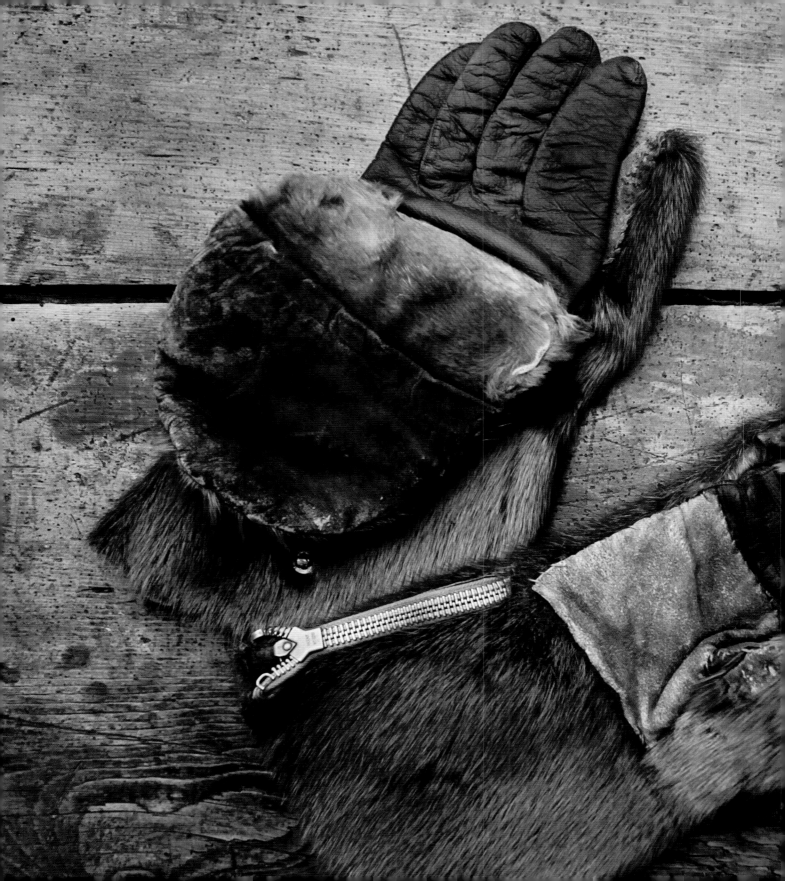

드라이빙 장갑

1920년대

HAND-MADE
DRIVING GLOVES

뒤 페이지에 실린 영국산 가죽 드라이빙 재킷이 몸을 보호하기 위해 단추를 두 번 잠그는 여밈이 특징이라면, 똑같이 1920년대에 만들어진 이 물개 가죽 드라이빙 장갑에도 비슷하게 영리한 아이디어가 적용되어 있다. 벙어리장갑처럼 생긴 싸개가 덧달려 있어서 손가락을 좀 더 따뜻하게 보호해주는 것이다. 또한 운전자가 장갑을 다 벗지 않고도 정교한 운전을 하는 데 무리가 없다.

　1840년대부터 물개 가죽은 꾸준히 인기가 상승했다. 모자, 스카프, 망토, 부츠, 최초의 파카(이누이트족의 전통의상에 바탕을 둔), 스포란(✛스코틀랜드 전통의상인 킬트 앞에 매다는 작은 주머니)은 물론이고 심지어 인형까지 물개 가죽으로 만들어졌다. 이는 증기기관의 발달과 향상된 밀봉 용기의 개발 덕분에 알래스카, 캐나다, 러시아 서부와의 무역이 급증하며 대량의 물개 가죽이 유입되었기 때문이다.

드라이빙 재킷

1920년대

UNKNOWN BRAND
DRIVING JACKET

1920년대 초에 만들어진 이 드라이빙 재킷은 당시에는 값비싼 옷이었던 게 거의 확실하다. 자동차를 모는 건 대중적인 활동이라기보다는 소수의 부유층이 즐기는 취미였기 때문이다. 이 재킷에는 하이칼라가 없는 대신에 두꺼운 스카프를 두르거나, 오토바이를 탈 경우에는 아마 헬멧을 썼을 것이다(그때까지만 해도 헬멧 착용이 일반적이지 않다가 1935년 '아라비아의 로렌스'라 불리던 T. E. 로렌스가 오토바이 사고로 죽으면서 안전문제가 부각되었다).

겉보기에는 단순해 보이지만 디테일이 없는 건 아니다. 단추가 달린 앞자락에 가죽 플랩이 하나 더 붙어 있어 비바람이 들어오지 못하게 막아주고, 아랫단에는 스냅 단추가 달려 있어 자동차나 오토바이를 탈 때 운전 자세에 따라 옷자락을 벌리거나 좁힐 수 있다.

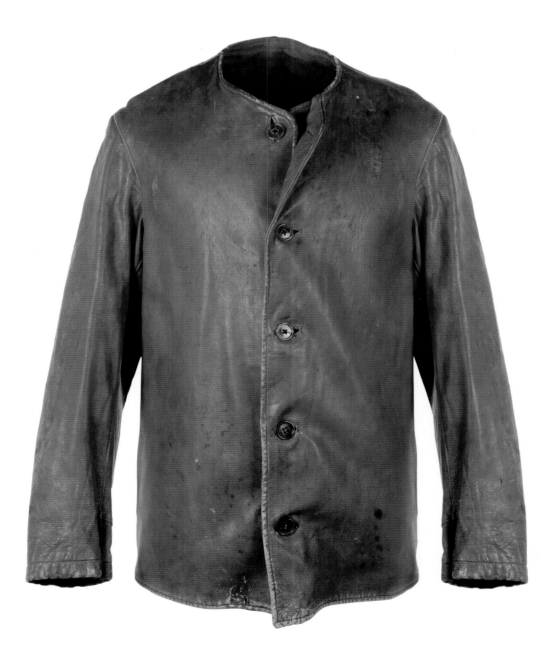

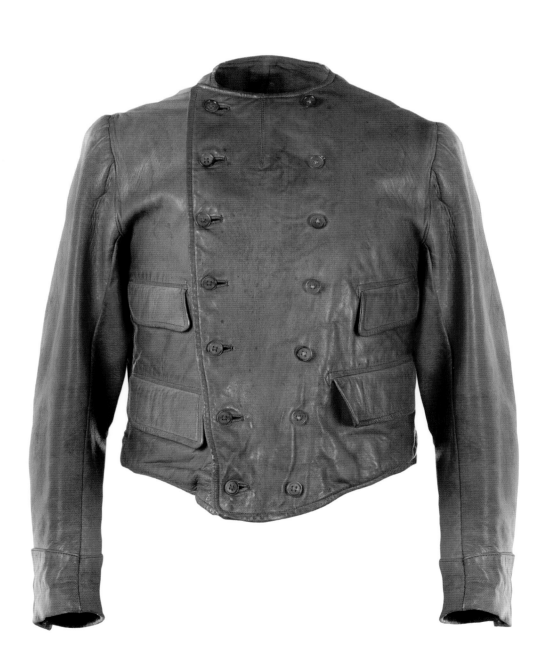

브랜드 미상

더블브레스트
모터사이클 재킷

1920년대

UNKNOWN BRAND
DOUBLE-BREASTED MOTORCYCLE
JACKET

주문 제작한 이 영국의 가죽 재킷은 1920년대 옷이다. 취미로 오토바이를 타기 시작한 지 얼마 안 되었을 때다. 이것은 뒤이어 나오는 바이커 재킷의 기준이 되었다. 물론 이 옷은 단추가 달렸고 요즘 바이커 재킷은 비대칭으로 달린 지퍼가 특징이긴 하지만 말이다. 오토바이 열풍이 불자 제조업체들은 발빠르게 이에 부응해 경쟁적으로 독특한 제품들을 개발했다. 그중 많은 업체들이 당시의 헌팅 재킷을 디자인의 기본으로 삼았다—사진 속 재킷의 주머니 위치에서 그 사실을 알 수 있다. 그것을 보면 제조업체들이 오토바이를 믿음직한 탈것인 말에 빗대어 낭만적으로 생각했던 게 아닌가 싶다. 마찬가지로 초기 오토바이 운전자들의 경우엔 오직 긴 부츠를 신기에 편하다는 이유로 승마바지를 선호했다. 코튼 플리스로 안감을 대고 주머니 덮개가 달렸으며 손바느질한 단춧구멍과 뿔 단추가 있는 이 재킷은 나중에 나온 재킷들처럼 앞자락이 두 겹이거나 보호 장치들이 있지는 않지만 짧은 기장과 길이 조절이 가능한 허리 벨트, 우아한 균형감 덕분에 무척 클래식하게 보인다.

제임스 그로스

모터사이클 슈트

1930년대

JAMES GROSE
MOTORCYCLE SUIT

여느 패션 디자인과 달리 전문복에는 전문가가 필요한 법이다. 그런 점에서 제임스 그로스—1876년 런던에서 설립되었고 한때 '전 세계에서 가장 큰 스포츠 용품점'이라고 주장했던—가 1930년대에 제작한 모터사이클 슈트는 이런 종류의 옷에 요구되는 신뢰를 충족시켰다. 옷의 어떤 부분이 기능적이고, 어떤 부분이 필요 없는지 가장 잘 아는 레이서들이 직접 디자인했고, 1930년대 말에 영국 모터사이클 협회인 ACUAuto Cycle Union에 의해 공식으로 인정받았다.

1903년에 클럽 활동을 통한 모터스포츠 발전을 목표로 '오토-사이클 클럽'이라는 이름으로 설립된 ACU(1907년에 이름 변경)는 이 시기에 큰 인기를 누렸다. 1차 세계대전 때 효과적으로 동원되었던 오토바이는 평화로운 시기가 찾아오자 레저를 목적으로 타는 경우가 빠르게 늘어났다. 전쟁이 끝난 직후 6개월 동안에만 무려 1만 8천 명이 회원으로 가입했고, 이들이 입을 옷이 필요해지면서 새로운 시장이 형성되었다.

자그로스Jagrose라는 브랜드로 옷을 판매하고 있던 제임스 그로스는 오토바이를 타기에 적절한 재킷과 무릎까지 오는 크롭 바지를 만들었다. 뿐만 아니라 사진에서 보듯이 어깨, 팔꿈치, 엉덩이, 무릎 부위에 퀼팅을 덧대는 방식을 개발했는데 이것은 모터사이클 재킷의 두드러지는 특징이 되었다. 여기 실린 타이트한 재킷은 울 소재 안감이 아래로 길게 나와 있어 그 부분을 바지의 안감과 단추로 연결할 수 있다. 그러면 가죽으로 된 고치처럼 온몸을 바깥의 추위로부터 보호해 주게 된다.

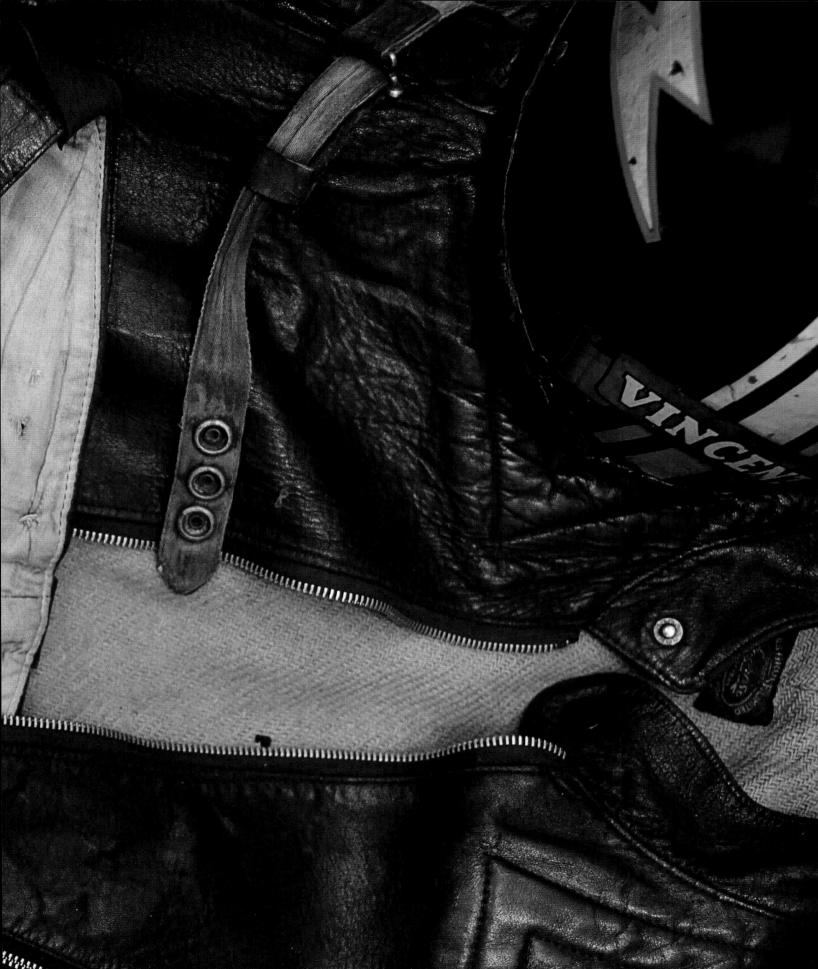

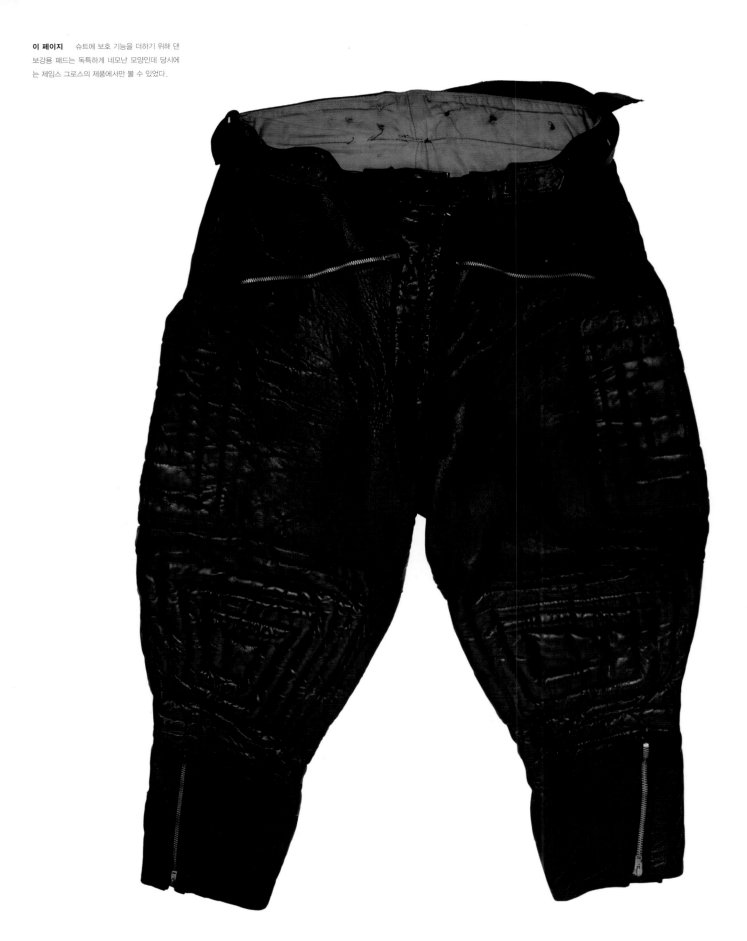

이 페이지 당시 가장 전형적인 형태의 모터사
이클 재킷으로, 가슴 부분이 타이트하고 밖으로 나
온 안감 자락을 흡사 셔츠처럼 바지 속으로 넣어 입
게 되어 있다.

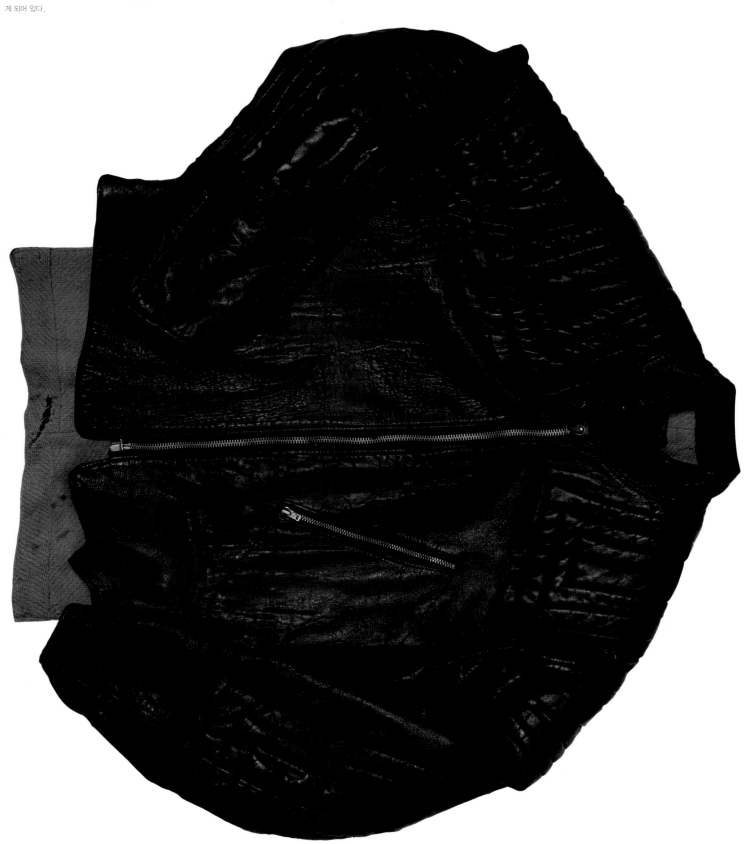

애비 레더

항공 재킷

1940년대

ABBEY LEATHER
AVIATION JACKET

라벨을 보면 수염이 덥수룩한 양치기가 파이프 담배를 피우는 그림과 함께 애비 레더라는 영국 제조업체 이름이 쓰여 있다. 1940년대에 이 스포츠 재킷을 생산한 애비 레더는 '모터 & 비행 장비' 제조업체다. 물론 2차 세계대전 기간에도 민간 항공이나 개인의 비행은 계속 있었고 그러니 비행복도 필요했을 것이다. 하지만 전쟁 중이라 연료 부족으로 인해 그런 비행은 드물었던 만큼 이 재킷은 전후에 만들어졌을 것으로 추측된다. 디자인 측면에서는 군의 파일럿을 위한 가죽 재킷, 특히 미국 육군 항공대의 재킷과 유사성이 많이 발견된다. 물론 이 재킷은 오토바이나 자동차를 운전할 때, 다른 아웃도어 활동을 즐길 때도 입었을 것이다.

이 재킷의 특이한 디자인 요소는 아래쪽 양옆에 달린 길이 조절 장치다. 고정된 채 주로 그 주변만 당기는 단순한 방식이 아니라, 등 뒤쪽 허리를 감싸는 고무 밴드와 연결되어 몸에 꼭 맞는 핏을 만들어낸다.

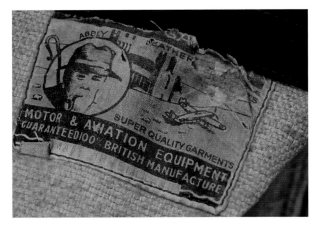

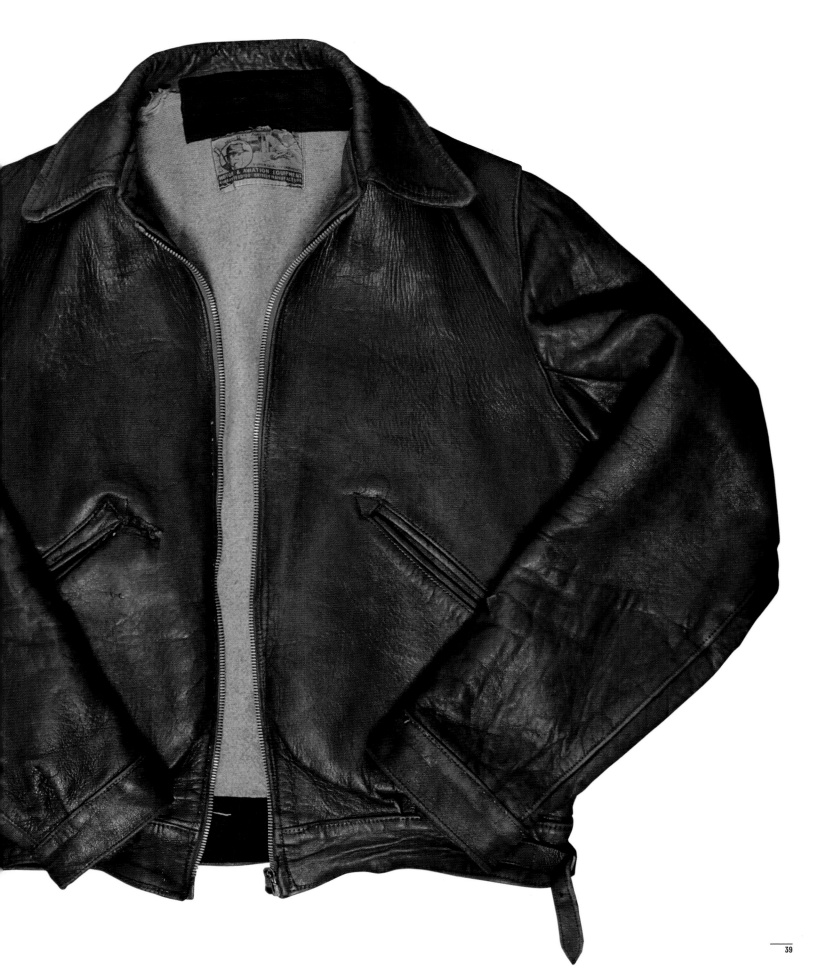

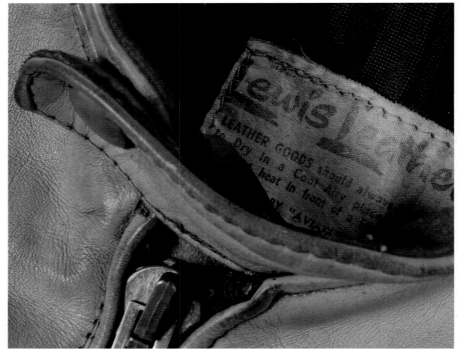

루이스 레더스
팬텀 레이싱 재킷

1970년대

**LEWIS LEATHERS
PHANTOM RACING JACKET**

1970년대에 루이스 레더스에서 팬텀이라는 이름의 재킷을 내놓기 전에도 바이커 재킷은 오랫동안 패션 분야에서 중요한 아이템이었다. 유명한 퍼펙토Perfecto 바이커 재킷만 해도 1930년대에 할리데이비슨 판매자가 주문해 쇼트Schott에서 만든 모델이었다. 그후 1953년에 영화 〈위험한 질주〉에서 말론 브랜도가 걸치고 나오면서 퍼펙토 재킷은 반항적인 이미지로 세상에 각인되고 아이콘의 자리에 오르게 되었다. 이전부터 전문 재킷이 만들어지고 있었지만 퍼펙토 재킷은 바이커 재킷의 기준이 되었다. 특히 미국에서. 그러나 영국의 루이스 레더스는 좀 더 유럽적인 느낌이 나도록 몸에 더 꼭 맞고 기장은 더 길고, 블루종에 가까운 새로운 라이더 재킷을 고안해냈다.

디 루이스D. Lewis Ltd.는 1892년부터 자동차 운전자와 비행사들을 위한 의류 제작에 몸담아온 이 분야의 선구자였다. 비행 의류를 취급하는 에이비어킷Aviakit이라는 브랜드를 만들었을 정도다. 1950년대 무렵 디 루이스는 바이커 의류 시장에 뛰어드는데 그 당시에는 '톤업 ton up' 보이라는 스타일이 유행하고 있었다. 영국에서 '로커스Rockers'라고도 불렸던 이들은 스타일과 문화적인 면에서 군용 파카를 입고 스쿠터를 타고 다니던 모드족Mods과 대립했다. 그 후 20여 년 동안 디 루이스는 평범한 검은색이나 짙은 갈색 대신 대담한 색을 도입하는, 가장 눈에 띄는 방식으로 바이커 재킷을 새롭게 창조했다. 1972년 카탈로그에서는 '루이스 레더스의 컬러풀한 세계'라고 선언하고 있다. 이 문구는 오토바이를 타는 사람들에게 대담하고 새로운 스타일의 도래를 알렸지만, 패션 역사에서 그것은 펑크록이 등장해 다시 한 번 바이커 재킷을 검은색 일색으로 만들기 전 막간에 지나지 않았다.

위 재킷의 허리 부분에 버클이 달린 신치 스트랩이 두 줄 있고, 카페 레이서⁺ 스타일의 라운드 칼라가 달렸다.

카페 레이서 cáfe racer
1960년대 영국에서 생겨난 서브컬처. 교외의 트랜스포트 카페(트럭이나 오토바이 운전자들을 위한 카페)나 커피 바를 오토바이를 타고 빠르게 옮겨 다닌다고 해서 카페 레이서라고 불렀다.

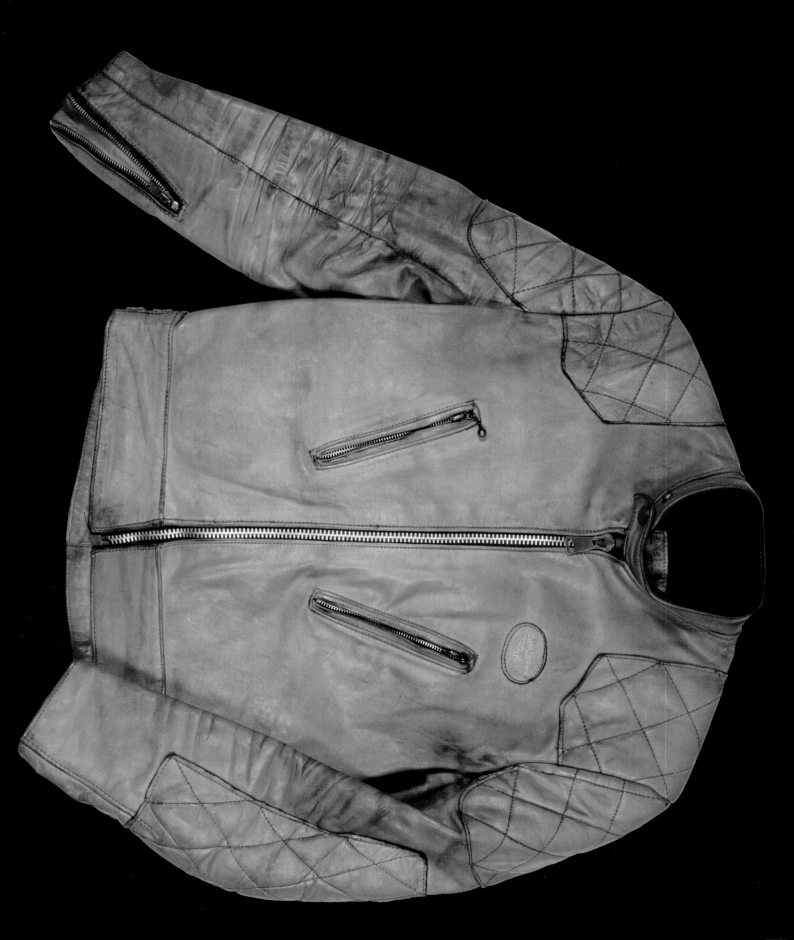

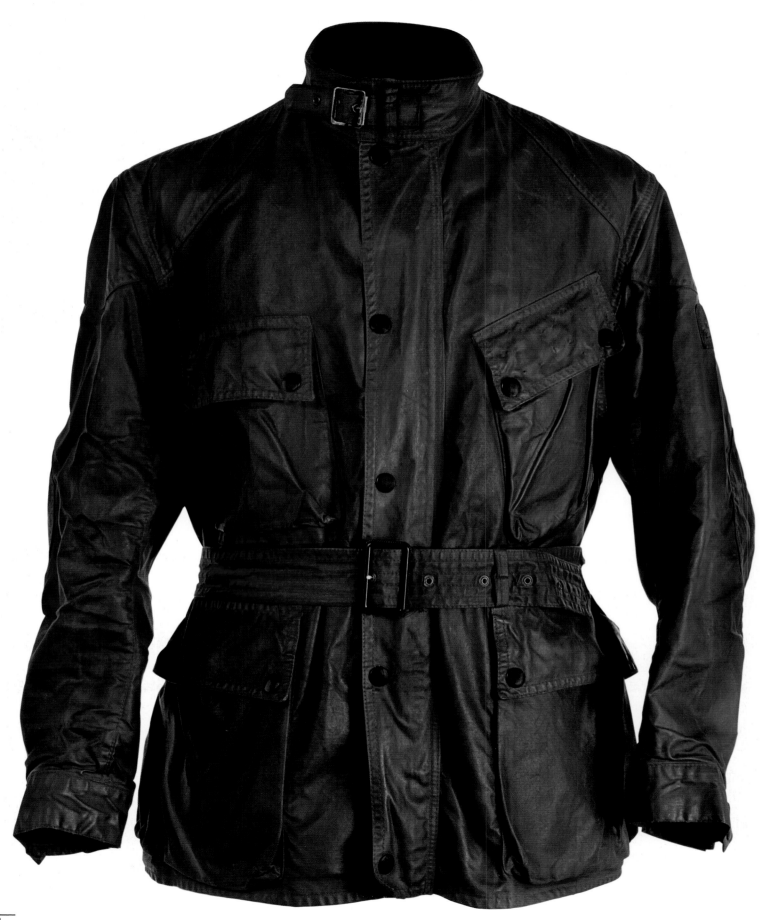

벨스타프

트라이얼마스터 모터사이클 재킷

1960년대

———

**BELSTAFF
TRIALMASTER MOTORCYCLE
JACKET**

모터사이클 의류의 세계에서 오랫동안 바버Barbour가 내놓은 인터내셔널 재킷의 최대 경쟁자는 벨스타프의 트라이얼마스터 재킷이었다. 요즘 나오는 트라이얼마스터 재킷에는 네 개의 패치 포켓이 붙어 있지만, 처음에는 바버의 인터내셔널 재킷과 똑같이 왼쪽 가슴에 '드렁크' 포켓'drunk' pocket(+사선으로 삐뚜름하게 붙어 있는 주머니. 모터사이클을 타는 중에 오른손으로 물건을 꺼내기에 편하다)이 달렸고 기장이 살짝 더 긴 것을 비롯해 몇 가지 사소한 차이만 있었다. 아마도 트라이얼마스터의 보다 독특한 점이라면 벨스타프가 색 사용에 적극적이었다는 것이다. 여기에 실린 재킷은 비록 시간이 흐르고 많이 입어 적갈색이 도는 검은색으로 변색되었지만 한때는 선명한 빨간색이었다.

바버와 마찬가지로 벨스타프도 초기 기능성 직물의 발전을 기반으로 사업이 성장했다. 벨스타프는 1924년에 영국 스태퍼드셔 주의 스토크온트렌트에서 엘리 벨로비치와 그의 아들 해리 그로스버그가 설립했는데, 야외활동에 적합하도록 마찰이 적고 방풍과 방수 기능이 있는 옷을 주로 만들었다(벨스타프의 로고인 날아오르는 불사조

는 진흙탕보다는 불 속이 더 어울리겠지만). 나중에는 고무 코팅 실험을 통해 그런 옷들을 만들어냈다. 이것은 블랙 프린스Black Prince 의류 라인의 성공을 이끌었고 거기에는 벨스타프가 처음으로 선보인 모터사이클 재킷이 포함되어 있었다. 이 라인에는 천연 기름을 사용한 왁스 코튼waxed cotton 제품도 있었는데 방수 기능은 유지하면서도 통기성을 극대화시켰다.

바버의 인터내셔널 재킷처럼 벨스타프의 트라이얼마스터 재킷도 주로 1950년대와 60년대에 많은 프로 모터사이클 선수들로부터 인정받았다. 트라이얼스(+산악 오토바이 경주) 챔피언인 새미 밀러는 1,250회 우승이라는 기록을 달성할 당시 대부분 트라이얼마스터 재킷을 입고 있었다. 여기에 훗날 더해진 매력을 하나 더 꼽자면, 혁명가 에르네스토 체 게바라가 오토바이를 타고 남미를 횡단할 때 이 재킷을 입고 있었다.

아래 원래 색인 빨간색의 흔적을 소매의 보강 부분에 있는 바늘땀 주변에서 볼 수 있다.

바버

인터내셔널
모터사이클 재킷

1950년대

**BARBOUR
INTERNATIONAL MOTORCYCLE
JACKET**

전문복 디자인이 군대에서 사용되기 위해 개량되었다가 그 후 다시 민간인들 사이에서 새 생명을 얻게 되는 경우는 흔치 않다. 그런 식으로 가장 성공한 사례 중 하나가 바버에서 제작한 인터내셔널 트라이얼스 재킷이다.

바버 사는 1894년 잉글랜드 북동쪽에 자리한 사우스 실드에서 존 바버가 설립했다. 그는 보일러 슈트boiler suit(+아래위가 붙어 있는 작업복)와 도장 공용 재킷 그리고 그 지역의 해안가에서 배를 만드는 사람이나 선원, 어부들을 위한 방수포를 전문적으로 취급하는 포목상을 운영했다. 나중에는 지역 농민들을 위한 옷감도 취급했다. 1930년대에 이 회사가 모터사이클 의류에 손을 댄 건 존 바버의 아들인 맬컴이 취미로 모터사이클을 탔기 때문이다. 1936년부터는 영국 인터내셔널 모터레이싱 팀에 거의 독점으로 옷을 계속 공급해왔다. 2차 세계대전 때 바버는 모터사이클 의류 디자인을 수정해 잠수함 승무원들을 위한 어설라 Ursula 슈트를 제작했다. 어설라 슈트는 처음엔 개인 주문으로 제작되었지만 나중에 전쟁 물자에 공식적으로 포함되었다(124~127쪽 참조).

이 어설라 슈트를 약간 수정한 재킷이 1947년에 다시 모터사이클 선수들을 통해 세 번째 생명을 얻게 된다. 영국에서 열린 식스 데이스 트라이얼 인터내셔널 모터크로스(+오토바이로 하는 크로스컨트리) 대회에 참가한 대부분의 선수들, 그리고 열정적인 크로스컨트리 바이커이자 할리우드 스타인 스티브 맥퀸이 이 재킷을 입으면서 1950~60년대에 대중적으로 인기가 치솟았다. 여기에 실린 옷은 일반인을 위해 제작된 '퍼스트 패턴'이다. 아직은 라벨에 '바버 슈트'라고만 쓰여 있지만 나중에 인터내셔널이라는 이름으로 알려지게 된다. 어설라 슈트처럼 이빨이 작은 라이트닝 지퍼를 사용했고, 몰스킨(+표면이 부드럽고 질긴 면직물)으로 안감을 댄 '이글eagle' 칼라를 달았다. 뒤에 나온 모델은 더 큰 손잡이가 달린 라이트닝 지퍼로 교체하고 칼라의 안감으로 코듀로이를 대었다. 나머지 부분의 안감에는 바버를 대표하는 타탄 무늬가 들어갔다.

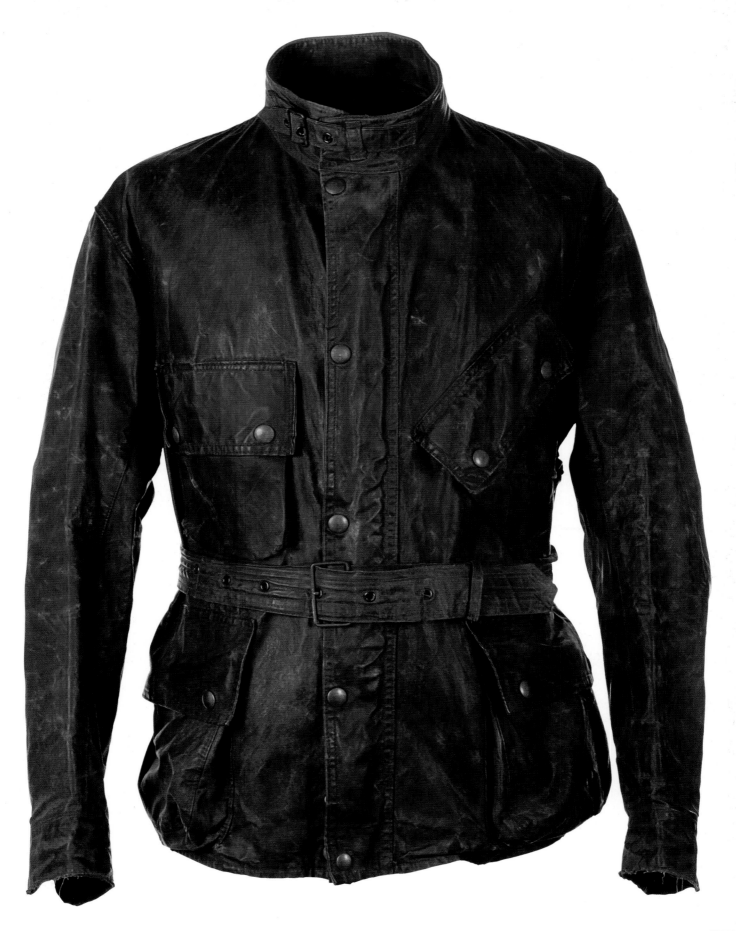

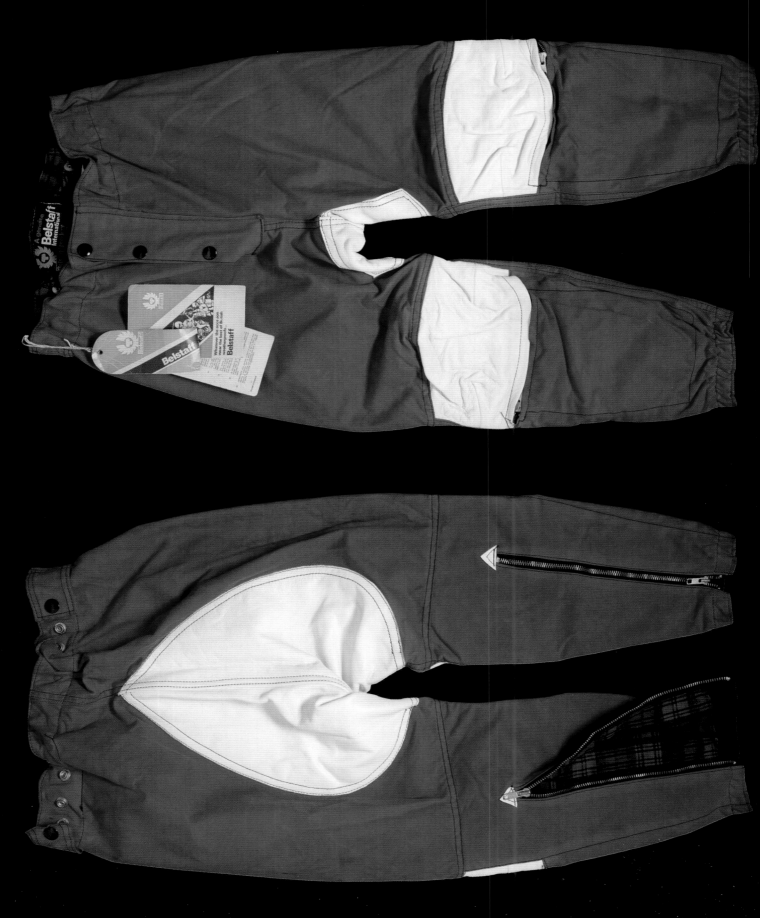

모터사이클 트라우저스

1970년대

BELSTAFF
MOTORCYCLE TROUSERS

트라이얼마스터 모터사이클 재킷은 시대를 초월한 베스트셀러이다. 제조사인 벨스타프는 모터사이클 의류 분야를 더욱 확대해 다양한 색깔을 시도해보려 했고, 그 결과 여기에 소개된 모터크로스 덧바지 같은 제품이 나오게 되었다. 이 바지는 빨간색 왁스 코튼으로 제작되었고 가랑이와 엉덩이, 무릎에 흰색 가죽을 덧대어 강조했다.

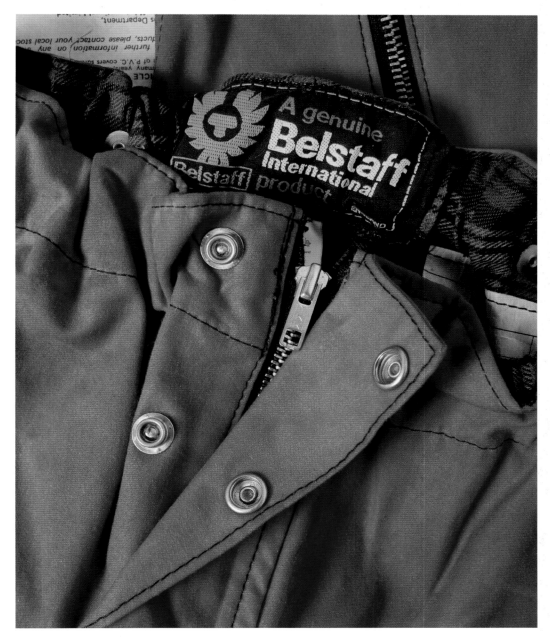

왼쪽 이 바지는 아예 입은 적이 없거나 창고에 처박혀 있던 재고인지 라벨과 상표택이 그대로 있다.

벨스타프

트라이얼마스터
모터사이클 재킷

1960년대

BELSTAFF
TRIALMASTER MOTORCYCLE JACKET

42~43쪽에 소개된 빨간색 트라이얼마스터 재킷
과 마찬가지로, 1960년대에 제작된 이 어두운 황
록색 재킷도 시간이 지나면서 색이 짙어지고 변
색되어 군복처럼 위장 효과가 생겼다. 왁스 코튼
은 세탁하기가 어려운 데다 재킷에 계속 흙먼지
가 쌓이기 때문에 이런 옷은 데님이 그렇듯이 점
차 그 옷만의 독특한 톤을 갖게 된다. 체크무늬의
코튼 안감에는 초록색의 가로줄무늬가 들어가 있
는데 겉감의 초록색과 잘 어울린다.

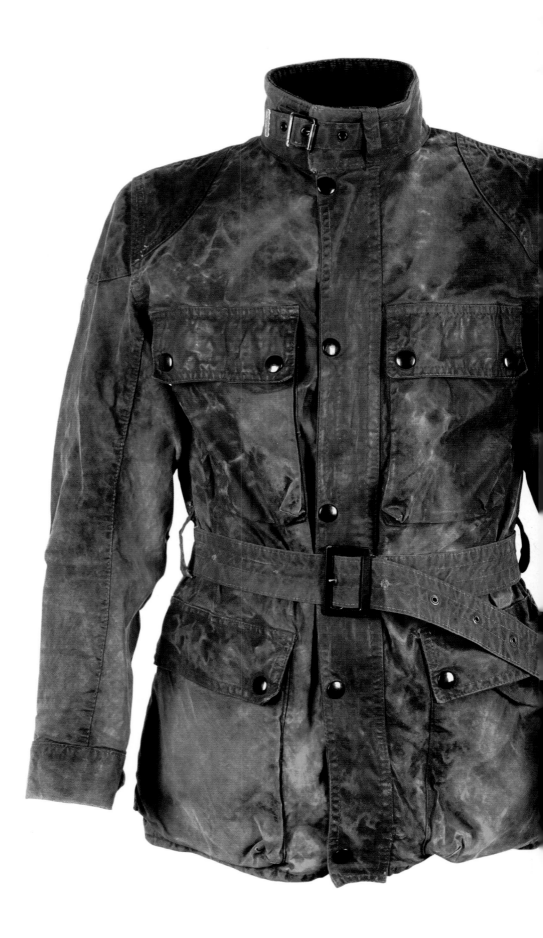

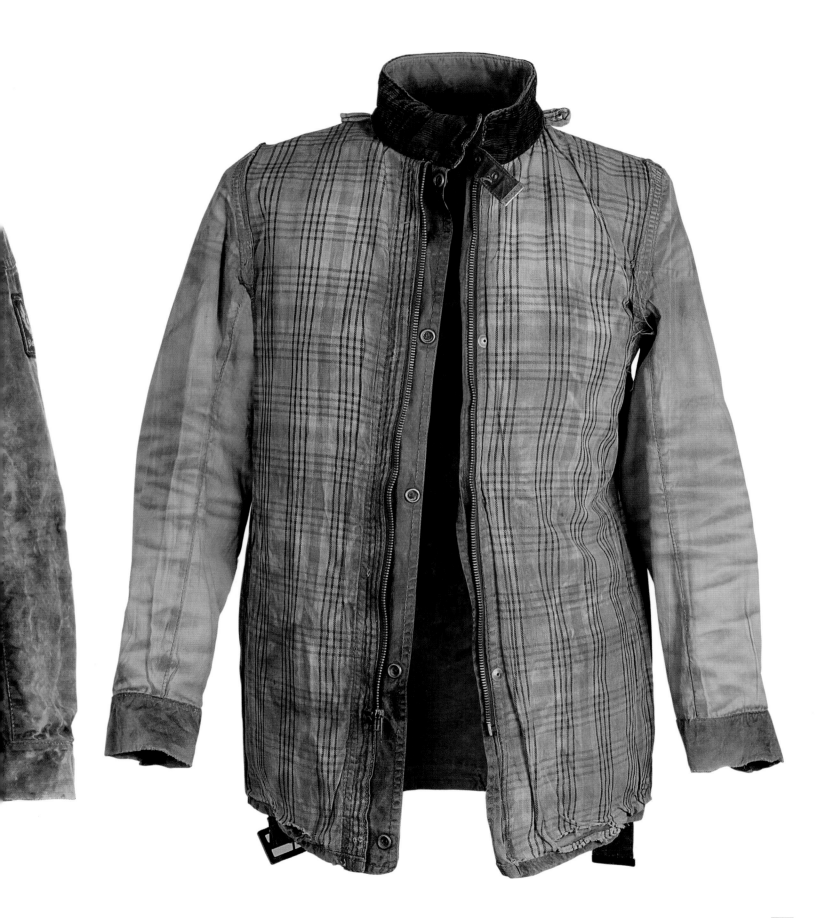

듀어러 크래프트

스포팅 클럽 톱

1930년대

DURA CRAFT
SPORTING CLUB TOP

1930년대에 듀어러 크래프트에서 제작한 이 단순한 스포츠 셔츠는 섬유과학의 두 가지 발전을 한자리에 모은 예의 초기 형태이다. 이 옷은 레이온, 즉 반합성 셀룰로스 섬유로 만들어졌다. 레이온은 일찍이 1855년에 인조 실크로 처음 개발되었지만, 1930년대에 실험을 통해 원래 장섬유인 레이온의 짧게 끊겨 못 쓰게 된 것을 가지고 단섬유처럼 방적사를 만들 수 있다는 사실이 발견되고 나서야 널리 사용되기 시작했다. 이를 통해 상업적인 가능성이 엄청나게 커지면서 당시 하와이안 셔츠의 인기를 불러왔다.

　셔츠 가슴의 그림과 문자는 플록(+섬유의 고운 가루를 접착해 보풀로 무늬를 그리는 방법) 프린팅을 통해 표현됐다. 1920년대 초에 니커보커 니팅 컴퍼니 Knickerbocker Knitting Company(훗날 스포츠 의류 업체인 챔피언Champion이 된다)가 스웨트셔츠의 프린팅을 위해 개발한 공정으로 나중에야 다른 직물에도 사용되었다.

챔피언

카 클럽 재킷

1950년대

**CHAMPION
CAR CLUB JACKET**

이 옷은 단순한 형태의 집업 재킷으로 피시 아이 버튼(⁺가운데가 물고기 모양으로 파인 단추)이 소맷동과 짧은 칼라에 달렸다. 하지만 이 재킷은 보다 많은 의미를 지니고 있다. 등판에 손으로 직접 사슬뜨기로 수놓은 그림을 보면 미국에서 핫 로딩hot-rodding 열풍이 최고조에 이르렀던 1950년대에 제작되었다는 사실을 짐작할 수 있다. 핫 로딩이란 2차 세계대전 때 해외에서 군복무를 하고 돌아온 젊은이들이 벌이던 자동차 경주인데 그들은 기술적 지식이 있고 시간이 남아돌았다. 또한 고고한 마초가 아닌 이상 남자들 무리에서 많은 시간을 보내는 습성이 있었다.

흔히 포드의 1930년대 모델인 T나 A, B를 불필요한 부분을 들어내고, 엔진을 튜닝하거나 교체하고, 타이어를 보강해 접지력을 높였다. 마지막으로 시선을 끌기 위해 차체를 새로 칠했다. 이렇듯 자동차의 외양과 속력을 뽐내기 위해 개조하고 출력을 증가시키는 것으로 핫 로딩 참가자들 사이에서 서열이 결정되었다. 서열은 옷을 통해서도 표현되었다. 1930년대에도 핫 로더들이 있었다. 그들은 차를 개조해 캘리포니아의 호수물이 말라버려 드러난 땅을 가로지르는 경주를 열었는데 이것은 서브컬처라기보다는 획기적인 스포츠에 가까웠다. 1937년엔 사우스 캘리포니아 타이밍 어소시에이션이 설립되어 공식적으로 경주가 열리기 시작했다. 하지만 1950년대 무렵엔 핫 로딩도 일종의 스타일이 되어버렸다. 많은 틈새 취향이 그렇듯이 핫 로딩도 10여년이 흐르면서 상업화되고 주류 문화로 편입되었으며, 그것은 핫 로드의 특징을 지닌 자동차 디자인을 통해서 진행되었다.

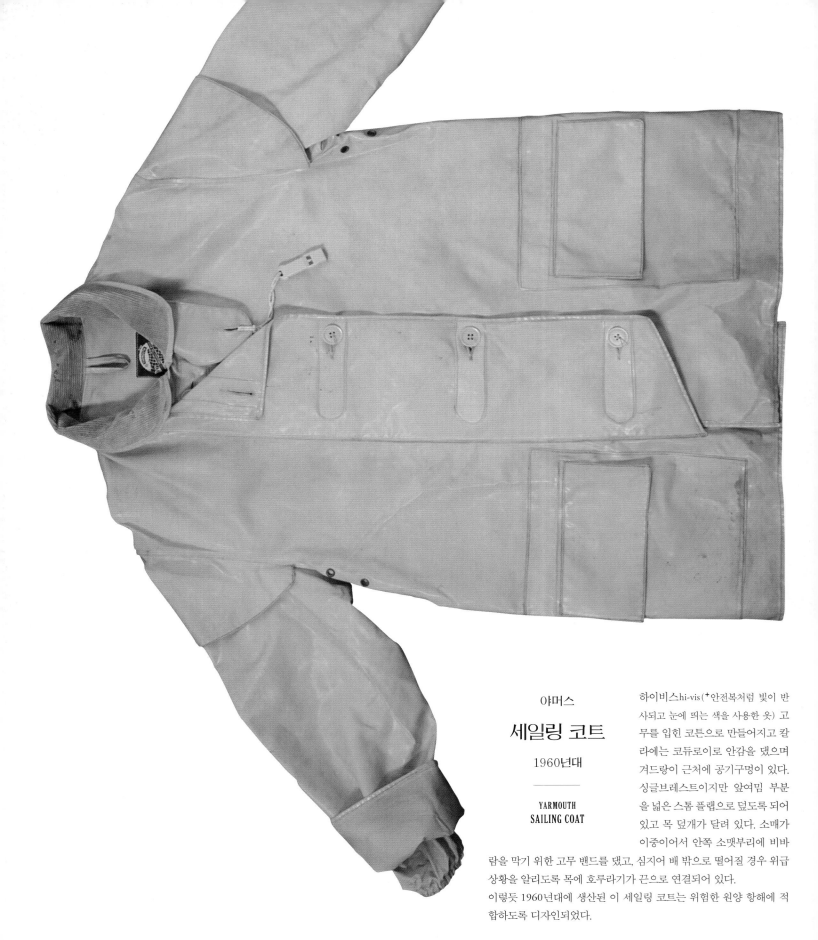

야머스

세일링 코트

1960년대

**YARMOUTH
SAILING COAT**

하이비스hi-vis(⁺안전복처럼 빛이 반사되고 눈에 띄는 색을 사용한 옷) 고무를 입힌 코튼으로 만들어지고 칼라에는 코듀로이로 안감을 댔으며 겨드랑이 근처에 공기구멍이 있다. 싱글브레스트이지만 앞여밈 부분을 넓은 스톰 플랩으로 덮도록 되어 있고 목 덮개가 달려 있다. 소매가 이중이어서 안쪽 소맷부리에 비바람을 막기 위한 고무 밴드를 댔고, 심지어 배 밖으로 떨어질 경우 위급 상황을 알리도록 목에 호루라기가 끈으로 연결되어 있다.

이렇듯 1960년대에 생산된 이 세일링 코트는 위험한 원양 항해에 적합하도록 디자인되었다.

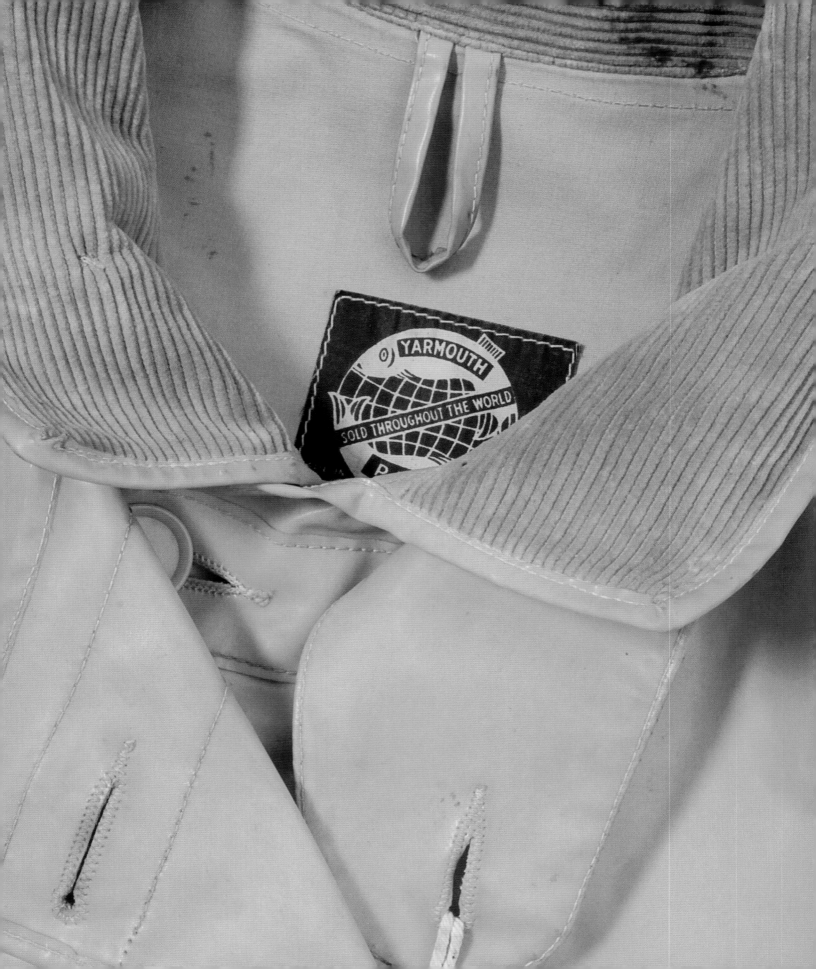

브랜드 미상

마운트니어링
스목

1950년대

UNKNOWN BRAND
MOUNTAINEERING SMOCK

2차 세계대전 때 미국과 독일의 정예 산악부대가 입
던 파카를 연상시키는(밀리터리 장에 실린 예들을 참조)
이 1950년대 스목 역시 머리 위로 입는 옷으로, 당시
의 등산복을 완전 착용한 다음 그 위에 입었을 것이다.
완전 착용이라고 해봐야 대개는 질긴 천연섬유로 만
들어진 옷을 여러 겹 입는 것이었다. 군용 파카와의 가
장 큰 차이라면 물론 색깔인데 타오르는 듯한 빨간색
은 위장이 아니라 시선을 끌도록 의도된 것이다. 작은
엔벌로프 주머니(⁺덮개가 달리고 옆에 주름이 잡혀 있어
서 물건을 넣으면 커지는 패치 주머니)는 아마도 무거운
배낭을 벗는 일 없이 계속 이동하며 손쉽게 꺼내 먹을
수 있도록 기본 식량을 넣어두는 용도였을 것이다.

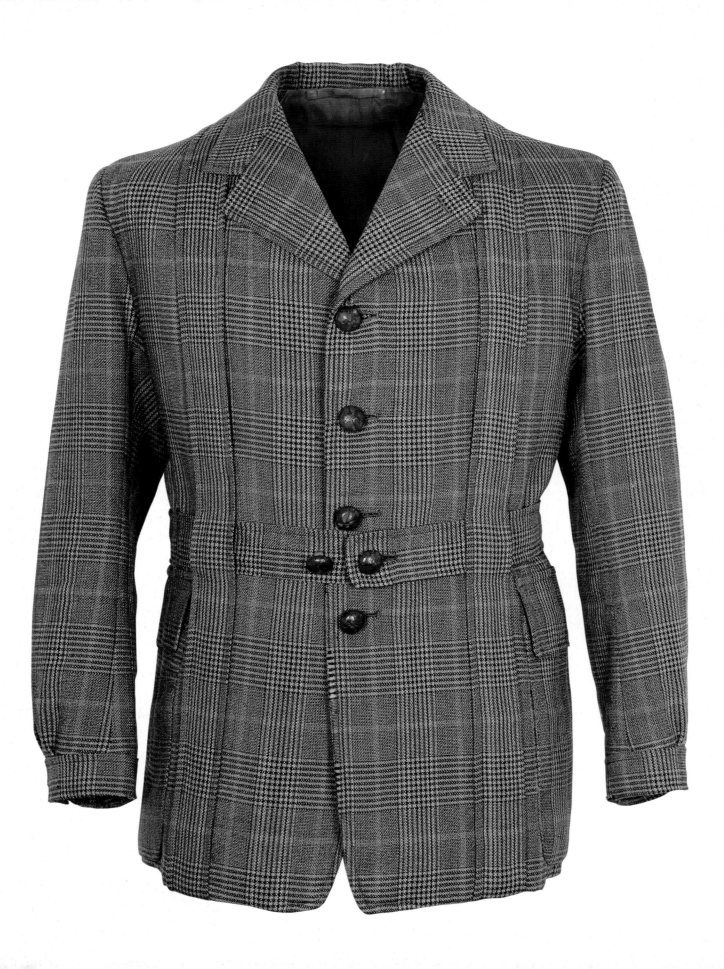

F. A. 스톤 앤드 선스

노퍽 재킷

1950년대

F. A. STONE & SONS
NORFOLK JACKET

1888년 영국의 〈더 테일러 앤드 커터〉에 실린 기사에 따르면 노퍽 재킷은 "특히 자전거, 비즈니스, 낚시, 취미 생활 그리고 황무지에도 적합한 옷"이다. 다시 말해 노퍽 재킷은 견고한 워킹 부츠에 어울리는 옷으로 재단사들이 내놓은 답이라는 뜻이다. 흔히 트위드처럼 질긴 옷감으로 만들어지며, 단단한 가죽 단추가 높이 달려 몸을 보호해주고, 주머니는 속이 깊은 벨로 주머니(⁺주름이 달린 주머니) 형태다. 특유의 단추로 잠그는 벨트가 달렸고, 재킷 바깥쪽에 장식끈 두 개가 세로로 붙어 있어 벨트가 그 뒤로 지나 뒷면으로 돌아가게 되어 있다. 숄더 패치와 사냥 주머니poacher's pocket(⁺재킷의 양옆이나 칼라의 아랫부분에 입구가 숨겨져 있다)도 이런 스타일의 옷에서 종종 보인다.

때로 '노퍽 셔츠'(⁺영국에서는 넓은 의미에서 칼라와 소맷동이 달리고 앞면이 열리는 옷을 모두 셔츠라고 부른다)라고도 불리는 이 재킷의 이름은 15세기 노퍽의 공작으로부터 유래했다. 실용적인 디자인은 1859년 발런티어 무브먼트(⁺크림전쟁 이후 일어난 시민군 운동)를 통해 조직된 소총부대를 위한 것이었지만, 얼마 지나지 않아 민간인들, 주로 부유한 이들이 입기 시작했는데 주름 가공이 되어 있어 사냥이나 스포츠 사격을 할 때 팔을 들어올려 총을 쏘기 편했기 때문이다.

에드워드 7세가 왕세자였을 때 노퍽 주에 머무르며 이 재킷을 애용하면서 노퍽 재킷은 당시 남자들이 입는 대표적인 활동용 의복이 되었다. 심지어 남자아이들과 다른 나라에서도 입었다. 일례로 20세기 초 독일에서는 남자아이들이 노르폴칸추크Norfolkanzug를 입곤 했다. 노퍽 재킷의 인기는 남성복에서 굳이 바지를 재킷에 맞추어 입지 않아도 된다는 생각이 도입되는 데 영향을 미쳤다(당시엔 슈트 상하의를 같은 재질과 색깔로 맞추어 입는 게 정석이었다).

노퍽 재킷의 특별한 예인 이 재킷은 실제로 노퍽에서 만들어졌다. 노리치와 런던의 새빌로 두 곳에 상점이 있는 F. A. 스톤 앤드 선스의 제품이다.

위 단춧구멍은 손바느질했고, 독특한 워킹 커프(⁺실제로 단추를 채울 수 있는 커프스)는 단추가 한 개 달려 있다.

왼쪽 재킷 뒷면에 세로로 길게 붙어 있는 끈에 벨트가 끼워져 있다.

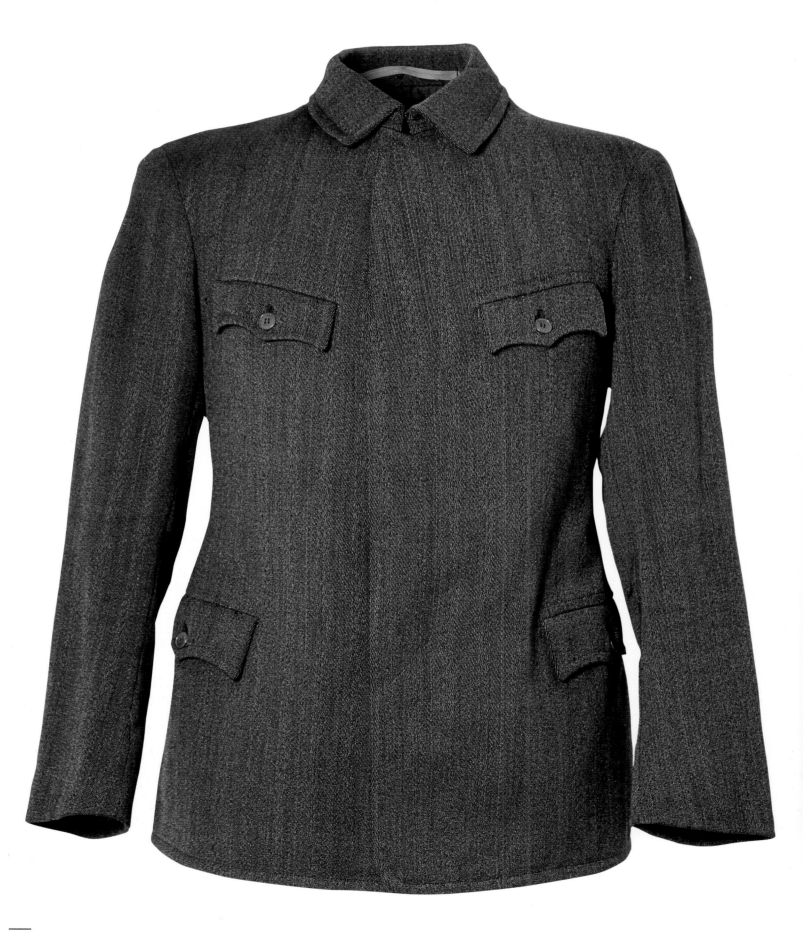

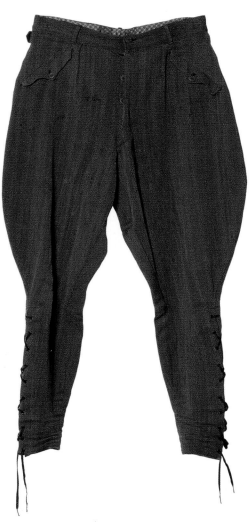

알파인
위킹 슈트

1940년대

———

**BESPOKE
ALPINE WALKING SUIT**

지금 봐도 맵시 좋고 재단이 잘된 옷이지만 이 회색 투피스 슈트는 무려 1940년대에 주문 제작으로 만들어졌다. 전원을 거닐거나 언덕을 오를 때 입는 용도였다. 셀프 스트라이프(⁺바탕색과 같은 색 실로 짜 넣은 무늬)이고, 속이 깊은 주머니(내용물이 빠지지 않도록 덮개가 있다)가 여러 개이며, 칼라에 버튼이 달려 있어 목 앞쪽의 트인 부분을 여밀 수 있다. 가시덤불이 뚫지 못하고 방수성이 있는 옷감이 사용되었다. 송아지 가죽으로 된 끈으로 바지 자락을 조이면 목이 긴 위킹 부츠나 두꺼운 양말을 신기 편하다.

이렇게 티롤리안 스타일(⁺오스트리아 티롤 지역의 민속의상)이 약간 가미된 옷을 당시 스키를 타는 사람들도 입었다. 사실 1930년대 말부터(미국에서는 훨씬 나중부터) 알프스 스타일은 매우 패셔너블한 스타일로 사랑받고 있다. 덕분에 잘츠부르크의 란츠Lanz 같은 독일과 오스트리아의 전통 민속의상을 만드는 회사들이 1935년부터 해외로 수출하고 있다.

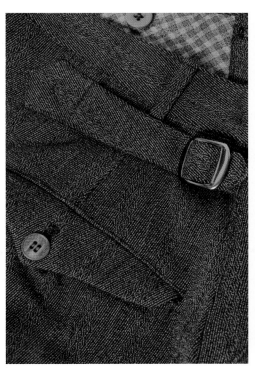

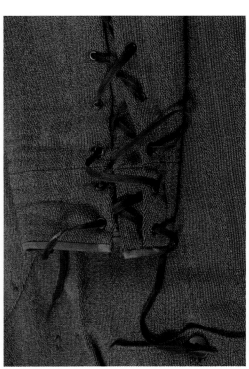

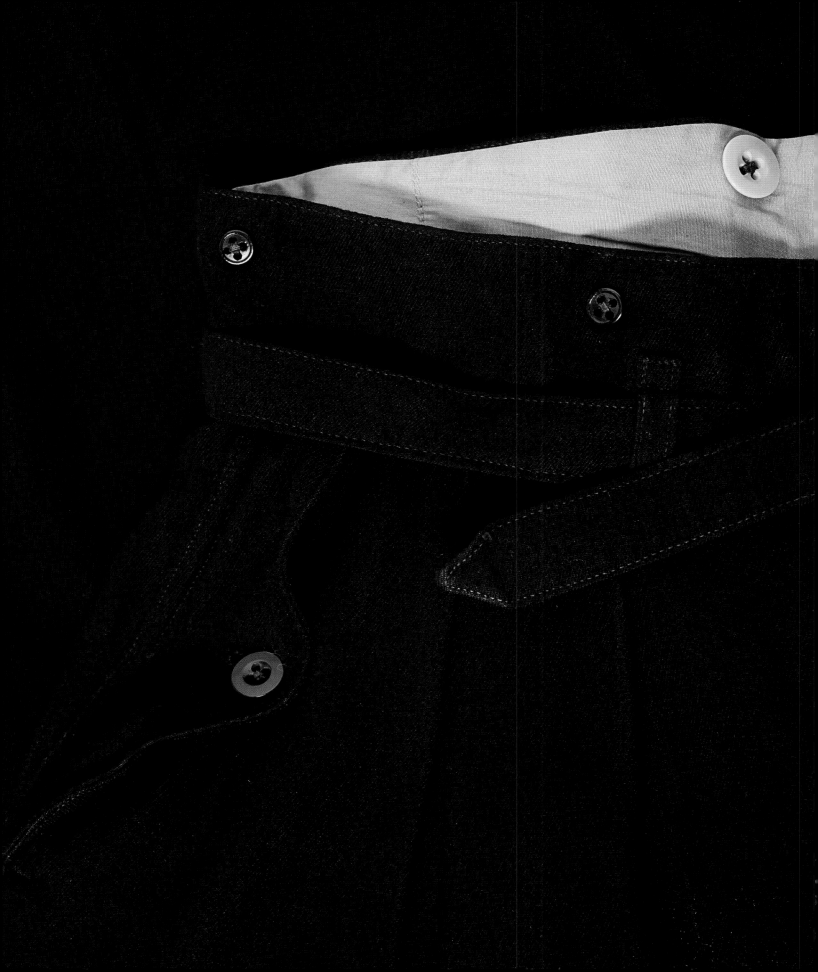

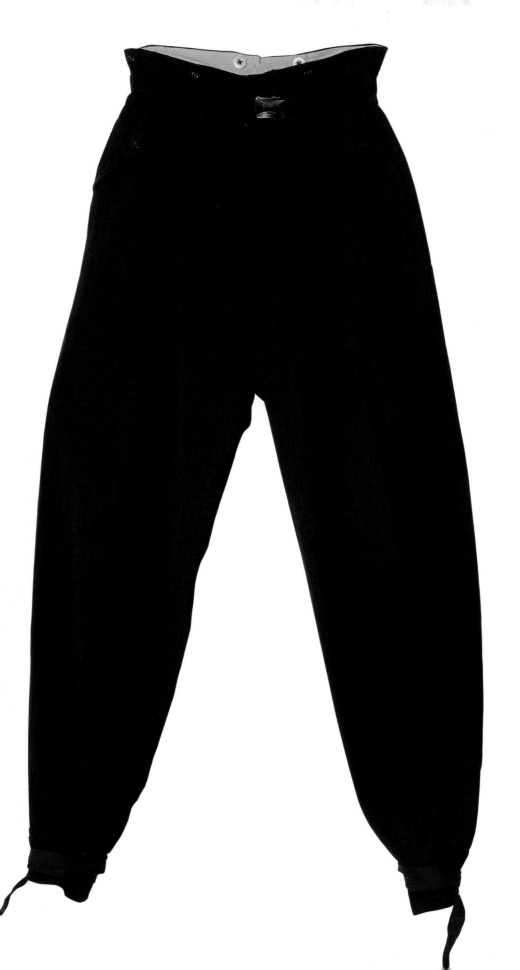

스키 바지

1930년대

———

BESPOKE
SKIING TROUSERS

1930년대 말의 제품으로 짐작되는 이 스키 바지의 원단은 두꺼운 모직물이고 주머니 덮개와 멜빵용 단추, 패브릭 벨트가 달렸다. 전문 스포츠 의류로 디자인된 최초의 옷들 중 하나였을 것이다. 스키 붐이 일어나 전문 의류가 등장하기 시작한 1936년 전까지만 해도 스키어들은 위에는 따뜻한 옷을 겹겹이 입고 아래엔 승마바지와 무거운 작업용 부츠, 각반 등 이것저것 잡다하게 착용했다. 이랬던 복장이 따뜻하고 튼튼하며 활동성이 좋은 짧은 기장의 개버딘 재킷과, 몸에 딱 맞는 스웨터(흔히 오스트리아나 노르웨이를 테마로 한 무늬), 어두운 색깔에(흙이 묻어도 잘 보이지 않는) 헐렁하고 아래로 갈수록 통이 좁아지는 스키 전문 바지로 바뀌었다.

　스키가 굉장히 인기를 끌면서 1940년대 말 무렵에는 스키복이 기발한 패션 아이디어와 기술적 발전을 시도해보는 대상이 되었다. 1952년 독일의 보그너Bogner 사가 처음으로 신축성 원단을 사용한 스키복을 내놓자 미국의 선 밸리 스키 클로딩 컴퍼니Sun Valley Ski Clothing Company 같은 회사들도 공기 저항을 적게 받는 스타일을 여럿 선보였다.

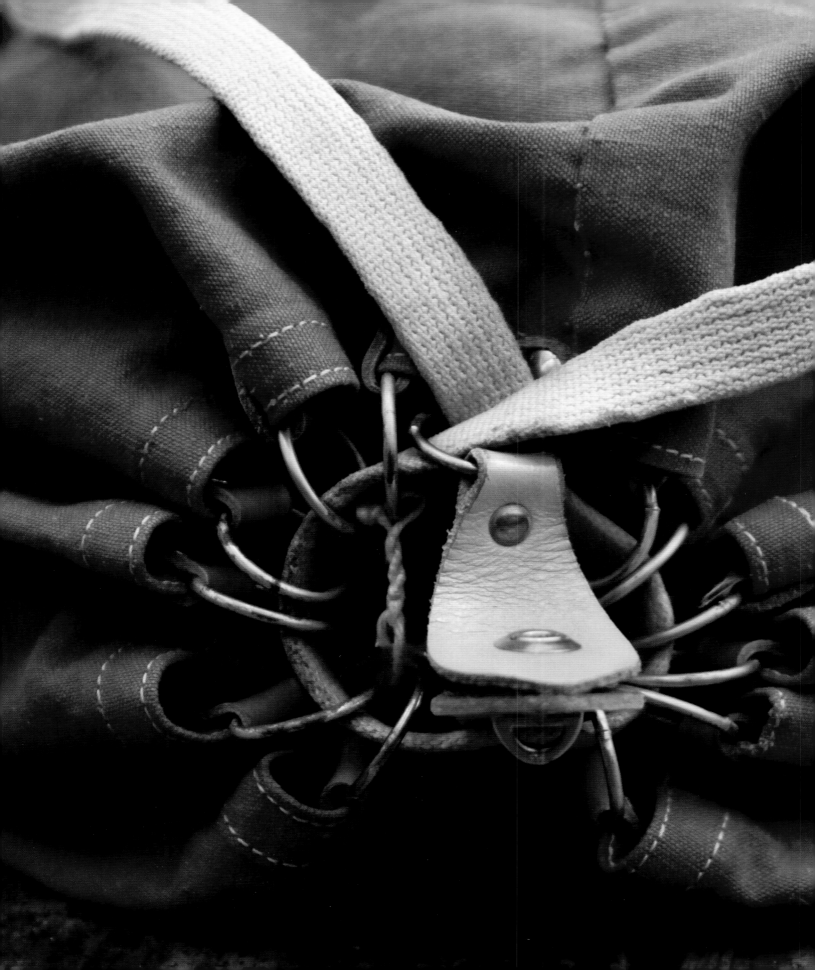

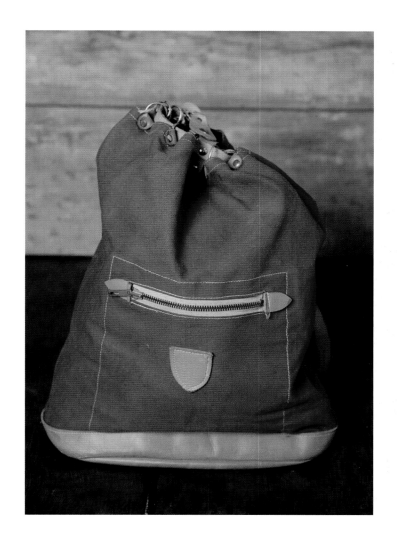

브랜드 미상

마운틴 팩

1950년대

———

UNKNOWN BRAND
MOUNTAIN PACK

1950년대 말 프랑스에서 만들어진 이 등산용 가방은 본격적으로 등산할 때보다 전원을 돌아다니거나 답사할 때 매고 다니기에 적합한 가방이다. 하루 동안 돌아다니기에 충분한 식량과 여벌의 옷을 넣을 만한 크기이지만 거추장스러울 정도로 크지는 않다. 독특하게 빨간색 캔버스로 만들어졌고 바닥을 포함한 약한 부분마다 가죽으로 보강했다. 입구를 여닫는 방식이 획기적이다. 어깨 끈이 아예 입구에 연결되어 있어 그것으로 조여 닫을 수 있고, 여기에 가죽 걸쇠와 장식단추가 입구가 벌어지지 않도록 단단히 고정해준다.

토르

워킹 스목

1950년대

THOR
WALKING SMOCK

이 전형적인 마운틴 아노락anorak (+방수, 방풍을 위한 파카로 후드가 달려 있다)은 1950년대 영국에서 만들어졌다. 전쟁은 끝났지만 휴가철에 해외여행을 떠나는 일은 여전히 드물었고, 정부의 긴축재정도 이를 더욱 어렵게 만들었다. 대신 '멋진 전원'을 도보로 돌아다니는 것에 대한 관심이 늘어났고 그런 시대에 부응해 나온 게 바로 이 옷이다.

토르(천둥 번개와 떡갈나무, 풍요를 관장하는 노르웨이 신에게서 이름을 따왔다) 사의 이 재킷은 벤틸(169쪽 참조)로 만들어졌다. 방수성을 더 향상시키기 위해 왁스도 살짝 칠했다. 이 아노락은 이누이트족의 전통 의상에 가까운 디자인이다─이누이트족의 옷은 순록이나 물개 가죽에 생선기름을 먹이고, 광활한 북극지방의 습기와 바람을 막아주도록 디자인되었다. 머리 위로 입는 옷으로 후드가 달려 있고, 허리는 끈으로 조일 수 있으며, 소맷부리에는 고무줄이 들어 있다.

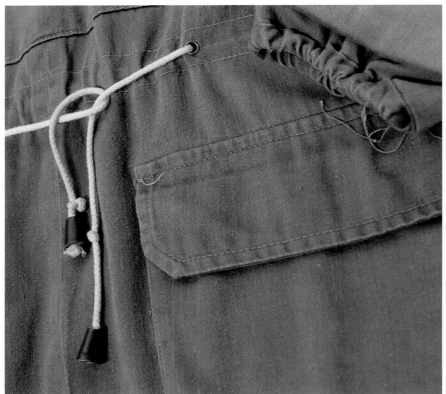

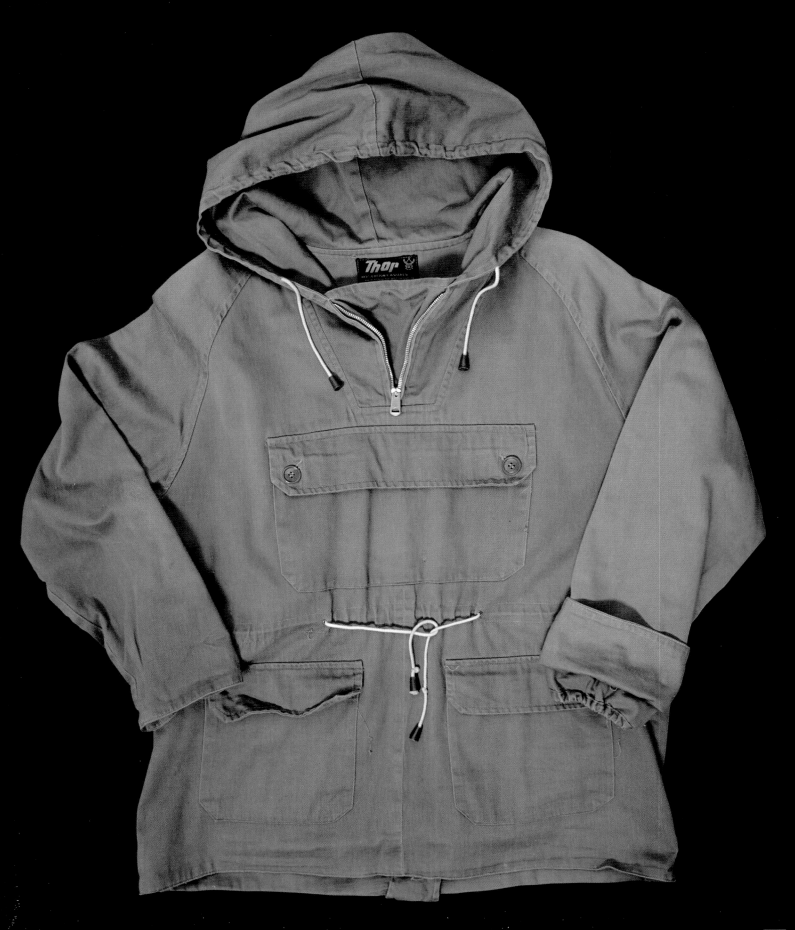

그렌펠 포 해러즈
마운틴 재킷
1950년대

GRENFELL FOR HARRODS
MOUNTAIN JACKET

1922년 랭커셔에 위치한 직물공장의 주인인 월터 헤이슨-스웨이트는 월프레드 토머슨 그렌펠의 강연을 듣게 된다. 그는 자신이 그 강연을 통해 도전 과제를 안게 되리라곤 예상하지 못했다. 그렌펠은 사람이 살기 가장 어려운 래브라도(+캐나다 동북부)의 북극 지역에서 의료봉사단을 이끌었는데 봉사활동을 하기에 적합한 옷이 없다고 사람들에게 알렸다. 그렌펠은 "가볍고, 튼튼하고, 험한 날씨와 바람을 막아주어야 하며 무엇보다 몸의 습기가 잘 빠져나가는 옷"이어야 한다고 말했다. 그런 옷은 시중에 없었다.

헤이슨스웨이트 앤드 선스의 소유주였던 헤이슨-스웨이트는 이 문제를 해결하기로 마음먹었다. 1년간의 실험 끝에 그는 새로운 옷감을 만들어냈고 그렌펠이라는 이름을 붙였다. 공기 투과성은 좋으면서도 비바람은 차단할 만큼 촘촘했다. 사실 너무 촘촘한 나머지 베틀을 튼튼하게 개량하고 특별한 염색 방법을 개발해야만 했다. 그렌펠은 결과물에 상당히 만족하며 다음 봉사단을 위해 이 옷감을 채택했다. 그러면서 "가볍고 내구성이 뛰어나며 겉보기에도 아주 멋지다. 우리에게 대단히 요긴하다"고 자세히 설명했다.

이 옷감은 다른 사람들에게도 요긴했다. 1930년대 무렵 모험 비행가의 시대에 그렌펠 옷감은 선택받았다. 어밀리아 이어하트(+1932년 대서양을 횡단한 최초의 여성 비행사)나 1931년에 남극 대륙 비행이라는 전대미문의 기록을 세운 미 해군의 리처드 버드, 태평양을 횡단한 찰스 킹즈퍼드-스미스, 대서양을 횡단한 짐과 에이미 몰리슨 부부에 이르기까지 개척정신 넘치는 비행가들이 사용했다. 스털링 모스를 비롯한 유명한 레이서들도 이 옷감으로 만든 슈트를 입었고, 맬컴과 도널드 캠벨 부자가 각각 1930년대와 1960년대에 자동차와 모터보트로 육상과 수상 양쪽에서 기록을 갱신해나갈 때도 마찬가지였다.

일상적으로 아웃도어 스포츠를 즐기는 많은 사람들에게도 유용했다. 해러즈의 주문으로 만들어진 이 워킹 재킷은 모자를 접어넣을 수 있고 턱끈이 달려 있다. 그리고 배낭의 무게를 지탱하도록 어깨 부분을 보강했다. 두 겹의 그렌펠 옷감으로 만들어 보호 기능을 두 배 높였다.

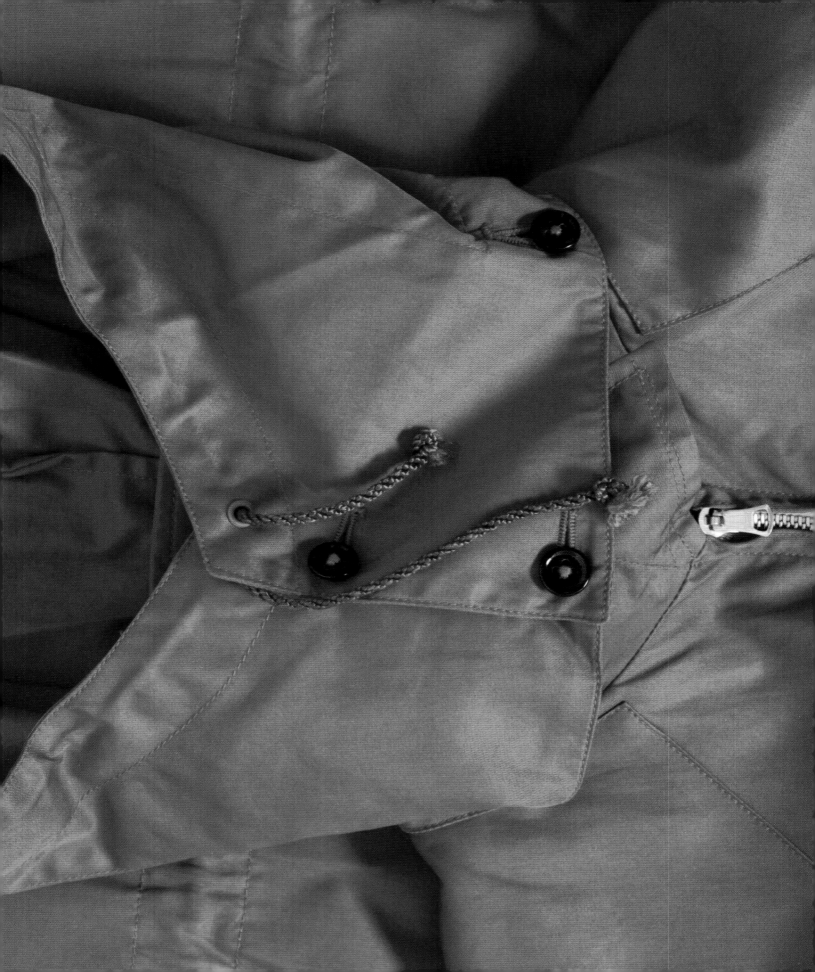

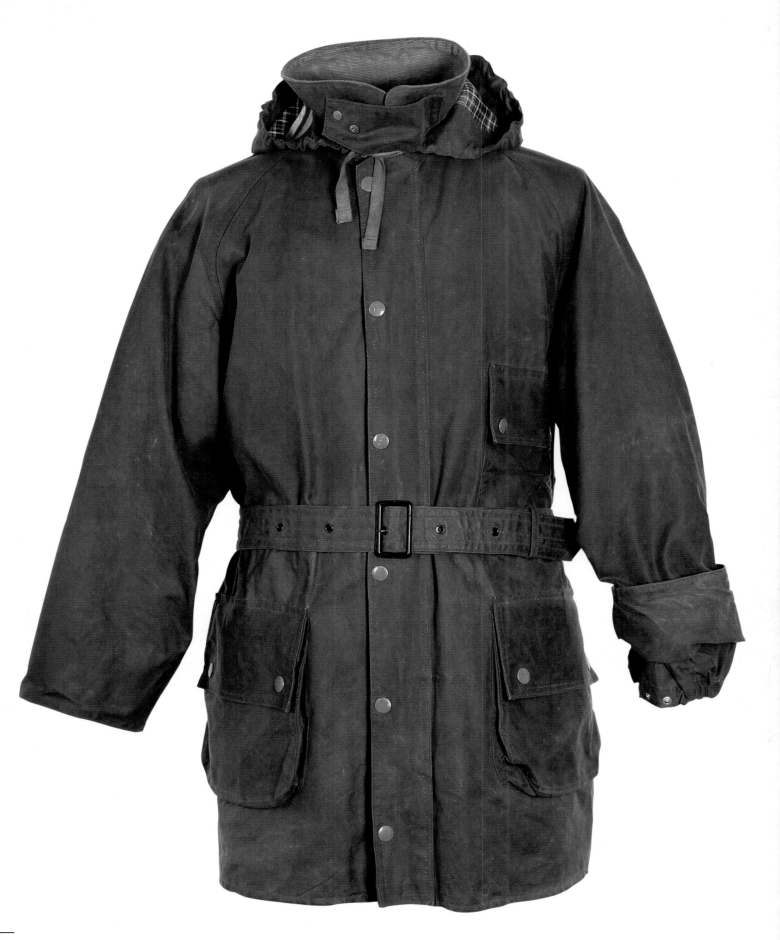

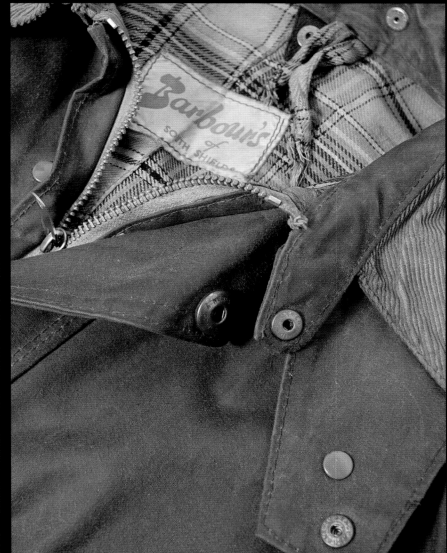

바버

솔웨이
지퍼 워킹 재킷

1950년대

BARBOUR
SOLWAY ZIPPER WALKING JACKET

영국 브랜드인 J. 바버 앤드 선스가 왁스 코튼을 개발한 건 아니다. 기름과 왁스를 입혀 옷감에 방수 기능을 더하는 공정은 바버가 창업했던 1894년 이전에도 있었다. 이런 식으로 가죽을 가공하는 것까지 친다면 아마 천 년은 거슬러 올라가야 할 것이다. 18세기 말 영국에서는 기름을 먹인 아마亞麻로 범선의 돛을 만들었는데(스코틀랜드의 돛 수선공인 프랜시스 웹스터가 처음 시도했다), 나중에는 무게를 줄이기 위해 왁스 코튼을 사용했다. 이렇게 돛을 만들던 방식은 창업 당시 바버가 비컨Beacon이라는 브랜드로 왁스 코튼 의류를 제작하던 방식과 큰 차이가 없었다.

하지만 왁스 코튼은 시간이 흐를수록 뻣뻣해지거나 노랗게 변색된다는 문제가 있었고, 1930년대에 바버와 여러 회사들이 왁스 코튼의 향상에 뛰어든 지 2년 후 이 단점이 개선되었다. 그로 인해 편안하고 멋지고 기능적인 의류라는 새로운 시대가 열렸다. 2차 세계대전 전에 나온 모터사이클 복장은 물론이고, 이후 전쟁이 발발하고 많은 다른 스타일이 등장하면서 디자인과 제작에서 다양한 실험이 시도되었다.

1950년대 바버의 솔웨이 지퍼 재킷은 그렇게 나온 옷들 중 하나였다. 당시 바버가 가진 제조 기술이 집약되어 있는 이 재킷은 바버가 직접 생산한, 특허를 가진 타탄 무늬를 넣은 안감을 댔다. 실에 왁스를 칠하는 단계를 포함해 재킷을 제작하는 과정의 처음부터 끝까지 단 한 명의 기술자가 작업했다.

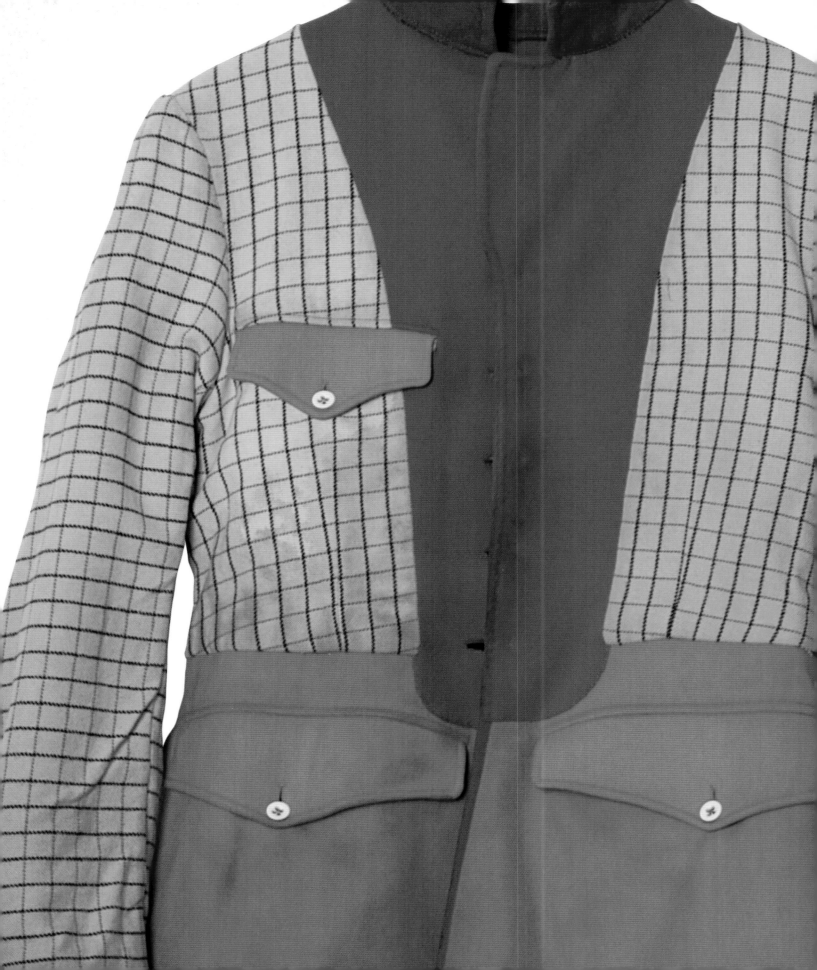

헌팅 코트

1950년대

BESPOKE
HUNTING COAT

빨간 헌팅 재킷은 과거 영국의 특색을 간직한 옷이다. 그때는 전원에서 여우 사냥하는 모습을 흔하게 볼 수 있던 시대였다. 논쟁의 여지는 있지만, 먼 옛날부터 전통의 일부분이었기에 헌팅 재킷에는 각종 상징이 가득하다. 흔히 'pinques' 또는 'pinks'라고 부르는(재킷을 처음 디자인한 사람이 그렇게 불렀다는데 이건 사실이라기보다는 전설에 가깝다), 재킷의 빨간색이나 진홍색은 헨리 2세 때부터 왕실의 생명력을 나타냈다. 헨리 2세는 최초로 여우 사냥을 왕실 스포츠로 공표한 왕이었다.

오직 마스터들(+사전 준비부터 여우 사냥까지 모든 것을 전문적으로 관장하는 사람), 스탭들, 오랜 사냥 경험을 인정받아 마스터로부터 '헌트 버튼'을 받은 사람들만 빨간 재킷을 입을 자격이 주어진다. 다른 참가자들은 평범한 검은 단추가 달린 감청색이나 검은색 재킷을 입고, 열여덟 살 이하는 트위드 재킷(여우 사냥꾼들 사이에서는 '쥐잡이꾼'으로 불린다. 여우 사냥 시즌이 아닐 때 열리는 다른 사냥에서는 전통적으로 트위드 복장을 한다)을 입는다. 왼쪽 사진에서 재킷의 뒤집힌 모습을 보면 안감이 태터솔 체크인데 이 또한 헌팅 재킷의 특징이다. 다섯 개의 놋쇠 단추는 기수나 사냥개 담당자가 입는 옷이라는 표시다. 헌트 마스터의 재킷에는 단추가 네 개 달린다.

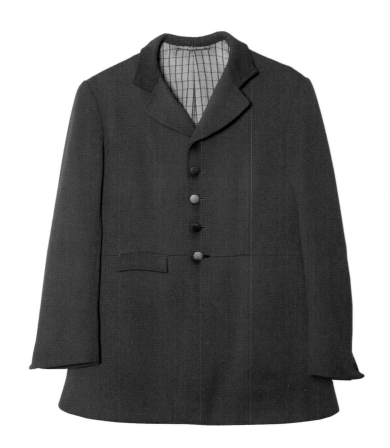

버버리

젠틀맨스
워킹 코트

1950년대

BURBERRY
GENTLEMAN'S WALKING COAT

버버리는 트렌치코트로 더 잘 알려졌지만—1914년 영국 육군성의 의뢰로 만든 장교 코트를 수정한 것이다—레인코트 분야에서도 남성 복식의 주요 아이템 중 하나를 만들어냈다. 1950년대에 "토머스 버버리의 오리지널 디자인을 그대로 물려받은 가장 인기 있는 모델"이라고 신문 광고를 실었는데 이 문구대로다. "클래식한 라인의 재단으로 어떤 상황에서도 입기에 적당합니다. '팬틴Panteen' 칼라(+현대적인 칼라가 나오기 전에 점원복 등에 달았던 칼라)이고, 단추가 안 보이도록 여밈 부분이 이중으로 되어 있으며, 주머니는 단추로 잠글 수 있고 뒤트임이 있는 소매는 스트랩과 단추가 달려 있습니다. 모든 솔기를 이중으로 겹쳐놓고 바느질했습니다. 체크무늬 안감은 울이나 면, 혼방 중에서 선택할 수 있습니다." 광고에서 열거한 여러 특징도 인기의 요인이었겠지만 그보다 이 레인코트는 심플함 때문에 큰 환영을 받았다—방수가 되는 낙낙한 겉옷으로 실용적이었다. 특히 개버딘(+능직의 일종)으로 만든 경우 방수가 되었는데, 1880년대부터 버버리에 의해 대중화된 개버딘은 옷감을 짜기 전에 실에 방수 처리를 해서 튼튼하고 내수성과 통기성이 높다. 버버리가 초기에 내놓은 옷들의 기능성은 군대가 아니라 극한 지역에서 인정받았다. 1911년 최초로 남극점에 도달한 로알드 아문센이 버버리의 옷을 입었고, 1914년 남극대륙을 탐험한 어니스트 섀클턴과 그의 동료들도 입었다. 1924년 에베레스트에서 실종된 조지 맬러리 역시 버버리를 입고 산을 올랐다.

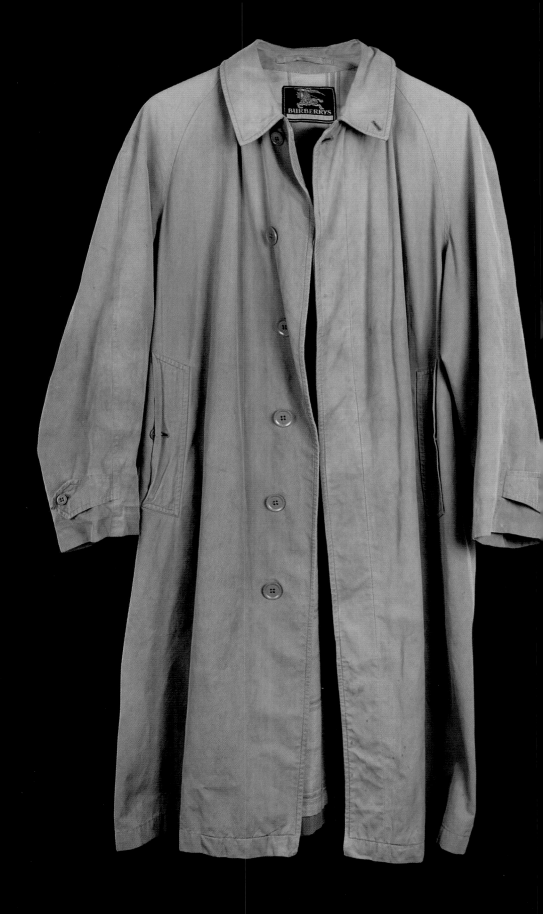

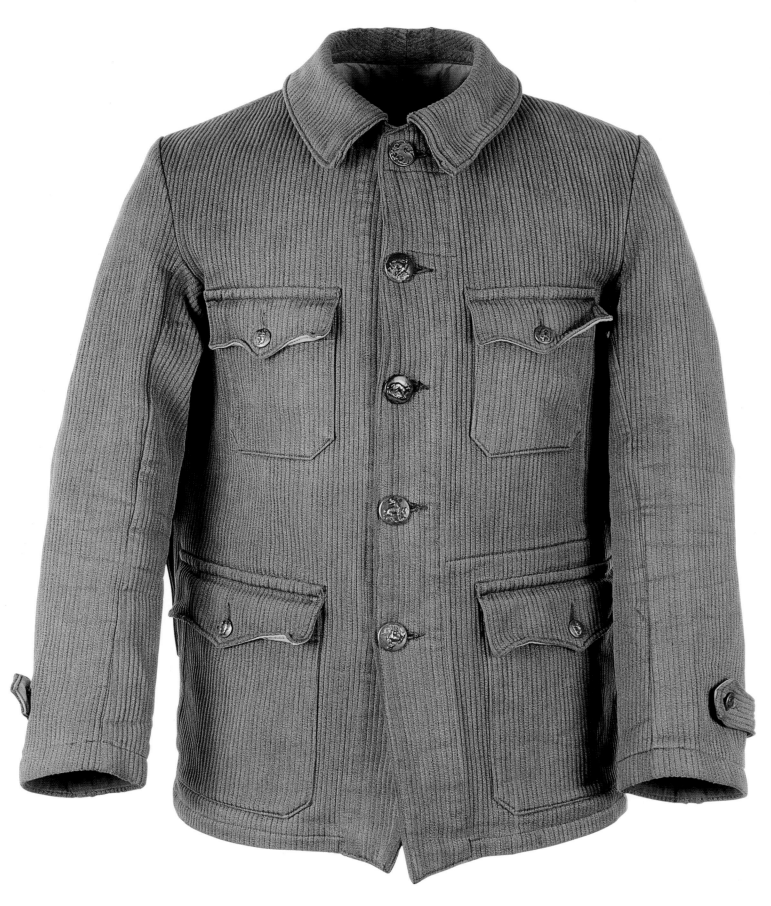

헌팅 재킷

1950년대

**UNKNOWN BRAND
HUNTING JACKETS**

1920년대부터 1950년까지 나온 프랑스의 헌팅 재킷들은 스포츠 재킷 디자인 중에서도 단연 돋보이는 옷들로 실용성과 화려함을 동시에 지니고 있다. 원래 색이 입혀져 있었던 커다란 철제 단추는 딱히 사냥을 위한 기능은 없지만, 토끼, 멧돼지, 사슴 같은 사냥감과 사냥꾼의 친구인 개의 상상도가 양각으로 새겨져 있다. 뿐만 아니라 전체적으로 사냥의 본질인 격렬한 활동에 적합하도록 재단되었다. 한편, 뒷면의 안감에 낸 사냥 주머니를 포함해 주머니가 여러 개이며, 소맷동에는 벨트가 달리고, 목 근처까지 단추를 채울 수 있다. 이런 모든 측면 덕분에 이 옷은 몸을 보호하고 물건을 보관하기에 적합하다.

　　소재는 피케로, 프랑스어로 쿠틸이라고도 부른다. 털이 납작하게 눌린, 코듀로이의 한 종류로 젖어도 금방 마르고 매우 튼튼해 프랑스에서 사냥이나 작업용 바지를 만들 때도 많이 사용됐다. 옛날에 코르셋의 뼈대를 고정해주는 용도로 사용됐던 건 말할 것도 없다. 이 옷감은 험하게 입어도 끄떡없고 거친 가시덤불 같은 것과 닿아도 괜찮다.

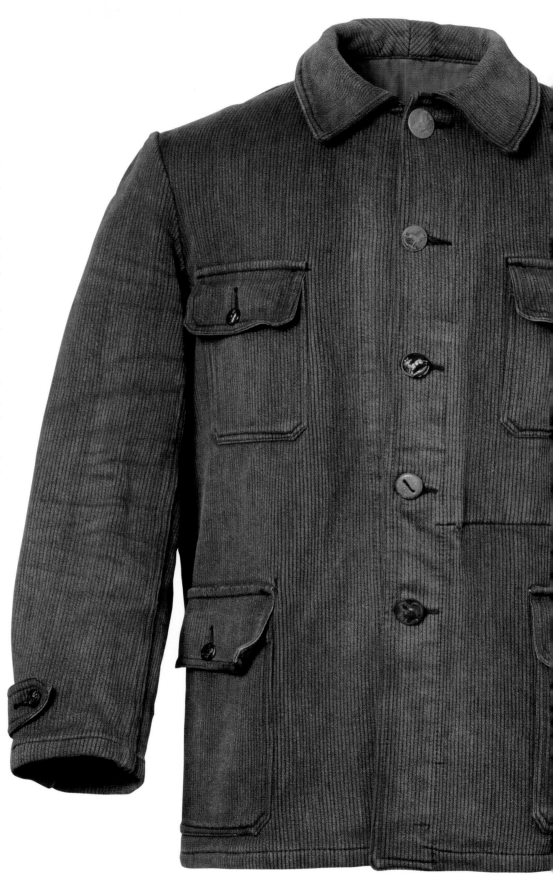

왼쪽　재킷 뒷면의 안감에 사냥 주머니가 달려 있다. 재킷 양옆에 입구가 있어 어느 쪽으로도 주머니에 물건을 넣을 수 있다. 입구의 가장자리는 스캘럽(⁺부채꼴이나 물결 모양 장식)으로 꾸몄고 단추가 달려 있다. 작은 사냥감이나 샌드위치를 넣어두는 용도로 사용했다.

위　흔히 이런 헌팅 재킷에는 사냥이라는 주제를 일관되게 표현하기 위해 늑대, 멧돼지, 사냥개, 수사슴 같은 동물을 양각으로 새긴 철제 단추가 달려 있다.

캔버스
헌팅 재킷

1920년대

———

THE MOTORIST
CANVAS HUNTING JACKET

전형적인 코듀로이 헌팅 재킷(76~79쪽 참조)과 비교해보면 이 재킷은 좀 더 우아하다. 이 여름용 헌팅 재킷은 1920년대 파리에서 신사복과 스포츠 용품을 판매하던 모터리스트가 디자인했다. 이 상점은 오래전에 문을 닫았는데 모터리스트라는 이름에서도 알 수 있듯이 당시 최신 유행이던 바퀴가 네 개 달린 '말이 끌지 않는 수레'를 운전하는 사람들을 위한 제품도 취급했다. 부유한 고객을 대상으로 가볍고 밝은 색깔로 제작한 재킷들 중에서도 이 옷은 안감을 대지 않고 연한 색의 코튼 캔버스를 재단했다는 점에서 더욱 드문 경우다. 전쟁이 발발하기 전 프랑스 헌팅 재킷의 특징을 그대로 지니기도 해서 놋쇠 단추에는 사냥감이 새겨져 있다. 또한 이 재킷은 이례적으로 겨드랑이 부분에 거짓gusset(✝옷에 덧대는 삼각형 천)이 대어져 있어 팔을 움직일 때 굉장히 자유롭다(아래 오른쪽 사진 참조).

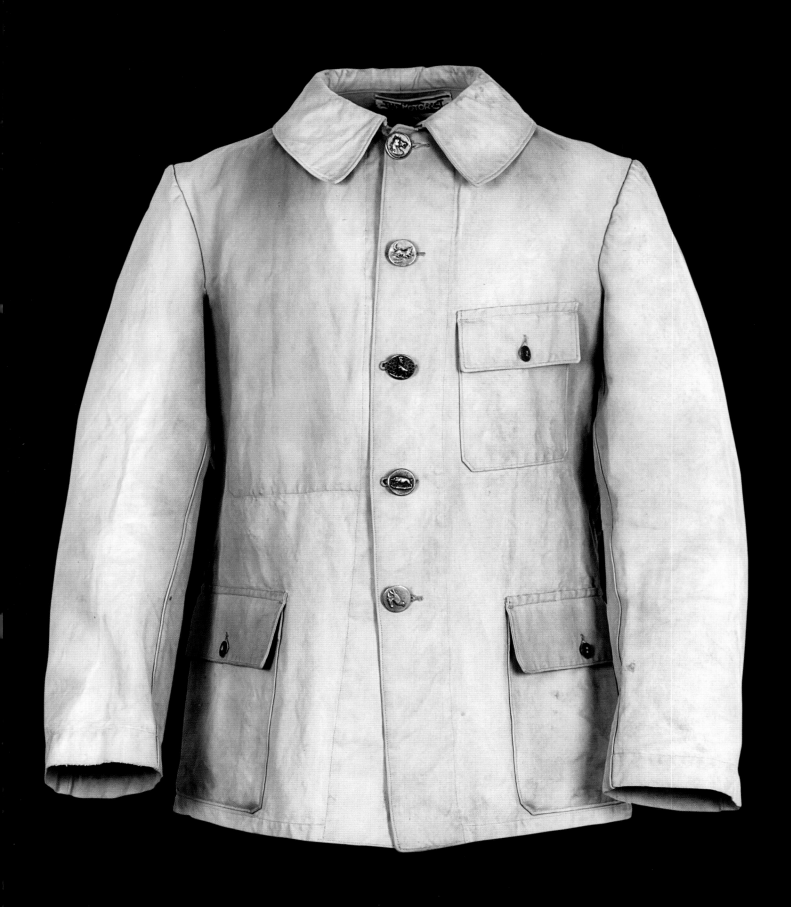

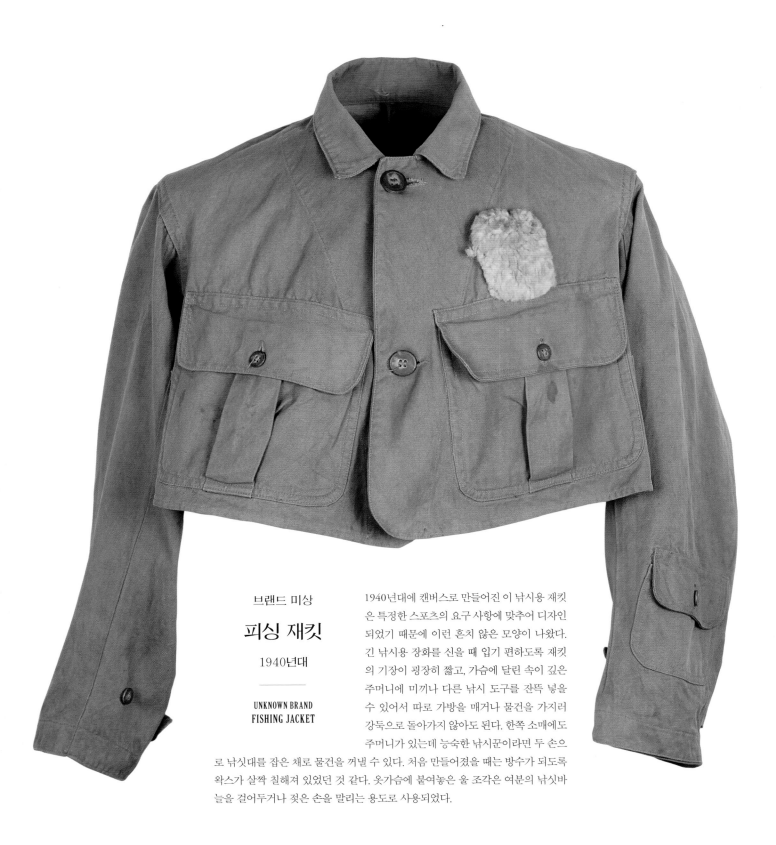

브랜드 미상

피싱 재킷

1940년대

———

UNKNOWN BRAND
FISHING JACKET

1940년대에 캔버스로 만들어진 이 낚시용 재킷은 특정한 스포츠의 요구 사항에 맞추어 디자인되었기 때문에 이런 흔치 않은 모양이 나왔다. 긴 낚시용 장화를 신을 때 입기 편하도록 재킷의 기장이 굉장히 짧고, 가슴에 달린 속이 깊은 주머니에 미끼나 다른 낚시 도구를 잔뜩 넣을 수 있어서 따로 가방을 매거나 물건을 가지러 강둑으로 돌아가지 않아도 된다. 한쪽 소매에도 주머니가 있는데 능숙한 낚시꾼이라면 두 손으로 낚싯대를 잡은 채로 물건을 꺼낼 수 있다. 처음 만들어졌을 때는 방수가 되도록 왁스가 살짝 칠해져 있었던 것 같다. 옷가슴에 붙여놓은 울 조각은 여분의 낚싯바늘을 걸어두거나 젖은 손을 말리는 용도로 사용되었다.

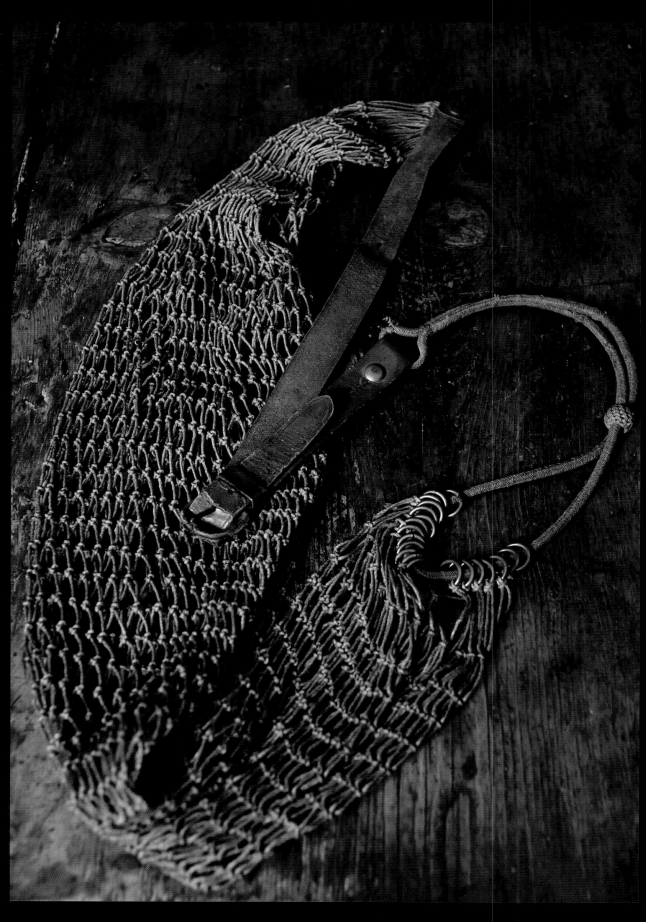

게임 백

20세기 초

HAND·MADE
GAME BAG

이 핸드메이드 사냥 가방은 20세기 초 프랑스에서
만들어졌다. 입구에 여러 개의 금속 고리가 달려 있
어 사냥한 동물이 큰 경우 가방을 넓게 벌릴 수 있
으며, 그물이 성기게 짜여 있어 피나 물이 고이지
않는다. 훨씬 나중에 만들어진 사냥 가방들은 좀 더
구조적이어서, 기름을 먹이거나 안에 비닐을 덧댄
부분이 따로 있어 피나 물이 그쪽으로 빠져나가도
록 되어 있다. 기능적이면서 동시에 아름다운 제품
을 만들기 위한 고려가 어떤 결과로 나타나는지 이
런 디테일을 통해 엿볼 수 있다.

아래 가죽과 끈을 조합해 잘 늘어나도록
만들었다. 드로스트링(*졸라매는 끈)도 손
으로 만든 멋진 디테일이 특색 있다.

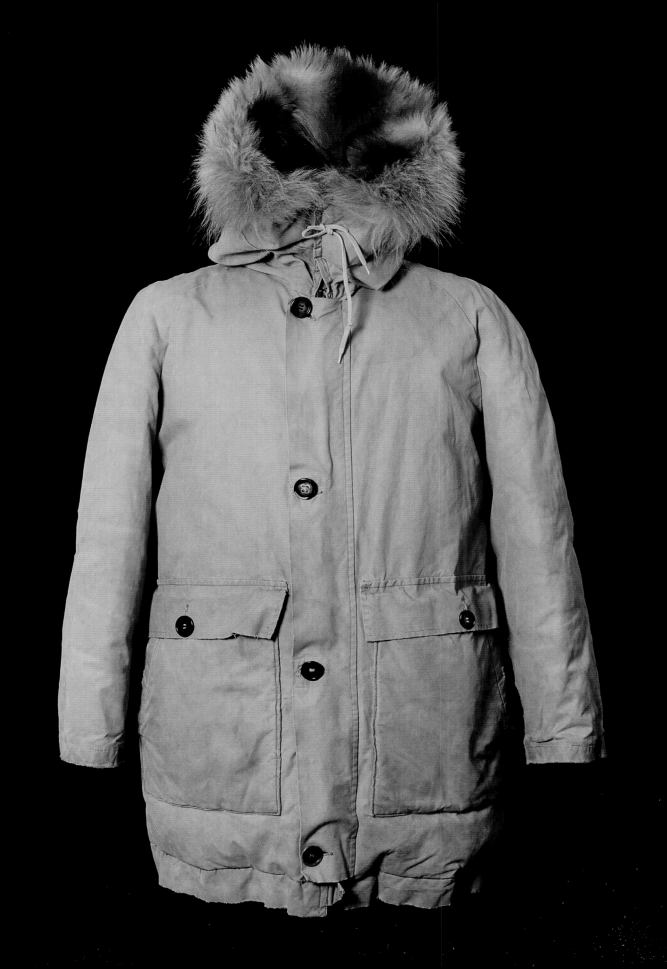

알래스카 슬리핑 백 컴퍼니
헌팅 파카
1950년대

ALASKA SLEEPING BAG COMPANY
HUNTING PARKA

1950년대에 작가인 헌터 S. 톰슨은 오리건 주 포틀랜드에 있는 알래스카 슬리핑 백 컴퍼니로부터 제품을 구입했지만 마음에 들지 않았다. 그는 24달러 95센트를 주고 구입한 헌팅 코트의 환불을 요구하는 편지를 썼다. 그의 불만은 카탈로그에 '가죽 안감' '가죽 어깨 패치'라고 쓰여 있는 부분에 대한 것이었다. "만약 이 코트에 붙어 있는 쓰레기가 가죽이라면, 내가 먹겠소"라고 그는 썼다. 그러면서 간단히 말해 그 재킷은 그가 평소 구입하던 엘엘 빈L. L .Bean이나 에디 바우어Eddie Bauer 같은 아웃도어 용품 회사들의 제품 수준에 미치지 못한다고 덧붙였다. 사실 그가 일주일 전에 알래스카 슬리핑 백 컴퍼니에 돌려보낸 '에베레스트 다운 파카'는 여기 실린 딱 이런 옷이었다. "카탈로그에 사용하는 어휘를 좀 더 신중하게 선택해주길 바란다"고도 그는 썼다. 그 후 알래스카 슬리핑 백 컴퍼니의 카탈로그에서는 문제의 단어인 '가죽'이 빠졌다.

하지만 그 코트가 톰슨의 혹독한 편지에 쓰인 대로 형편없는 건 아니다. 충전재로 거위 털을 넣고 후드 가장자리에 오소리 털을 달아서 특별히 따뜻한 제품이었을 것이다. 사실 알래스카 슬리핑 백 컴퍼니는 당시 통신판매 업계의 아웃도어 의류 분야에서 주요 업체로, 앞서 언급된 회사들뿐만 아니라 오르비스Orvis, 코코런Corcoran's과 경쟁했다. 하지만 1960년대에 사업을 접었는데 아마도 품질이 떨어져서라기보다는 배송 문제 때문이었을 것이다. 미국에는 통신판매와 관련해서 이 회사의 이름을 딴 법률도 있다. '알래스카 슬리핑 백 법률'에는 소비자가 제품을 구매한 후 21일 안에 판매자가 물건을 발송하지 않으면 환불 처리해야 한다고 명시되어 있다.

아래 왼쪽 파카 바깥에 달린 큼직한 주머니는 옆에도 입구가 좁게 나 있어 시린 손을 넣기에 좋다.

왼쪽 주머니 둘레를 이중으로 박음질
해서 옷의 스타일이 매우 독특해졌다.

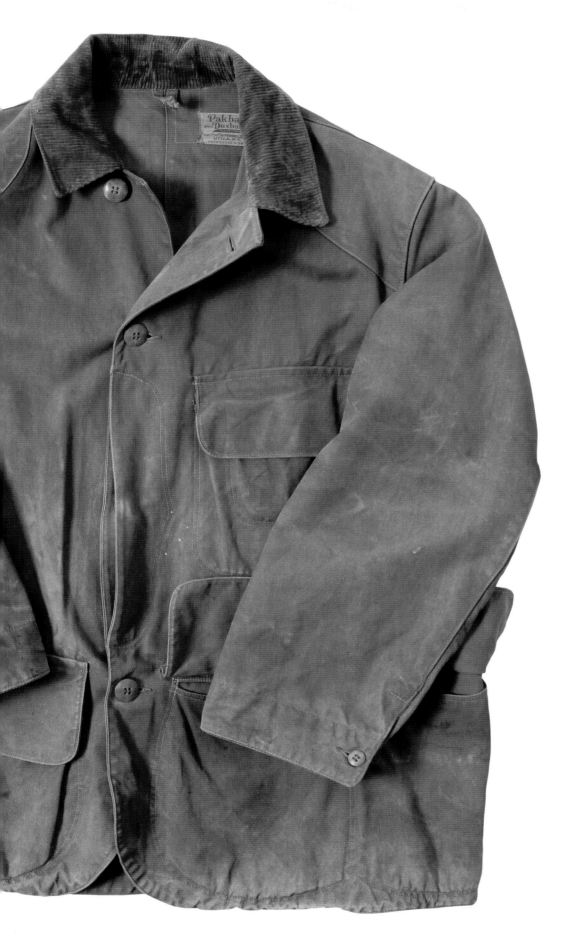

스포츠맨스 헌팅 코트

1926년

DUXBAK
SPORTSMAN'S HUNTING COAT

1920년대 이래 헌팅 재킷 제조사들은 디자인만큼이나 제품명과 브랜드에서도 옷의 기능성을 강조하고 싶어 했다. 헌팅 재킷은 기본적으로 두꺼운 캔버스 소재에 단순하고 헐렁한 형태로, 사냥 주머니 같은 기능적인 보관 공간만 있으면 된다. 하지만 궂은 날씨에 얼마나 적합한지, 얼마나 빨리 건조되는지, 소재로 덕 옷감이 쓰였는지 등 방수능력뿐만 아니라 사냥을 하다가 맞닥뜨리는 상황들을 얼마나 잘 극복할 수 있는가를 표기하는 게 흔한 일이 되었다. 옷감을 가리키는 덕duck이라는 말은 사냥협회에서 유래한 게 아니라 네덜란드어 'doek'가 변형된 것으로, 하나의 날실에 특별히 두 개의 씨실을 꼬아 평직으로 짠 리넨 캔버스를 뜻한다. 이 직물은 투박한 겉모습과는 상반되게 뛰어난 내구성을 지녔다. 이런 직조 방식으로 인해 튼튼한 덕은 그 무게에 따라 샌드백과 텐트, 돛을 제작하는 데 쓰인다. 마감이 매끈하고, 잘 찢어지지 않고, 방풍성이 높기 때문에 덕은 전통적인 작업복에 가장 널리 쓰이는 옷감이다. 덕트 또는 덕 테이프는 원래 기다란 덕 옷감의 뒷면에 접착제를 입힌 것이다. 여기에 실린 덕스백의 옷은 1926년 미국 특허청으로부터 특허를 받은 제품으로, 이 옷을 창안한 윌리엄 E. 코노버와 버트 D. 부시는 "스포츠맨스 헌팅 코트의 새롭고 유용한 향상"을 보여줬다고 인정받았다.

아래 특허 문구를 보면 이 재킷을 만들 때 목표가 무엇이었는지 짐작할 수 있다. "발명의 목적은 사냥감, 탄약통이나 다른 물건들을 넣을 수 있도록 주머니가 넓게 개조된 스포츠맨스 헌팅 코트를 제공하는 것이다."

오른쪽 단추로 여닫는 옆 주머니를 통해 재킷 뒷면에 있는 사냥 주머니에 물건을 넣거나 꺼낼 수 있다. 사냥 주머니는 비어 있을 때는 안 드러나다가 물건을 넣으면 풀무처럼 늘어나도록 만들어졌다.

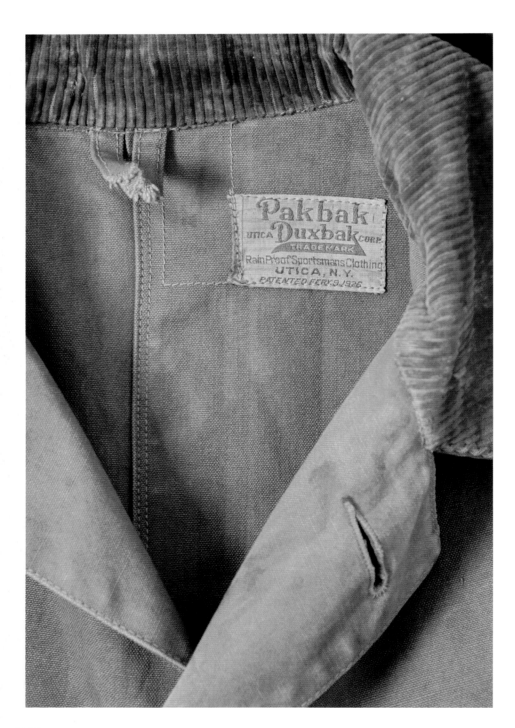

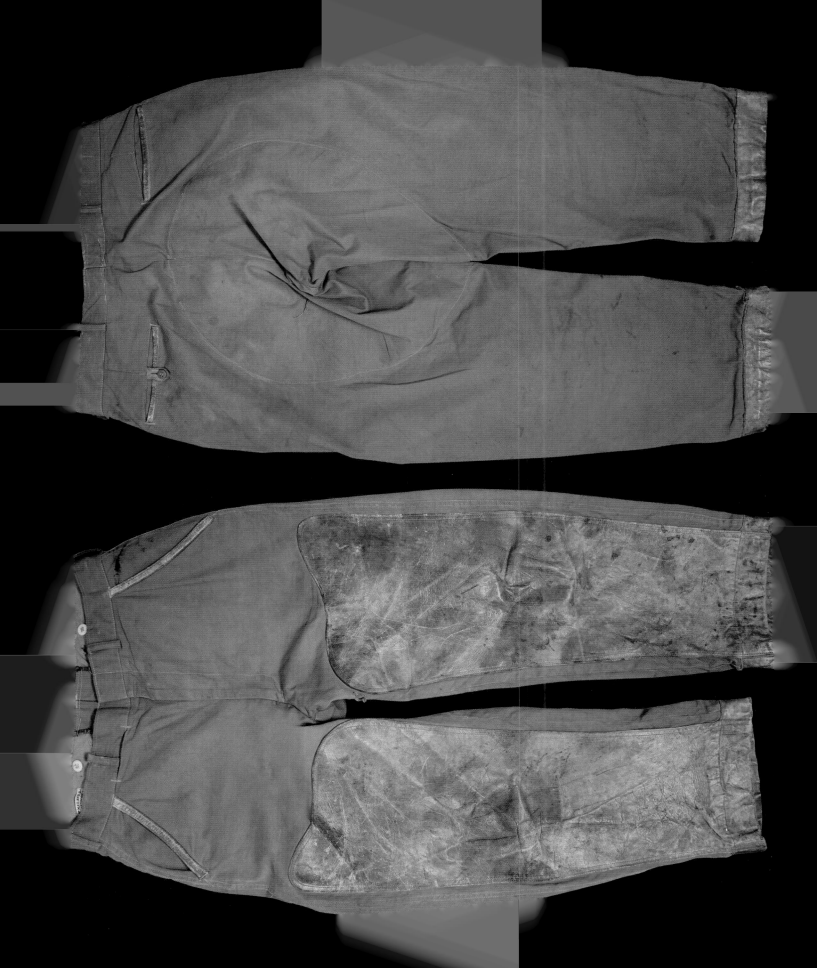

C. H. 매스런드 앤드 CO.
헌팅 트라우저스
1950년대

C. H. MASLAND & CO.
HUNTING TROUSERS

이 헌팅 바지의 구조에는 전통과 기술이 혼합되어 있다. 1950년대 스타일로는 이례적으로 기본적인 부분을 면 새틴(+광택이 있고 매끄럽게 직물을 짜는 방식은 같으나 실크나 화학섬유 등 장섬유로 짜면 새틴satin, 면으로 짜면 새틴sateen이라고 한다. 구분하기 위해 후자를 '면 새틴'으로 옮겼다)으로 만들었다. 면 새틴은 2차 세계대전 시기에 전형적으로 군복에 많이 쓰이던 옷감인데 평범한 덕 코튼에 비해 부드럽고 편안하지만 대신 약하다. 그렇기 때문에 디자이너는 바지 앞쪽의 골반 아랫부분에 가죽 조각을 덧대었다. 목표물을 조준할 때 바지 앞쪽이 땅에 닿기 때문이었으리라 짐작된다. 또한 앞뒤 주머니들의 가장자리도 가죽으로 보강했다.

이 작업복에서 군복의 느낌이 나는 건 제조사를 생각했을 때 놀라운 일도 아니다. C. H. 매스런드는 1866년 펜실베이니아 주 칼라일에서 남북전쟁 참전 군인인 찰스 매스런드가 설립했다. 원래 카펫 회사로, 1920년대 내내 포드 자동차의 획기적인 '모델 T'의 카펫을 제조하기도 했다. 미국이 2차 세계대전에 참전하기 전해인 1940년까지 카펫을 계속 만들다가 전시체제에 동원되어 다양한 군용 캔버스로 바꾸어 생산했다. 이 공로를 인정받아 육해군 우수상 위원회로부터 상까지 받았다.

전쟁이 끝나자 매스런드는 사업 방향을 아웃도어 의류 생산으로 성공적으로 전환했는데, 당시 제품 상당수가 군용품 같은 마무리가 특징이었다. 1950년대 중반에 원래 업종이던 카펫으로 돌아갔고 지금도 여전히 생산하고 있다.

아래 보강을 위한 가죽 테두리를 공장 봉제로 작업했는데 굉장히 튼튼하지만 비용이 많이 들었다.

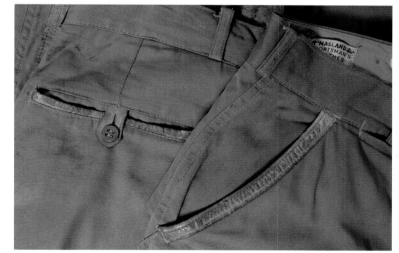

헌팅 재킷

1940~1950년대

UNKNOWN BRANDS ADAPTED
HUNTING JACKETS

앞서 소개된 매스런드의 헌팅 바지에 덧댄 가죽 조각이 옷을 보호하기 위해서라면 이 헌팅 재킷들의 경우에도 같은 목적으로 옷 주인들이 직접 수선한 것이다. 왼쪽의 영국 재킷은 1940년대와 1950년대에 영국군에서 야전막사 침대와 물통 등 다양한 용도로 사용되던 거친 캔버스로 만들었고 양가죽 조각을 몸을 보호하기 위해 어깨에(총의 반동으로 인한 충격을 완화시키기 위해), 마모에 대비해 팔꿈치에 덧대었다. 오른쪽 팔꿈치에는 가죽을 추가로 댔는데 아마 엎드린 자세로 총을 쏘다가 생긴 구멍을 수선하기 위해서였을 것이다.

오른쪽의 '필드 마스터Field Master' 재킷에서도 보강이나 수선을 위해 붙인 비슷한 천조각들이 보이는데 위장 효과나 색깔 조화는 거의 고려하지 않은 듯하다.

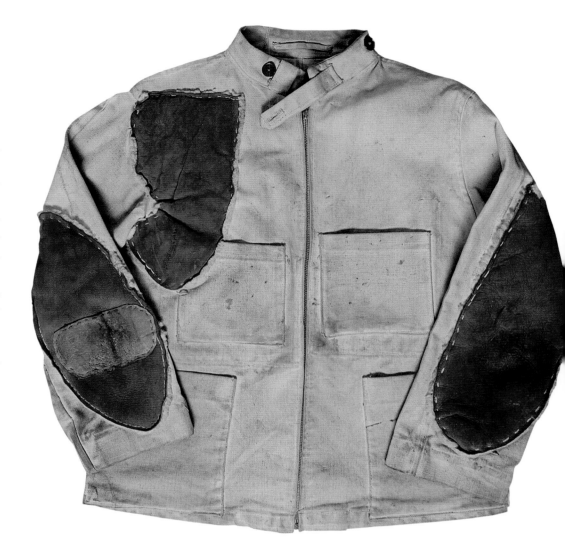

이 페이지 아래(왼쪽부터)　재킷 안쪽의 사냥 주머니를 닫는 철제 고리, 안쪽에 띠를 대어 튼튼하게 만든 소매, 산탄총 탄약집.

큰 사진　재킷 앞면의 주머니들은 맨 위부터 손을 따뜻하게 하기 위한 주머니, 탄약 주머니, 패치 주머니이다.

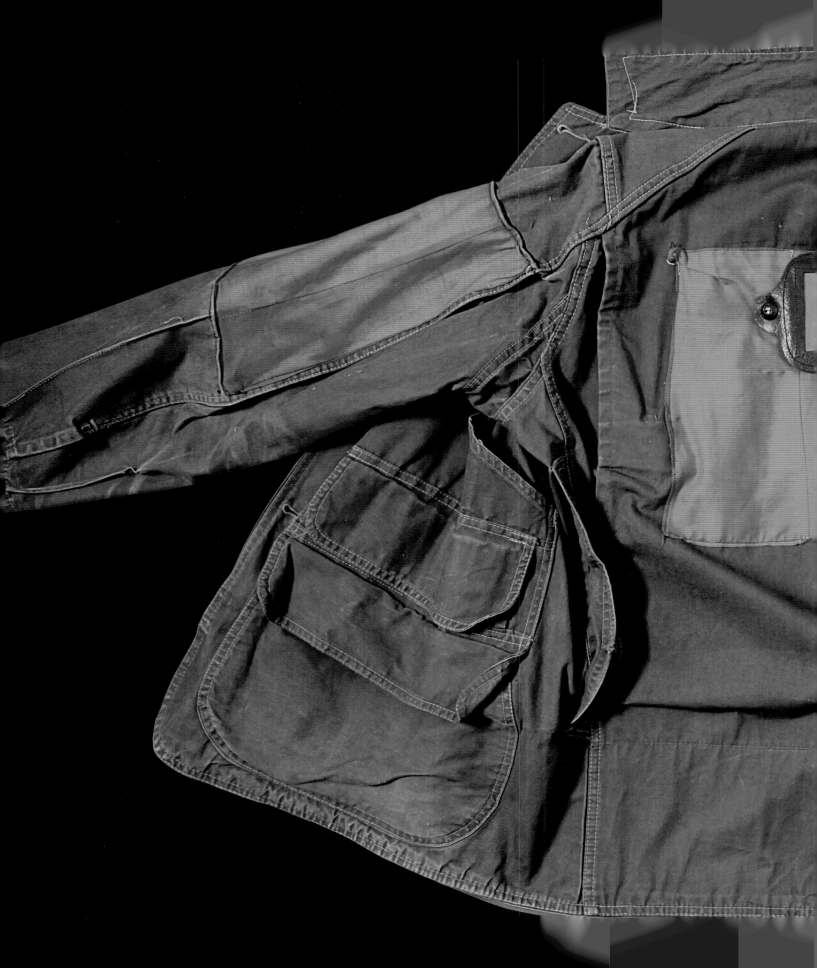

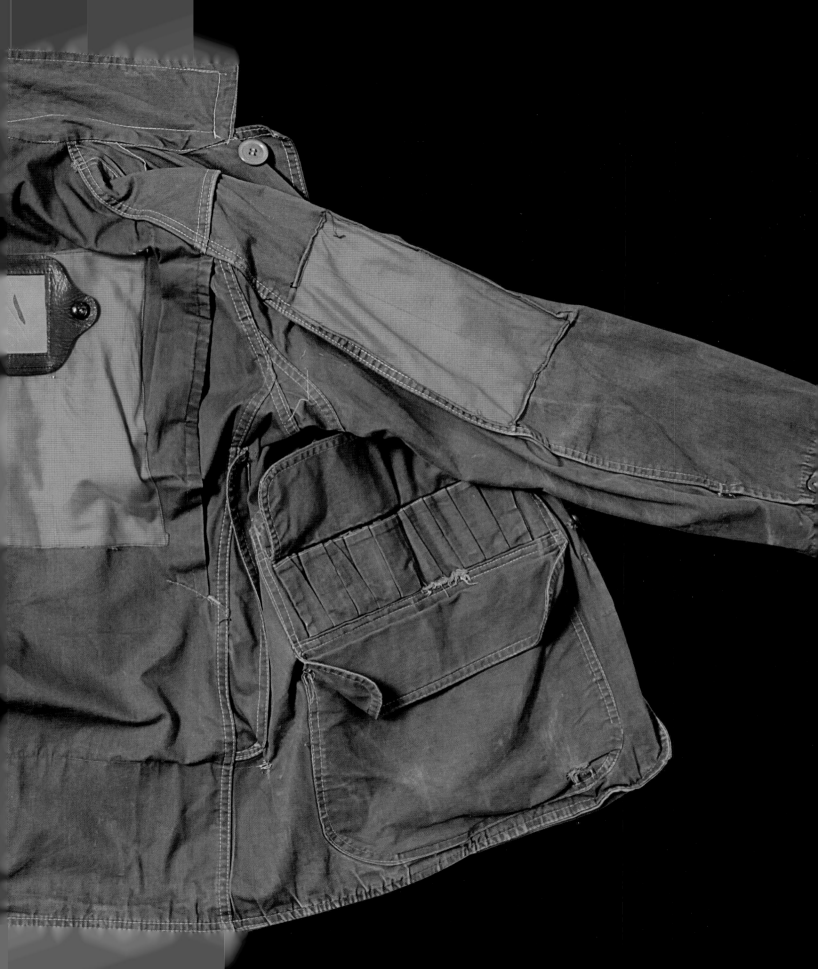

스포트 치프

칼리지
스포츠 재킷

1950년대

SPORT CHIEF
COLLEGE SPORTS JACKET

레터맨 스타일의 봄버 재킷(+대학 이름의 머리글자 마크를 붙이는 게 허락된 운동선수를 레터맨이라고 한다. 레터맨 스타일의 봄버 재킷은 한국에서 흔히 야구 점퍼라고도 부르는 스타디움 점퍼를 가리킨다)은 전통적으로 울로 된 몸체에 가죽 소매를 단 형태가 가장 일반적이지만 다양한 모습으로도 제작되어 왔다. 지금은 사라진 뉴욕에 있었던 스포트 치프 사에서 1950년대에 내놓은 이 모델은 몸체는 울인데 특이하게 소매가 니트로 만들어졌다. 덕분에 소매에 스트라이프 무늬를 넣을 수 있었다.

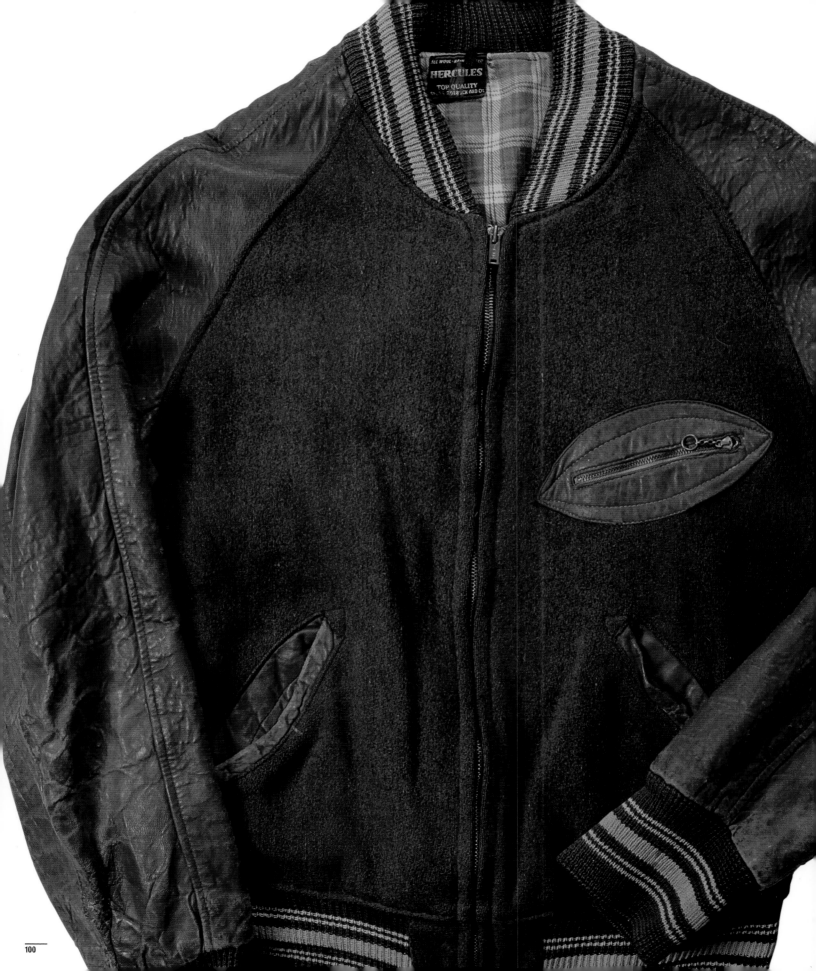

바서티 재킷

1930년대

HERCULES
VARSITY JACKET

허큘리즈(⁺헤라클레스의 영어식 표기)는 20세기 전반기에 가장 널리 알려지고 사랑받은 작업복 브랜드들 중 하나이다. 물론 이 미국 브랜드의 소유주인 시어스 사가 앞서 1908년에 초기 난방 시스템의 이름으로 사용한 적도 있었다. 시어스는 이 브랜드명을 가전제품에도 사용했고 심지어 보험 상품에도 붙였다. 마지막으로 써먹은 곳은 1964/65년 겨울 카탈로그에 실린 면 두건이었다.

그래도 허큘리즈는 샴브레이(⁺셔츠용 얇은 직물) 셔츠부터 덧바지에 이르는 작업복의 이름으로 가장 유명했다. 힘과 인내를 뜻하는 이름이 풍기는 인상에 걸맞게 제품을 평생 보장했다. 허큘리즈의 의류는 2차 세계대전 동안 군수품으로, 또 미국에서 공장 노동자들의 작업복으로 널리 착용되었다.

역시나 허큘리즈라는 브랜드로 1930년대에 나온 이 레터맨 스타일의 재킷은 몸체는 울로, 소매는 말가죽으로 제작되었다. 그리고 특이하게 미식축구공 모양의 주머니가 있다. 이 재킷에는 없지만 1950년대 후반까지 미국에서는 레터맨 시스템이라는 학교 운동부 운영 방식을 적용한 곳이 많았는데 운동이나 학업에서 우수한 성적을 거둔 학생의 재킷에 셔닐 직물로 된 글자(일반적으로 학교 이름의 첫 글자)를 상으로 붙여주었다.

로열 캐나디안
에어 포스

하키 클럽 재킷

1940년대

**ROYAL CANADIAN AIR FORCE
HOCKEY CLUB JACKET**

한때 진한 '로열 에어 포스 블루' 색이었던 이 봄버 재킷은 1940년대에 캐나다 공군 RCAF 아이스하키 클럽의 선수가 입었던 옷으로, 불가능해 보였던 역사적인 우승을 예고하는 듯한 모습이다.

캐나다 항공대는 1914년 9월에 비행사 두 명과 정비공 한 명, 매사추세츠 주에 있는 한 회사로부터 단돈 5천 달러에 사온 복엽 비행기 한 대로 불안하게 출발했다. 나중에 RCAF로 이름을 바꾸고 작지만 공군 아이스하키팀도 출범했다. 1948년 스위스에서 열린 생모리츠 동계올림픽은 출전자를 아마추어로 제한하는 엄격한 규정을 도입했다. 그러자 캐나다는 올림픽에 아이스하키 대표팀을 내보낼 수 없게 되었다. 하지만 이 소식을 들은 공군 소령 A. 가드너 왓슨은 RCAF 선수들로 팀을 꾸려도 되는지 허가를 구했다. 올림픽 위원회는 여기에 별 기대를 걸지 않았기에 허가해주며 48시간 내에 팀을 만들어오라는 조건을 달았다. 그렇게 출전한 RCAF 팀은 1948년 동계올림픽에 출전해 결승전에서 개최국인 스위스를 꺾고 금메달을 목에 걸었다.

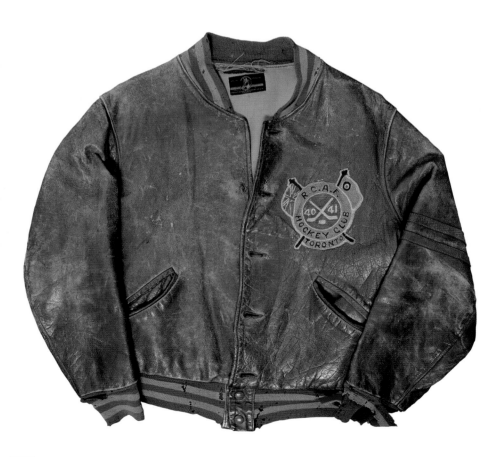

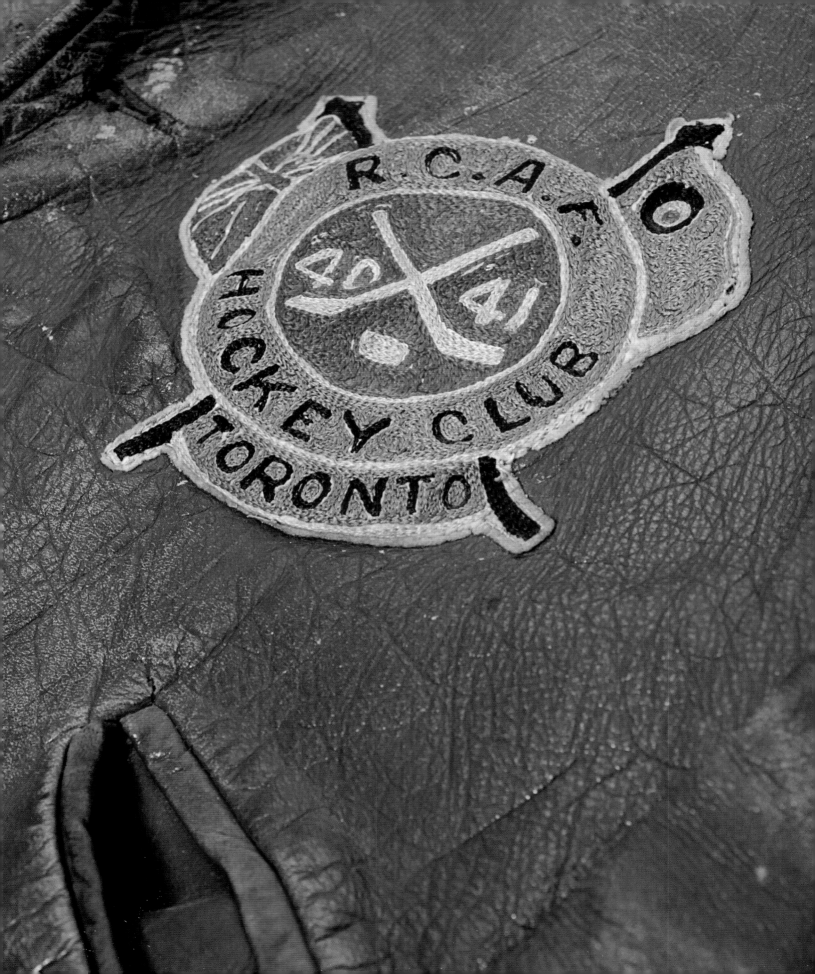

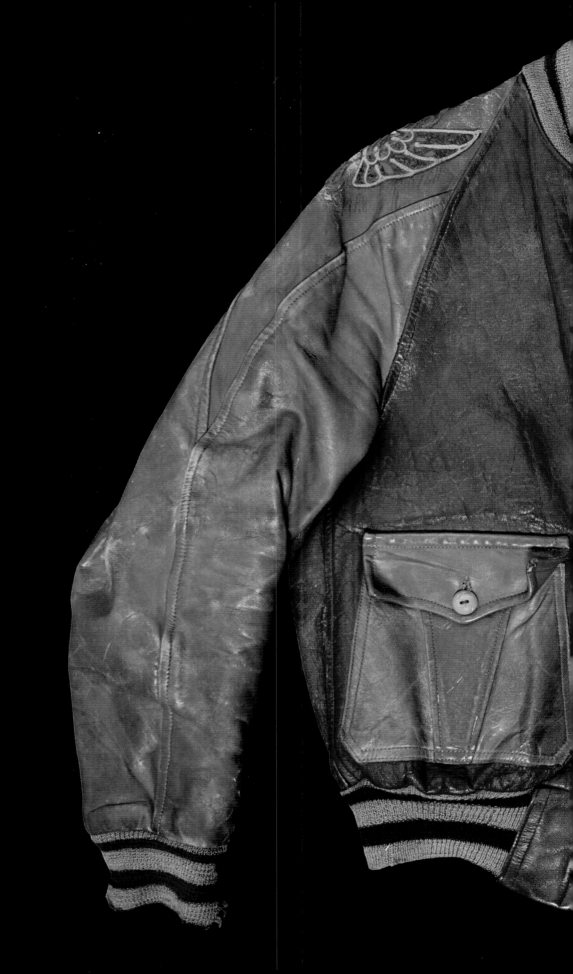

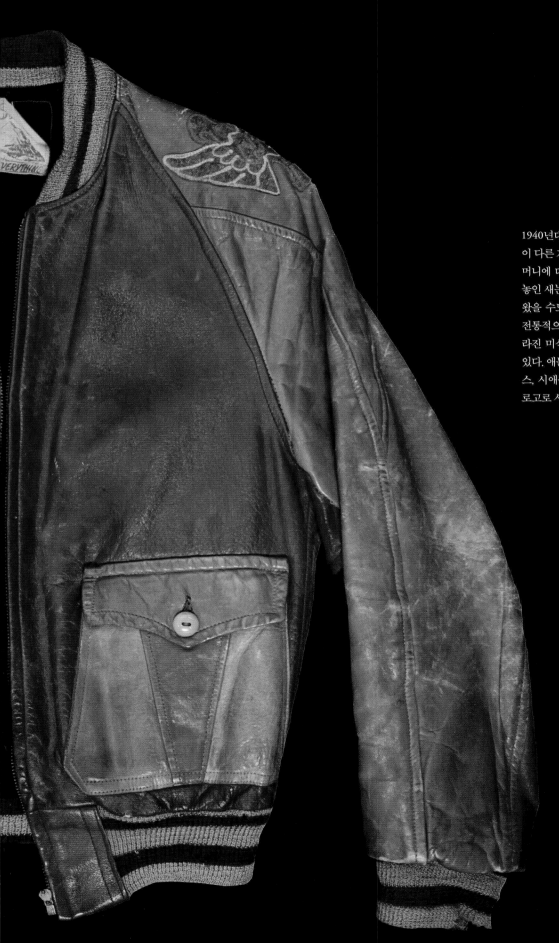

네이티브 아메리칸
US 바서티 재킷

1940년대

UNKNOWN BRAND
NATIVE AMERICAN US VARSITY
JACKET

1940년대 미국에서 만들어진 이 바서티 재킷은 질감과 색깔이 다른 가죽을 어깨에서 소매 위쪽으로 이어지는 부분과 주머니에 대비되도록 사용했다는 점이 이채롭다. 양어깨에 수놓인 새는 출처가 불분명한데 북미 원주민의 표식에서 가져왔을 수도 있다. 독수리는 인간의 긍정적인 자질 중에서도 전통적으로 정직과 용기, 자유를 나타냈다. 혹은 지금은 사라진 미식 축구팀의 로고를 손으로 직접 수놓은 것일 수도 있다. 애틀랜타 팰컨스, 애리조나 카디널스, 필라델피아 이글스, 시애틀 시호크스 등 여러 미식축구팀이 오랫동안 새를 로고로 사용해왔다.

MILITARY
밀리터리

군용 의류는 빈티지 쇼룸에서 상당한 양을 차지하고 있다. 이는 군용 의류가 일반 남성복에 미친 영향을 보여주는 대목이다. 민간 의류시장에서 보기에 군용 의류의 기능성은 늘 매력적이었다. 특히 재고 군용 의류는 저렴하면서도 튼튼한 옷에 대한 변치 않는 수요를 충족시켜주었다. 그러다보니 때때로 염색하거나 수선해서 군 보급품의 흔적을 지우기까지 했다. 일반 사병이 아니라 장교들이 많이 입는 제복도 매력적이다. 현장에서 작업할 때 편하기보다는 권위를 부여하는 게 목적인 군용 맞춤복의 역사는 정부가 커미션을 받고 테일러 숍에 의류 제작 방침을 내리고, 장교들이 해당 업체를 찾아가 제복을 직접 구입하던 시대에서부터 찾을 수 있다.

하지만 군용 의류에 대한 폭넓은 관심은 이 옷들이 전통적인 패션 디자이너 팀이 아니라 인체공학 전문가들에 의해 디자인되었다는 점에 상당 부분 기인한다. 비록 그 당시 옷에 그들의 이름이 남아 있지는 않지만 그들은 정부 부서에서 예산을 꼼꼼히 다루면서(그러므로 낭비의 여지가 없다) 대량생산도 가능한 믿을 만한 제조업체와 계약을 맺었다. 또는 빈티지 쇼룸에서 볼 수 있듯이, 잠수함 승무원이나 특수부대원, 낙하산 부대원, 폭격기 파일럿 같은 사용자가 특수한 용도로 입는 옷들은 굉장히 제한된 수량만 생산했다.

여기에 실린 많은 옷들은 당연하게도 2차 세계대전 때 등장했다. 엄청난 규모의 전쟁으로 인해 국가의 생산이 전시체제로 전환되었을 뿐 아니라(의류 제조업체도 예외가 아니다보니 민간 의류는 엄격하게 제한되었다) 의복의 영역이 크게 확대되었다. 당시 전투는 기후와 환경을 가리지 않고 어디서든 벌어졌다. 2차 세계대전은 인류에게는 암흑기였지만 표준복이든 특수복이든 군복의 관점에서 보자면 가장 창조적인 시기였다.

2장에 실린 옷들은 영국군과 미군의 옷이 대부분이다(프랑스군과 독일군의 옷도 약간 등장한다). 이유는 간단하다. 두 나라는 막대한 전쟁무기를 보유했고 식민지 정책을 펼쳐왔으며 두 차례의 세계대전에 깊숙이 개입했기 때문에 군용 의류의 디자인과 실용성에서 가장 앞서 있었다. 다른 나라 군대의 군복들도 이들을 따라 만든 것들이 대부분이었다.

두 나라에서 엄청난 양의 군용 의류가 생산되다보니 2차 세계대전이 끝난 후 보급품 시장은 호황을 누렸다. 여기에는 재고 물량을 처분하기 위해 제작 단가에도 못 미치는 금액으로 팔아 넘기기 일쑤였던 정부도 한몫했다. 전쟁이 끝나자 군복처럼 꼭 필요한 기능만 갖춘 옷에 대한 수요가 늘었고 저렴한 가격과 내구성 때문에 군용 의류에 대한 관심은 오래 지속되었다. 어쨌든 재고 군용 의류가 오늘날 남성복의 핵심인 실용적 디자인을 이끈 원동력이었다는 사실에는 이견의 여지가 없다.

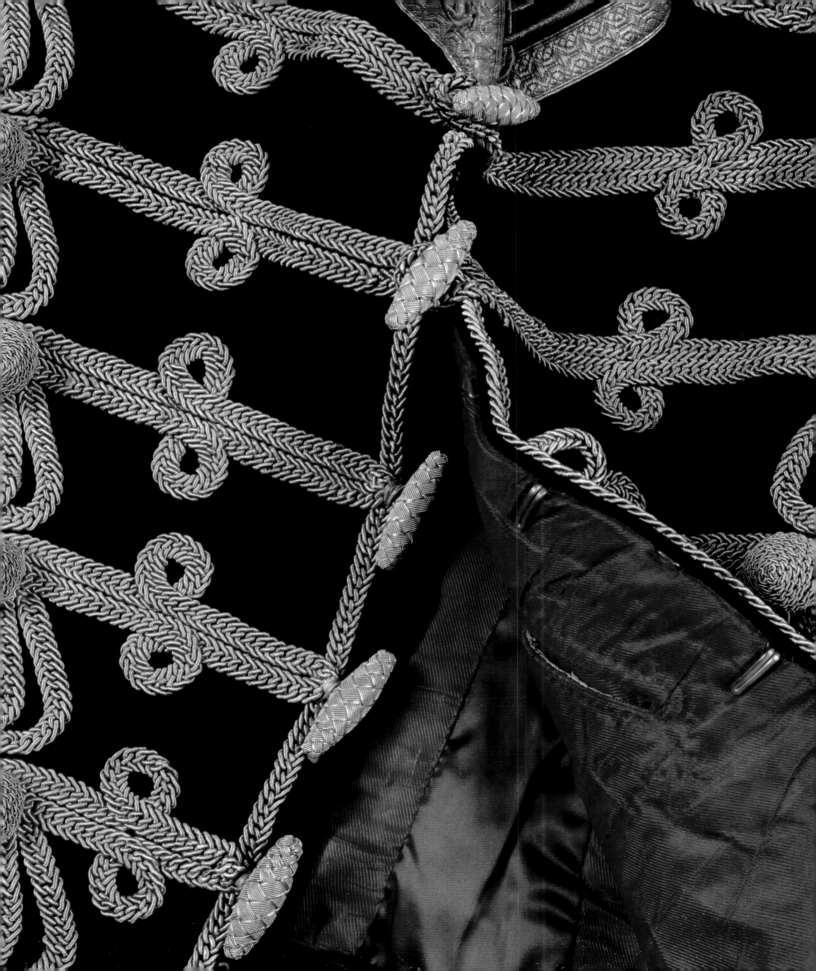

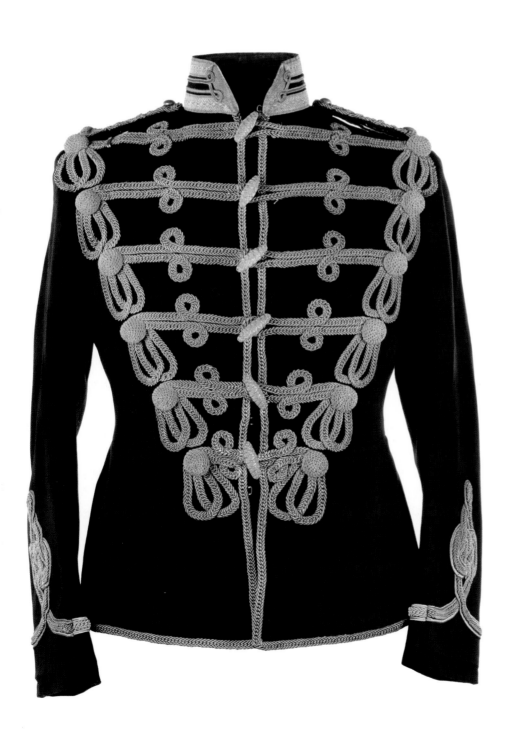

스토와서 앤드 CO.

허자스 튜닉

1937년

STOHWASSER & CO.
HUSSAR'S TUNIC

1937년 조지 6세의 대관식을 맞아—아울러 관련 행
사들이 많았기 때문에—런던의 콘딧 스트리트에 위
치한 스토와서는 제11 경기병대 중위인 귀족을 위해
이 튜닉을 제작했다. 장식용 술이 달린 이 튜닉은 검
은색 배러시아(⁺양모 또는 양모에 견을 섞어 짠 고급 옷
감)를 사용해 18세기 스타일로 만들어졌다. 이는 헝가
리 기병의 유니폼, 정확히 돌먼dolman 재킷을 개량한
스타일로, 기장이 짧고 몸체에 금술이 가로로 달려 있
으며 소매 아래쪽에는 오스트리아 매듭 또는 티롤 매
듭이라 불리는 매듭이 붙어 있다. 이런 장식은 원래 장
교들의 옷에만 다는데 예외적으로 기병은 계급에 상
관없이 누구나 달 수 있었다.

보어전쟁 기념품

BRITISH ARMY
BOER WAR KEEPSAKES

1차 보어전쟁(1880~1881년)을 겪으면서 영국군은 불쾌한 사실을 하나 깨닫게 되었다. 영국 군복의 빨간색 재킷은 사막 환경에서 위험할 정도로 눈에 잘 띄었다. 이에 반해 보어 인들은 카키색('카키'라는 말은 인도어에서 유래했는데 '회갈색' 또는 '엷은 갈색'이라는 뜻이다) 군복을 입고 있었다. 마치 핏자 국을 가리기보다는 오히려 두드러지게 할 의도였던 양 빨간 색이 시선을 끌었기에 영국군도 군복을 카키색으로 교체했고 그렇게 생겨난 위장 효과가 2차 보어전쟁(1899~1902년)에서 진가를 인정받았다. 군인들이 남는 군복에서 천조각을 자르거나 뜯어내 도안을 그린 다음 기념품으로 집에 보내는 건 오랫동안 사랑받아온 전통이었다.

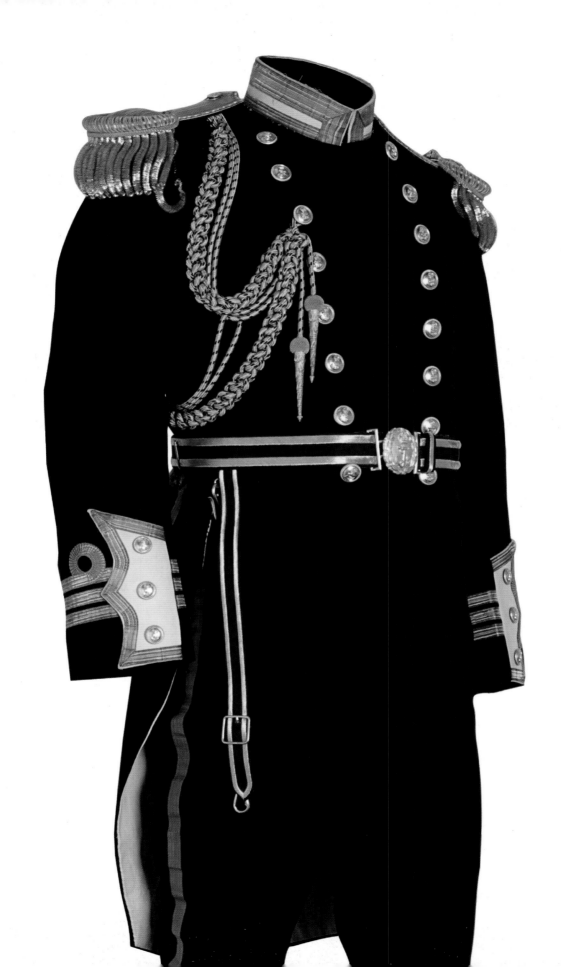

기브스 LTD

로열
네이비 그루핑

1910년대

GIEVES LTD
ROYAL NAVY GROUPING

제임스 기브스의 남성복 사업이 실제로 영국 해군 장교들 덕분에 비약적으로 발전한 건 창업한 지 50년이 지난 1835년에 이르러서였다. 넬슨 제독이 고객일 만큼 이미 뛰어난 품질로 평판이 자자했지만, 그해에 골드 레이스와 와이어 자수 장인들을 데리고 있던 조셉 스타키 유한회사를 인수했던 것이다. 소맷동과 칼라, 어깨에 화려한 장식을 첨가할 수 있는 이 장인들의 이동으로 인해 기브스 사는 한 장소에서 전 과정을 처리할 수 있게 되었다. 그 결과, 고급 장교의 맞춤 제복 분야에서 독보적인 자리에 올랐다.

당시에는 영국 해군 제복이 표준화되지 않았기 때문에 장교들은 전문적인 재단사들의 솜씨에 믿고 맡겼다. 기브스 사가 다른 곳들과 확연한 차이를 나타낸 부분은 해군성의 엄격한 표준(평범한 선원들과 달리 일단 장교들은 적용되었다)을 충실히 따르면서도 골드 레이스에 특별한 색깔의 실크를 사용했다는 점이다. 표준에 의하면 골드 와이어에는 금이 2.5퍼센트, 은이 90퍼센트 함유되어야 했는데 이는 나중에 경기가 나빠지면서 완화되기도 했다. 초기에는 예복과 근무복 사이에 별 차이 없이 화려하게 차려입고 바다에서 근무했다. 흰 장갑을 넣어두기 위한 슬래시 주머니(⁺옆으로 비스듬히 나 있는 주머니)가 있는 코티(⁺짧은 기장의 웃옷), 밧줄이 엉킨 닻이 수놓인 2각모(이물과 고물, 즉 맨 앞부터 맨 끝까지 갑판에 올라와 있는 모든 사람이 써야 했다), 실을 꼬아 만든 검대劍帶와 슬링까지 착용했다.

기브스 사는 당시 해군 제복의 복잡한 디테일을 개략한 '해군 장교가 되는 법'이라는 안내책자를 내놓기까지 했다. 이 책자는 신출내기 장교에게 큰 도움이 되었다. 왜냐면 19세기 중반까지 초임 장교들은 계급을 차근차근 밟아 올라가는 법 없이 높은 직위에 임명되기 십상이었고, 그러다보니 이런 사치스러운 제복은 자기 돈으로 마련해야 했기 때문이다. 1914년 무렵 기브스 사는(그때는 '기브스, 매튜스 엔드 시그로브'로 이름이 바뀌었다) 해군들을 상대로 사실상 우편 주문 카탈로그의 전신 격인 책자를 발행하기 시작했다.

아래 벨벳 안감이 붙어 있는 주석 상자 안에 모자와 검대, 견장이 보관되어 있다. 모자 안쪽에 기브스 사의 왕실 조달 허가 라벨이 보인다.

위 금색 견장이 벨벳 안감이 붙어 있는 주석 상자 안에 검대, 모자, 장식끈과 함께 보관되어 있다.

오른쪽 장식끈aiguillettes의 어원은 프랑스어로 작은 바늘이라는 뜻이다. 원래 갑옷의 금속판들을 잇는 끈을 가리키는 말이었다.

맨 오른쪽 의전용 검대에 조지 5세가 기브스 사에 수여한 왕실 조달 허가 라벨이 찍혀 있다. 기록상으로는 1155년 헨리 2세가 위버 컴퍼니(*섬유회사로 1130년에 문을 열었다. 런던에 소재한 회사로는 가장 오래되었으며 현재도 영업 중이다)에 왕실 문장을 내린 게 최초이다. 15세기부터 왕실 장인들은 제품에 왕실 조달 허가품임을 표시했다.

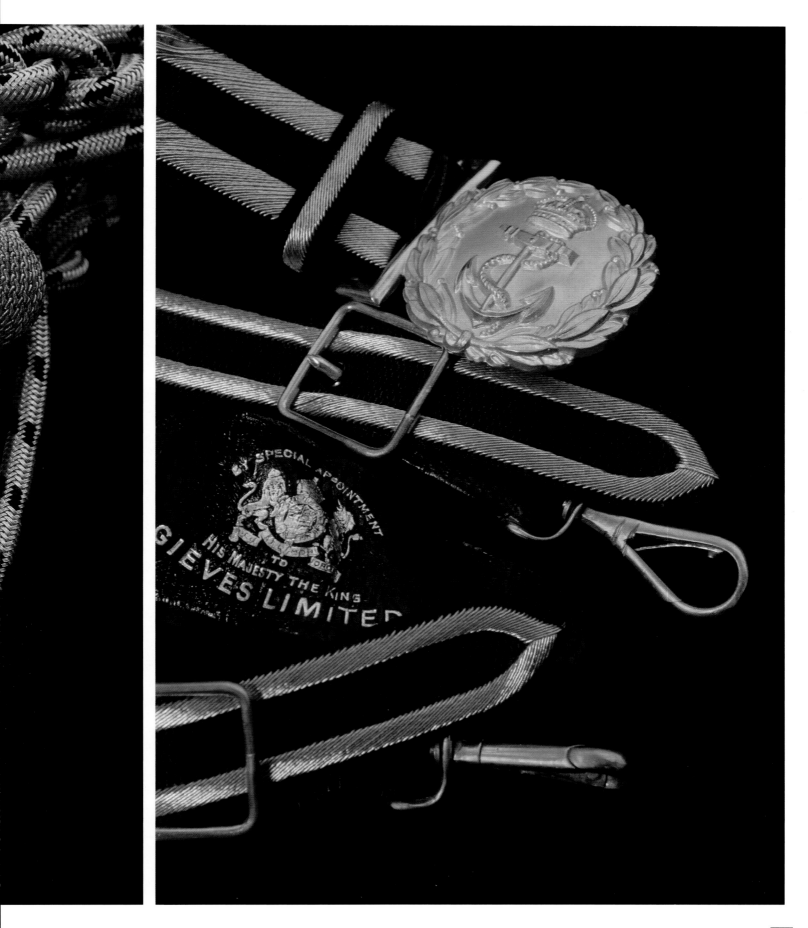

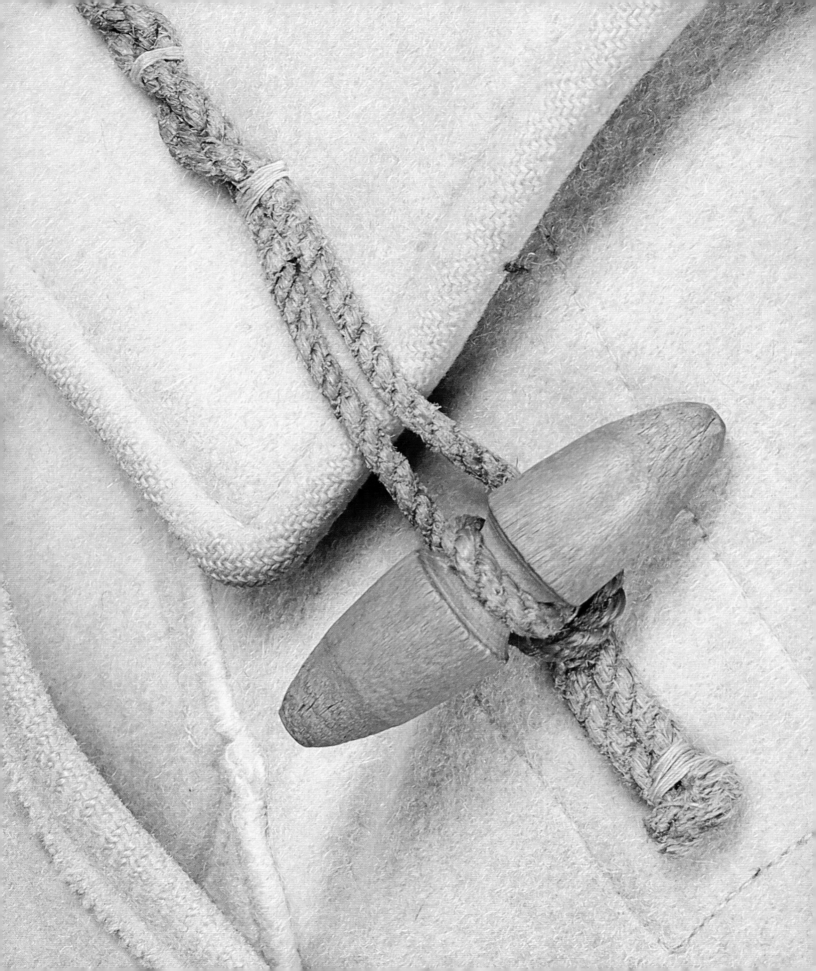

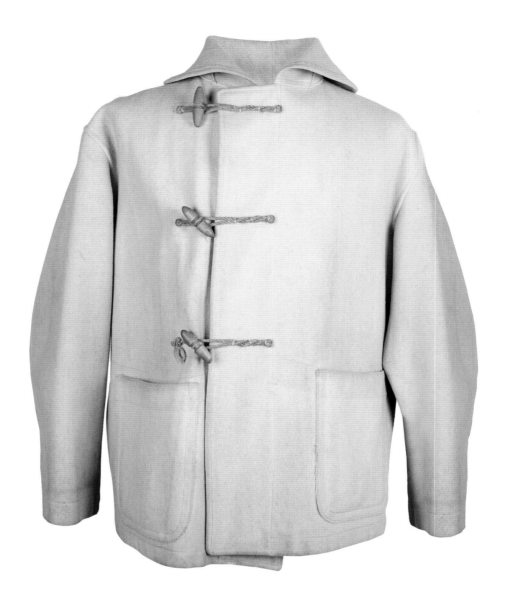

존 해먼드 앤드 CO.

더플코트

1943년

JOHN HAMMOND & CO.
DUFFEL COAT

1943년 존 해먼드에서 제작한 이 영국 해군 더플코트는 클래식한 더플코트를 한 번 비튼, 변형된 스타일이다. 감청색에 기장이 짧고 후드가 없는 오리지널 더플코트는 2차 세계대전 동안 엄청난 양이 생산되는 바람에 포로로 잡히거나 조난당했다가 구조된 적군들에게도 지급되었고 부두 노동자들도 많이 입었다. 여기에 실린 버전도 오리지널 더플코트의 가장 주요한 특징들을 갖고 있다. 담요 같은 두꺼운 울로 만들었고, 나무로 큼지막하게 만든 '토피도' 토글과 밧줄처럼 꼰 고리가 달려 있어 손이 추위에 곱거나 젖어 있어도, 장갑을 낀 채로도 쉽게 채울 수 있다. 알려지다시피 오리지널 더플코트가 유명해진 건 2차 세계대전 때 연합군 사령관인 영국의 몽고메리 장군 때문이었다. 그는 후드가 달리고 기장이 긴 카멜색 더플코트를 베레모와 함께 트레이드마크처럼 착용하고 다녔다. 더플코트는 저렴하고, 따뜻하고, 몸을 보호하는 기능도 뛰어나 갑판 위에서 근무하는 모든 계급의 해군에게 적합했다. 사실 그 당시 더플코트는 사이즈 구분 없이 헐렁하게 제작되어 누구든 필요하면 입을 수도록 했다. 그렇기 때문에 개인 소유의 더플코트는 드물었다. 후드를 떼어내고 대신 두꺼운 비니나 챙이 달린 모자를 쓸 수도 있었다. '더플'이라는 이름은 몇 세기에 걸쳐 거친 모직물을 생산해온 벨기에의 한 마을에서 유래했다고 알려져 있다. 하지만 실제로 이 이름을 붙인 건 선견지명을 지닌 사업가들이었다. 1951년에 영국 국방부가 더플코트 재고를 처분하려고 해럴드와 프리더 모리스 부부와 접촉했다. 그들은 민간 의류시장에서 더플코트가 지닌 잠재력을 알아보고 곧바로 직접 제작하기 시작했다. 오랫동안 장갑과 오버올을 생산해온 이 회사는 글로버올Gloverall로 이름을 바꾸었고 지금도 '진짜 더플authentic duffel' 코트를 만들고 있다(+글로버올은 1995년 한국의 이랜드에 인수되었다).

영국 해군

스토커스 팬츠

1930년대

ROYAL NAVY
STOKER'S PANTS

2차 세계대전 때 장교가 아닌 수병을 위해 만들어진
영국 해군의 표준 바지를 보면 역사적인 흔적들이 눈
에 띈다. 바지통이 넉넉하고 아래로 갈수록 넓어져서
갑판을 걸레질할 때 간편하게 접어올릴 수 있고, 등
허리는 끈으로 조이고, 앞면의 천조각에는 단추가 여
럿 달려 있어 올렸다 내렸다 할 수 있다. 사진 속 바
지의 독특한 점은 아연 단추(영국 버밍엄에서 제작되었
다)의 사용이 아니라, 전통적으로 사용되던 무거운
네이비 블랙의 울 대신 조밀하게 짠 흰색 캔버스로
만들어졌다는 데 있다. 보호 기능이 더 뛰어나고 불
에 강한 옷감인 캔버스를 사용한 이유는 바로 이 바
지가 화부들이 입는 옷이었기 때문이다. 화부(따로 계
급이 없었다)는 증기기관으로 움직이는 선박의 엔진
에 불을 때는 사람이었다. 힘들고, 뜨겁고, 위험한 일
인 만큼(엔진이 배 깊숙한 곳에 위치하기 때문에 포격이
나 어뢰 공격을 받았을 때 탈출 가능성이 매우 희박했다)
화부는 1842년부터 공식적으로 하나의 직책으로 인
정받았다. 한 세기가 지난 지금, 화부는 사라졌고 이
말은 영국 해군 내에서 선박 엔지니어링 분야를 담
당하는 수병들을 일컫는 입말로만 존재한다.

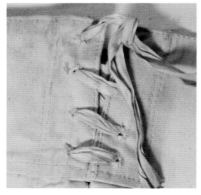

독일 해군

파울 웨더
덱 코트

1940년대

KRIEGSMARINE
FOUL WEATHER DECK COAT

독일 해군의 이 파울 웨더 덱 코트(＋파울 웨더는 악
천후라는 뜻)는 잠수함이 수면 위로 부상하면 사방
이 노출된 전망탑 갑판으로 나가야 했던 유보트
승무원들을 위해 고안되었다. 옷의 모든 부분이
물에 잘 대처하도록 디자인되었다. 고무를 입힌
코튼(안감은 일부만 대었다)으로 만들고, 어깨에 스
톰 요크storm yoke(＋폭풍우에 대비해 조일 수 있는 부
분)를 대어 바닷물이 옷 안으로 들어오지 못하고
그대로 떨어지게 했다. 더블브레스트여서 안에
입은 옷이 쉽게 젖지 않고 나무 단추는 방수 처리
를 하여 부식될 일이 없다. 그렇기는 해도 북대서
양의 날씨가 거칠고 잠수함의 윗면이 편평하다보
니 전망탑에 있는 감시병이 종종 파도에 집어삼
켜졌는데 이런 코트로도 완벽하게 대처할 순 없
었다.

벨스타프 / 영국 해군

파울 웨더 슈트

1960년대

**BELSTAFF / ROYAL NAVY
FOUL WEATHER SUIT**

민간 의류 제조사라 하더라도 전시체제에 동원되어 군용품을 생산하거나 매출을 위해 군용품 보급 계약을 따낸다. 그렇게 군용으로 개발한 디자인과 옷감이 나중에 민간 의류시장에 영향을 미치기도 한다.

1960년대에 벨스타프에서 영국 해군을 위해 제작한 이 파울 웨더 재킷은 벨스타프의 고유 디자인일 수도 있고 아니면 그저 군의 사양에 따른 것일 수도 있다. 이 옷은 전체적으로 테이프트 심taped seam(⁺두 장의 천을 시침질하고 그 위에 얇은 천으로 된 테이프를 대고 함께 재봉틀로 박거나 손바느질로 꿰매는 방법)으로 마무리해 바람과 물을 막아주고, 목 부분에 달린 끈을 조여 후드로 얼굴 전체를 감쌀 수 있다. 목 보호대가 결합되어 있어서 바다에 빠질 경우 머리가 뜨도록 받쳐준다. 또한 이 밝은 색의 슈트에는 당시로선 기술적으로 앞선 옷감인, 아주 튼튼하고 방수 기능이 있는 나일론이 사용되었다.

10여 년 후 벨스타프는 이 옷감을 자사의 유명한 모터사이클 재킷(43쪽 참조)에 왁스 코튼 대신 사용하기 시작했다. 파울 웨더 재킷 자체도 1970년대에 여러 가지가 개선되었는데, 비대칭에 단추로 잠그던 앞여밈이 벨크로가 부착된 스톰 플랩으로 교체되었다.

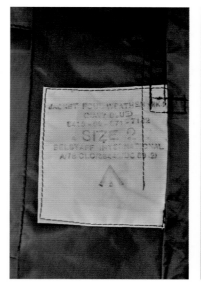

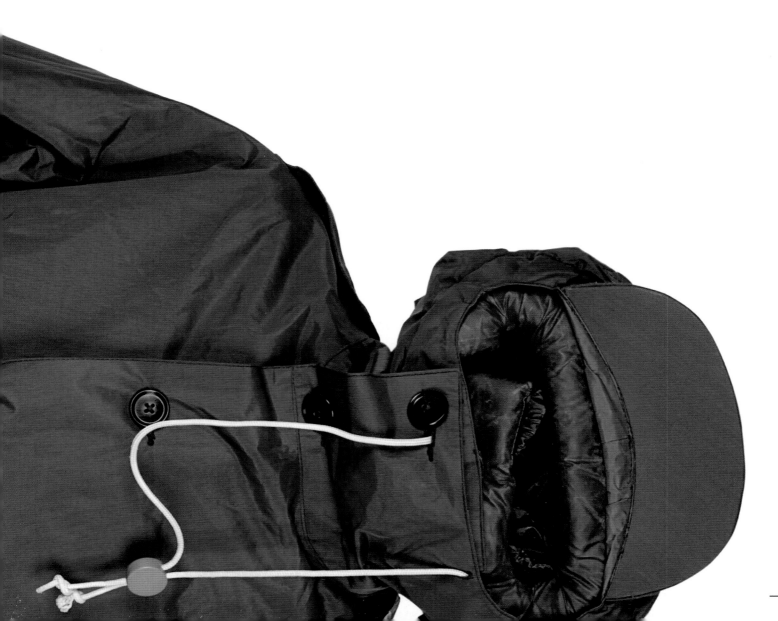

스페셜 보트 서비스

아노락

1940년대

**SPECIAL BOAT SERVICE
ANORAK**

빈티지 쇼룸의 아카이브에서 가장 단순한 옷 중 하나는 바로 2차 세계대전 기간에 만들어진 이 아노락인데, 가장 우아하게 디자인된 옷 중 하나이기도 하다. 사양 라벨에 '아나락'이라고 적혀 있는 이 옷은 북극에 사는 이누이트족이 순록이나 물개 가죽에 생선기름을 먹여 만들던 오리지널 아노락을 참고해 최소한의 요소로 최대한의 효용을 노렸다. 머리 위로 입는 아노락의 후드와 뒷면은 기름을 먹인 방풍 코튼 한 장으로만 만들어졌는데 자고로 솔기가 적을수록 옷의 방수 기능은 좋아지기 마련이다. 목 부분은 단순한 끈을 당겨 조이게 되어 있고, 가슴에는 지퍼가 달린 주머니가 있어 물건을 보관할 수 있다.

이 주머니 디자인은 재킷의 원래 주인이 주문해서 앉은 채로도 손쉽게 물건을 넣고 꺼낼 수 있도록 추가되었을 것이다. 왜냐하면 이 아노락은 카누를 탈 때 입었기 때문이다. 그 주인은 바로 영국 해군 특공대인 스페셜 보트 서비스로, 육해합동작전을 위해 잠수함에서 카누로 옮겨 타고 임무를 수행하던 분야의 개척자들이다—카누는 무게가 가볍고 작게 접혀서 숨겨두거나 지상으로 옮기기에 편리했다. 이들은 물길을 따라 적진 깊숙한 곳까지 침투하거나 아니면 잠수함을 이용해 연안이나 항구에 있는 목표물을 공격했다. 원래 1940년에 스페셜 보트 섹션으로 창설되었고, 1942년에 수행한 작전이 가장 유명하다. 프랑스 지롱드 강에서 네 척의 독일 선박을 선체부착 폭탄으로 침몰시켰던 것이다. 덕분에 작전에 참가했던 부대원들에게는 '코클셸 영웅들 the Cockleshell Heroes'(+작은 배 영웅들)이라는 별명이 붙었다.

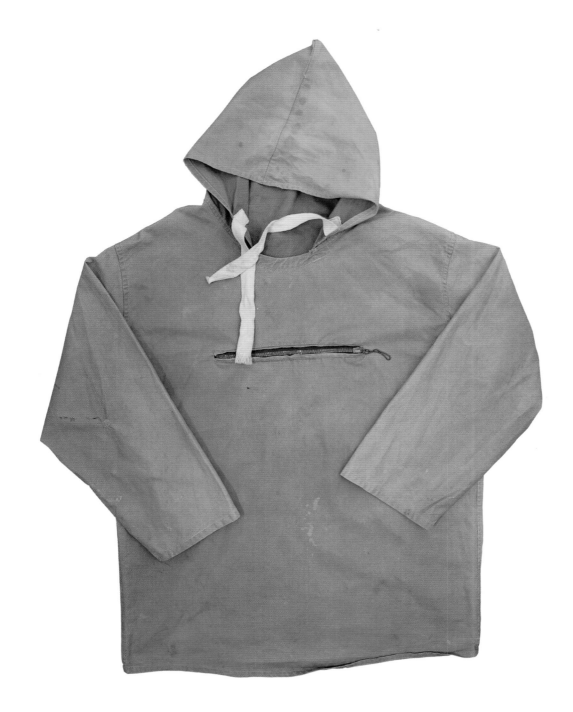

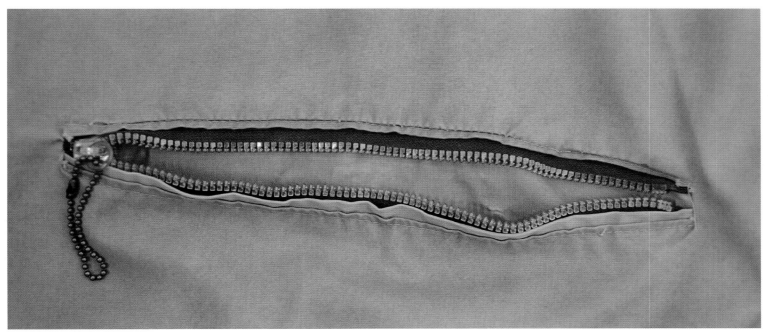

영국 해군

어설라 슈트

1940년대

ROYAL NAVY
URSULA SUITS

왼쪽, 오른쪽 왼쪽의 슈트에서 원래 옷 색깔을 확인할 수 있는데 거의 입지 않았던 옷으로 보인다. 반대로, 오른쪽의 슈트는 옷의 주인이 해군 복무를 마치고 전역한 다음에도 악천후에 모터사이클을 탈 때 착용했던 경우이다. 어설라 슈트는 바버의 인터내셔널이과 벨스타프의 트라이얼마스터보다 앞서 나왔고 1940년대와 1950년대에 재고 군용품으로 민간인에게 판매되어 소비되었다.

2차 세계대전에 참전한 군인들은 종종 상급 장교의 눈을 피해 민간복을 개량해 입곤 했다. 영국의 특수부대인 장거리 사막 정찰대(186~187쪽 참조)와 더불어 잠수함 승무원들도 힘든 임무를 수행하는 만큼 어느 정도 느슨함이 허용되었다. 이 승무원들은 자신들이 복무하고 있는 환경 조건을 누구보다 잘 아는 사람들이기도 했다.

리처드 바클리 레이킨 소령은 취미로 부가티 자동차로 경주를 하고, 당시 가장 빠른 속력을 자랑하던 1000cc HDR 래피드 모터사이클을 몰고 다니던 대담무쌍한 인물이었다. 그때마다 그는 바버에서 제작한 옷을 입었다. 상하의가 합쳐져 한 벌인 그 옷은 황갈색의 왁스 코튼으로 만들어져 방수가 되었다. 그리고 가슴께에 주머니가 두 개 있고 칼라 안감으로 벨벳을 사용했으며 지퍼 여밈이었다. 1938년 잠수함인 HMS 어설라 호에 항해사로 승선하면서 그는 이 옷을 가지고 갔다. 이 잠수함에는 조지 필립스라는 또 다른 소령이 있었다. 근무 내내 바닷물에 젖을 수밖에 없는 전망탑에서는 군에서 지급한 옷이 별 도움이 되지 않자 그는 더 나은 방수복을 얻기 위해 서둘러 바버 사를 찾아갔다. 사비를 들여 그는 레이킨 소령이 가지고 있던 옷의 모델을 재킷과 덧바지로 분리한 제품을 의뢰했고, 비록 약간 비과학적인 방법이긴 하지만 소방 호스로 물을 뿌려 옷을 테스트했다. 1941년에 이 슈트는 잠수함 승무원의 표준 의복으로 채택해도 좋다는 공식 허가를 받았다. 어디까지나 필립스 소령이 타고 있던 잠수함의 승무원들에 국한되었지만. 간단히 '어설라 슈트'라고만 알려진 이 옷은 제작비용 때문에 군에 널리 보급되진 못했다.

영국 사우스 실즈에 있는 바버와 켄트에 있는 로런스 네다스Lawrence Nedas and Co. 두 회사에서 생산된 어설라 슈트는 시대를 앞선 옷이었다. 2차 세계대전 당시 영국 해군의 잠수함 선원이었던 거스 브리튼은 이런 기록을 남겼다. "저놈의 파도가 잠수함의 브리지레일을 완전히 쓸고 지나갈 때 잠수함 승무원으로서 유일한 위안은 바버 슈트가 안겨주는 편안함뿐이었다. 구축함에 타고 있는 불쌍한 녀석들은 아직도 유포로 만든 방수복에 방수장화를 신고 수건이나 목에 두르고 있는데 그것들은 바닷물을 막아내는 데 아무 소용이 없다."

어설라 슈트는 전쟁이 끝난 후 바버에 새로운 제품을 만들어낼 영감을 제공했다. 그 영향 하에 탄생한 직계 후손이 바로 바버의 그 유명한 가슴에 '드렁크' 주머니가 달린 인터내셔널 모터사이클 재킷이다(44~45쪽 참조).

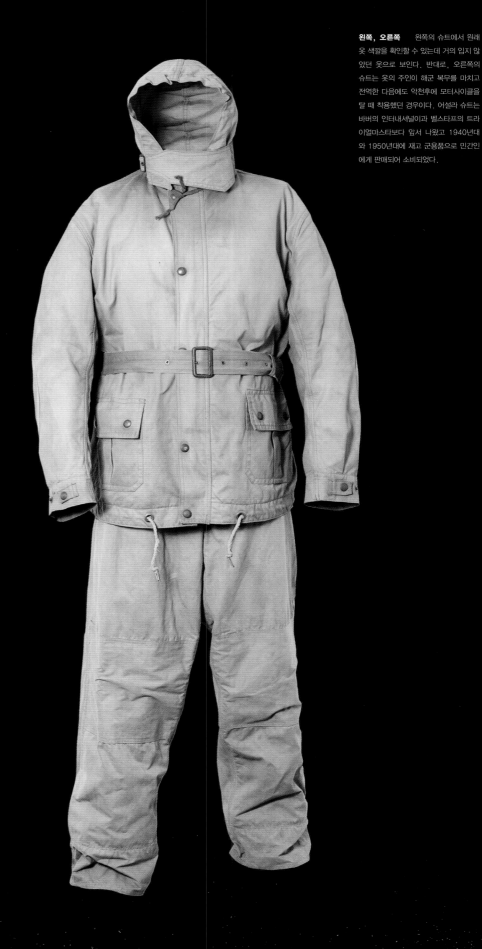

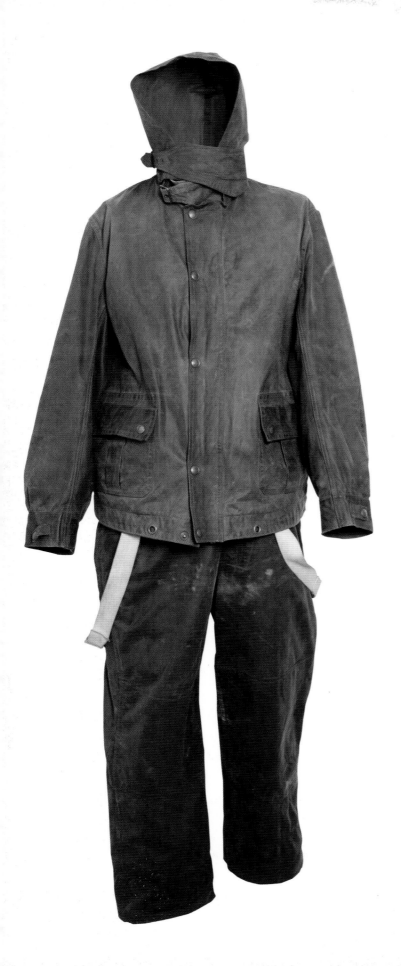
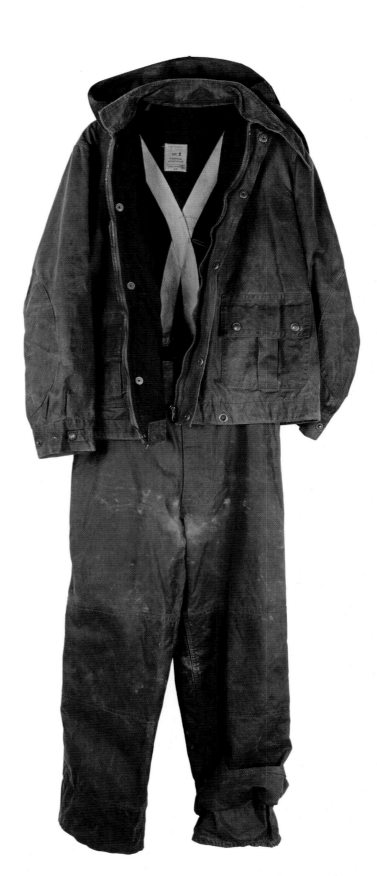

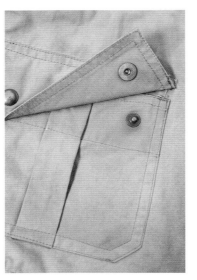

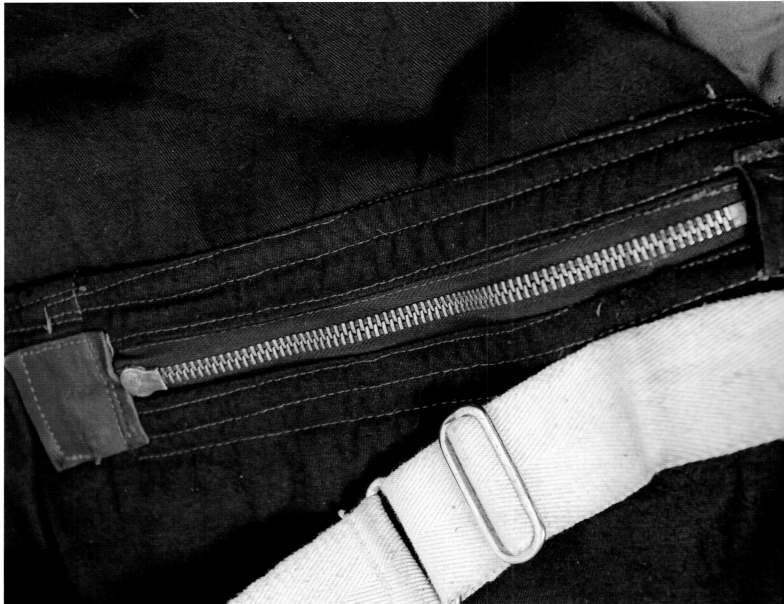

옆 페이지 위 슈트 앞면에는 이빨의 폭이 넓은 라이트닝 지퍼 손잡이가 달리고, 지퍼를 가리는 윈드 플랩에 뉴위에서 제작한 큼지막한 스냅 단추가 붙어 있다. 전체적으로 부자재나 만듦새의 수준이 매우 높다.

옆 페이지 아래 왁스 코튼인 외피에 안감으로 울을 대어 매우 따뜻하다. 주머니와 지퍼의 가장자리에 가죽을 덧대어 내구성을 높였다.

아래 어설라 슈트는 얼굴을 보호하기 위한 턱끈과 스톰 플랩이 특징이다. 훗날 모터사이클 재킷에 미친 영향이 이런 부분에서 확인된다.

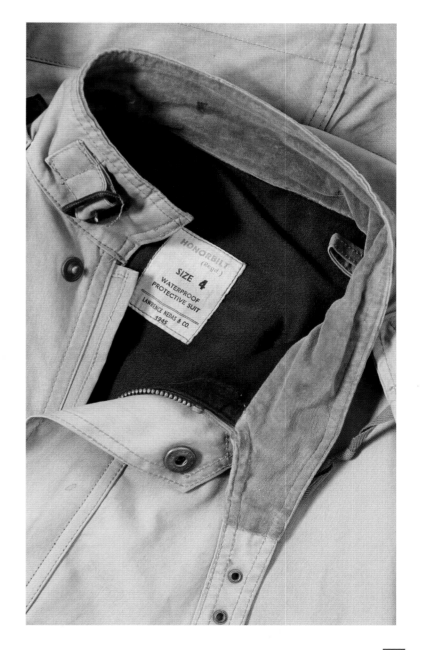

밀리터리-이슈
모터사이클 슈트

1945~1951년

———

**BARBOUR
MILITARY-ISSUE
MOTORCYCLE SUIT**

영국의 아우터웨어 제조사 J. 바버 앤드 선스는 왁스 코튼을 민간 의류에 도입하는 데 앞장선 회사였다. 그러면서도 그들은 군용 의류가 지녔던 유용성을 간과하지 않고 확실하게 적용했다. 오늘날 인터내셔널이라는 이름으로 잘 알려진 이 재킷은 1936년에 처음 등장한 바버의 대표적인 모터사이클 재킷으로, 모터크로스 라이더들 사이에서 유명했고 1960년대에 트라이얼 라이딩 대회에서 스티브 맥퀸이 입으면서 패션 아이콘으로 자리 잡았다(44~45쪽 참조). 이 재킷은 그의 2차 세계대전 기간에 영국 육군의 모터사이클 문서 전달병을 염두에 두고 군의 사양에 맞추어 제작되면서 새로운 전기를 맞이했다. 그전부터 전달병들은 왁스 코튼으로 만든 덧바지를 재킷과 함께 입었기 때문에 이 재킷도 '슈트'로 불렸다. 전쟁이 끝난 후 이 재킷은 재고 군용품 견본들을 구입해 입던 모터사이클 라이더들 사이에서 습한 날씨에 대비한 옷으로 인기를 끌었다. 아마도 이런 인기에 힘입어 바버도 민간인 버전을 좀 더 많이 제작하게 되었을 것이다.

이 재킷의 가장 독특한 점은 첫째, '드렁크' 주머니다. 가슴에 삐뚜름하게 달려 있는 주머니로 지도를 넣고 꺼내기 편하게 디자인되었다. 둘째, 스탠드업 '이글' 칼라는 헬멧의 턱끈을 조일 때 걸리적거리지 않도록 높이가 낮고, 목에 닿는 감촉이 좋도록 몰스킨으로 안감을 댔다(나중에 나온 민간인 모델에서는 안감이 코듀로이로 바뀌었다).

이 재킷이 원래 군용이었음을 드러내는 숨길 수 없는 흔적은 뉴 위에서 제작한 묵직한 스냅 단추로, 이것은 영국군의 보급품이던 데니슨 스목(138~139쪽 참조)에도 사용되었다. 알고 보면 이 재킷 자체가 군의 사양에 따라 영국 해군 잠수함 승무원용으로 다시 디자인된 바버의 어설라 슈트(126~129쪽 참조)의 발전된 형태이다. 기능성과 보호의 측면에서 보자면(그리고 전쟁 중에는 거의 중요시되지 않았겠지만 스타일의 측면에서도), 어설라 슈트가 잠수함 승무원들이 흔히 입던 방수포와 거추장스러운 오버올 복장에서 진일보한 형태였듯이, 이 재킷도 모터사이클 문서 전달병이 흔히 입던 케이프와는 비교도 안 되게 크게 향상되었다. 하지만 스타일이 비슷한 어설라 슈트—1939년 잠수함 HMS 어설라에서 슈트와 바지를 시험적으로 도입했으나 2년이 지나도록 표준 의복으로 채택되진 못했다—에는 바이커 스타일의 독특한 드렁크 주머니가 없다.

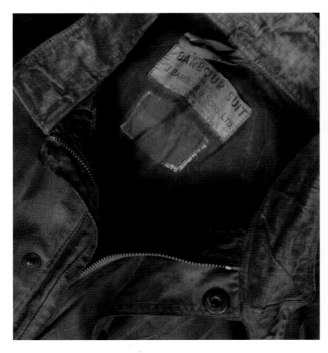

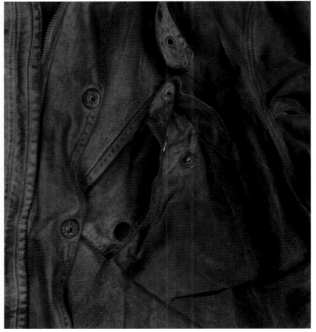

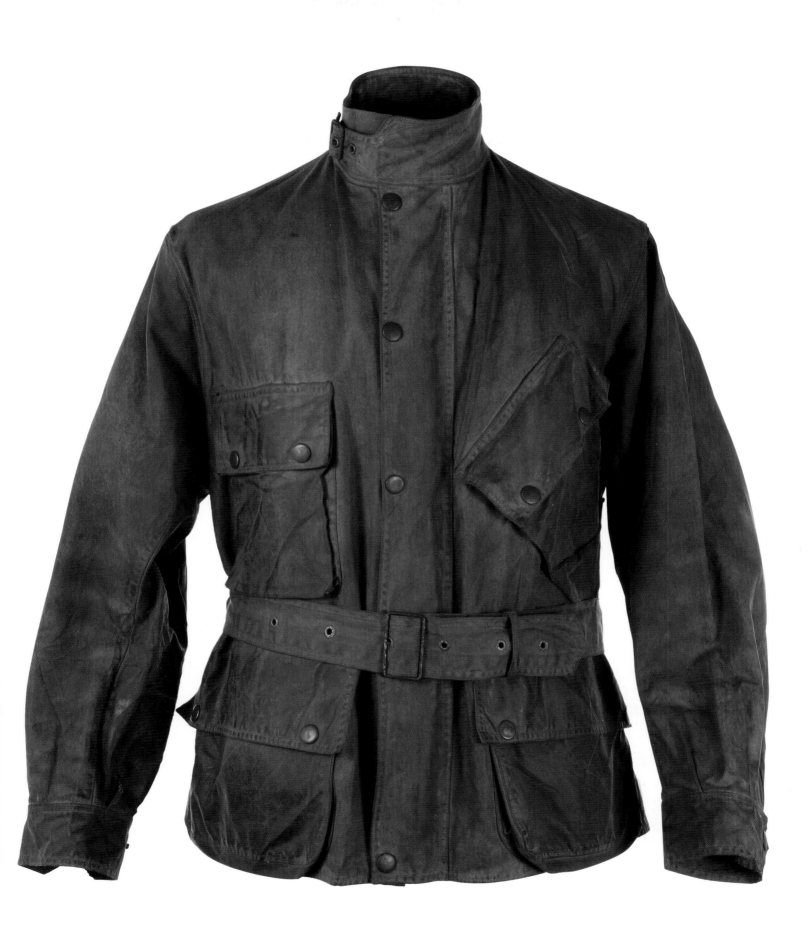

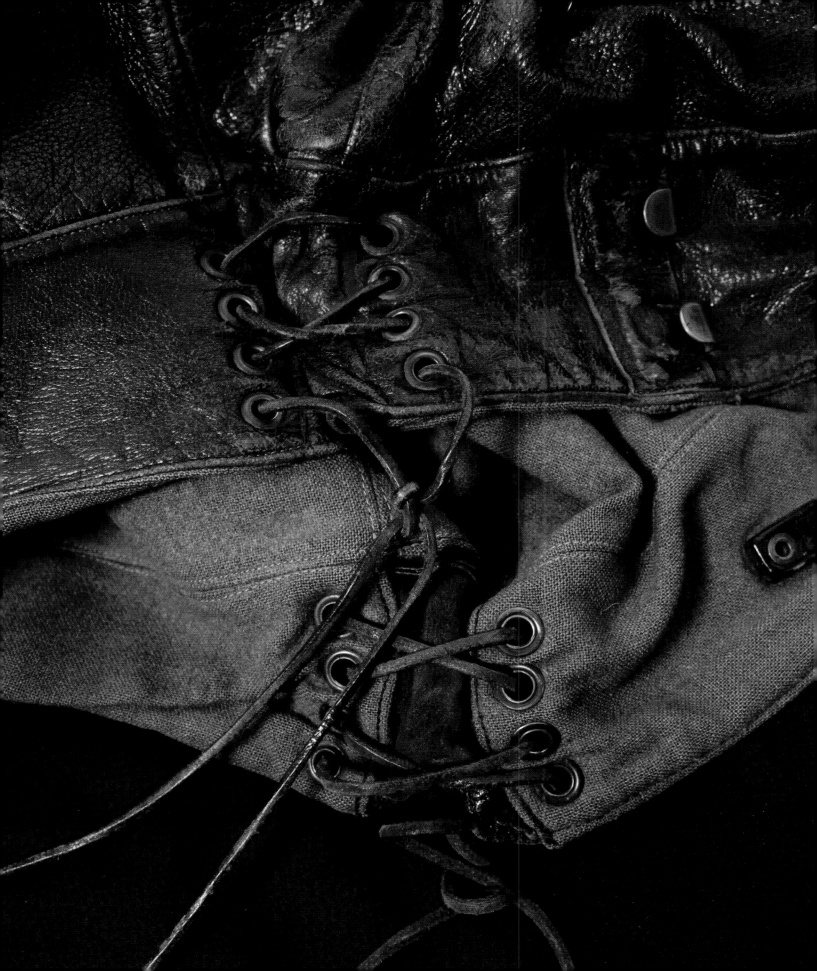

스웨덴 육군

디스패치
라이더스 재킷

1930년대

SWEDISH ARMY
DESPATCH RIDER'S JACKET

1930년대에 제작된 스웨덴군의 디스패치 라이더 (⁺모터사이클을 이용하는 문서 전달병) 재킷은 전달병과 문서를 동시에 보호하기 위해 디자인되었다. 염소 가죽으로 만들었고 회색 양모 담요 천으로 안감을 댔다. 같은 시대에 나온 쇼트의 퍼펙토 바이커 재킷과 비슷하게 비대칭 재단으로, 앞면 플랩은 꽤 별나게 생긴 단추와 토글과 뿔로 된 클립으로 여미게 되어 있다. 허리 양옆의 가죽 끈으로 길이를 조절해 몸에 꼭 맞는 유선형 형태로 만들 수 있다. 또한 비대칭 재단에는 이례적으로 커다란 문서 주머니를 위한 공간을 만들었다. 문서의 유무에 상관없이 이 주머니는 스칸디나비아의 추운 겨울에도 전달병의 신체 주요 기관을 더 따뜻하게 보호해주었을 것이다. 또 문서가 아주 크지 않은 이상 전달병이 모터사이클에서 떨어지더라도 문서를 몸에 지녀 잃어버리지 않게 도와준다. 이 모델은 1950년대부터 가죽을 대신해 초록색의 무거운 캔버스로 제작되었고 1980년대까지 스웨덴군에 보급되었다.

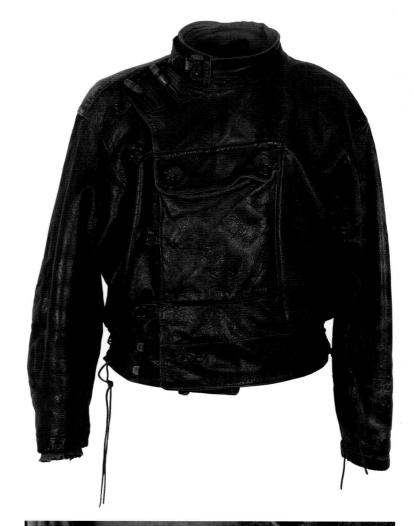

오른쪽 비대칭 여밈이라는 재킷의 독특한 디자인 덕분에 가슴 부분에 큰 문서도 들어가는 주머니를 만드는 게 가능했다. 목 부분의 토글 여밈은 모터사이클 재킷에서는 흔치 않다.

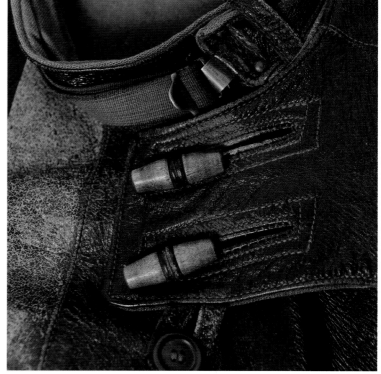

패러트루퍼스 스목

1940년대

———

INDIAN ARMY
PARATROOPER'S SMOCK

데니슨 재킷은 전 세계의 많은 군대에서 카피되었는데 제각기 미세한 수정이 있었다. 예를 들어 2차 세계대전 때 영국군의 오리지널 버전에는 스냅 단추가 달렸는데, 이 인도군의 낙하산 부대원용 점프 재킷에는 단추가 사용되었다. 또한 인도군의 재킷은 지퍼 여밈이고 소맷동이 울 니트로 되어 있으며 재킷 안쪽에 주머니가 두 개 있다. 인도군은 지역 환경에 맞게 슈트를 변형해서 안감은 빼고, 붓자국 같은 카무플라주는 더욱 과장되게 밀어붙여 언뜻 적갈색 이파리로 보이는 효과를 얻었다.

인도군은 1945년에 낙하산 부대를 창설했는데 이 부대는 2차 세계대전과 1950년대에 발발한 한국전쟁, 카슈미르 분쟁에 파견되었다.

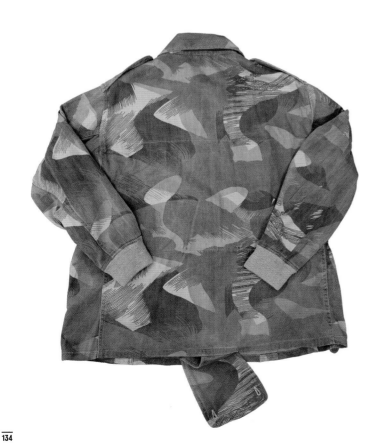

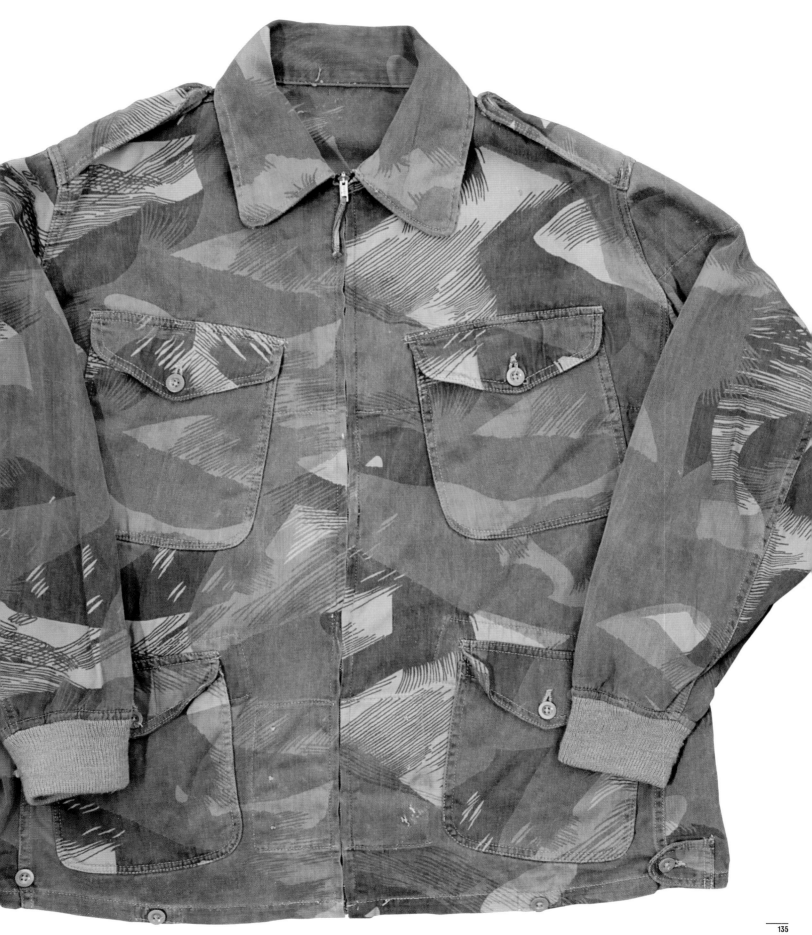

미국 육군

M1942 패러트루퍼 점프 재킷

1940년대

**US ARMY
M1942 PARATROOPER JUMP JACKET**

군용품에 목숨을 의지하는 사람들이야말로 가장 훌륭한 군용품 디자이너이다. 낙하산 부대원용 M1942 패러트루퍼 점프 재킷이 바로 그런 옷으로, 미군 중장인 윌리엄 야버러가 코코런 점프 부츠, 낙하산 부대원 배지와 함께 고안했다. 그는 미군의 유명한 그린베레 낙하산 연대를 성공적으로 조직한 사람이기도 한데 그 자신이 2차 세계대전 때 알제리, 이탈리아, 프랑스에서 전투에 참가했다.

M1942 패러트루퍼 점프 재킷은 여기에 실린 버전이 나오기까지 여러 변형을 거쳤다. 팔꿈치는 튼튼한 캔버스로 보강되고, 네 개의 벨로 주머니에 비뚜름한 덮개가 달려 있는 게 특징이다. 낙하산 부대원들은 종종 주력 부대로부터 떨어져 개별적으로 행동했고, 그럴 경우 자급자족이 가능하도록 식량을 휴대해야 했기 때문에 벨로 주머니가 필요했다. 벨로 주머니는 바지에도 달려 있었다.

모든 주머니가 꽉 차서 잔뜩 부풀어오른 모습을 두고 그린베레들은 '배기팬츠 안의 악마들'이라는 별명으로 불렸다. 주머니마다 철제 스냅 단추가 두 줄씩 달려 있어 주머니가 꽉 차도 단추로 덮개를 고정할 수 있다. 디자인을 좀 더 자세하게 살펴보자면 플랩의 트임에 양면 주머니가 숨겨져 있어 지상에 착지했을 때 낙하산 줄을 자르는 데 사용하는 작은 칼을 넣어둔다. 이 재킷 디자인의 전반적인 아이디어가 매우 성공적임이 판명되었고 이후 미군의 열대지역 전투복으로 개량되어 베트남전쟁 내내 대대적으로 착용되었다.

윌리엄 야버러의 또 다른 고안품인 점프 부츠는 안창이 부드럽고 끈이 목 위쪽까지 올라오며 맨 윗부분에 더블 버클의 스트랩이 달려 있었다. 하지만 버클이 낙하산 줄에 걸릴 수 있어 점프 재킷만큼 성공적인 평가를 얻진 못했다. 이런 잠재적 위험에도 불구하고 낙하산 부대원들은 맨날 M43 표준 전투화만 신는 초라한 보병들과 자신들을 구분 짓는 심벌로서 이 부츠를 더 좋아했다.

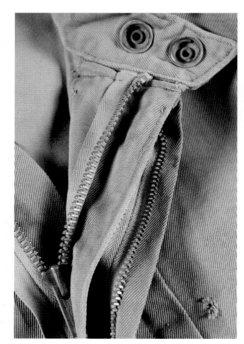

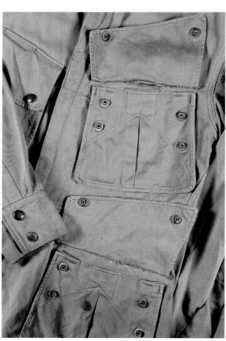

맨 왼쪽 가슴 부분의 주머니 바로 위까지 길게 내려오는 주머니에 작은 칼이 숨겨져 있다. 양쪽에 지퍼가 달려 있어서 어느 쪽 손으로든 열 수 있다.

왼쪽 스냅 단추가 달린 벨로 주머니는 비상식량을 넣어두는 용도로 사용되었다.

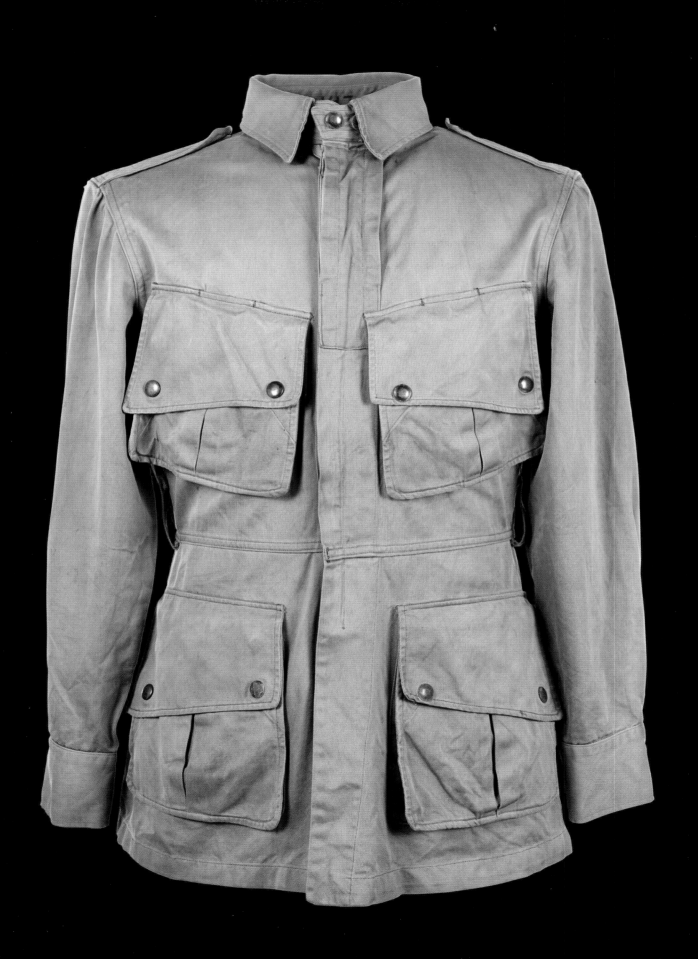

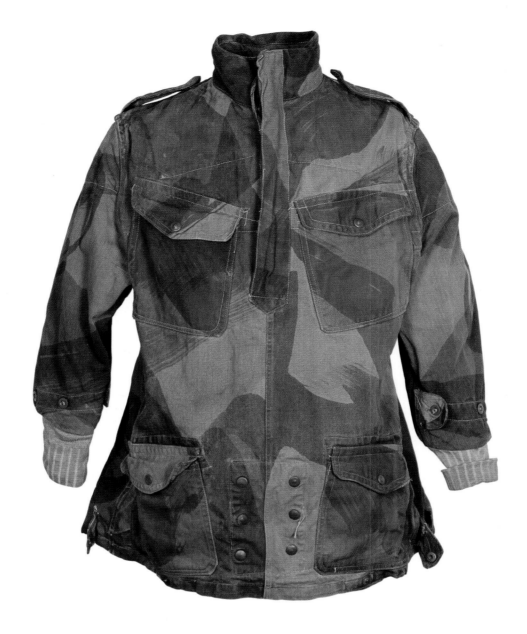

영국 육군
패러트루퍼스 데니슨 스목

1940년대

BRITISH ARMY
PARATROOPER'S DENISON SMOCK

1940년 독일이 프랑스를 점령할 때 공수 부대가 혁혁한 공헌을 한 것을 본 처칠은 5천 명의 대원들로 낙하산 부대를 결성하라고 지시했다. 곧바로 육군성 소속 디자이너들이 그 임무에 걸맞은 전문복을 제작하기 시작했다. 그들은 독일군의 크녹슨자크Knochensack 또는 본 색bone sack이라고 부르는 재킷에서 디자인의 초안을 가져왔는데 허벅지 길이의 바지자락이 달린 오버올에 가까웠다. 오버올은 흔히 착지한 후 떼어내거나 버렸다. 1942년에 영국군은 이 옷을 좀 더 편안하고 기능적인 데니슨 스목으로 교체했다. 머리 위로 입는 데니슨 스목은 헐렁하고 안감 없이 묵직한 트윌 코튼으로만 제작해 방풍은 되었지만 완벽하게 방수가 되지도 않고 특별히 따뜻하지도 않았다. 그러다보니 어떤 부대에서는 데니슨 스목 위에 오버올을 입기도 했고, 몽고메리 장군 같은 고위급 장교들은 따로 주문 제작한 개버딘으로 된 데니슨 스목을 입었다.

끈으로 연결된 각종 장비 위에 이 스목을 입고 다시 그 위에 낙하산 가방과 벨트를 맸다. 뉴위에서 제작한 튼튼한 스냅 단추가 달린 바깥 주머니가 네 개 있고(흔히 아래쪽 주머니 두 개에는 강하하는 동안 던질 수류탄을 넣었다), 안주머니가 두 개 더 있다. 옷 중간까지 내려오는 앞트임에 지퍼가 달리고 그 위를 천이 덮고 있다. 가랑이 사이로 잡아당겨 부착하는 크로치 플랩crotch flap이 붙어 있어 낙하산을 타고 내려갈 때 옷이 크게 부풀어오르는 것을 막아준다. 지상에서는 플랩을 풀어 늘어뜨리고 다니는 낙하산 부대원들을 두고 북아프리카의 아랍인들은 '꼬리 달린 남자들'이라는 뜻의 다양한 별명으로 불렀다.

카무플라주는 수작업으로 하다가 나중에 스크린 프린팅으로 바뀌었는데 넓은 붓자국 효과는 아프리카나 이탈리아의 풍경에 가장 적합하다고 여겨졌다. 패턴에는 색이 잘 바래는 염색약을 사용했다. 시간이 지날수록 옷이 바래 민간인의 작업복처럼 보이게 되고 그러면 적진 안에 남겨져도 체포를 피하는 데 도움이 되리라는 생각에서 비롯되었다고 한다. 이 재킷은 글라이더 부대원과 SOE요원(＋2차 세계대전 때 조직된 영국의 특수작전단)도 입었다. 몸에 꼭 맞게 디자인된 버전이 1959년에 선보이기도 했지만, 데니슨 스목은 1970년대 중반까지 조금씩 변형을 거치며 계속 지급되었다.

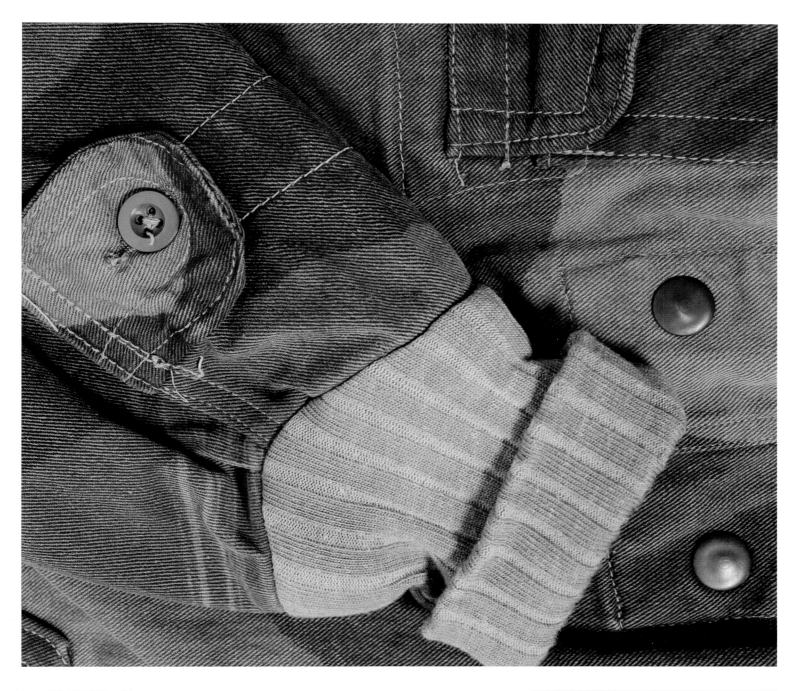

위 군용 울 양말을 덧대어 손목 부
분을 수선했다. 팔이 더 따뜻하고 방
풍 기능이 좋기 때문에 많은 군인들이
이런 식으로 수선했다.

오른쪽 앞면 중간까지 내려오는 금
속 지퍼.

에어크래프트 어플라이언스
코퍼레이션

C-1 서바이벌 베스트

1930년대

AIRCRAFT APPLIANCE CORPORATION
C-1 SURVIVAL VEST

서바이벌 베스트는 이름 자체에 옷의 목적이 드러나 있다. 즉 베스트를 입고 있는 사람이 구조될 때까지 살아있도록 도와주는 옷이다. 특히 비행기가 바다에 불시착하거나 빽빽한 숲에 추락한 경우 상공에서 발견하기 쉽도록 레스큐 또는 인터내셔널 오렌지라고 부르는 주황색을 사용한다. 미국 공군의 C-1 서스테넌스 서바이벌 베스트는 에어크래프트 어플라이언스에서 만들다가 나중에 시어스 로벅에서 제작했는데 2차 세계대전 때 보급되었지만 한국전쟁에서도, 제한된 범위였지만 베트남전쟁에서도 사용되었다.

군복과 A2 가죽 재킷 위에 베스트를 착용하고 다시 그 위에 방탄복, 낙하산 벨트, 해상 구명조끼를 걸쳤다. 하지만 표준 서바이벌 도구(여기에는 구급상자, 나침반, 칼, 신호용 거울, 부싯돌, 살충제, 방수 성냥, 선 고글, 물주머니, 신호탄, 장갑, 서바이벌 매뉴얼이 포함된다)를 베스트 주머니에 넣으니 부피가 너무 커졌다. 결국 서바이벌 도구가 들어 있는 베스트를 야외용 휴대 가방에 넣은 후 긴급 탈출에 대비해 낙하산 벨트에 결속했다. 그래서 베스트는 강하한 후 꺼내 입게 되었다.

베스트는 튼튼한 코튼으로 만들어지다가 나중에는 여기 실린 예처럼 립스톱ripstop 나일론으로도 제작되었다. 훗날 영국 공군에서 지급한 T67 파이어플라이 태바드(SAS도 사용했고, 21세기에도 나토군 항공병의 표준 키트 중 하나로 여전히 지급되고 있다)도 C-1과 상당히 유사한데 그 제품에도 장갑을 넣어두기 위한 주머니가 있다. 두 제품 모두 사이즈가 한 종류이며 뒷면에 달린 끈으로 몸에 맞게 조절할 수 있다.

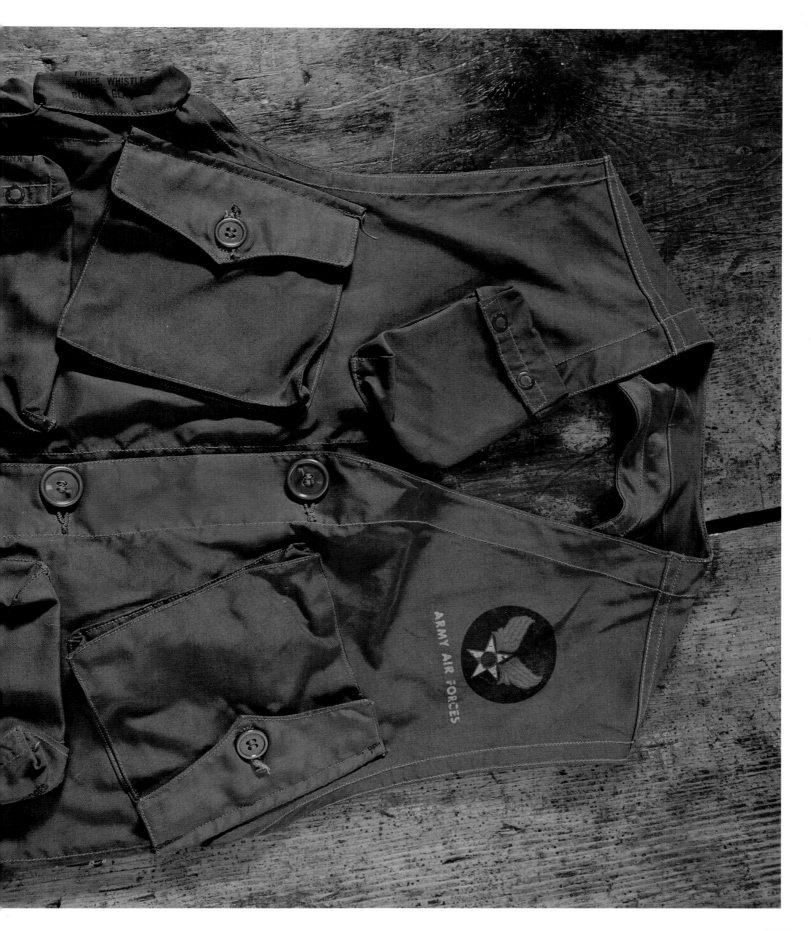

미군
에비에이터스 키트 백
1940년대

US MILITARY
AVIATOR'S KIT BAG

이 캔버스로 만들어진 키트 백은 미국 육군 항공대 소속 파일럿의 개인 휴대품을 담기 위해 디자인되었다. 하지만 그 표면에 등사되어 있듯이 가방조차도 '미국 정부의 소유'라는 사실을 파일럿에게 상기시키면서 국가가 언제나 함께한다는 생각에 든든하게 해준다. 1940년대에 나온 이 모델은 해군에서도 사용했던 것으로 보이는데 가방의 'AN'이라는 기호는 '육군/해군army/navy'을 의미한다. 하지만 비행사들 사이에서 워낙 인기가 있어서 낙하산 가방이라는 별명을 얻었다.

이 키트 백은 대중문화 속에도 등장했는데, 1963년 전쟁영화 〈대탈주〉에서 스티브 맥퀸이 연기한 미군 전쟁포로이자 파일럿인 캡틴 힐츠가 이 가방을 들고 다녔다.

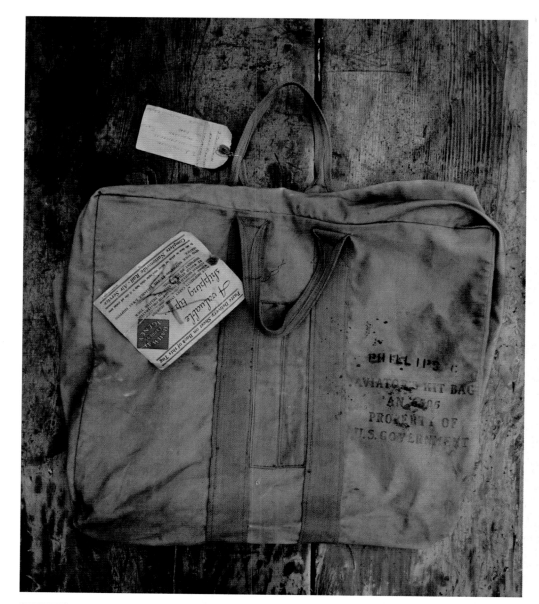

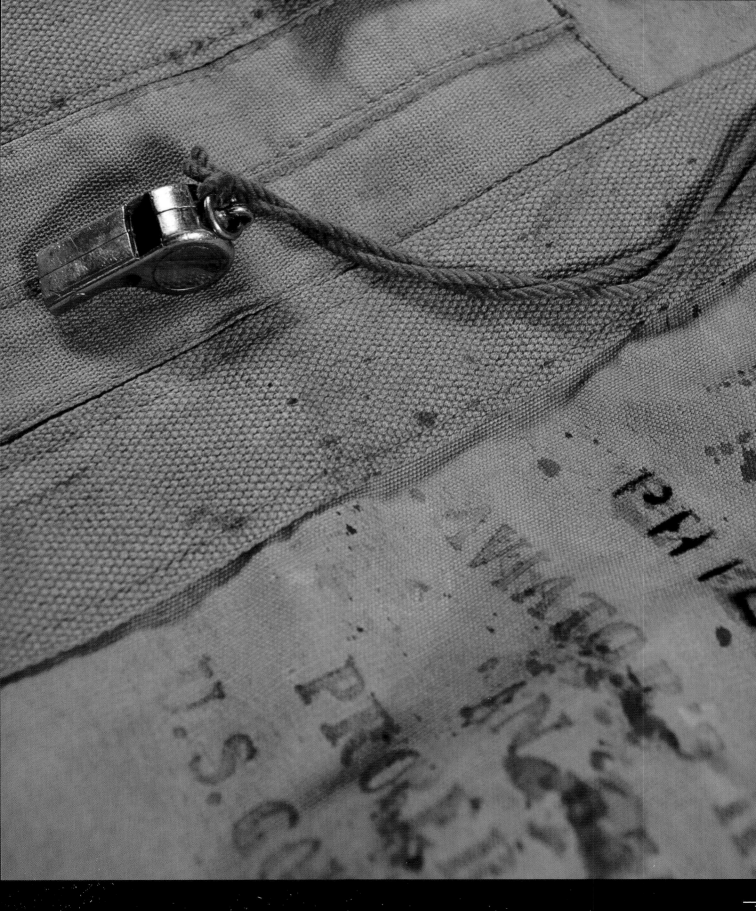

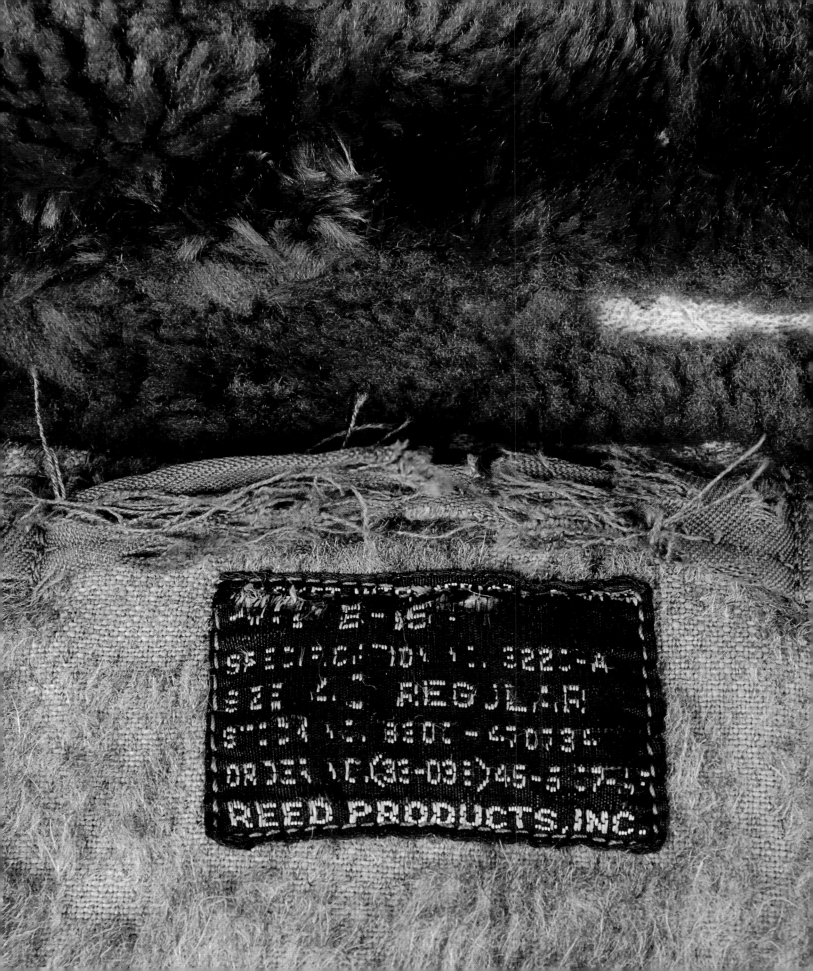

리드 프로덕츠 INC

B-15
플라이트 재킷

1940년대

REED PRODUCTS INC
B-15 FLIGHT JACKET

가죽과 양털가죽은 질긴데다 따뜻해서 플라잉 재킷을 만들 때 선호되는 소재였다. 특히 조종사들이 좋아해서 많은 이들이 한국전쟁 기간에 규정을 어겨가면서까지 착용을 고집했다(+1943년 H. H. 아널드 장군이 A-2 등 가죽 재킷 생산을 금지시켰는데도 많은 한국전쟁 참전 비행사들은 예전에 지급되었던 가죽 재킷을 구해다 입었다). 하지만 2차 세계대전 중에 이미 재킷의 소재를 좀 더 현대적인 섬유로 교체하려는 시도가 있었다. 더 가볍고 부피가 크지 않은 재킷을 만드는 게 주된 목적이었다(비행사들은 많은 장비를 착용하기 때문에 중요한 고려 사항이었다). 그 첫 번째 결과물이 B-10 재킷이었고, 그다음 향상된 모델인 B-15A가 지급되었으며 그후로 B-15C, B-15D 모델이 뒤따랐다. 여기에 실린 재킷은 B-15이다.

B-15는 중앙에서 약간 벗어난 위치에 달린 지퍼, 산소 라인을 연결하기 위한 가죽 클립, 무전기 전선을 연결하기 위한 스냅 단추 클립이 달려 있다. 면 새틴으로 만들어진 칙칙한 올리브색 몸체는 유럽 전장의 온화한 날씨를 고려한 것이었다. 방풍이 되는 알파카로 안감을 대고 높은 칼라는 무톤mouton(+양의 모피를 가공한 소재) 소재이며 스톰 플랩이 달려 있다. 두꺼운 칼라가 신형 헬멧 착용을 방해했기 때문에 나중에 니트 소재로 바뀌었다. 이 재킷의 여러 디테일들이 오늘날의 플라이트 재킷에도 남아 있는데 니트로 된 손목과 허리 부분, 앞면에 세로로 길게 난 주머니 입구, 그리고 가장 특징적인 소매에 있는 펜 꽂이가 바로 그것들이다.

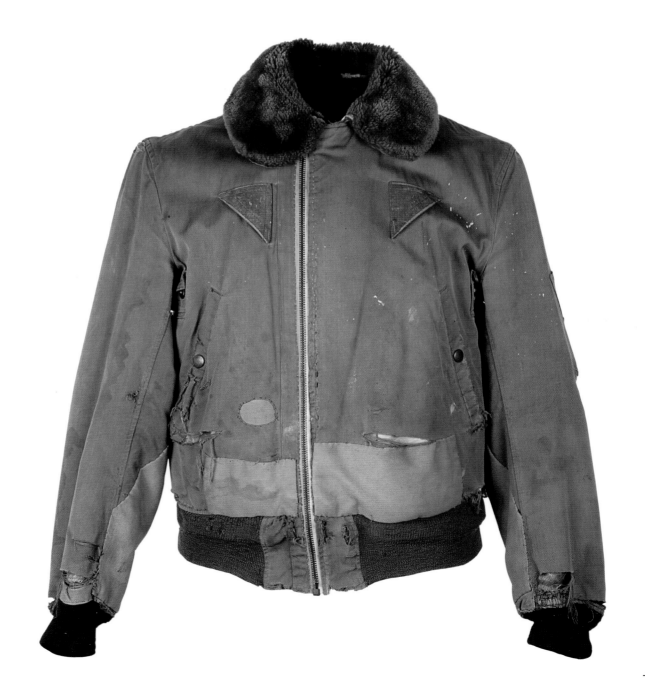

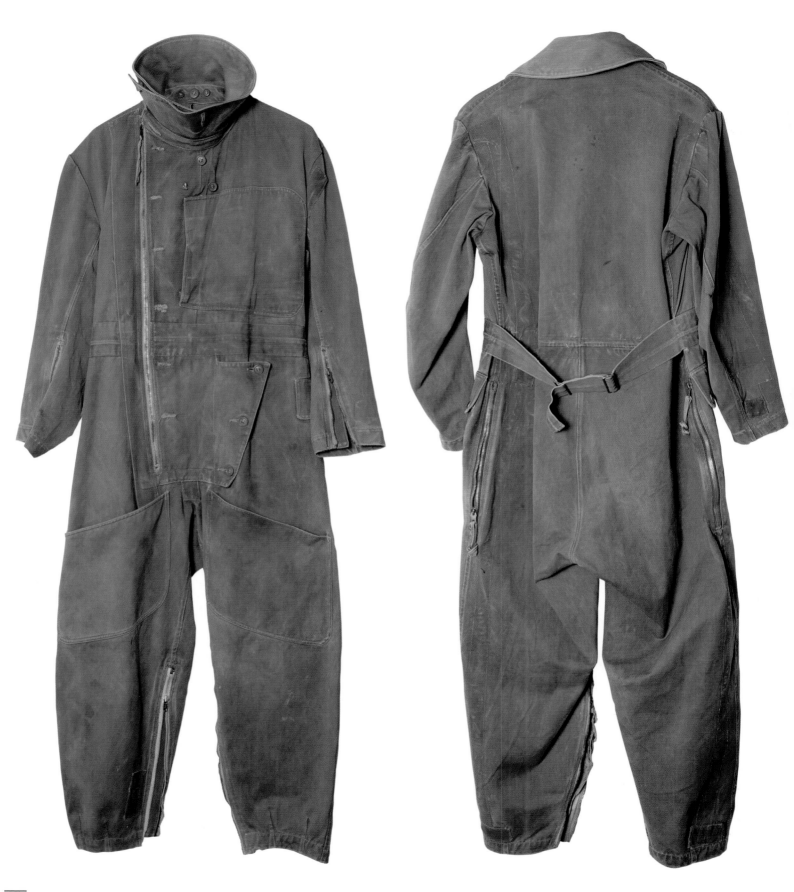

영국 공군

시드콧
플라이트 슈트

1940년대

**ROYAL AIR FORCE
SIDCOT FLIGHT SUIT**

초기 영국 육군 항공대(영국 공군의 전신) 비행사들의 옷차림은 높은 고도에서 맞닥뜨리는 추위를 견디기에는 턱없이 부족했다. 1912년에 처음 지급된 공식 의복은 허벅지까지 내려오는 길이에 울 안감을 대고 지도 주머니가 있는 비대칭 여밈 재킷뿐이었다. 나중에야 가죽 바지도 함께 지급되었다. 영국 육군 항공대가 일종의 방수 의류를 지급하는 게 좋겠다고 판단한 것도 1916년에 이르러서였다. 하지만 영국 해군 항공단 3윙 소속 소위인 시드니 코튼에게 일어난 우연한 사고로 이 모든 것이 바뀌었다. 그는 기름이 잔뜩 스며든 자신의 정비 작업용 오버올이 군에서 지급받은 방풍 항공 의류보다 바람을 잘 막아준다는 사실을 발견했다. 그는 이 아이디어를 갖고 로빈슨 앤드 클리버에서 일하는 J. 에반스와 함께 최초로 오버올 스타일의 비행사용 슈트를 만들어냈다. 이 옷은 고무를 입힌 모슬린 위에 방수 처리된 카키색 능직물을 덮고, 안감은 모헤어를 댔다. 모피로 된 칼라를 달고 무릎에 주머니를, 가슴에 지도 주머니를 만들었다. 육군성에서는 일명 '시드콧'(시드니 코튼 소위의 이름에서 따왔다) 디자인을 1917년에 승인했고, 2차 세계대전 직전까지 표준 의복으로 자리 잡았다.

나중에 시드콧 슈트는 몇 가지 개량을 거쳤는데, 레이어 시스템이라는 측면에서 생각했을 때 이는 당시 군용 의류 디자인의 발전을 따라가고 있었음을 알 수 있다. 즉 환경에 따라 더 따뜻하게, 또는 더 시원하게 입을 수 있도록 한 착탈 방식이다(옷의 일부분이라도 입고 있다가 급박한 상황에서 곧바로 투입될 수 있도록 했다). 예를 들어 2차 세계대전 중에는 케이폭(+푹신한 솜)을 넣고 누빈 안감 위에 시드콧 슈트를 입을 수 있었고(시드콧이나 발열 조끼 없이 안감만 입을 수도 있었다), 시드콧 자체에도 착탈이 가능한 모피 칼라 등 여러 옵션을 부과했다. 1941년에 발표된 시드콧 슈트의 마지막 버전은 전기로 발열이 되고 마찬가지로 전기 발열 장치가 있는 장갑과 부츠에 스냅 단추로 연결되게 했다(이음매 없이 연결되도록 디자인되어 슈트의 소매와 바지자락이 매우 짧았다).

아래(왼쪽부터) 슈트의 뒷부분에 버클로 조이는 벨트가 달렸고 엉덩이 옆쪽에 유니폼 안으로 통하는 주머니의 입구가 있다. 가랑이 근처에 있는 단추로 고정시키는 크로치 플랩. 비대칭형 지퍼의 맨 위쪽이 칼라 주변을 감싸도록 만들어 보온과 방풍 기능을 높였다.

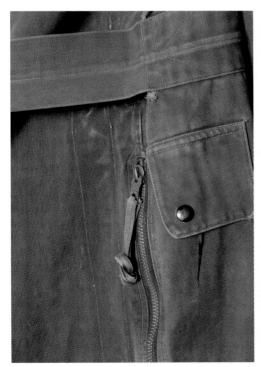

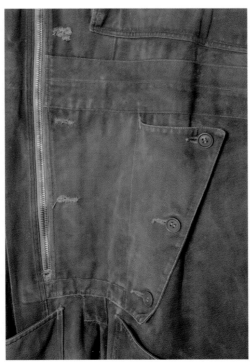

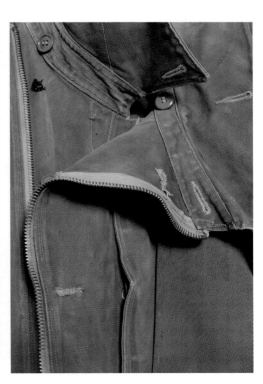

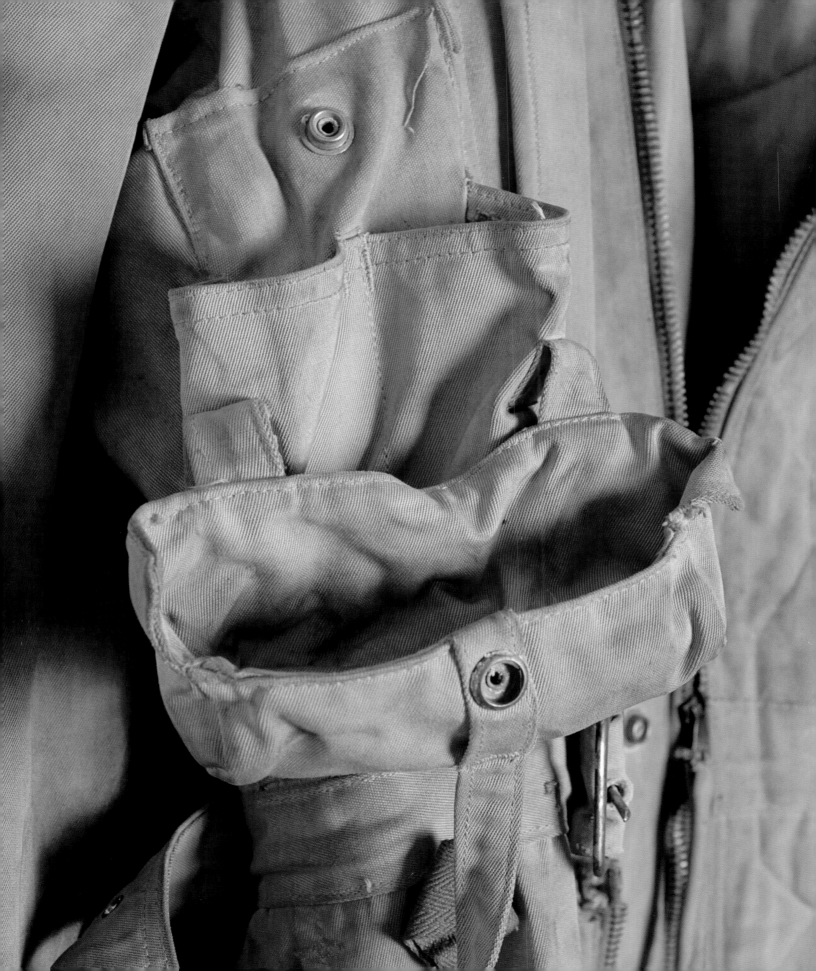

백스터,
우드하우스 앤드 테일러

부력 슈트

1942년

**BAXTOR, WOODHOUSE & TAYLOR
BUOYANCY SUIT**

폭격기가 물에 추락하는 경우 승무원의 사망률이 높자 1942년 영국 항공성은 디자이너들에게 항공기나 번거롭고 무거운 무기를 동원해 구조 작전을 펼치지 않아도 일단 생존에 도움이 되는 옷을 빨리 제작하도록 지시했다. 일명 테일러 슈트(제작사인 백스터, 우드하우스 앤드 테일러에서 이름을 따왔다)라 부른 옷은 케이폭(실크 코튼의 한 종류로 물에 잘 뜬다)을 잔뜩 채워 넣은 패드를 대고 헤비 코튼으로 전체에 안감을 댔다. 외피에는 해상 구명조끼와 동일한 노란색을 사용해 수색구조대가 수면에서 승무원을 쉽게 발견하도록 했다. 나중에 개량된 슈트는 허리 부분의 바깥 주머니에 신호등과 염색약이 든 주머니를 넣어 조난 위치를 알리도록 했고(둘 다 1941년부터 해상 구명조끼에 넣어두던 물품이다), 가슴과 다리, 뒷목에 있는 주머니에 케이폭으로 된 부양 패드를 추가로 넣을 수 있게 했다(이미 테일러 슈트만으로도 몸이 꽉 끼는 상태여서 그 위에 구명조끼를 잘 입지 않았기 때문이다).

슈트는 무겁지만 안에 멜빵이 있어 옷을 입은 사람이 그 무게를 견디게 도와준다. 또한 쉽게 벗을 수 있도록 디자인되어 목에서 가랑이까지 이어지는 지퍼가 하나, 다리 길이만큼 기다란 지퍼가 양쪽 자락에 하나씩 달려 있다. 이 점은 홍보자료에서도 중요하게 언급되었던 사항이다(항공성의 승인을 받기 위해 만들어진 자료로 짐작된다). "이 슈트는 편안하고 자유로운 움직임, 보온, 전기 발열 장치, 부력, 내화성, 빠른 탈착을 위해 디자인되었습니다"라고 쓰여 있다. 랭커스터 폭격기(+2차 세계대전 때 영국 공군의 폭격기)와 미국 육군 항공대의 보잉 플라잉 포트리스(+B-17 폭격기)를 타는 승무원들이 입어 유명해졌지만 홍보자료에서 주장하는 전기 발열 장치는 딱히 유용하지 않았다. 이 슈트 안에 발열 조끼에다 표준 전투복까지 입었기 때문에 그것만으로 충분했다. 게다가 전열 부분의 전기가 종종 나가거나 불이 붙는 등 그다지 믿을 만하지 않아서 조종사들은 아예 떼어내거나 연결을 끊어버렸다. 그러다보니 이 슈트를 만들 때 수혜자들로 가장 고려되었던 비행기 함미의 사수들이 여전히 얇은 아크릴 막에 둘러싸인 채 추위에 떨거나, 한여름의 더위나 착륙의 지연으로 인해 땀에 푹 저는 상황이 초래되었다.

이 페이지(왼쪽 위부터 시계 방향으로) 손목의 착탈 태브, 나란히 붙어 있는 바지 자락의 지퍼, 칼라의 여밈 장치, 테일러 슈트 안쪽의 영국 항공성을 나타내는 스텐실과 라벨, 뒷면의 숫자 마킹.

옆 페이지 손전등용 주머니.

뒤 페이지 보잉 플라잉 포트리스의 승무원들에게 지급되었던 테일러 부력 슈트의 초기 모습.

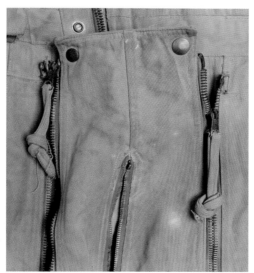

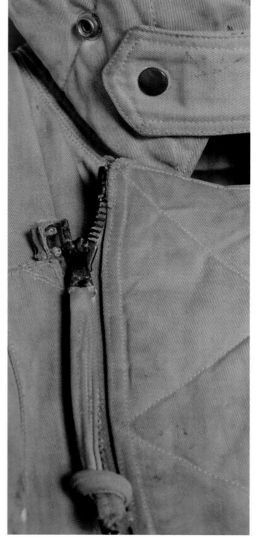

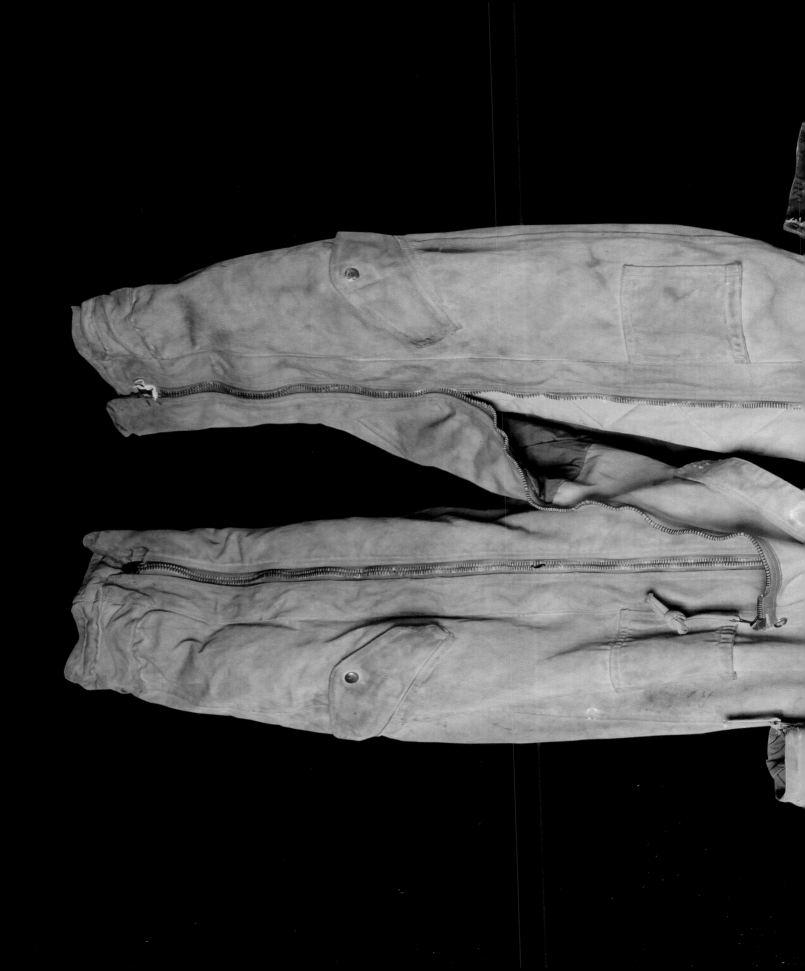

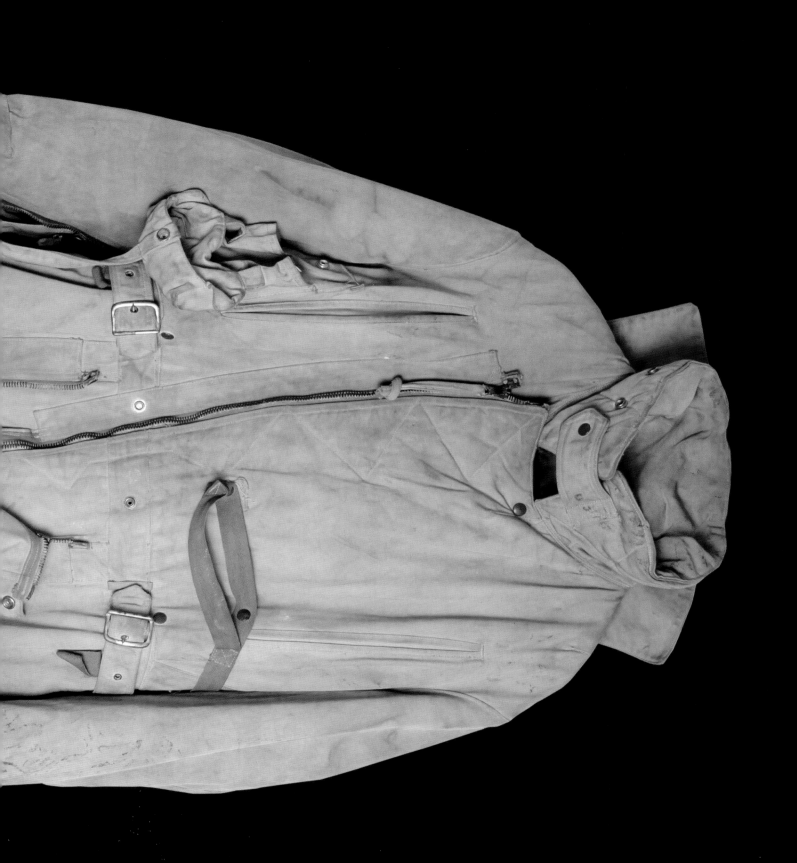

이스케이프 앤드
이베이전 부츠

1943년

ROYAL AIR FORCE
ESCAPE AND EVASION BOOTS

영국 공군의 비행사 부츠 같은 군용 의류가 지닌 기능성이 단지 내구성, 편안함, 보온성에만 한정되는 건 아니다. 예를 들어 디자이너는 승무원이 격추당해 적진에 떨어지거나, 몰래 민간인 지역을 통과하는 경우 옷차림이 튀지 않도록, 즉 잠재적으로 위험하지 않도록 심사숙고해야 했다.

크리스토퍼 '클러티' 클레이턴-허턴은 2차 세계대전 때 육군성에서, 구체적으로는 탈출과 침투 분야를 책임지던 정보기관인 MI9에서 기술 자문을 맡았던 인물이다. 그는 항공기 승무원들을 위해 유용한 기기들을 많이 개발했다. 그중에는 탈출용 조끼, 자전거펌프에 숨겨진 조명기구, 단추와 펜에 숨겨진 나침반, 지도가 그려진 실크 손수건(모노폴리 보드게임의 제조사인 와딩턴에서 만들었다. 물에 젖어도 괜찮은 천으로 제작되며, 도로 표시 같은 내용들이 오히려 크고 눈에 잘 띄는 무늬 사이에 숨기기에 용이하다)이 있다.

이 부츠의 경우 클레이턴-허턴은 부츠 안에 숨겨진 날붙이를 이용해, 양털가죽으로 안감을 댄 부츠의 목 부분을 쉽게 잘라내도록 했다. 그러면 크고 무거운 군용 부츠가 평범한 검은색 옥스퍼드 구두로 바뀌어 불필요한 관심을 끌지 않게 된다. 다른 부츠에서는 굽의 빈 공간에 탈출용 도구를 넣어두었는데 이 아이디어는 나중에 007 영화에도 등장했다. 클레이턴-허턴이 1960년에 발표한 《오피셜 시크릿》은 MI9가 개발한 기술들을 전쟁이 끝난 후 밝힌 최초의 회고록이다.

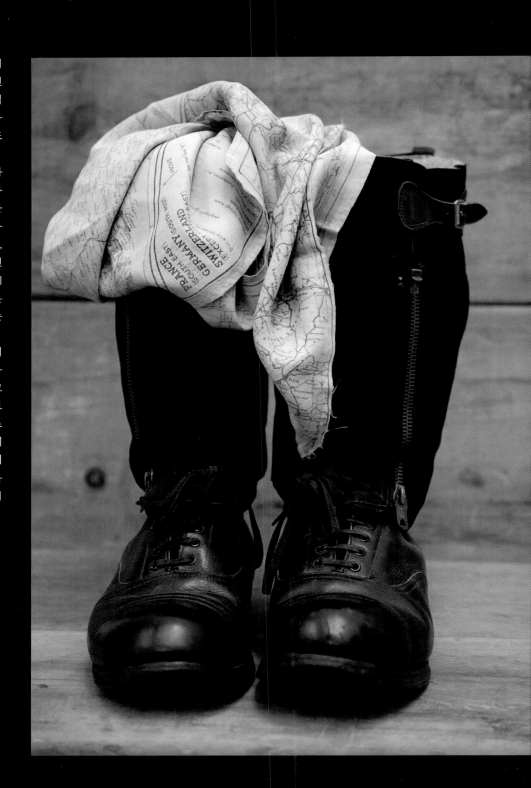

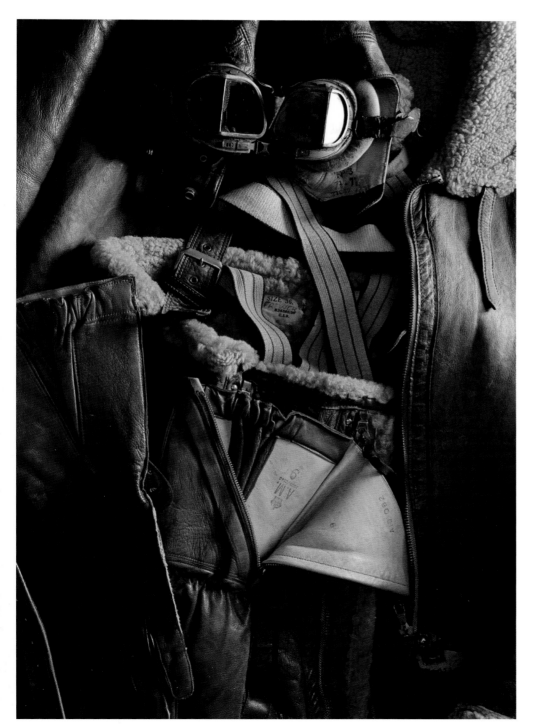

어빈 / 영국 공군

파일럿츠 슈트와
특수 장비

1940년대

IRVIN / RAF
PILOT'S SUIT AND ACCOUTREMENTS

2차 세계대전 동안 전투 비행을 위한 의류는 빠른 속도로 기술이 발전하고 전문화되었다. 항공기 디자인이 발전해 더 높이 더 오래 비행하게 되면서 결과적으로 승무원이 큰 기압의 변화와 추위에 노출되었기 때문이다. 몇몇 나라의 공군들은 이에 대한 대비가 좀 더 잘 되어 있었는데 영국 공군은 디자인 측면에서 가장 앞선 곳 중 하나였다.

미국 육군 항공대AAF 소속 파일럿이었던 로열 D. 프레이 중위는 동료들과 함께 허술하기 짝이 없는 방한복을 입고 비행한 경험을 기록으로 남겼다. 영국의 기지에서 유럽 대륙으로 출격했을 때 그들의 복장은 탱크 승무원의 재킷, 미군의 하이톱 부츠와 실크 장갑, 그리고 가죽옷 안에 레이어를 몇 벌 겹쳐 입은 게 전부였다. "제55 전투기 중대 소속인 우리 중 운 좋은 몇몇은 영국 친구들에게서 건네받은 길이 잘 든 RAF 헬멧을 가지고 있었다"고 그는 덧붙였다.

그들은 지급받은 AAF 헬멧을 쓰지 않고 이어폰만 RAF 헬멧에 연결해 사용할 수 있도록 장비를 개조했다(＋요즘 공군 헬멧과 달리 당시 미군이나 영국군의 장비는 헬멧, 고글, 이어폰으로 분리되는 형태여서 개조가 용이했다). RAF 가죽 헬멧과 더불어 1941년형 가죽 장갑도 특히나 많이 찾는 물품이었다. 장갑 위쪽에 대각선으로 달린 지퍼가 이전 모델보다 개선되어 어빈의 양털가죽 재킷을 입은 채 착용하기가 한결 편해졌다. 하지만 RAF에서 지급한 Mk3 고글은 장단점이 있었는데, 퍼스펙스 사의 렌즈는 산산이 깨져 흩어지는 유리는 아니었지만 쉽게 긁히고 조종석에서 화재가 발생할 경우 고온에서 녹아버린다는 단점이 있었다. 영국본토항공전(＋독일 공군이 영국의 제공권을 장악하기 위해 1940년 7월부터 1년 가까이 벌인 작전으로 2차 세계대전 초기에 있었던 가장 큰 규모의 전투 중 하나다)에서 사용되다가 전쟁 후기에 보다 나은 디자인으로 교체되었다.

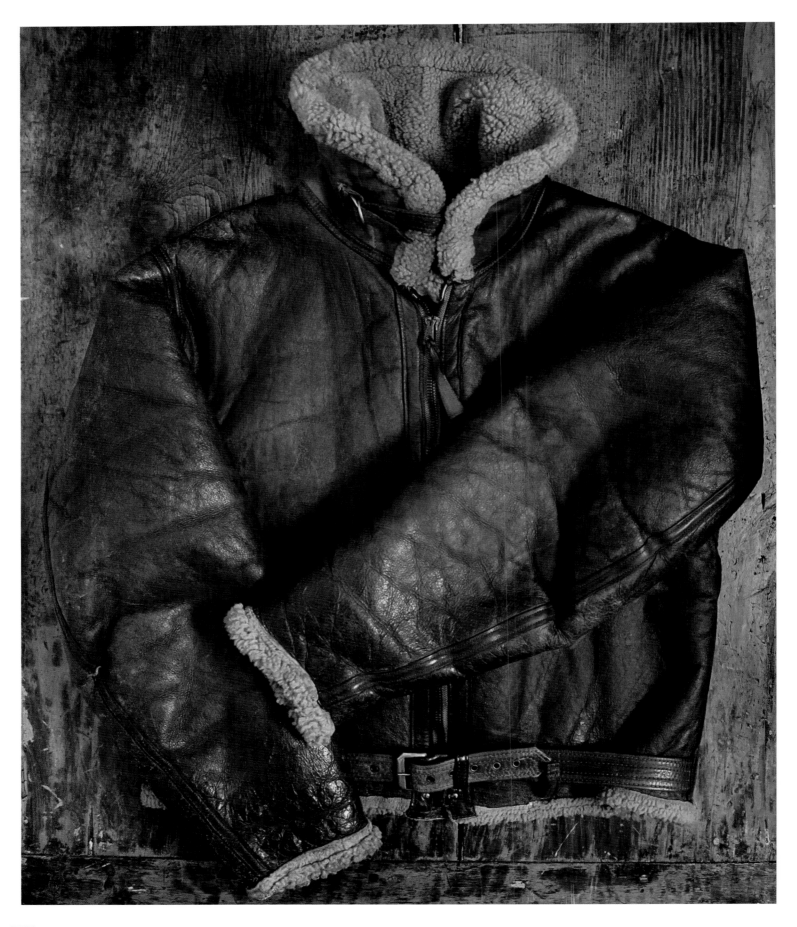

옆 페이지 어빈 재킷은 2차 세계대전 때 영국 공군 전투기 조종사의 동의어나 마찬가지였다. 두툼한 양털가죽 플리스로 제작하고 바깥 면은 방수가 되는 갈색 염료로 염색했다.

아래 타입C 헬멧은 앞쪽에 스웨이드 안감이 대어져 있다. 마크VIII 고글의 고무 끈은 여러 개의 가죽 끈 사이를 지나 뒤쪽에서 버클로 고정된다.

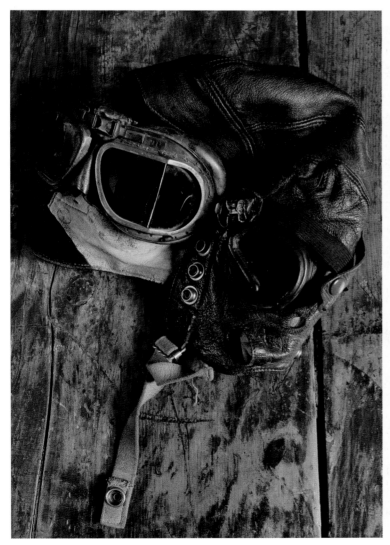

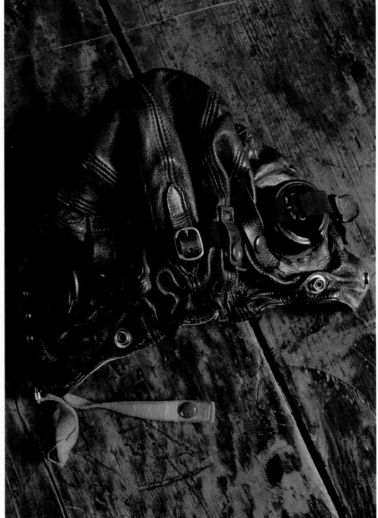

P. 프랑켄슈타인 앤드 선스 /
영국 공군

프레셔 저킨

1963년

**P. FRANKENSTEIN & SONS / RAF
PRESSURE JERKIN**

1940년대에 보급된 영국 공군의 프레셔 저킨(+조끼의 일종)의 별명은 '프랑켄슈타인'이었다. 지퍼와 토글, 끈이 무섭게 주렁주렁 달린 모습 때문이 아니라 제조사인 빅토리아 러버 웍스의 또 다른 이름인 P. 프랑켄슈타인 앤드 선스에서 유래한 것이었다. 맨체스터의 뉴턴 히스에 위치한 이 회사는 고무를 입힌 옷감을 전문적으로 제작하다가 2차 세계대전이 발발하면서 서바이벌 용품을 생산하기 시작했다. 스탠리 큐브릭의 1968년 영화 〈2001: 스페이스 오디세이〉에 나온 주황색 우주복을 제작한 게 바로 이 회사였다.

프랑켄슈타인 저킨은 서바이벌 베스트의 표준 사양, 예컨대 레스큐 오렌지색과 서바이벌 도구 같은 것들을 따르고 있다. 그렇지만 당시의 많은 다른 제품에 비해 훨씬 발전된 측면이 있었다. 구명조끼의 부풀어 오르는 부분이 옷 안으로 들어가 있어 항공병이 높은 속도와 고도에서 비행기를 탈출했을 때 관성력G-force의 영향을 어느 정도 줄여준다(+영국 공군은 전신 프레셔 슈트를 지급하지 않았기 때문에 같은 기능을 지닌 바지를 함께 입어 하체를 보호했을 것이다. 관성력이 크면 머리의 피가 몸 아래쪽으로 쏠려 위험해지기 때문에 전투기 조종사들은 하체를 압박하는 옷을 입었다). 이런 식으로 제트기 시대를 예견하며 라이트닝 전투요격기 승무원들이 입었을 뿐 아니라 1950년대와 1960년대 초까지도 캔버라, 빅터, 벌컨 폭격기 대원들이 착용했다.

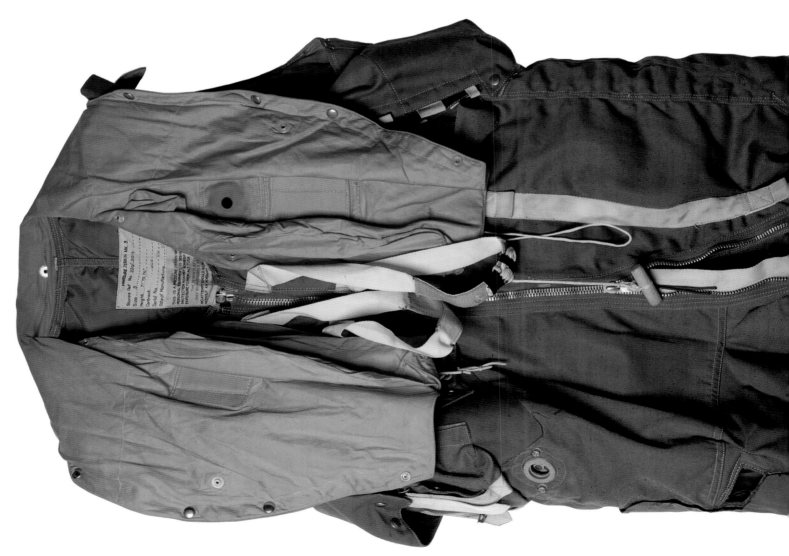

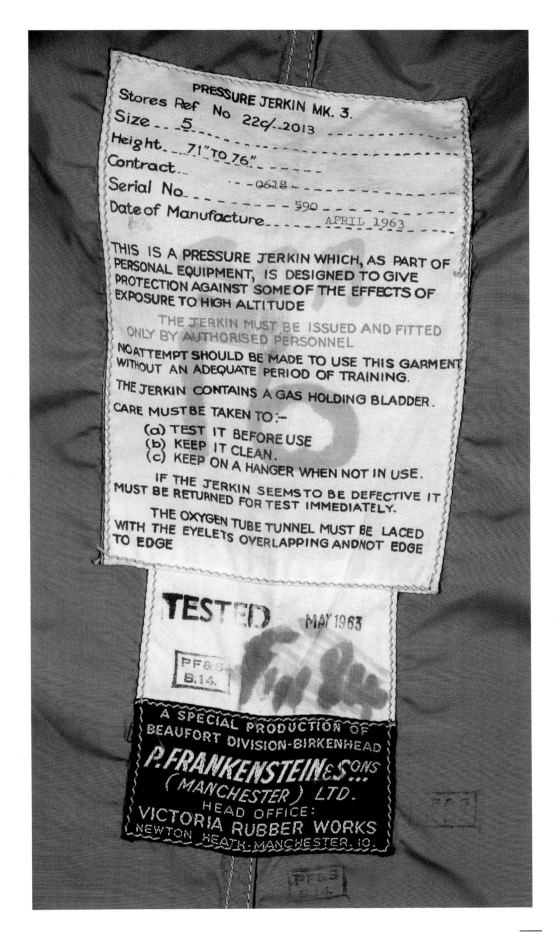

PRESSURE JERKIN MK. 3.

Stores Ref No 22c/-2013

Size ____5____

Height____71" TO 76."____

Contract____

Serial No____-0618-____

Date of Manufacture ____590____ APRIL 1963

THIS IS A PRESSURE JERKIN WHICH, AS PART OF PERSONAL EQUIPMENT, IS DESIGNED TO GIVE PROTECTION AGAINST SOME OF THE EFFECTS OF EXPOSURE TO HIGH ALTITUDE

THE JERKIN MUST BE ISSUED AND FITTED ONLY BY AUTHORISED PERSONNEL

NO ATTEMPT SHOULD BE MADE TO USE THIS GARMENT WITHOUT AN ADEQUATE PERIOD OF TRAINING.

THE JERKIN CONTAINS A GAS HOLDING BLADDER.

CARE MUST BE TAKEN TO :-

 (a) TEST IT BEFORE USE
 (b) KEEP IT CLEAN.
 (c) KEEP ON A HANGER WHEN NOT IN USE.

 IF THE JERKIN SEEMS TO BE DEFECTIVE IT MUST BE RETURNED FOR TEST IMMEDIATELY.

 THE OXYGEN TUBE TUNNEL MUST BE LACED WITH THE EYELETS OVERLAPPING AND NOT EDGE TO EDGE

TESTED MAY 1963

PF&S
B.14.

A SPECIAL PRODUCTION OF
BEAUFORT DIVISION-BIRKENHEAD
P.FRANKENSTEIN & SONS...
(MANCHESTER) LTD.
HEAD OFFICE:
VICTORIA RUBBER WORKS
NEWTON HEATH-MANCHESTER. 10.

에어로 레더 컴퍼니 / 미국 육군 항공대

B-7 십스킨 플라이트 재킷

1930년대

AERO LEATHER COMPANY / USAAF
B-7 SHEEPSKIN FLIGHT JACKET

방한 의류보다는 19세기에서 20세기로 넘어올 무렵 어니스트 섀클턴 같은 초기 북극 탐험가들이 입던 옷을 떠올리게 한다. 2차 세계대전 때까지 양털가죽은 높은 고도에서 비행할 때 입는 옷의 소재로 이상적이었다. 초기 비행기의 창문이 뚫린 조종석도 옛

이 군용 재킷을 흰색으로 만든 이유는 간단하다. 북극이라는 환경에서 위장 효과를 노린 것이다. 하지만 양털가죽을 사용한 건 의외인데 따뜻하긴 하지만 무겁고 한번 젖고 나면 마르는 데 오래 걸리기 때문이다. 그런 이유로 이 제품은 매우 희귀하고, 1930년대의 전형적인

말이 되어버리자 조종사들은 일반적으로 따뜻하고 튼튼한 가죽을 이용했던 것이다. 하지만 그것도 전쟁이 끝난 후 가벼운 기능성 직물로 빠르게 바뀌어갔다.

전쟁 기간에는 군용 의류 제작에 할당된 빡빡한 예산에 맞추어 양털가죽의 커다란 조각들이 아니라 작은 조각들을 잇고 이음새마다 염소가죽이나 말가죽을 대어 보강했다. 코트가 안에 입은 군복을 완전히 감싸기 때문에 어깨에는 계급장을 달기 위한 태브를 달았다. 바느질로 꿰매어 붙인 태브는 간혹 낙하산 줄을 찾기 위한 용도로도 사용되었다. 사실 낙하산 줄이 뒤엉켜버린 뒤에는 못 하게 군령으로 금하는 행동이었다. 동상을 피하기 위해 패치 형태의 지도 주머니는 장갑을 긴 손이 들어갈 수 있록 크게 만들어졌다.

나중에 생산된 이 양털가죽 파카의 갈색 버전은 2차 세계대전 때 알래스카 알류샨 열도에서 벌어진 전투(1942년 6월부터 1943년 8월까지)에 참여한 미군의 지상부대를 위해 고안되어 단 1년간 생산되었다.

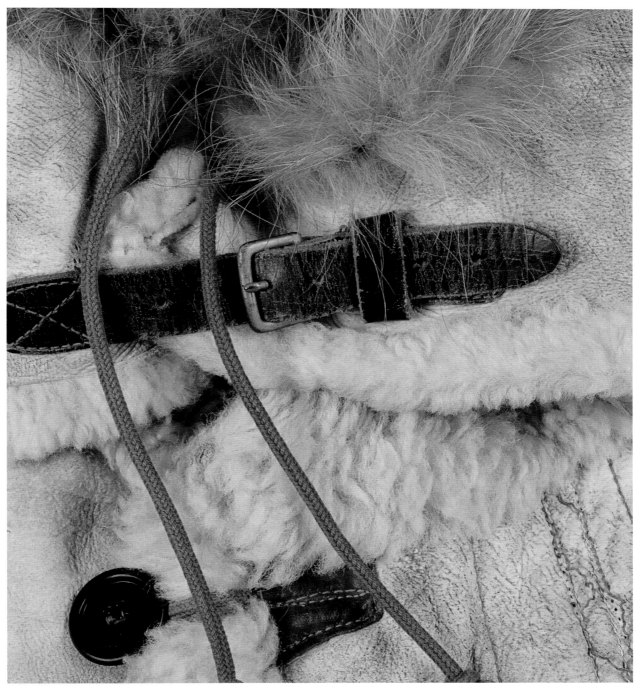

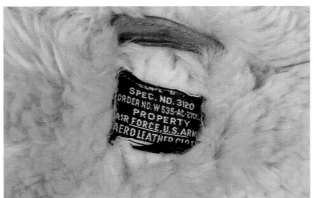

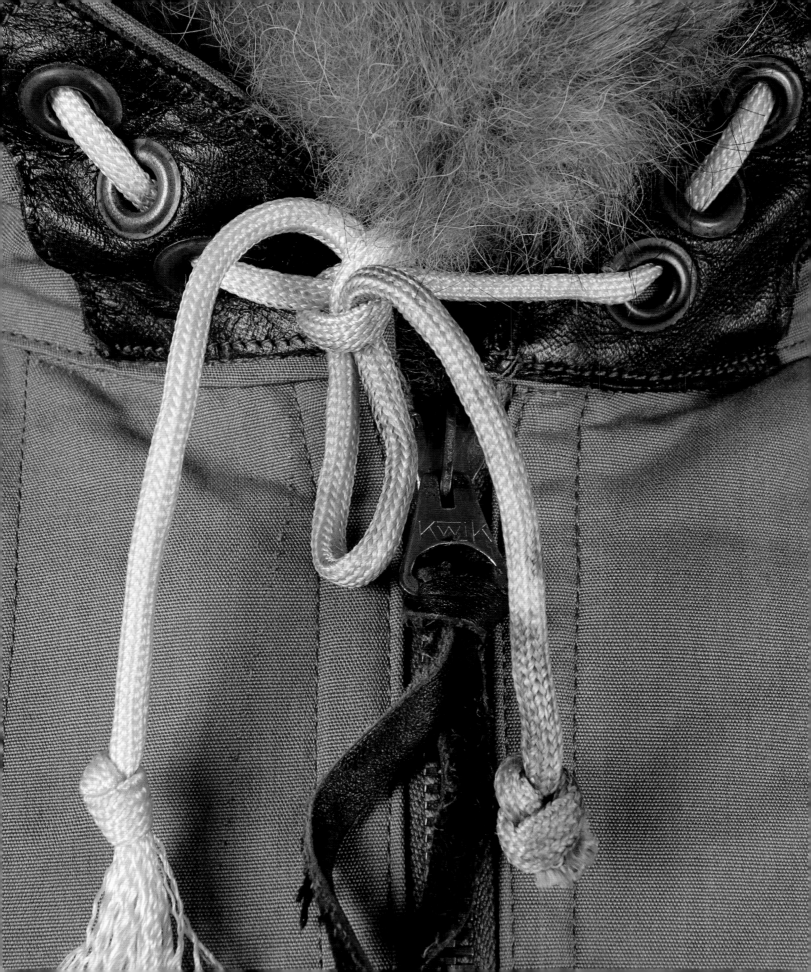

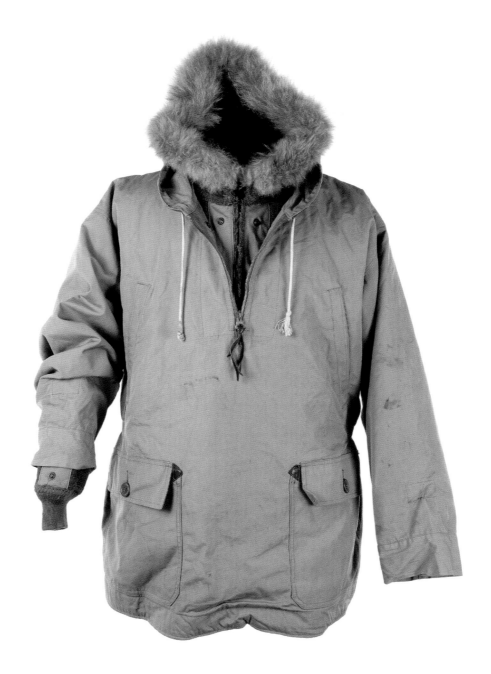

에어로 레더 컴퍼니

D-2 메카닉스 파카

1943년

AERO LEATHER COMPANY
D-2 MECHANIC'S PARKA

미국 육군 항공대가 임무에 상관없이 여러 표준 장비를 두루두루 사용하긴 했지만 어떤 일은 작업 환경이나 위험이 남다른 만큼 전문복이 필요했다. 당시 미군은 비행기 정비사의 유니폼 디자인이야말로 광범위한 연구와 개발비를 투자하기에 충분히 가치가 있다고 여겼다. 정비사는 종종 영하로 떨어지는 추위를 비롯해 다양한 환경에 노출된 채 장시간을 보내야 했고 인체에 매우 유독한 항공유가 몸에 튀기도 했다. 이런 요구사항에 따라 뉴욕 비컨에 위치한 에어로 레더 컴퍼니가 D-2 메카닉스 파카를 만들었다. 이 회사는 2차 세계대전 이래 줄곧 군대와 많은 계약을 체결하고 군용 장비를 생산해온 곳이다.

1936년에 정비사들은 파일럿과 똑같이 B-3 윈터 플라잉 재킷과 바지를 지급받았지만 이 옷들이 거추장스러워 작업하기에 불편하자 다른 옷이 개발되었다. 그렇게 해서 나온 게 1940년산 D-1 파카였는데 짙은 갈색의 양털가죽 옷으로 묵직하고 두툼하며 가장자리에 플리스를 댔다. 하지만 여전히 부피가 너무 컸다. 그리하여 1943년에 D-2 파카가 나왔다. 보온과 무게 사이에서 이상적인 절충안을 찾다가 헤비코튼 캔버스인 덕에 알파카 안감을 대는 방식을 제시한 것이었다. 이 옷 덕분에 정비사들은 좀 더 편하게 작업할 수 있었다.

크고 무거운 옷치고는 드물게 머리 위로 입도록 제작된 이 옷은 열이 빠져나가는 입구를 최소화하고 금속으로 된 부분을 줄였다. 후자의 경우 금속 부스러기가 정전기를 일으킬 수 있기 때문인데 같은 이유로 소맷동의 스냅 단추도 안쪽의 니트로 된 부분에 달았다. 목끈이 당겨지는 부분에 가죽 조각을 대어 옷감이 닳는 것을 막았다. 후드와 안감은 둘 다 탈부착이 가능해 따뜻한 날씨에도 입을 수 있고 외피를 세탁하기에도 편리하다.

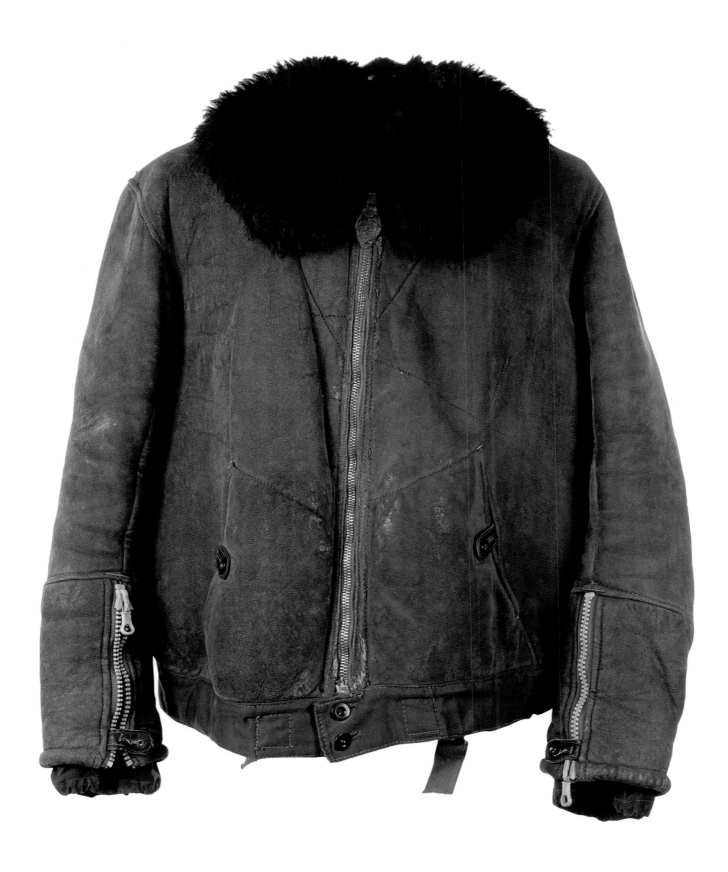

독일 공군
파일럿츠 '채널' 재킷

1940년대

**LUFTWAFFE
PILOT'S 'CHANNEL' JACKET**

2차 세계대전 때 독일 공군의 이 재킷은 각기 다른 옷감을 사용한 여러 타입으로 디자인되었다. 하지만 공통적으로 한 가지 핵심 기능이 있었는데 바로 체온 유지였다. 플리스로 안감을 댄 파란색 양털가죽 버전처럼 높은 고도의 비행에 대비해서, 또는 바다에 불시착하는 경우를 위해 몸을 따뜻하게 보호해주는 것이었다. 후자의 이유로 독일 공군 파일럿의 재킷에는 영국과 유럽 대륙 사이의 해협을 뜻하는 '커널'이나 '채널'이라는 다소 음울한 별명이 붙었다.

여기 실린 옷은 여러 조각의 가죽을 이어 만들었는데 큰 조각의 가죽은 엄두도 못 낼 만큼 비싸고 기능적으로 이점이 없기 때문이었다. 모든 종류의 채널 재킷이 핵심적인 디테일은 같아서 지퍼가 달린 소맷동 안에는 고무줄을 넣은 소맷동이 또 있고, 커다란 지도 주머니가 있다. 그리고 장갑이나 장비의 배선에 걸려 부러지는 일이 없도록 이빨이 커다란 지퍼가 사용되었다.

영국 공군
마운틴 레스큐 서비스

콜드 웨더 파카

1950년대

RAF MOUNTAIN RESCUE SERVICE
COLD WEATHER PARKA

비행기는 수천 대라도 만들 수 있지만 파일럿은 그렇게 쉽게 대체되지 않는다. 따라서 2차 세계대전을 거치면서 영국 공군은 수색구조 작전의 중요성을 점점 인식하게 되었고, 의무 장교이자 공군 대위인 조지 그레이엄을 중심으로 1943년에 노스 웨일스의 란드록에 RAF MRS, 즉 영국 공군 마운틴 레스큐 서비스 부대를 창설하기에 이르렀다. MRS는 자원병으로 구성되었기에 공식적인 군복이 없었다. 이동하는 데 걸리적거리지 않으면서도 비바람을 견딜 수 있는 옷이 필요하다는 건 분명했다. 하지만 대부분의 대원들이 따뜻하고 방수가 되는 옷을 되는대로 준비해 입고 있는 실정이었다.

하지만 MRS가 1950년대에 영국 공군의 플라잉 유니폼 중 하나로 직접 제작한 재킷이 하나 있다. 이 옷의 세부적인 디자인은 MRS가 작전 수행 중 마주치게 됐던 여러 상황에 이상적이다(많은 부분은 다른 군용 의류에서도 볼 수 있다). 삐뚜름하게 달린 지도 주머니, 소매의 펜 꽂이, 장갑을 낀 손으로 쉽게 여닫을 수 있는 나무 토글과 큼지막한 단추, 가랑이 사이로 잡아당겨 앞면에 고정하면 전체를 고치처럼 만들어주는 비버 플랩beaver flap, 체온을 유지해줄 뿐 아니라 가방을 메고 옮길 때 부분적으로 등을 지지해주는 안쪽의 벨트까지. 당시 영국 공군은 구형이 된 군용품을 딜러에게 팔기보다는 곧잘 파기해버렸음에도 불구하고 이 재킷은 에베레스트 산 정상에 최초로 오른 에드먼드 힐러리 같은 등반가와 탐험가들에게 매우 인기가 높았다.

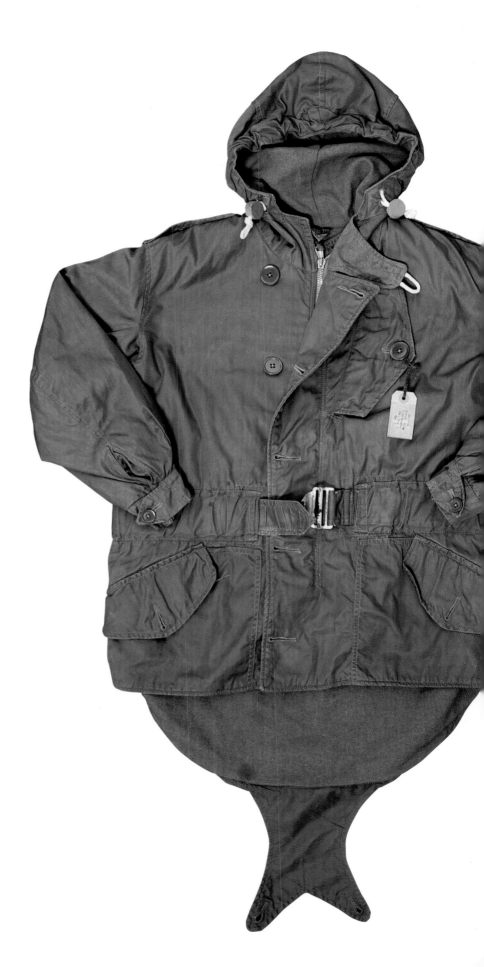

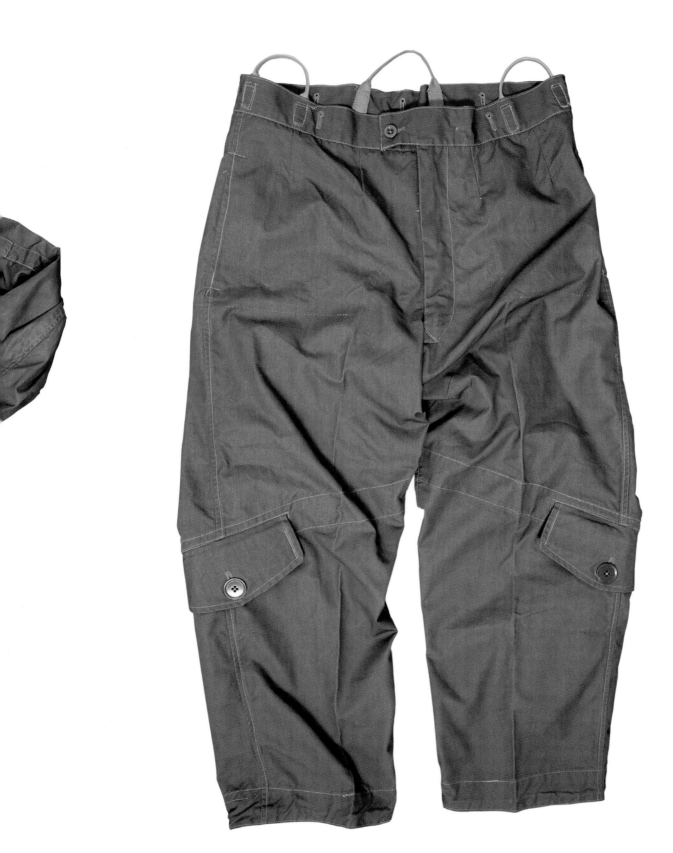

22C/1155
Overalls Flying
Cold Weather
MK.I. Size 3
Qty 1

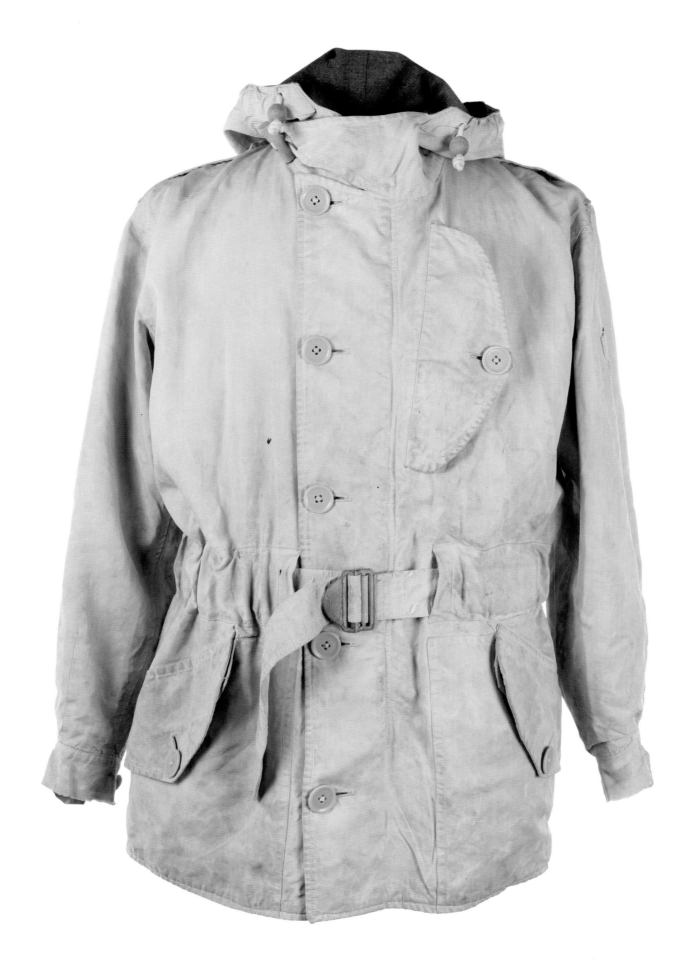

영국 공군

밀리터리 스노 파카

1940년대

RAF
MILITARY SNOW PARKA

앞 페이지의 콜드 웨더 파카는 드물지만 '폴라 화이트' 색으로도 제작되어 겨울에 작전을 수행할 때 사용되었다. 여기에 실린 영국 공군의 파카는 울로 안감을 대고 지도 주머니가 삐뚜름하게 달렸으며, 굵은 나무 토글(아래 참조)이 있어 장갑을 낀 손으로도 쉽게 목끈을 느슨하게 풀 수 있다. 비버 테일(아래 오른쪽 참조)은 가랑이 사이로 잡아당겨 앞면에 단추로 고정하지 않을 경우엔 뒤쪽에 늘어지게 된다. 지퍼 손잡이는 가죽을 연결해 보강했다.

아마도 이 옷과 앞 페이지의 콜드 웨더 파카에서 공통적으로 눈에 띄는 특징은 벤틸을 사용했다는 점이다. 벤틸은 2차 세계대전 중 영국 맨체스터에 위치한 셜리 연구소에서 원래 파일럿용 잠수복에 사용하기 위해 개발한 기능성 직물이었다. 코튼 장섬유long staple cotton fibre를 촘촘히 짜서 통기성이 좋으면서도 방풍과, 비록 단시간이지만 방수 기능이 뛰어났다(물에 닿으면 실이 팽창해 옷감 사이사이의 틈이 막히는 원리이다). 또한 비밀 작전을 수행하는 데 있어서도 다른 경쟁사들의 기능성 직물이 바스락거리는 반면 벤틸은 조용하다는 장점이 있었다. 전통적인 직물보다 30퍼센트나 방적사를 더 사용하다보니 군에서는 벤틸로 만들어진 옷을 넉넉히 지급하진 않았다.

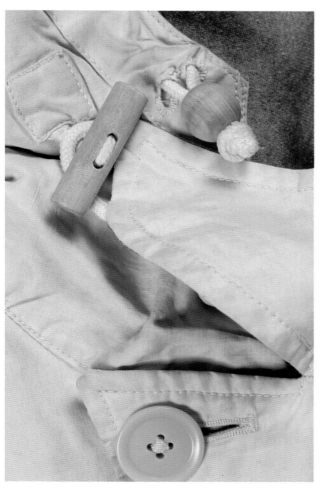

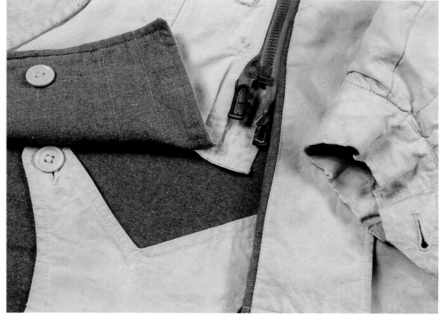

마운틴 파카

1940년대

GEBIRGSJAGER
MOUNTAIN PARKA

설원부터 전나무 삼림까지 아우르는 지형에서 어떻게 위장할 것인가? 2차 세계대전 때 독일군의 정예 산악 소총수들로 구성된 게빅스예거를 위해 내놓은 해결책은 양면 재킷이었다. 빈트블루제Windbluse(✝독일어로 '바람 전투복'이라는 뜻)라고 알려진 이 리버서블 아노락은 단순한 형태인데(그렇지만 생산 비용은 비싸다) 한 면은 흰색이고, 다른 면은 주변 경관에 따라 황갈색, 회색, 갈색, 초록색 중 한 가지로 되어 있다. 표준 군복 위에 입으며 방풍 역할도 했다. 여기에 실린 옷을 보면 단추가 합성압축섬유로 만들어져 저온 다습한 작전 지역에도 적합하고 옷감의 색깔에 맞추어 염색할 수도 있다(하지만 금속이나 유리로 된 단추를 사용한 경우도 있다). 앞뒷면에 주머니가 많지만 등에 가방을 메거나 스키를 탈 때 걸리적거리지 않게 위치해 있다. 소맷동과 목, 가랑이 부분에는 찬바람에 체온을 빼기지 않도록 모두 잠금 장치를 달았다. 더 발전된 버전에서는 소맷동에 용수철이 든 복잡한 버클이 사용됐는데 당시 등산 재킷에 널리 쓰였다.

이 파카는 원래 면 67퍼센트와 레이온 33퍼센트로 이루어진 혼방 재질이었는데 곧바로 저렴한 레이온 100퍼센트로 바뀌었다. 2차 세계대전으로 인한 원가절감 방안이 더욱 추진되면서 흰색 면을 염색하지 않고 흰색 고무계系 페인트를 칠한 옷감으로 제작하거나 아예 뒤집어 입을 수 없는 버전을 내놓았다.

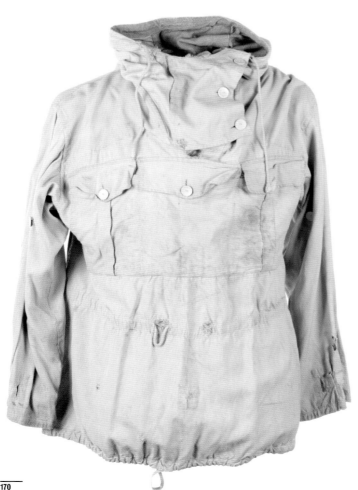

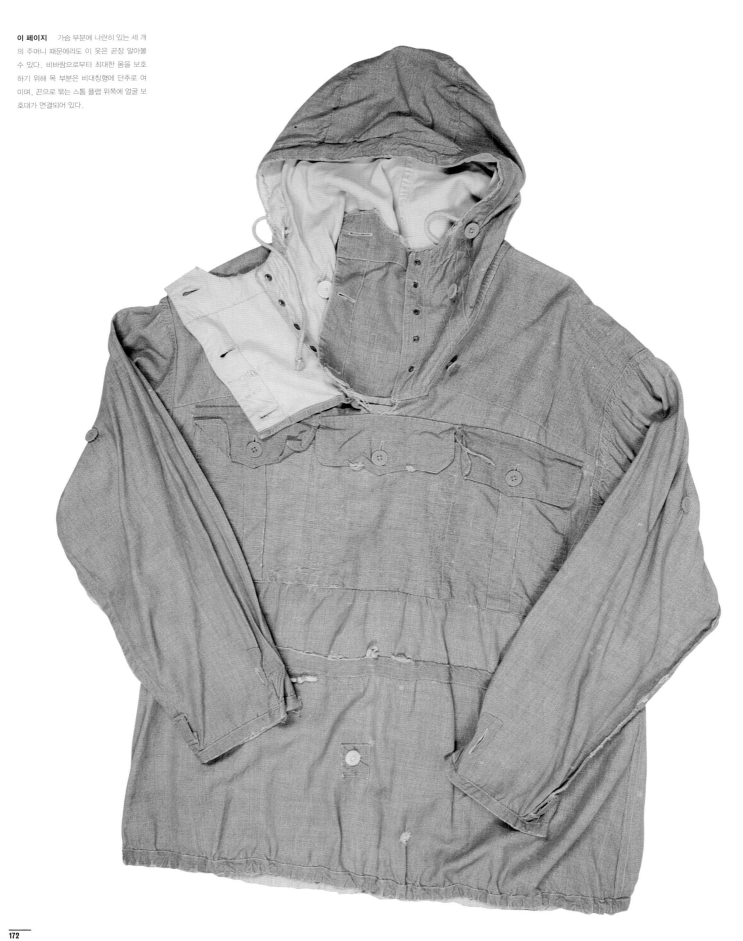

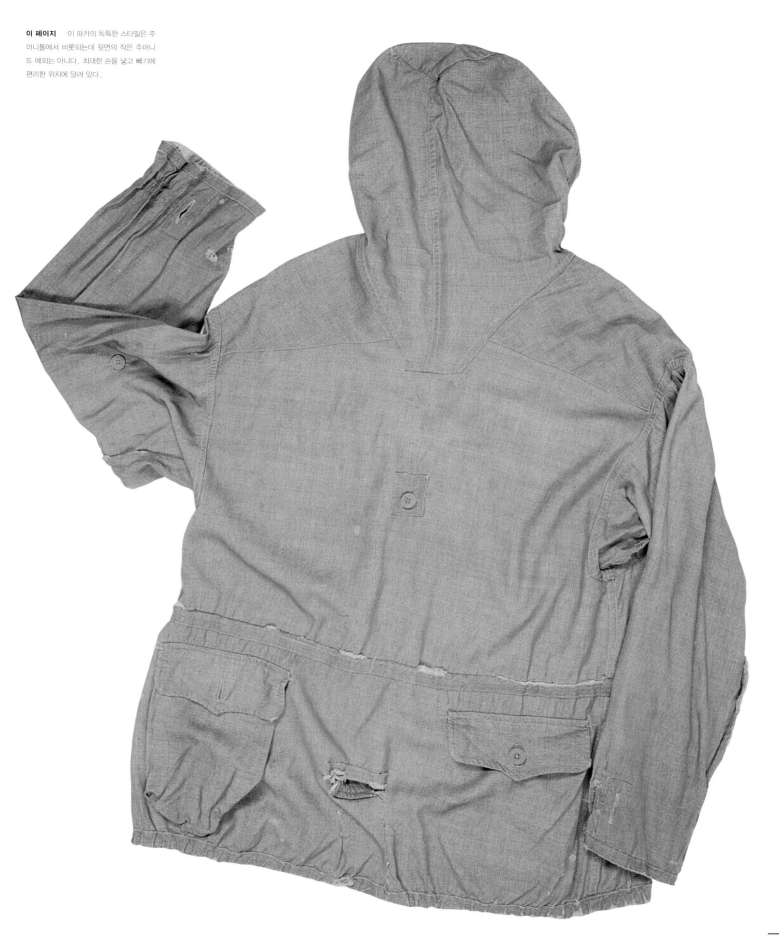

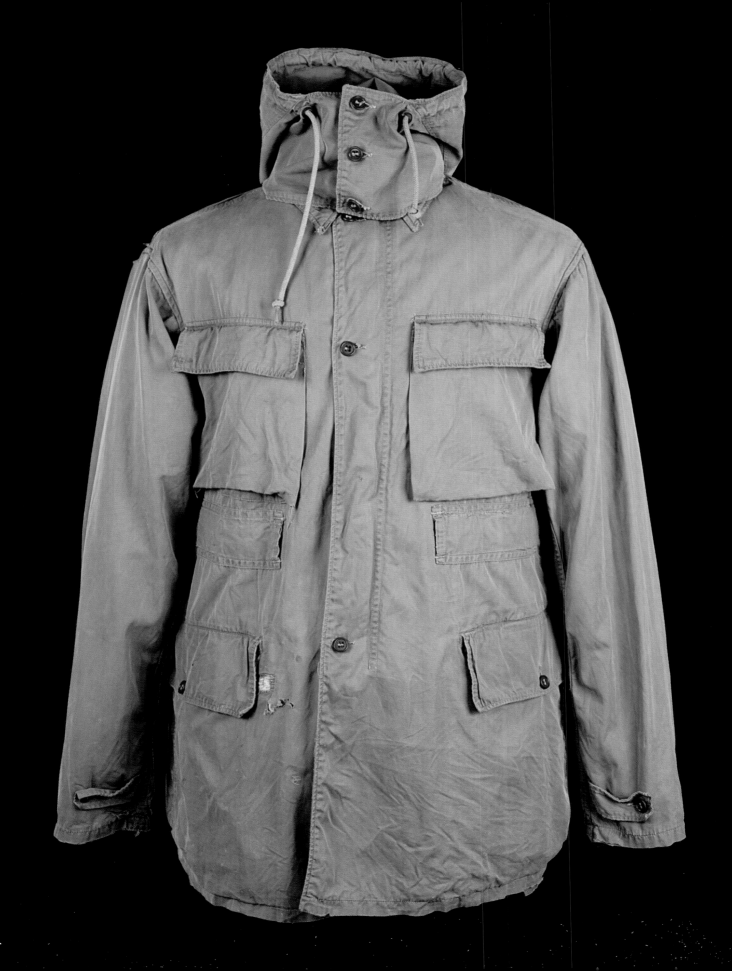

미국 육군
마운틴 재킷
1940년대

US ARMY
MOUNTAIN JACKET

미국 육군의 마운틴 재킷은 2차 세계대전에서 쓰이기 위해 1942년에 디자인된 모든 전문복들 중에서도 가장 두드러지는 특징이 한 가지 있다. 바로 등허리에 가로로 달려 있는 커다란 카고 주머니로, 왼쪽의 지퍼로 여닫고 내장형 룩색처럼 효과적으로 활용할 수 있다. 이 주머니로 무거운 짐을 나르기는 어렵지만 기동작전이거나 비밀작전 등 배낭이 거추장스러운 상황에서 옷과 음식을 넣어두기엔 충분하다. 옷의 안쪽에 캔버스로 된 끈이 달려 있어 이 대형 주머니에 든 공급품의 하중을 분산시켜준다.

확실히 뒤쪽에 내장된 주머니에 접어넣는 후드도 그렇고 이 옷은 제10 산악부대와 제1 특전단 같은 정예 군인들이 작전을 수행할 때 필요한 것이 무엇인지 잘 고려한 예라 할 수 있다.

이 재킷은 유럽 전선을 고려해 비바람을 막아주는 기능성 코튼으로 만들어졌다. 가슴 부분에 커다란 주머니가 두 개 있는데 지퍼와 덮개에 달린 단추로 이중으로 잠가진다. 주머니 바로 아래에 통로가 나 있어 어떤 허리띠라도 끼울 수 있다. 이 또한 내장된 뒷주머니를 몸에 바짝 붙여 하중을 줄이기 위한 방법이다. 울로 된 속옷, 표준 보급품인 플란넬 셔츠, 울 스웨터 여러 장 등 겹겹이 레이어를 입고 맨 위에 이 재킷을 걸쳤다.

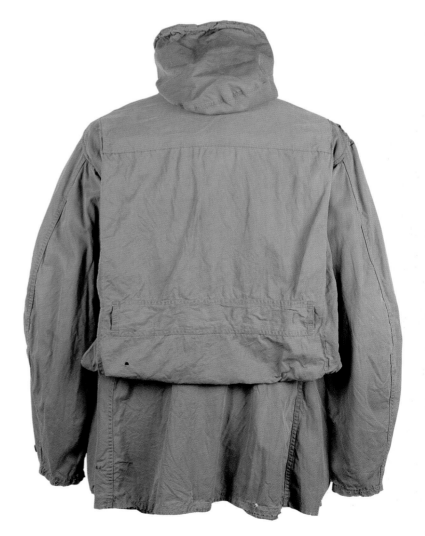

미국 육군 제10 산악부대

스노 파카

1942년

US ARMY 10TH MOUNTAIN DIVISION
SNOW PARKA

미군의 리버서블 스노 스키 파카는 이누이트족의 전통의상을 비슷하게 본떠서 만들었다. 그 기능성은 단순한 외양과는 달리 매우 뛰어나다. A라인이어서 움직임이 자유롭고 가슴 부분에 달린 두 개의 주머니는 몸의 체온을 이용해 꽁꽁 언 손을 녹이기에 좋다. 머리에 꼭 맞는 크기인 후드는 열이 빠져나가는 것을 차단하는 한편, 가장자리에 털이 달려 보온에 도움을 준다. 특별히 오소리 털을 사용했는데 실험 결과, 천연이든 인조든 다른 털이 성에에 손상되고 손으로 쓸면 잘 빠지는 데 반해 오소리 털은 성에에 강하고 얼음이 잘 맺히지 않는다는 특성이 있었다. 1955년 미국 특허청의 보고에 따르면 오소리 털은 "육식동물의 털 중 한 가닥의 지름이 가장 크고 그 결과 일정한 무게의 털이 얼음에 노출되는 면적이 적다".

스노 파카는 여러 버전이 나왔는데 여기에 실린 모델은 1942년에 생산되어 2차 세계대전 때 제10 산악부대원들이 입었다. 나중에 앞면에 지퍼가 있는 형태로 바뀌었다.

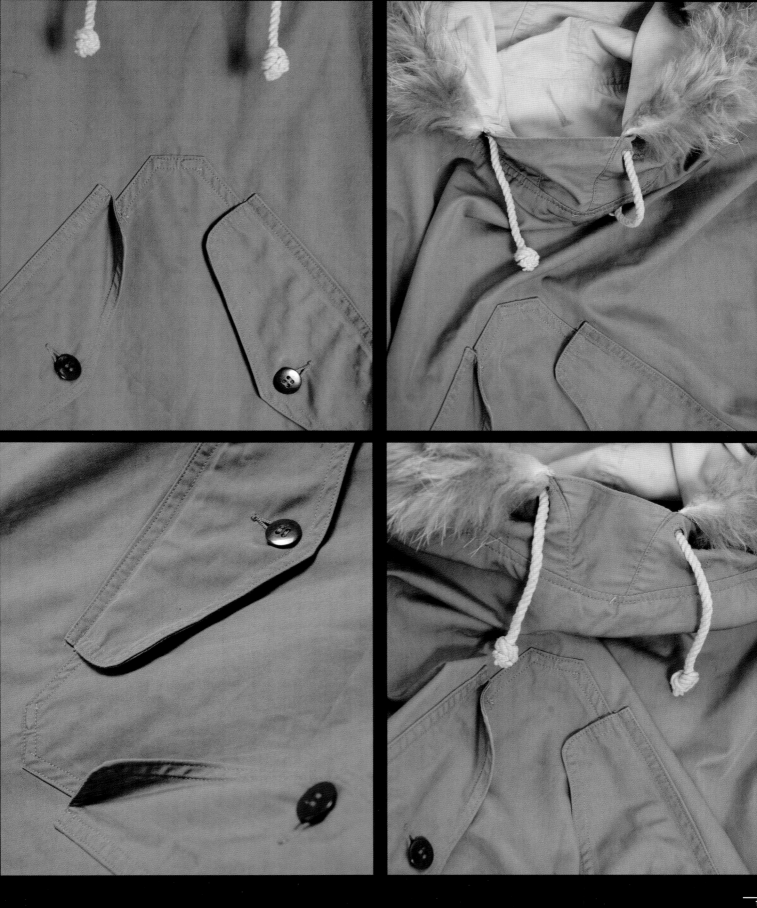

브로드 애로

프리즈너
트라우저스와 부츠

1940년대

**BROAD ARROW
PRISONER TROUSERS AND BOOTS**

20세기 초 영국 노샘프턴셔의 러시든에서 설립된 존 화이트John White는 굿이어 웰트+ 구두 산업의 중심에 있었던 기업으로, 겉보기에는 상반되는 두 가지 사실로 유명하다. 먼저 미국의 유명 백화점 메이시에 최초로 입점한 영국의 구두회사라는 점이고, 또 하나는 2차 세계대전 때 많은 제조업체들이 그랬듯이 전시체제에 동원되어 영국군에 가장 많은 군화를 납품한 기업이었다. 매년 약 125만 켤레의 '임프레그너블Impregnable' 모델을 생산했을 정도다.

이 회사는 군화뿐만 아니라 전쟁포로의 신발도 만들었다. 옆 페이지의 구두 위쪽에는 바느질로 화살표가 새겨져 있는데 군 보급품을 담당하는 부서인 군수부를 나타내는 표시였다. 화살촉의 미늘이 넓게 퍼진 화살무늬인 피온에서 파생된 것으로 문장紋章의 역할을 했다. 이 무늬의 사용은 1544년 헨리 8세가 신설한 최초의 군수품 부서로 거슬러 올라간다. 일반적으로 정부의 재산(또는 왕실의 돈으로 구입한 재산)을 나타내다가 1855년부터는 육군성만 이 무늬를 계속 사용했다.

여기 실린 2차 세계대전 때 영국군이 전쟁포로에게 지급한 바지에서 보듯이 화살무늬가 죄수의 표시로 사용된 건 모든 표식이 왕의 재산을 나타낼 뿐, 군용품의 표시로 친숙하진 않은 시대부터였다. 죄수복에 화살무늬를 넣는다는 아이디어를 떠올린 사람은 1870년대에 영국 교도소장 회의의 의장이었던 에드먼드 듀 케인으로, 그는 화살무늬가 탈옥을 어렵게 할 거라고 생각했다(오늘날 미국의 죄수복에 스트라이프나 눈에 띄는 색이 쓰이는 것과 비슷하다). 죄수의 신발 밑창에도 똑같이 '중죄인 표식'인 화살무늬를 새겨 지면에 화살무늬 발자국이 남도록 했다. 죄수의 옷과 신발에 무늬를 넣는 것은 1922년에 중단되었다.

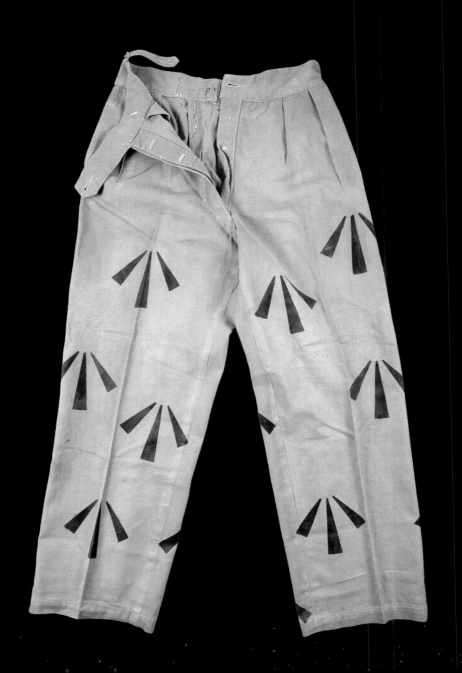

이 페이지　바늘땀으로 새긴 화살무늬가 특징인 이 가죽 신발은 전쟁포로가 신었을 것이다.

굿이어 웰트 Goodyear welt ____
웰트 공법은 웰트라는 가죽 띠를 갑피, 안창과 함께 봉합한 후 갑피 바깥으로 삐져나온 웰트와 밑창을 다시 박음질하는 방법이다. 1869년 찰스 굿이어가 공정 중 일부를 기계화하는 데 성공해 대량생산이 가능해지자 굿이어 웰트라고 부르게 되었다. 하지만 기본적으로 손이 많이 가는 제조방식이다.

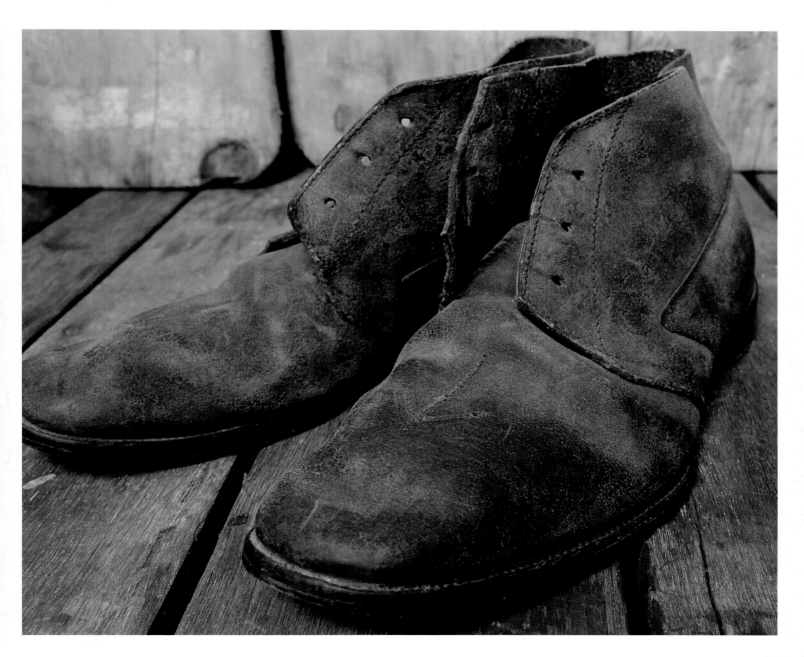

미군 육군

HBT POW 그루핑

1940년대

**US ARMY
HBT POW GROUPING**

HBT, 즉 헤링본 트윌은 원래 미국 육군의 작업복 원단으로 채택되었다. 기지정비 업무를 할 때 입는 옷을 데님으로 만들다가 파란색으로 염색한 232그램짜리 헤비코튼으로 교체한 것이었다. 하지만 헤링본 트윌처럼 튼튼해서 유용한 원단은 이내 현역 군인들에게 투입되기 마련인지라 1941년 무렵부터 옅은 세이지그린이나 카키색으로 염색해 표준 울 의류 위에 겹쳐 입는 방한용 레이어로 제작되었다. 또한 열대기후에서 착용하기에도 적합하다고 판단되자 그 자체만 입기도 했다. 나중에 베트남전쟁 때까지도 이 옷감으로 제작한 유틸리티 유니폼(바지, 셔츠, 코튼 캔버스 모자로 구성)이 쓰이면서 헤링본 트윌은 미 해병대를 대표하는 옷감이 되었다.

옷감이 워낙 튼튼하다보니 헤링본 트윌로 제작한 옷은 언제나 남아돌았다. 그런 이유로 2차 세계대전 때 미군은 옷에 PW(또는 POW라고 표기하며 전쟁포로인 prisoner of war의 약자)라고 스텐실로 찍은 후 전쟁포로의 죄수복으로 사용하기도 했다. 아이러니하게도 옅은 세이지그린으로 염색한 옷은 세탁을 반복하다보면 물이 빠져 회색에 가까워지는데 이는 두 가지 점에서 전략적으로 문제가 되었다. 밤에 눈에 잘 띈다는 것, 그리고 독일 군복과 비슷해 보여서 아군이 오인 사격할 가능성이었다.

1943년에 새로운 버전을 선보였다. 1941년 버전에서 보이던 가슴 부분에 달린 작은 주머니들과 조절 가능한 허리 밴드가 사라지고, 훨씬 단순한 형태에 저장 공간을 늘려 셔츠의 가슴 양쪽과 바지의 엉덩이 부분에 커다란 카고 주머니를 달았다. 현재 이 옷은 훨씬 어두운 톤으로 제작된다.

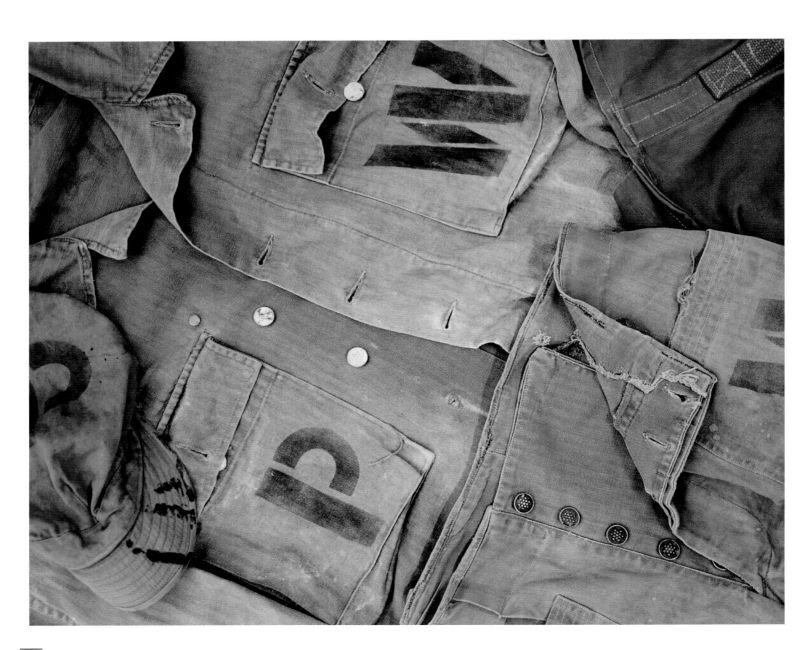

여름 군복

1910년대

**US ARMY
SUMMER UNIFORM**

일반적으로 군복은 겉모습의 강조 대對 기능성의 강조라는 양상을 띠며 발전해왔다. 겉모습을 강조할 경우는 예복과 평상복 사이에 스타일상 큰 차이가 없고, 기능성을 강조할 때는 멋이 유용성에 비해 부차적인 것으로 취급된다. 그런데 1917년에 제작된 미군의 이 여름 군복은 이 두 가지 모두를 강조하고 있다. 옷의 색깔과 네 개의 커다란 패치 주머니, 검게 만든 놋쇠 단추(빛을 반사해 적군 저격수에게 위치를 들키는 일이 없도록 해준다)는 실용적이다. 반면, 허리가 들어간 핏과 스탠드업 칼라, 단추 장식은 계급에 걸맞은 모습을 유지하려는 것과 좀 더 관련 있다. 2차 세계대전 후 육군 중장인 에드먼드 그레고리는 평화로운 시기가 길어지면 군복이 더욱 장식적이고 타이트해지는 추세로 돌아간다고 기록한 바 있다.

1차 세계대전 때 미국 육군 파병단이 '도우보이'(＋밀가루 반죽)라는 별명으로 불린 이유는 이 재킷 단추의 생김새 때문이었을지도 모른다. 혹자는 재킷의 커다란 단추, 그리고 끈으로 된 각반과 부츠 사이로 보이는 흰색의 짧은 각반이 생강과자인 진저브레드맨을 연상시켜서 그렇게 불렸다고 주장한다. 또 다른 견해는 멕시코 미국 전쟁(＋1846년~1848년 텍사스 영토를 두고 미국과 멕시코 사이에 벌어진 전쟁) 때 사막의 흙먼지를 뒤집어쓴 병사들의 모습이 밀가루를 뿌린 것처럼 보인 데서 유래했다는 것이다.

스페인 미국 전쟁을 겪은 후 1899년 육군 제복 법령에 따라 처음으로 야전에서 카키색 군복을 입어야 한다고 규정되었고 1902년에 도입되었다. 당시 전장에서 미군은 탁한 올리브색 군복과 파란색 군복 두 가지를 착용했는데 후자가 훨씬 높은 사상률을 보였던 것이다. 그래서 1차 세계대전 때는 현역 비전투원이든 일반 사병이든 카키색 군복 한 가지를 지급했다. 미군은 1940년까지 특수한 환경이나 임무를 위한 군복을 도입하지 않다가 2차 세계대전에 참전하면서 크게 늘어났다.

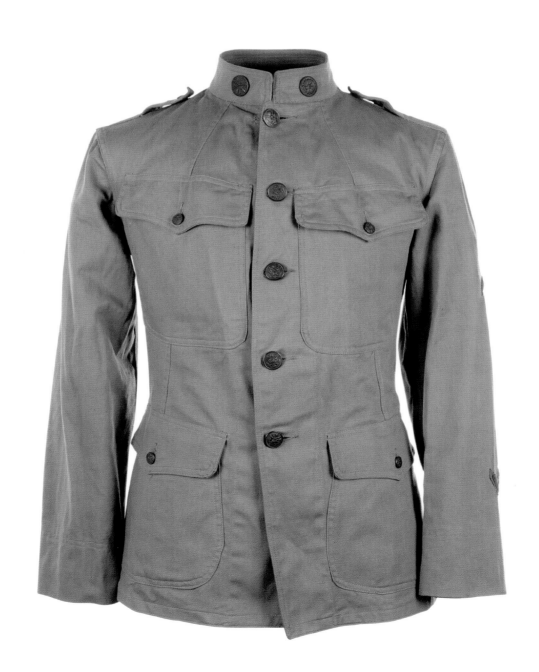

일본 육군

트로피컬 유니폼

1940년대

———

JAPANESE ARMY
TROPICAL UNIFORM

군용 의류의 혁신은 미국, 영국, 독일의 군대가 2차 세계대전을 준비하고 치르던 기간에 대부분 이루어졌다. 하지만 군복 색을 카키색으로 전환하는 것만큼은 일본군이 앞서 있었다. 사실 일본군은 처음으로 야전용뿐만 아니라 의전용 군복에서도 선명한 색을 버린 군대였다. 이런 조치는 러일전쟁이 끝날 즈음 등장했는데 제국 경비 기병대와 고위 장교에 한해서만 특별한 경우에 이전 예복을 그대로 입어도 됐다.

대부분의 군인들은 1930년대부터 열대용으로 얇고 가볍게 만든 튜닉(아래)과 파카(옆 페이지)를 입는 게 표준이었다. 이 파카는 〈스타워즈〉 시리즈에서 제다이의 기사들이 입은 로브에 영감을 주었다고 한다.

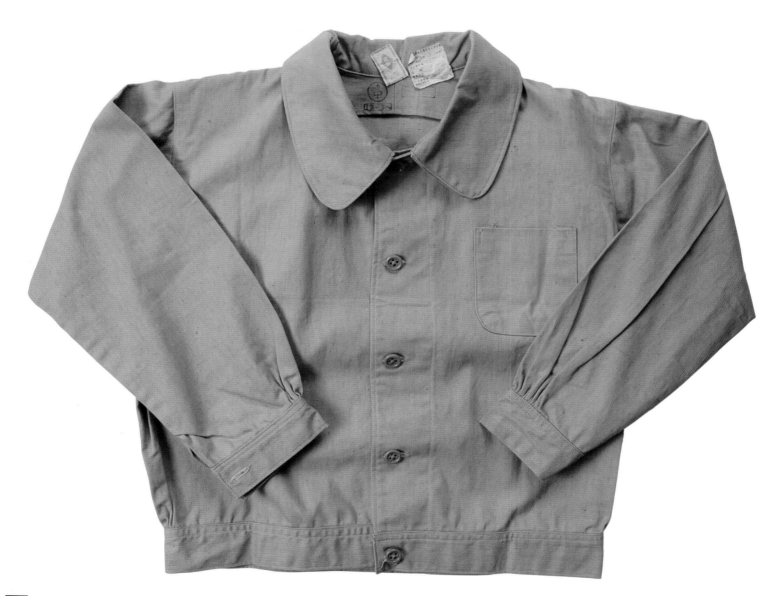

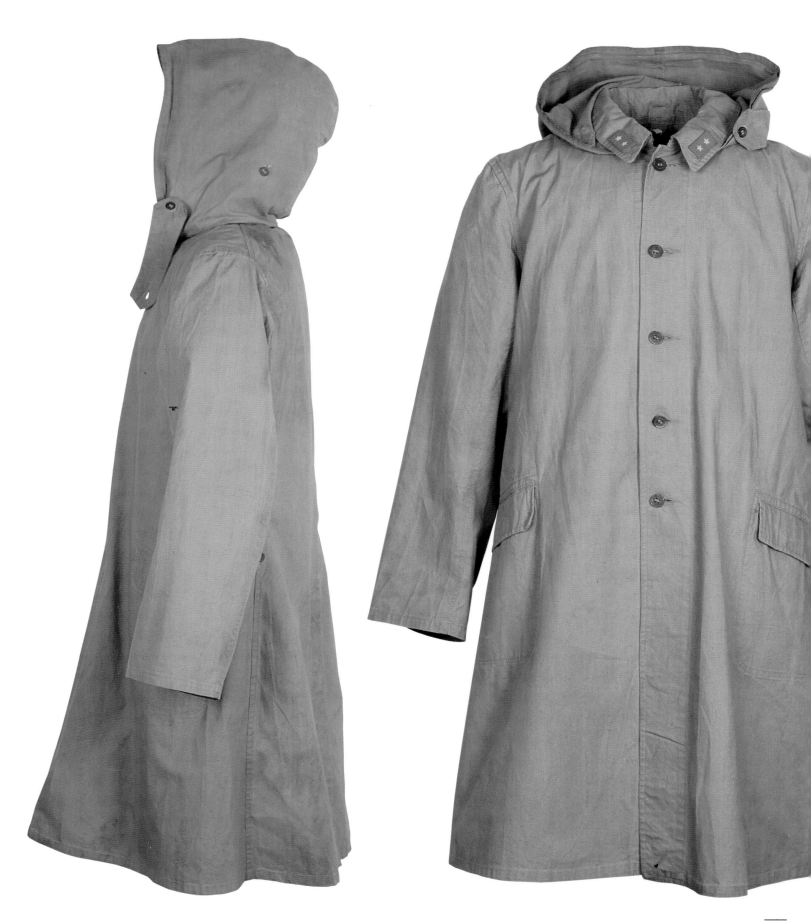

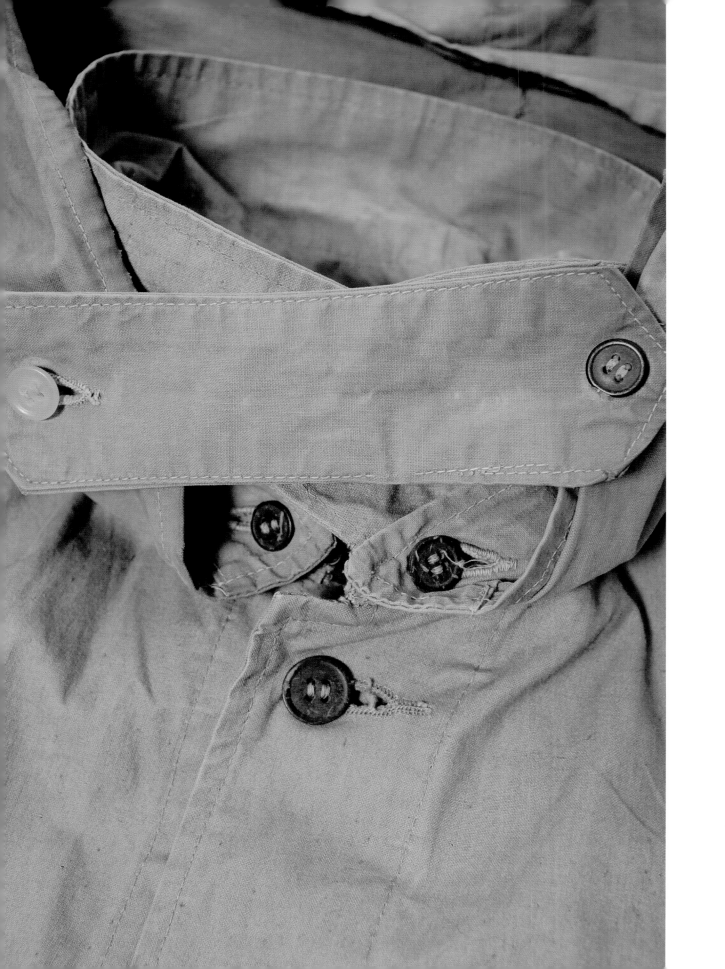

왼쪽 후드는 떼어낼 수 있는데 이 옷의 경우엔 머리에 쓴 적이 없었던 것 같다. 후드가 주머니에 들어 있었고, 후드에 비해 코트의 옷감이 옅은 색으로 바래 있다. 후드와 마찬가지로 턱끈도 대나무 단추로 탈부착이 가능하다.

오른쪽 상표택 옆에 군에서 옷감에 바로 대고 찍은 스텐실이 보인다. 상표택과 옷의 상태로 보건대 병사에게 지급된 적이 없는 재킷인 듯하다.

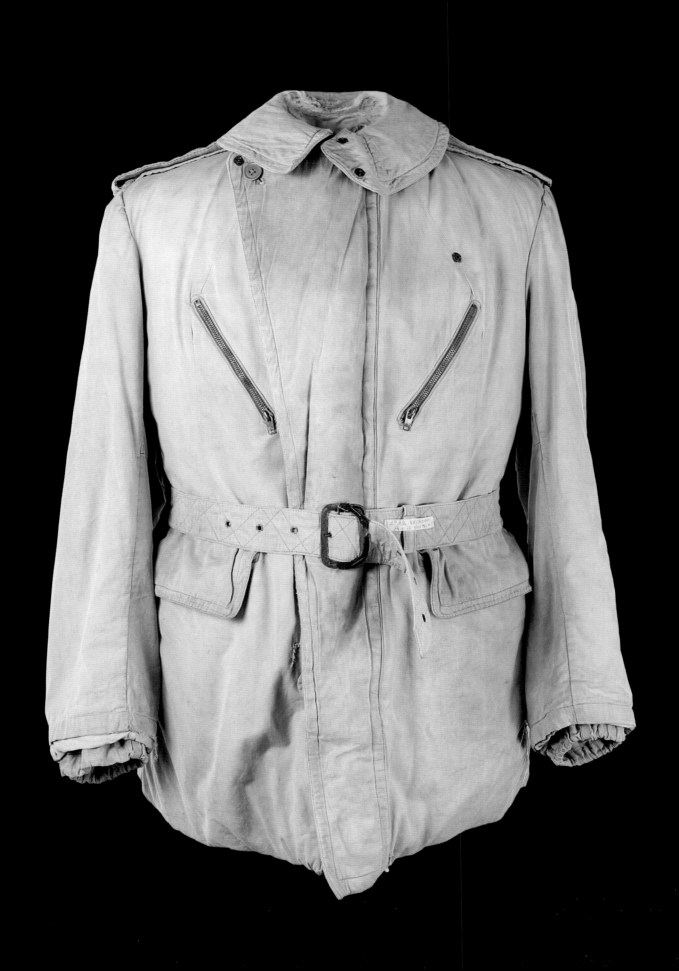

개인 구매 /
장거리 사막 정찰대

지프 코트

1940년대

PRIVATE PURCHASE / LRDG
JEEP COAT

2차 세계대전 동안 특수부대 대원들이 장비를 직접 구입하기도 했다는 사실은 잘 알려져 있다. 꼭 필요해서 그랬다기보다는 군에서 지급받은 군복에는 없는 몇몇 기능적인 디테일에 대한 선호가 더 큰 이유였다. 엄밀히 말하자면 군의 규율을 어긴 것이지만 특수부대는 논외의 존재였기 때문에 대개 관료들은 이런 행위를 눈감아줬다.

바로 그런 경우가 이 지프 코트로, 영국의 장거리 사막 정찰대Long-Range Desert Group 대원이 개인적으로 구입한 옷이었다. LRDG는 1940년 랠프 배그놀드 소령이 이집트에서 창설한 정찰과 기습 부대인데 주로 북아프리카의 사막에서 적진 깊숙이 침투하는 임무를 수행했고 나중에는 지중해 동쪽 지역에서도 활동했다. LRDG의 작전은 매우 위험했기 때문에 대원수가 350명을 넘어본 적이 없고 모두 자원자들로 구성되었다. 이 재킷은 케이폭을 넣어 두껍게 안감을 댔고 어깨 견장에 천조각을 떼어낸 자국이 남아 있다. 적군에게 붙잡혔을 때 계급을 감추기 위해서거나 아니면 전역 후에도 계속 입어서 떼어버렸을 것이다. LRDG는 1945년에 전쟁이 끝나면서 해산되었다.

아래(왼쪽부터) 어깨 견장에서 계급장을 떼어낸 흔적이 보인다. 케이폭을 넣은 안감. 튼튼하면서도 유연하게 움직이도록 스티치를 잔뜩 박은 칼라. 벨트 버클을 감싸고 있었던 가죽이 일부 남아 있다.

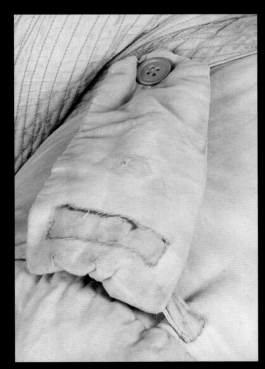

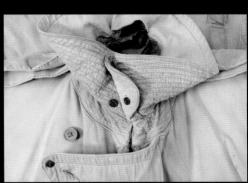

영국 육군 /
장거리 사막 정찰대

스목과 바지

1940년대

BRITISH ARMY / LRDG
SMOCK AND TROUSERS

이 스목과 바지는 영국의 장거리 사막 정찰대인 LRDG 대원들이 입던 옷이다. 안감 없이 촘촘히 짠 직물로 만들어졌으며 모래와 바람을 막기 위해 졸라매는 끈이 달려 있다(당시 디자인 부서에서는 이런 옷에 '방풍'이라는 말조차 붙이지 않았지만). 하지만 이 옷들의 주된 목적은 위장이었다. 표준 군복 위에 입는 무늬 없는 단색 옷은 LRDG의 많은 작전이 펼쳐졌던 북아프리카의 사막 환경에서 이상적이었다. 이 옷들은 전후에 영국 공군의 수색구조대와 등산가들을 통해 새 생명을 얻게 되는데 위장보다는 눈에 띄는 게 우선시되는 분야들이라는 점에서 아이러니하다.

이 스목과 바지는 흰색으로도 생산되어 벌지 전투(+1944년 12월부터 다음해 1월까지 독일의 아르덴에서 벌어진 독일군과 연합군의 전투) 때 동계 전투에 제대로 대비하지 못한 미군에게 대량 지원되었다. 숲에서 위장 효과가 높은 버전도 또 다른 전투 현장들에서 쓰였다.

방풍 카모 스목과 컴뱃 트라우저스

1940년대

**BRITISH SPECIAL FORCES
WINDPROOF CAMO SMOCK
AND COMBAT TROUSERS**

낭비가 없으면 부족한 것도 없다. 2차 세계대전이 끝났을 때 일명 SAS 카모의 재고가 너무 많자 그 가운데 소량을 새로운 방풍 군복으로 만들어 정예부대에게 지급했다. 이들은 1940년대 후반 이래 영국 육군이 수행한 작전들, 특히 1948년부터 1960년까지 인도, 미얀마, 말레이시아의 내란 진압 작전들에 투입되었다. 넓은 붓자국 패턴은 같은 시대에 나온 여러 카모 디자인에 비해 좀 더 단순해 일반적인

용도로도 사용이 가능했다. 여기에 실린 바지는 1945년에 제15 낙하산 부대원에게 지급되었던 옷으로, 이전의 패턴들이 섞여 흔치 않은 무늬가 되었다.

이 카모 스목은 미묘하게 다른 카모플라주 패턴을 사용하고 있어서 바지에서 보이는 세세하게 갈라진 붓자국이 없다. 데니슨 스목(138~139쪽 참조)과 마찬가지로 이 옷도 2차 세계대전 때 영국 육군의 카모플라주를 담당했던 공병대의 데니슨 소령이 디자인했다. 이 디자인은 매우 활용도가 높아서 아시아와 중동, 아프리카의 군대에서도 채택되었다. 또한 1950년대의 '리자드'나 1960년대의 '타이거 스트라이프'처럼 나중에 파생된 카모 디자인에 영감을 주었다.

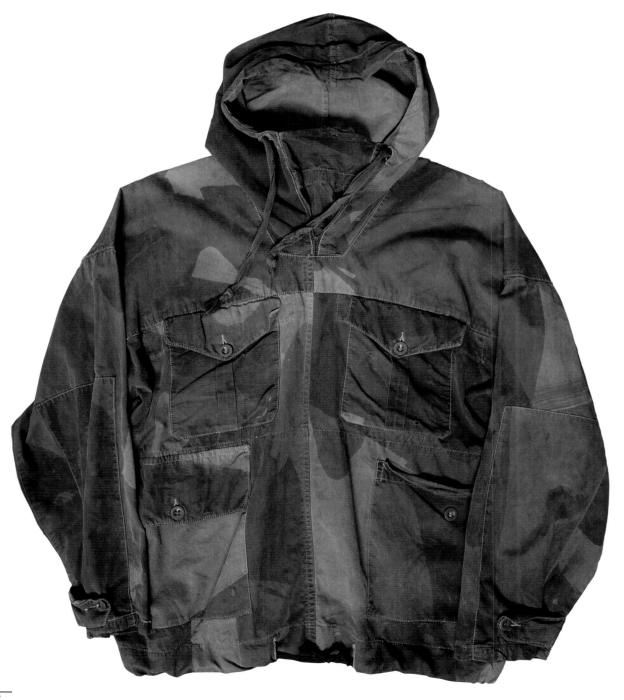

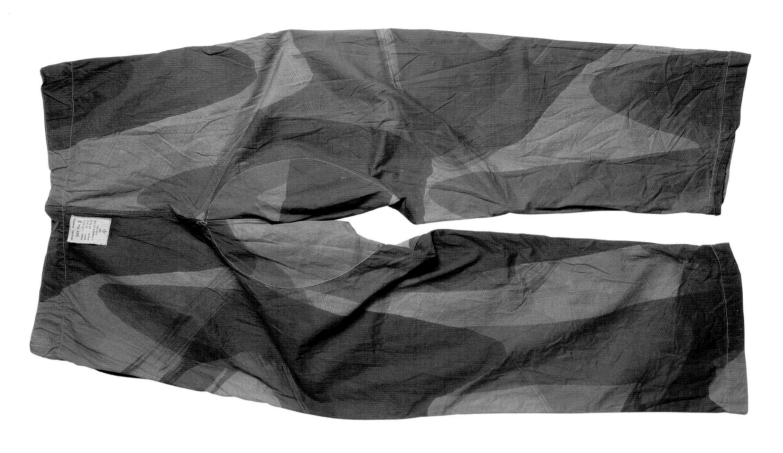

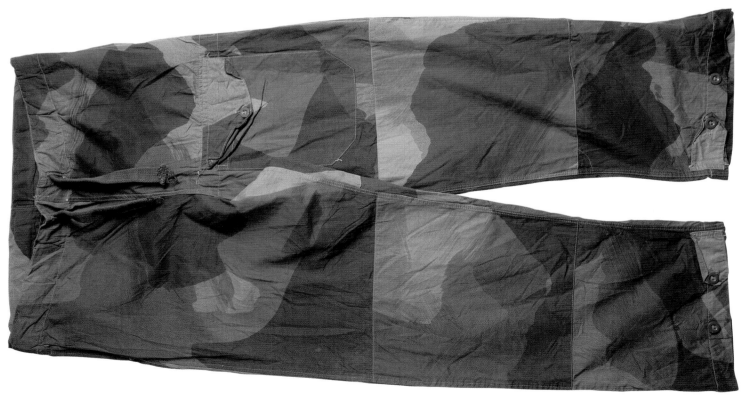

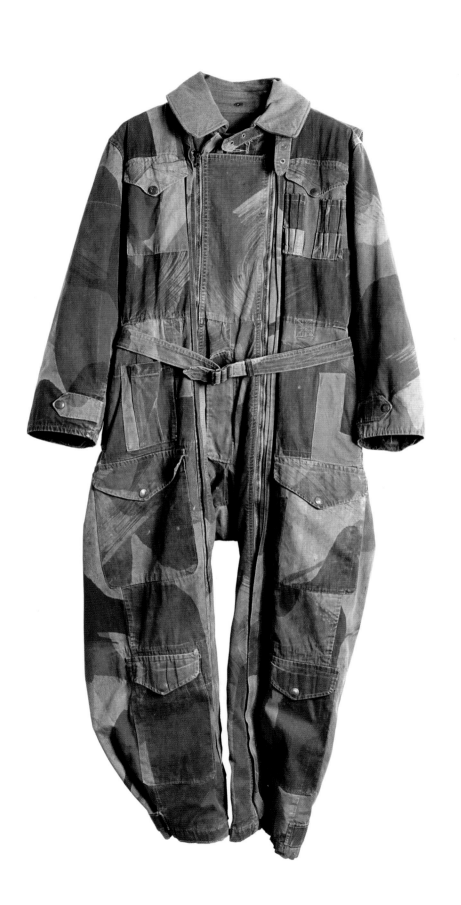

카모 탱크 슈트

1944년

BRITISH ARMY
CAMO TANK SUIT

군인들이 어떤 군복을 별명으로 부르는 건 유머를 가미해 심각함을 덜어보려는 의도이다. 특히 전시에 징집된 병사들이 붙인 별명이라면 더욱 그러한 경우이다. 이 인상적인 탱크 슈트는 흔히 픽시pixie 또는 주트zoot 슈트라는 별명으로 알려졌던 옷이다. 주트라는 말은 아마 이 옷의 헐렁헐렁한 형태가 1920년대와 1930년대 미국에서 유행한 같은 이름의 재단 스타일을 닮았기 때문일 것이다. 탱크 승무원들을 위해 디자인된 옷으로, 대부분의 이런 오버올이 민무늬에 담갈색인 데 반해 이 디자인은 붓자국의 카무플라주를 도입했다(138~139쪽에 실린 표준적인 데니슨 스목과 마찬가지로). 밀폐된 탱크 안에는 종종 견디기 힘들 정도로 열기가 가득 차기 때문에 이 오버올은 편안하고 시원하도록 디자인된 아우터다(흔히 그 안에 최소한의 군복만 입었다). 발목 근처에 있는 주머니는 탱크 안의 비좁은 공간에서 앉은 자세로 사용하기에 매우 이상적인 위치에 달렸다.

이 카모 버전은 2차 세계대전이 끝나갈 무렵 지급되었고 한국전쟁 때 다시 등장했다. 중간에 쉬거나 명령을 기다리며 대기 중일 때 포격이나 폭격기의 정찰을 피하기 위해 그물과 덤불로 탱크를 위장하느라 고생하는 승무원들이 덧입도록 제공되었던 것이다. 미술가이자 카무플라주의 개척자인 롤런드 펜로즈(전시에는 노리치의 이스턴 커맨드 카무플라주 스쿨에서, 이후 파넘 캐슬 카무플라주 디벨롭먼트 앤드 트레이닝 센터에서 부교수로 재직했다)는 다음과 같이 언급했다. "고참병에게. 적들을 피해 몸을 숨기고 속임수를 쓴다는 생각이 아마 짜증스러울 겁니다. 이건 크리켓 게임 같은 게 아니라고 느끼겠죠. 하지만 적들에게 그런 건 하등 문제가 되지 않습니다. 그들은 무자비하리만치 모든 수단을 동원하고 있으며……"

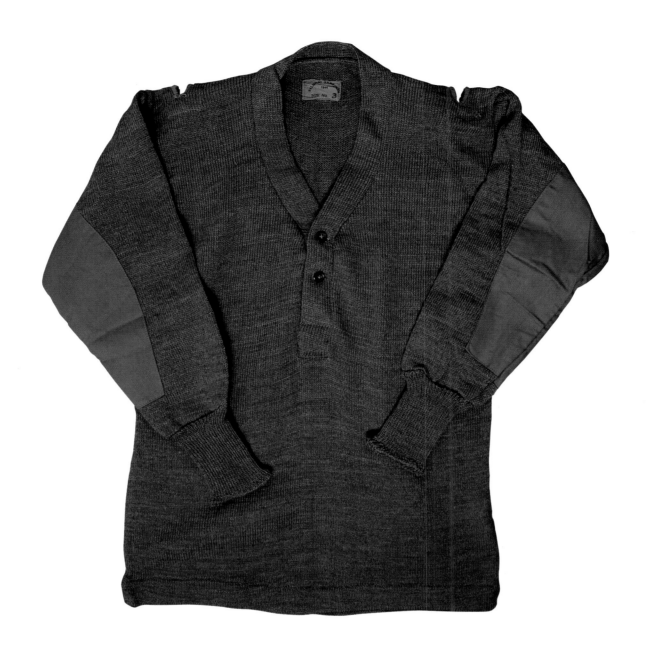

영국 육군

친디츠 스웨터

1944년

———

**BRITISH ARMY
CHINDITS SWEATER**

2차 세계대전 때 모든 영국 군용품이 육군성에서 지급되고 병참부대를 통해 전 세계 곳곳으로 보내진 건 아니었다. 어떤 물품들은 해당 지역에서 구하거나 제작하는 경우가 더 많았다. 1944년에 제작된 이 스웨터가 바로 그런 경우로 편안함과 내구성, 의복규정에 따라 인도에서 생산한 것으로 추정된다. 깊은 브이넥에는 작은 뿔 단추가 두 개 달려 있어서 약간이나마 융통성 있게 입을 수 있다. 영국 특공대에 지급된 스웨터와 비슷하게 가장 잘 해지는 팔꿈치에 천을 덧대었다. 어깨의 구멍은 이런 캐주얼한 옷을 입고 있을 때도 안에 있는 군복 견장의 계급이 보이도록 뚫어놓은 것이다.

하지만 이 옷이 군대 복장의 관점에서 봤을 때 평범한 스웨터가

아니라면 그건 이 스웨터가 평범한 부대를 위한 옷이 아니었기 때문이다. 이 옷은 친디츠 부대원들을 위해 제작했다. 친디츠는 오드 윈게이트 장군이 이끈 영국의 특공대로, 적진 깊숙이 들어가는 작전을 수행했으며 1943년부터 1944년까지 미얀마 북부에서 일본군을 상대로 벌인 작전이 대표적이다. 친디츠 대원들은 밤의 한기를 막아주는 스웨터뿐 아니라 챙이 처진 모자, 정글도—네팔의 구르카족이 사용하는 쿠크리 칼을 들고 다녔다—를 착용하는 게 특징이었다.

사자와 그리핀이 반반씩 섞인, 미얀마에서 사원을 지키는 전설의 동물 친데이Chinthay에서 이름을 따온 친디츠는 영국, 미얀마, 홍콩, 서아프리카, 구르카에서 온 지원병으로 구성된 다국적 부대였다. 구르카족이 그랬듯이 친디츠는 32킬로그램이 넘는 물품을 지고 수백 킬로미터에 이르는 구불구불한 길을 지나가야 했다. 심지어 그들이 데리고 있던 노새보다도 많은 짐을 날랐다. 이 부대에게 자급자족과 이동성은 성공의 핵심 열쇠였다.

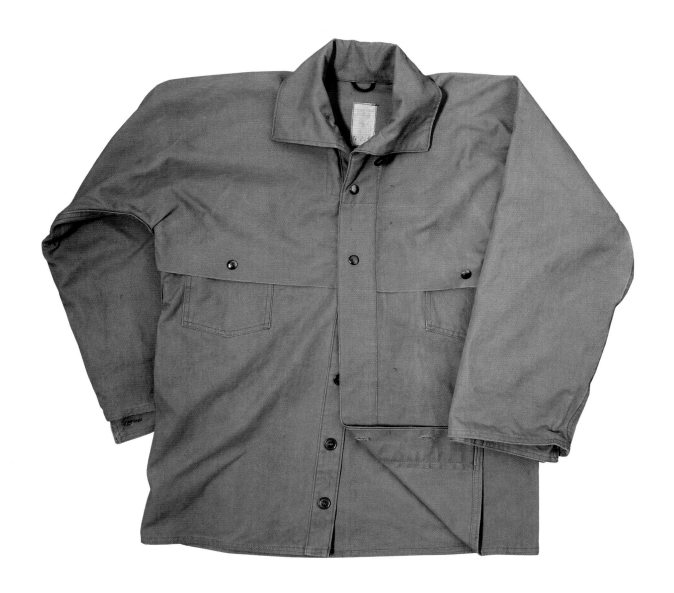

킹 카드 오버올 CO

M1934
방수 코팅 재킷

1934년

KING KARD OVERALL CO
M1934 WATER-REPELLENT JACKET

이 재킷은 군용품처럼 생겼지만 실제로는 두 차례 치른 세계대전 사이의 기간인 1930년대 말에 CCC, 즉 민간자원보존단Civilian Conservation Corps.을 위해 만들어졌다. CCC 프로그램은 루즈벨트 대통령이 대공황을 극복하기 위해 도입한 뉴딜 정책의 일환이었다. 막대한 수의 실업자들로 CCC를 조직해 주州와 주를 연결하는 고속도로나 대담한 토목계획인 볼더 댐(+콜로라도 남서부에 있는 대형 댐으로 옛 이름은 후버 댐)을 건설하는 등 대규모 인력을 운용하는 제도였다.

1934년에 디자인된 재킷의 패턴은 튼튼한 아웃도어 의류를 만들던 미국의 제조사 C. C. 필슨의 헌팅 재킷으로부터 큰 영향을 받았음을 보여준다. 특히 데님처럼 내구성이 강한 헤비코튼 캔버스('덕'이라고 부르는)를 사용한 점, 왁스를 살짝 입혀 약간 방수가 된다는 점이 그렇다. 여기에 실린 옷의 경우 어깨, 등판, 소매를 두 겹으로 해 더욱 튼튼하고, 가슴 윗부분을 한 장의 천으로 제작해 솔기가 없어 방수 기능이 좋다. 제조사인 킹 카드 오버올 컴퍼니는 미군에 여러 의류를 납품하던 업체이다. 이 옷에 붙어 있는 라벨은 당시 군복 라벨과 매우 흡사하게 도급업자, 제조일, 사이즈 등이 표시되어 있다.

A. 와이맨 LTD / 미국 육군

매키노 지프 코트

1943년

———

A. WHYMAN LTD FOR US ARMY
MACKINAW JEEP COAT

매키노 또는 지프 재킷이라고 불리는 이 옷은 미군과 인연이 깊다. 첫 번째 버전이 1차 세계대전이 끝나갈 무렵 미군을 위해 디자인되었기 때문이다. 이 옷의 기원은 격자 천이나 담요 천이 일반적이던 19세기 후반 개척시대의 친숙한 패턴에 있는 것으로 보인다. 더 거슬러 올라가면, 1811년 무역상인 존 애스킨이(찰스 로버츠 대위를 대신해) 세인트 조지프 요새를 지키는 민병대를 위해 처음 주문한 옷에서 기원했다고도 할 수 있는데, 캐나다의 메이티스(+인디언과 유럽인의 혼혈) 토착민들이 계약에 따라 옷을 제작했다. 미시간 주의 매키너 해협에서 이름을 따온 이 스타일은 재빨리 벌목꾼과 사냥꾼들이 즐겨 입기 시작했다. 사실 짧은 기장의 더블브레스트 패턴은 신속하게 채비를 갖출 수 있다는 이유로 민간인과 군인들 사이에 퍼져나갔는데 이 재킷은 기능성과 스타일에서 그런 장점을 추구하고 있다.

1차 세계대전 버전은 1938년에 미 육군의 겨울 군복으로 채택되었고, 현재 초록색 캔버스와 담요 천 안감(안감 아랫단만 바느질로 고정되어 있지 않아서 겉감과 안감이 분리되어 있다)으로 만들어지며 대표적인 특징인 울로 된 숄칼라가 달린다. 1941년에 얇은 버전이 선보였고 1942년에는 숄칼라에 울을 대지 않은 버전이 나왔다. 1943년 4월에 나온 마지막 버전에는 벨트가 없었다(아마도 전시의 경제적인 이유 때문이었을 것이다).

모든 매키노 코트가 미국에서 만들어졌던 건 아니다. 여기에 실린 예처럼 일부는 허가를 받고 영국에서 만들어졌다. 제작 연도가 1943년인데도 벨트가 있는 것으로 보건대 1943년 봄에 만들어졌거나 특별 주문으로 제작되었던 듯하다. 이 버전은 좀 더 어두운 색의 코튼 트윌이 사용되었고 플라스틱 단추에서 영국산이라는 흔적이 어김없이 드러난다.

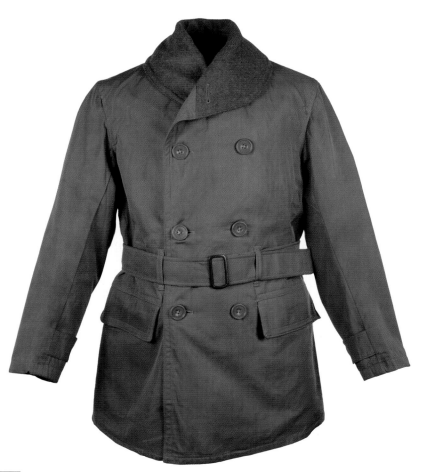

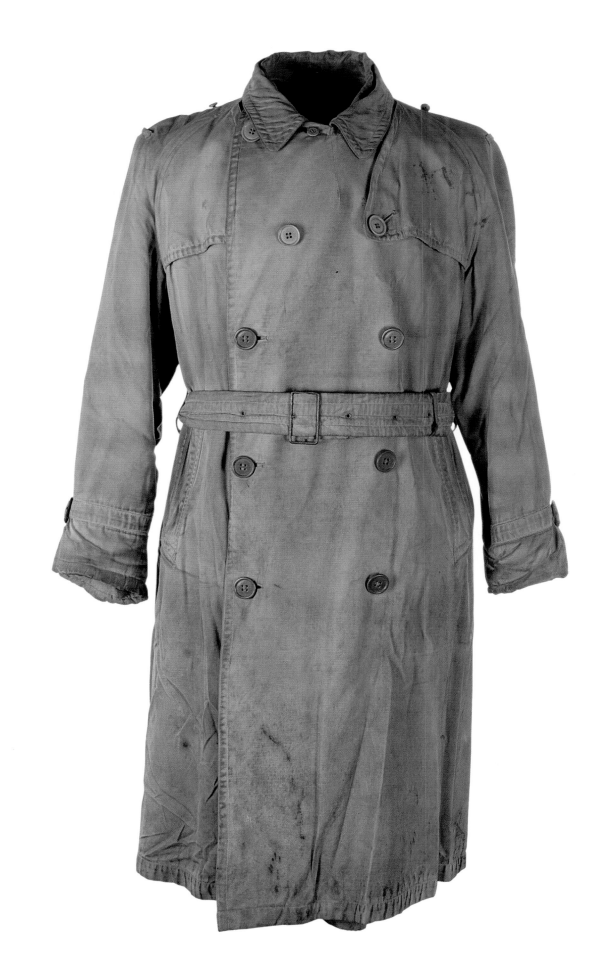

모스 브러더스 앤드 CO LTD

오피서스 트렌치코트

1930~1940년대

**MOSS BROS & CO LTD
OFFICER'S TRENCH COAT**

논쟁의 여지가 있지만, 트렌치코트는 가장 남성적인 매력을 간직한 옷 중 하나이다. 그 이유 중 상당 부분은 필름느와르에서 트렌치코트가 탐정을 대표하는 옷으로 그려졌기 때문이다. 샘 스페이드, 필립 말로, 딕 트레이시의 기본 복장이었고, 이후 핑크 팬더 영화 시리즈에서 피터 셀러스가 연기한 클루조 경감을 통해 패러디된 바 있다. 트렌치코트 자체는 버버리의 일명 '장교 코트'라는 민간복에서 기원했지만 1차 세계대전 때 육군성의 계약을 따내기 위해 밀리터리 요소를 도입한 것이 성공요인이었다. D링(수류탄이나 지도 케이스 등 군용품을 매달아놓는다)이 눈에 띄는 이 트렌치코트는 영국의 남성복점 모스 브러더스에서 제작했다. 모스 브러더스는 1851년에 모지스 모지스Moses Moses라는 특이한 이름으로 설립된 회사다. 훗날 영국에서 남성복 대여업으로 더욱 알려지지만(사적인 디너파티에서 공연하는 뮤지션들을 대상으로 예복을 대여했다), 1910년에는 장교들을 위한 '군복 부서'를 신설하기도 했다. 보어전쟁 이후 군용 재고 의류를 창고에 잔뜩 쌓아놓고 판매한 게 성공하자 회사에서 이 시장에 전망이 있다고 판단해 결정했던 것이다.

오른쪽 비바람을 최대한 막기 위해 손목 스트랩을 벨트로 조이게 되어 있다. 금속 버클에는 원래 버클을 감싸고 있었던 가죽의 일부가 남아 있다.

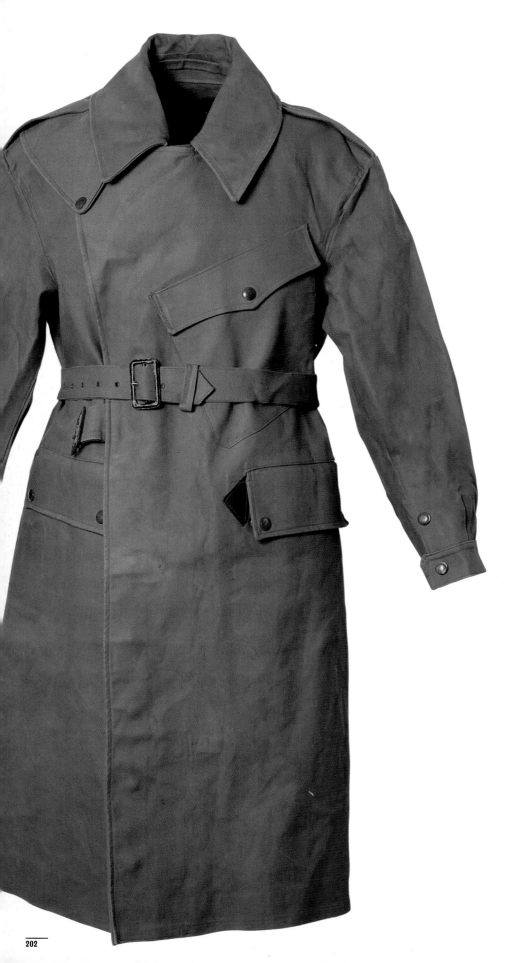

디스패치
라이더스 코트

1944년

ALBERT GILL LTD
DESPATCH RIDER'S COAT

모터사이클을 이용하는 문서 전달병인 디스패치 라이더는 양차 세계대전 동안 나름대로 유용한 병력이었다. 전신이나 전파는 적군의 공작으로 통신선이 망가지거나 메시지를 적군이 가로챌 위험이 있었다. 반면 문서 전달병은 거의 확실한 수송 수단이었다. 혼자 다니기 때문에 적군에게 붙잡힐 가능성이 낮았다. 전달병은 폐쇄된 도로와 폭격피해 자리를 피해가면서 빠른 속도로 모터사이클을 몰아 문서를 직접 전달했다. 때와 날씨를 가리지 않고 임무를 수행해야 했기에 그들은 많은 보호가 필요했다. 여기에 실린 디스패치 라이더스 코트는 앨버트 길 사에서 1944년에 제작한 것으로, 군수물자 방식대로 '코트, 고무 코팅, 모터사이클 운전자용'이라고 쓰여 있다. 매킨토시 사에서 제작한 옷감이 사용되었는데, 두 장의 천을 접착해 붙이고 고무를 입힌 코튼 캔버스였다. 옷감을 부드럽게 만드는 공정을 거치고 겨드랑이 쪽에 땀을 배출하는 구멍이 있긴 하지만 이 옷은 불편할 정도로 무겁고 더웠을 것이다. 하지만 거의 완벽한 방수와 방풍 기능을 지녔다. 심지어 코트 맨 아래에 달린 스냅 단추를 잠그면 앞자락이 서로 연결되어 다리 윗부분까지 감싸준다(1930~40년대에 영국에서 일반적이던 뉴위의 구리 스냅 단추이다). 일종의 군인들이 입는 롬퍼 슈트가 되는 셈이다. 코트 안쪽의 끈은 다리에 옷자락을 고정시켜 펄럭거리는 걸 막아준다. 더블브레스트여서 두 겹의 앞자락이 가슴을 보호해주고, 오른쪽 어깨의 스톰 플랩이 물이 옷 안으로 들어오지 못하게 차단해준다. 그래도 이 코트에서 가장 돋보이는 특징은 가슴 부분에 비뚜름하게 달린 지도 주머니로 여기에 메시지를 넣어 운반했다. 이 디자인 요소는 훗날 코튼 소재의 민간인용 바이커 재킷이 모방한다.

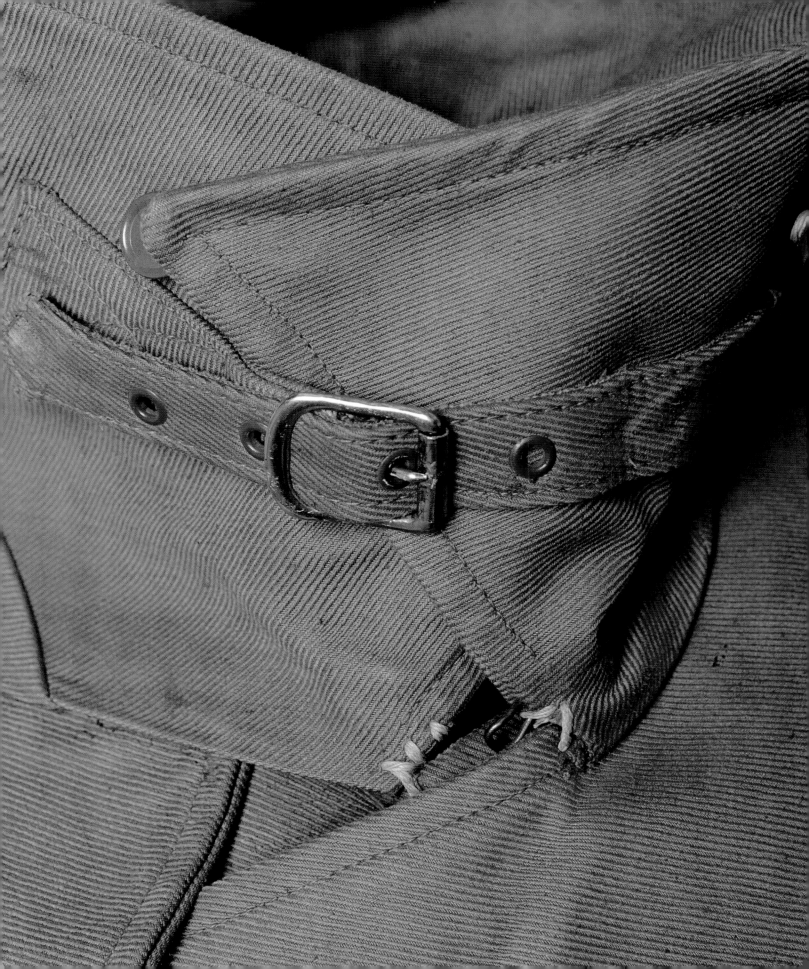

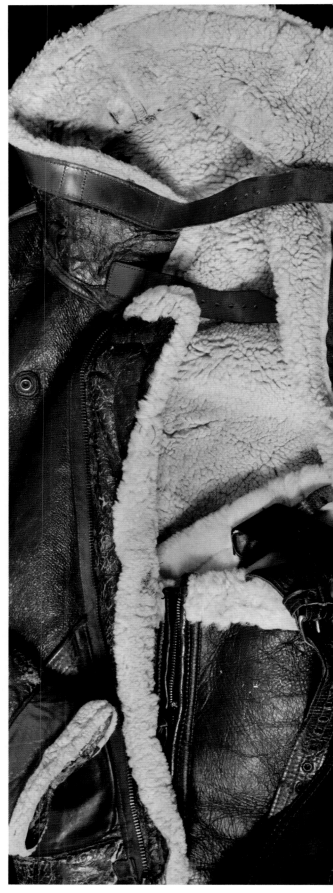

B3 플라잉 슈트와 부츠

1940년대

USAAF
B3 FLYING SUIT AND BOOTS

영국 공군의 상징이 짧은 기장에 양털가죽 칼라가 붙은 어빈 플라이트 재킷이라면 미국 육군 항공대AAC(미국 공군의 전신)에게는 B3가 바로 그런 옷이다. 1934년에 AAC의 표준 지급 품목 중 하나로 채택되어 양털가죽 바지, A6 부츠와 함께 착용되었다. 몸을 따뜻하게 유지해준다는 이유로 비행기의 사방이 뚫린 공간에서 근무하는 사수들이 주로 애용했다. 퍼스펙스가 등장해 보호막이 비바람을 막아주기 전까지는 기온이 영하 70도까지도 떨어졌기 때문이다. 이 재킷은 디자인 요소에서도 몇 가지 고려가 엿보인다. 예를 들어 지퍼에 덮개가 있어 냉기가 못 들어오게 창문을 밀폐하는 것과 같은 효과가 있다. 칼라가 커서 위로 세운 다음 더블 스트랩으로 고정시켜 얼굴을 보호하고, 아래로 눕힐 때는 아랫면에 스냅 단추가 있어서 바람이 불어도 제자리에 고정시켜준다. 비행기 내부가 비좁아 재킷이 가장자리에 걸려 손상될 가능성이 높기 때문에 말가죽으로 제작해—그래서 가죽에 투톤 효과가 있다—튼튼하면서도 따뜻했다. 옷을 입는 사람 입장에서 불만이 있다면 주머니가 하나밖에 없다는 점일 텐데 장갑이나 담배 한 갑만 넣어도 꽉 찼다. 어쩌면 주머니가 있어봐야 버릇없이 손이나 넣고 있을 뿐이라고 생각한 상급자가 결정했을지도 모르겠다.

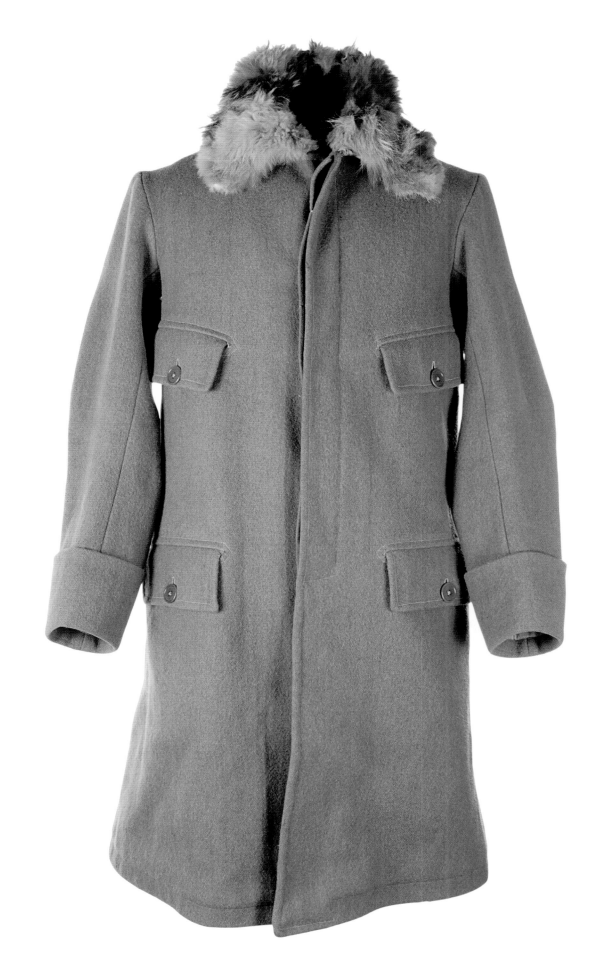

밀리터리
그레이트코트

1920년대

———

BESPOKE
MILITARY GREATCOAT

20세기 초 연합국 측 군대들 사이에 군용 의류들이 오가기도 했다. 보온과 보호 등 당면한 필요 앞에서 어느 군 소속인지 나타내는 것은 부차적인 문제였다. 게다가 전투 중에 군복 규정이나 규율을 따지고 있을 여유는 없었다. 여기에 실린 옷도 그런 경우로, 원래 어느 나라 군복이었는지 정확히 집어내긴 어렵다. 부속품이나 라벨도 없어 밝히기가 더욱 어렵다. 더블커프스(+소매 끝을 접어올려 이중으로 만든 소맷동을 프렌치 커프스 또는 더블커프스라고 한다) 디자인이나 싱글브레스트를 보건대 프랑스군의 물건이 아닐까 추측할 뿐이다. 손바느질로 마감한 단춧구멍 같은 만듦새를 보면 사병보다는 장교의 맞춤복이었던 것 같다. 하지만 거친 모피로 안감을 대고 염소 가죽을 칼라에 붙이는 등 다소 조잡하게 수선된 모습에서 아마도 일반 사병의 손을 거쳤으리라 짐작된다. 아니면 혹독한 추위 때문에 보온성을 높이기 위해 급하게 수선할 필요가 있었을 수도 있다.

왼쪽 단추 덮개의 안감은 이 코트가 고급 옷이었음을 보여준다.

위 더블커프스의 부분 디테일.

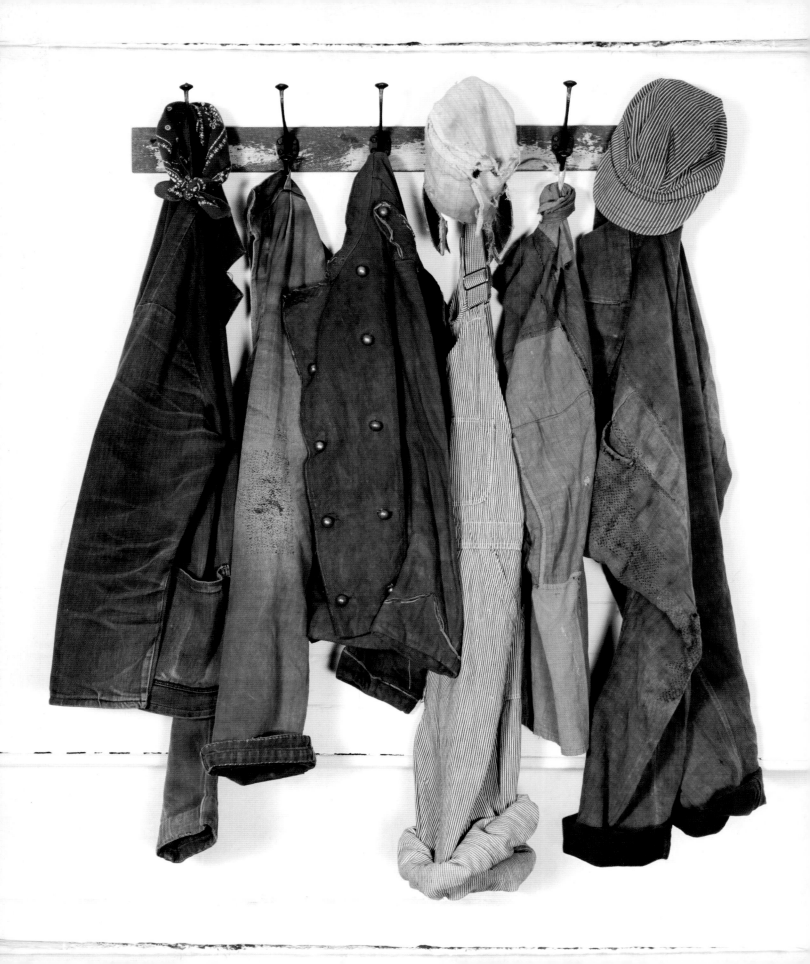

CHAPTER

3

WORKWEAR
작업복

오늘날 위험한 환경에서 일하거나 구조 분야에 종사하는 사람들을 위한 전문 작업복은 갈수록 해당 작업을 할 때만 입는 추세다. 하지만 20세기 전반기만 해도 그런 옷은 일상과 분리된 예외적인 옷이 아니었다. 리바이스가 광부와 금 채취자들을 위해 고안한 주머니가 다섯 개 달린 웨스턴 청바지는 처음부터 작업복으로 만들어진 옷으로, 모든 종류의 육체노동자들이 즐겨 입는 옷이 되었을 뿐 아니라 거의 보편적인 일상복이 되었다. 예전에는 옷만 보고도 그 사람의 직업을 알 수 있는 시절이 있었는데, 특히 도로 청소부, 항만 노동자 같은 직업이 그랬다―그래서 작업복을 일할 때만 입었다. 미국의 기관사들은 로코모티브locomotive 재킷을 입었고, 프랑스의 도로 건설 인부들은 피터팬 칼라가 달리고 기장이 짧은 파란색 캔버스 재킷을 입었다. 영국의 공장 노동자들도 프랑스의 캔버스 재킷과 비슷한 걸 입었다. 다만 파란색이 더 진하고 리비어(안감이 보이게 젖힌 부분)가 있어서 얼룩이 저도 말끔해 보였다.

다양한 직업들, 적어도 다양한 육체노동을 보여주는 빈티지 쇼룸의 작업복 컬렉션은 각각의 작업 환경에서 더 안전하고 편리하도록 고안된 옷들이다. 이것은 작업복 분야에서 거의 보편적인 특징인 보호 기능을 지니거나 옷감과 구조라는 면에서 내구성을 갖추는 방향으로 추구되었다. 그렇다보니 많은 작업복들이 여전히 튼튼하다. 물론 손상된 옷이 없는 건 아니다. 작업복이야말로 빈티지 의류가 지닌 매력을 가장 잘 확인할 수 있는데, 꿰매고 덧댄 자국들, 개조하고 수선한 흔적들은 그 옷이 살아온 삶을 드러낸다. '나들이옷Sunday best'은 격식을 차릴 때나 공적인 자리에서 입는 옷으로 평소 아껴둔 깨끗한 옷을 가리키는 말이다. 놀랍게도 많은 나라에 이런 개념이 있는데 이렇게 나들이옷이 따로 있으면 작업복은 다른 사람 앞에 입고 나설 일이 없으니 다 해질 때까지 입게 된다. 더는 입을 수 없을 때까지 고치고 또 고쳐 입는다. 그래서 빈티지 쇼룸이 보유한 스포츠와 레저용 의류나 군용 의류와 비교해보더라도 작업복은 수십 년 동안 사용되면서 이제는 옷이라기보다는 예술품으로 보이는 경우가 더 많다. 각각의 옷은 처음에는 대량생산으로 만들어졌지만 시간이 흐르면서 사람이 손을 댄 부분이 점차 늘어났다. 손을 대더라도 맵시보다는 실용적인 측면만 고려되긴 했지만. 빈티지 의류의 희소성은 그저 지금까지 남은 몇 벌 안 되는 옷만을 뜻하진 않는다. 때로 그것은 긴 세월을 견뎌온 흔적을 통해서만 얻어지는 유일무이한 옷일 수도 있다.

주문 제작

트위드 재킷과 웨이스트코트

1900년경

BESPOKE
TWEED JACKET AND WAISTCOAT

제작연도가 1900년경인 이 영국의 트위드 재킷과 조끼는 드물게 여러 색이 얼룩덜룩 섞인 진녹색 옷감으로 판단하건대 스코틀랜드가 아니라 아일랜드에서 만들어졌을 것이다. 많은 수선의 흔적에서 확인되듯이 이 옷은 매우 오랫동안 험하게 입은 게 분명하다.

노동자가 입는 옷으로는 흔치 않게 비싼 옷감으로 제작되었다. 당시 노동자들은 그저 튼튼한 옷을 입었지 따로 전문복이 있지는 않았다. 하지만 잘 닳는 부위에 주인이 직접 덧댄 가죽 패치는 그 당시 육체노동자들이 입던 복장의 전형적인 특징이다(이런 가죽 패치는 훗날 1960년대에 나온 전문 작업복에서도 보인다). 안감으로 스트라이프 무늬의 이불잇 천을 사용한 것은 빅토리아 시대의 특징이다. 영국의 트위드 재킷에서 많이 보이는 화려한 색의 실크 안감은 1920년대에 이르러서야 유행했다.

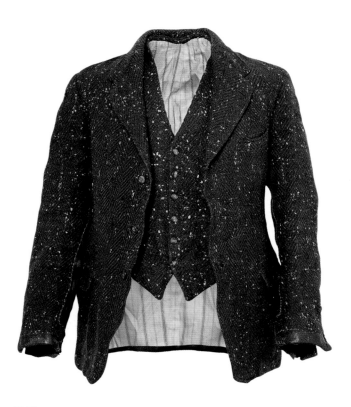

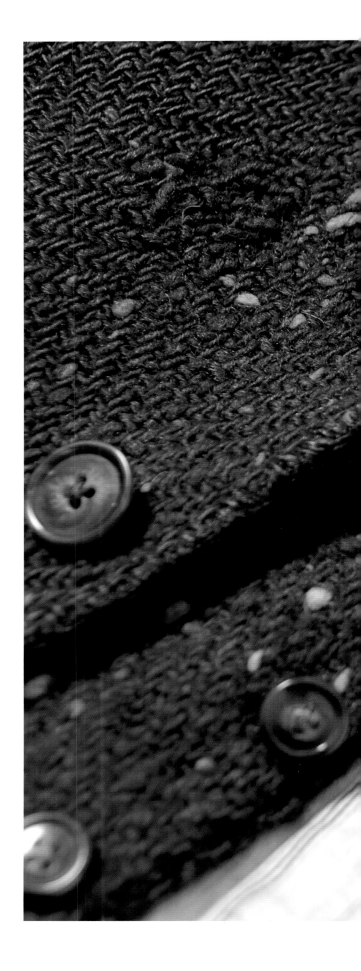

주문 제작

스리피스 슈트

1939년

BESPOKE
THREE-PIECE SUIT

1939년 11월 14일 화요일, 런던의 한 재단사가 이 스리피스 해리스 트위드 슈트의 제작을 끝마쳤다. 하지만 이 옷은 그 후로 누구도 입은 적이 없다. 아마도 2개월 전에 2차 세계대전이 발발해 주문자가 군대에 징집되면서 옷을 찾아가지 못했던 것 같다. 이 옷을 주문한 이유였을 '전원생활'은 확실히 그 후로 영원히 변해버리고 말았다. 재킷의 폭이 넓은 피크트 라펠, 조끼 중앙의 시곗줄을 걸어두는 세로로 긴 단춧구멍, 그리고 바지에서는 하이 웨이스트, 멜빵을 연결하는 단추, 넓은 통과 접어올린 아랫단까지. 이 옷의 재단은 당시 클래식한 스타일을 보여준다.

옷감에서도 시대를 읽을 수 있다. 트위드는 이례적으로 무겁고 튼튼한 옷감으로 '트위드'라는 말은 '트윌'(*능직)이 변형된 것이다. 전해지는 바에 따르면 19세기 런던의 한 상인이 옷감 주문을 잘못 읽고는 '트위드'를 스코틀랜드 경계에 흐르는 트위드 강에서 이름을 따온 새로운 브랜드명이라고 착각한 데서 유래했다고 한다.

해리스 트위드Harris tweed는 수세기 동안 스코틀랜드의 아우터헤브리디스 제도에서 일일이 손으로 짜는 방식으로 제작해온 직물이다. 1846년 던모어 백작의 미망인인 레이디 던모어 덕분에 해리스 트위드는 처음으로 부유층 사이에서 인기를 얻게 되었다. 그녀가 해리스의 직공들에게 가문의 상징인 타탄무늬를 짜넣도록 해서 저택의 관리인들에게 입혔던 것이다. 사교계에서 찬사가 쏟아졌고 그때부터 신사의 전원생활이란 모름지기 트위드라는 인식이 영국 문화에 뿌리내렸다.

브랜드 미상

파머스 코듀로이
워크 트라우저스

1930년대

UNKNOWN BRAND
FARMER'S CORDUROY WORK
TROUSERS

19세기에 미국 서부의 개척자들이 프랑스에서 기원한 튼튼한 옷감을 자신들에 맞게 만들어낸 반면('데님'은 '드님 de Nimes'이라는 프랑스어에서 파생된 것으로, 프랑스의 도시 님에서 18세기부터 만들던 두꺼운 직물을 가리키는 말이었다), 동시대 프랑스의 노동자들은 코듀로이로 만든 옷을 입었다. 코듀로이는 데님보다 무겁지만 옷감의 강도는 똑같다. 하지만 코듀로이 자체가 색조가 다양한 데다 입을수록 회색에서 황갈색, 진갈색으로 색깔이 점점 변하기 때문에 유럽 토양에서 일하기에는 좀 더 적합하다. 아돌프 라퐁 Adolphe Lafont 같은 프랑스의 큰 작업복 브랜드들은 바로 이런 전통적인 옷을 만들면서 사업을 시작했다.

독일의 농부들도 코듀로이로 만든 옷을 입었다. 그들은 이 옷감을 '만셰슈테 Manchester'라고 불렀기 때문에 코듀로이 바지는 독일어로 만셰슈테호젠(hosen은 바지라는 뜻이다)이 되었다. 이 이름은 코듀로이가 원래 어디서 유래했는지 알려준다. 흔히 '코듀로이'와 '코르드 뒤 루아 corde du roi'(＋왕의 옷감)을 연관 지으며 프랑스에서 처음 만들어진 옷감이라고 알고 있지만 사실은 그렇지 않다. 비록 프랑스 왕실 사람들이 코듀로이의 부드러운 사촌뻘 되는 벨벳으로 만든 옷을 입긴 했지만. 정확히 말하면 코듀로이는 17세기 영국 북부의 섬유산업이 발달한 지역에서 처음 만들어진 옷감이다.

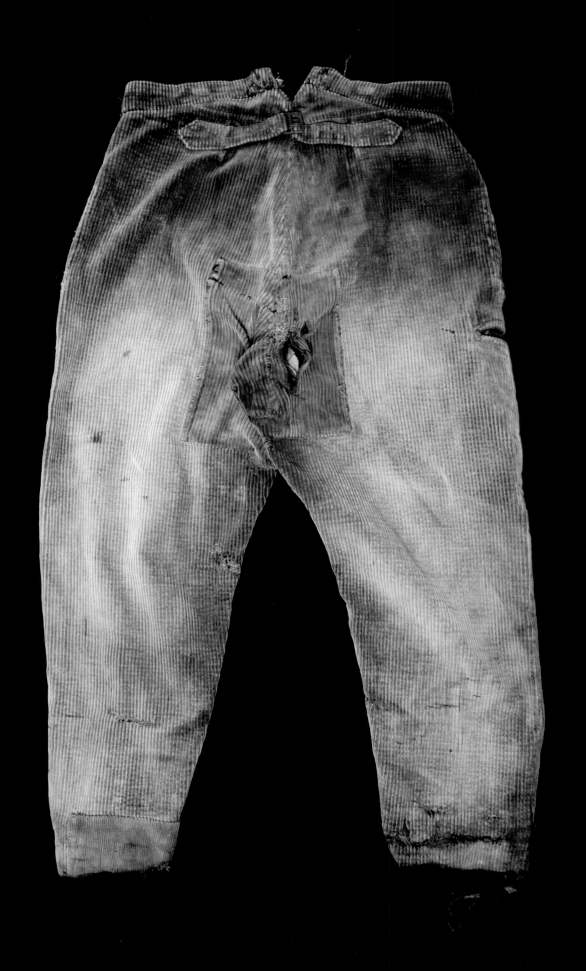

브랜드 미상

버클-백 워크
트라우저스

19세기

UNKNOWN BRAND
BUCKLE-BACK WORK TROUSERS

1920년대에 이르러서야 로어 웨이스트lower-waist
(⁺허리선이 아래쪽에 있는 바지) 바지가 남성 패션에
진입했고 아울러 그때까지는 대개 장식용이던 벨
트의 필요성이 대두되었다. 이전까지는 하이 웨이
스트 바지가 일반적이었고(1920년대 이전까지 많은
바지들이 롱 라이즈[⁺밑위길이]였던 이유이다) 으레 그
렇듯이 멜빵을 착용했다.

　　멜빵은 허리의 움직임이 자유롭다보니 여
기에 실린 작업복 바지에서도 보인다. 이 바지는 원
래 짙은 감청색 헤링본 코튼으로 만들어졌는데 프
랑스나 독일에서 제작된 것으로 보인다(이런 옷감
은 19세기 말부터 20세기 초까지 두 나라에서 많이 생산
되었다). 어떤 건 녹슬고 어떤 건 아연으로 된 밀리
터리 스타일로 제각각인 단추는 이 바지가 걸어온
길을 말해준다. 지금보다 어려웠던 시절이라서 옷
을 새로 장만하기보다는 수선하고 보강해가며 오
래오래 입는 게 당연시되었던 것이다.

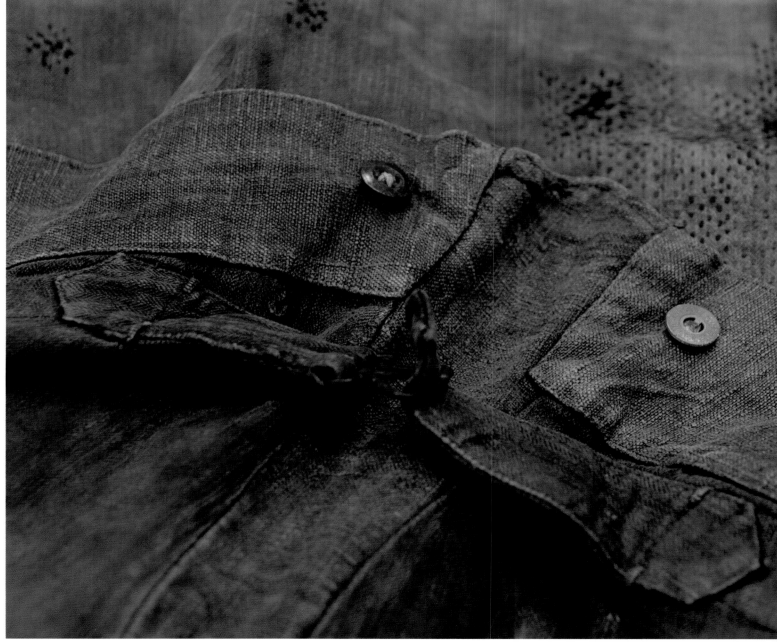

옆 페이지 이 버클-백 바지는 여기 보이는 단추에 멜빵을 연결해 입었을 것이다.

아래 주머니에 수선한 흔적이 많은 것으로 보건대 아마도 주인의 유일한 작업복 바지였던 것 같다.

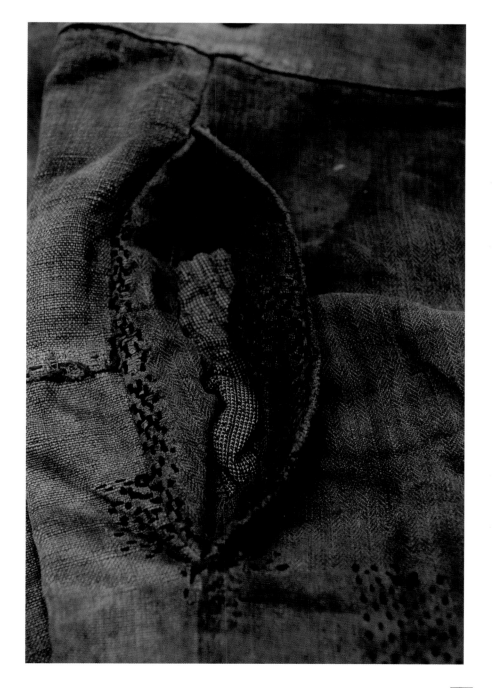

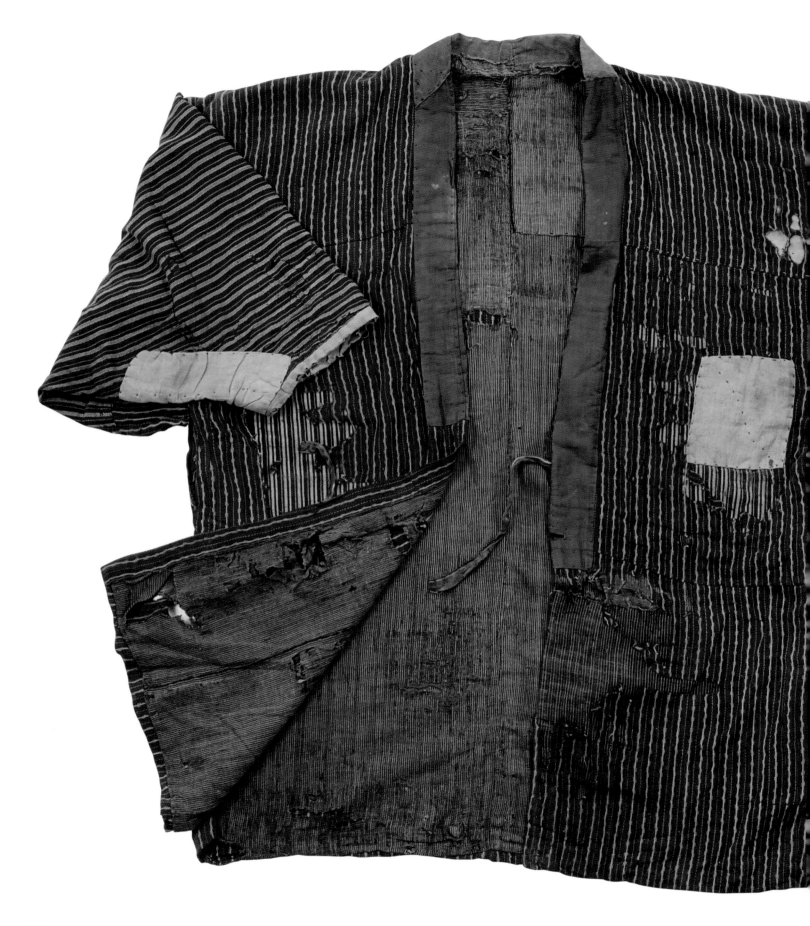

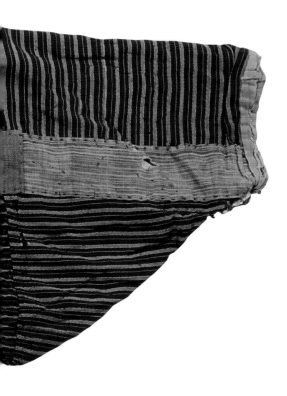

페전츠 보로 재킷

19세기

HAND-MADE
PEASANT'S BORO JACKET

많은 서양 사람들이 기모노를 예복으로 알고 있지만 여기에 실린 소작농의 누더기 웃옷에서 보듯이 전통적으로 작업복이기도 했다. 직접 목화로 실을 짜 옷을 짓고 수선하던 19세기 말 일본의 이 옷은 전통적인 동아시아의 재단 스타일을 따르고 있다. 서양의 표준적인 재단 방식이 인체의 곡선에 가깝게 입체적으로 구현하는 것과 달리 이 옷은 평면적으로 재단되어서 끈으로 묶어야 비로소 몸에 딱 맞게 된다.

이 스타일의 단순함이 몇 십 년에 걸친 수선의 흔적과 극명한 대비를 이루고 있다. 여기저기 찢어지고 구멍 난 곳에 덧댄 다른 옷감들이 시선을 사로잡으며 이 웃옷을 예술품이나 공예품에 가깝게 변모시킨다. 많은 수선 자국에서 주인에게 얼마나 소중한 옷이었는지 짐작할 수 있다. 또한 한 사람이 소유한 옷이 몇 벌 되지 않고 옷을 버린다는 건 좀처럼 생각지도 못하던 시대상을 보여준다. 이런 생활상과 뚜렷한 사용 흔적은 나중의 빈티지 옷에서도 이따금 발견된다. 특히 2차 세계대전 전에 프랑스의 공업과 농업에서 사용되던 작업복이 그렇다.

이 웃옷에서 짚고 넘어갈 또 다른 점은 인디고로 염색한 작업복—데님 진이 대표적이다—의 초기 모습을 보여준다는 것이다. 인디고는 쉽게 구할 수 있고 사용하기도 간편한 염료인 데다 옷에 묻은 먼지와 때가 잘 보이지 않는다는 특징이 있는데, 세월이 흐르면서 언어에도 유입되어 '블루칼라'가 육체노동을 가리키는 말로 쓰이게 되었다. 일본에서는 1860년대 말까지 2백 년이 넘도록 비단의 사용이 금지되었기 때문에 이 옷이 만들어질 무렵에는 인디고가 섬유문화의 중심이 되었다. 이런 변화로 인해 목화의 수입과 재배가 촉진되었지만 뒤이어 인디고 외에는 염색하기가 어렵다는 사실이 드러났다.

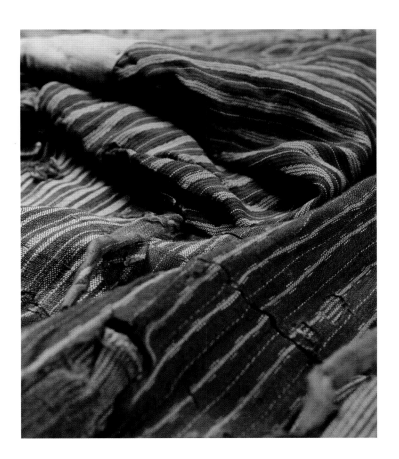

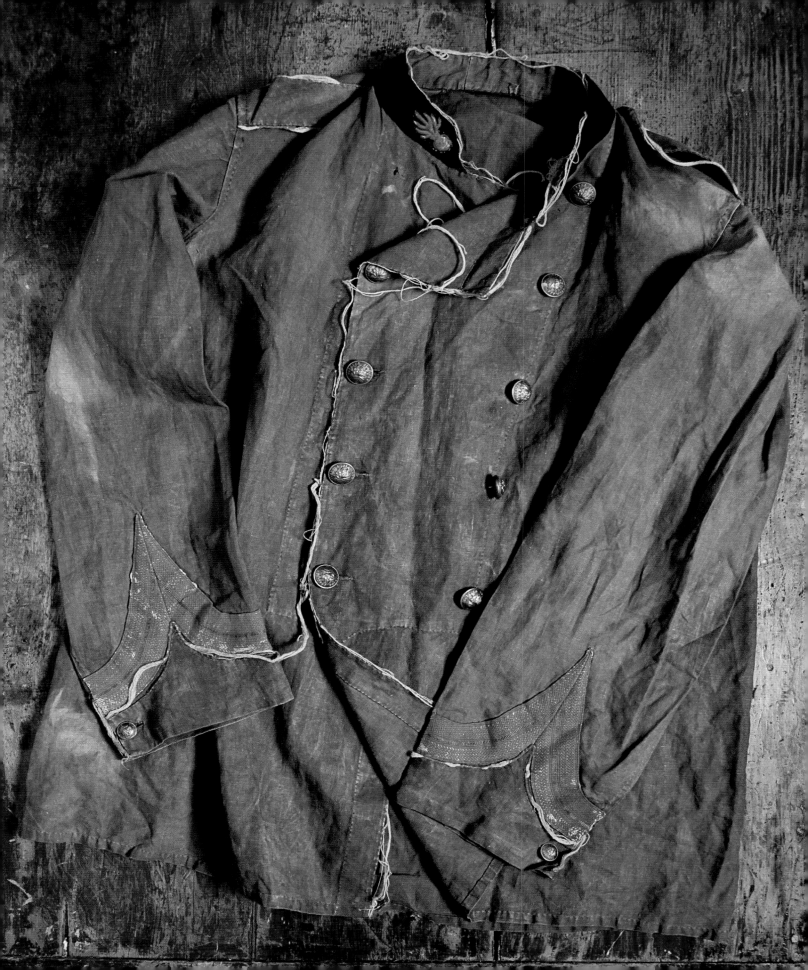

오른쪽 이 재킷과 뒤 페이지의 재킷에 달린 단추에는 사푀르–퐁피에의 문장이 새겨져 있다. 사푀르–퐁피에는 1810년에 소방부대의 민간 버전으로 설립된 준군사 조직으로, 실제로 프랑스 육군 공병대에 속해 있었다. 당시 대원들이 프랑스 최초의 직업 소방관들이다.

브랜드 미상

사푀르–퐁피에 위니포름

1900년대

———

UNKNOWN BRAND
SAPEURS·POMPIERS' UNIFORMS

20세기 초 유럽을 통틀어 프랑스 소방관이 가장 옷을 잘 입는 구급대원이었을까? 여기에 실린 옷들을 보면 아마 그런 것 같다. 시간이 흐르면서 (방수와 내화 처리도 영향을 미쳤을 것이다) 검은색 벨벳 칼라가 달린 싱글브레스트 튜닉(227쪽)이 예스러운 짙은 갈색으로 변했지만, 몸에 꼭 맞는 핏과 복잡하게 천 조각을 이어붙인 뒷면 등 재단은 거의 엘리자베스 시대 스타일이다. 나중에 더블브레스트에 인디고로 염색한 리넨 재킷(옆 페이지와 아래)으로 바뀌는데 금박 단추와 견장, 많은 가두리 장식과 술이 달려 훨씬 과장되어 있다. 짝을 이루는 헤링본 리넨 바지(226쪽)는 하이 웨이스트이고 마찬가지로 금색 테두리 장식이 되어 있다. 바지에 멜빵을 착용했겠지만 이 스타일의 마지막을 장식하는 건 검은색과 빨간색이 들어간 넓은 벨트이다.

사푀르sapeur는 군인을, 퐁피에pompier는 소방관이 사용하는 수동 물 펌프를 가리키는 말이다. 이 말뜻은 소방관 유니폼에서 보이는 군복의 영향을 부분적으로 설명해준다. 지금도 파리와 마르세유의 소방대는 프랑스군에 속해 있으며(각각 육군과 해군이다), 프랑스 소방관 유니폼에는 여전히 검은색과 빨간색이 들어간 벨트가 포함되어 있다.

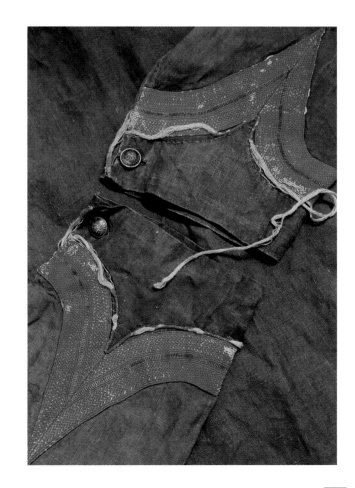

워크 재킷

1930년대

UNKNOWN BRAND
WORK JACKET

20세기 전반기에 프랑스에서 만들어진 작업
복은 흔히 검은색이나 암회색이었지만 스트
라이프 무늬도 인기가 많았다. 스트라이프 무
늬 옷은 점잖아 보일 뿐만 아니라 먼지와 때가
묻어도 잘 보이지 않는다. 여기에 실린 프랑스
재킷은 검은색과 흰색의 히코리 스트라이프
(＋단순 배색에 줄 간격이 가는 스트라이프)인데
미국의 작업복에서 훨씬 일반적인 패턴과 색
조합을 사용했다는 점에서 색다르다. 하지만
거의 에드워디언 스타일의 높이 달린 리비어
(＋안감이 보이게 젖힌 부분으로, 여기서는 옷깃이
해당된다)와 네 개의 단추가 달린 여밈에서 관
습적인 프랑스식 세련미를 간직하고 있다.

스패니시 포스털 워커스 튜닉

1940년대

TAILORED
SPANISH POSTAL WORKER'S TUNIC

스페인의 우체부가 입던 이 재킷은 많은 작업복들이 그렇듯이 인디고로 염색한 헤비코튼으로 만들어졌다. 하지만 견장과 소맷동, 놋쇠 단추 등 여러 장식을 보건대 배달 업무보다는 의식이나 사무를 위해 입었을 것이다. 재킷의 안팎에 주머니가 많은데, 크게 벌어지는 옆쪽 트임에도 주머니가 한 개 달렸다. 아마 야경봉 같은 물건을 휴대하기 편리하게 만든 주머니일 것이다.

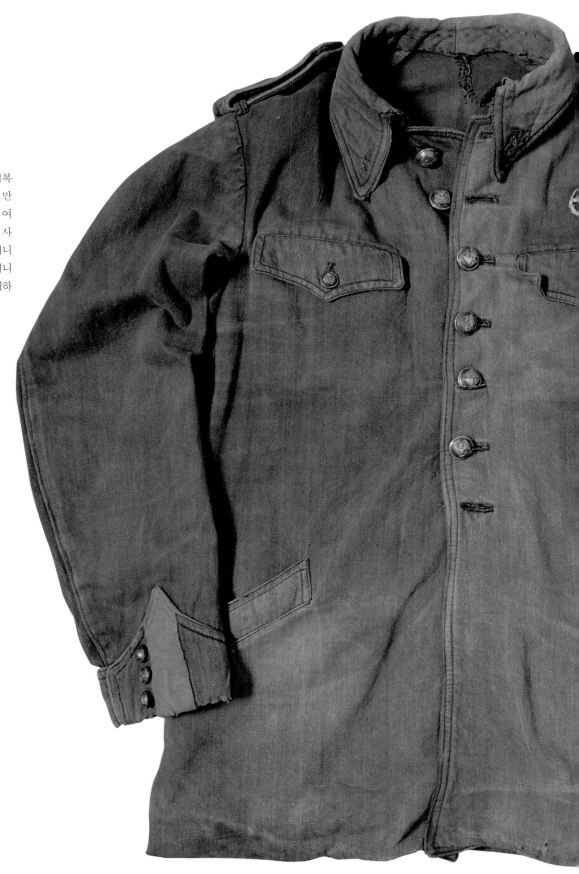

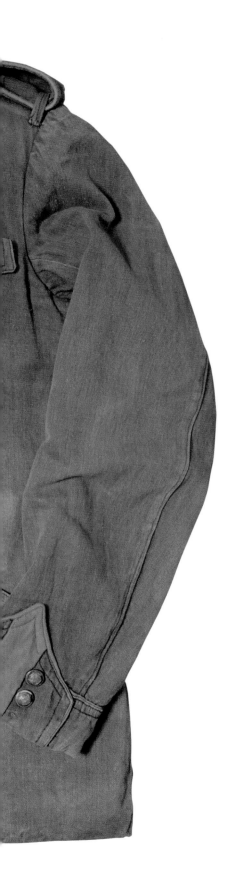

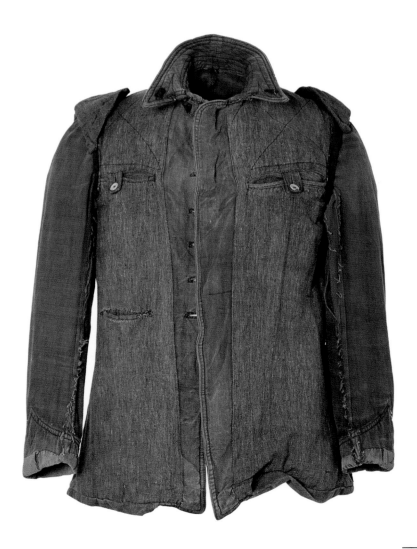

미국 해군

데님 세일러스 스목

20세기 초

**US NAVY
DENIM SAILOR'S SMOCK**

군용 의류가 민간 의류 시장으로 넘어와 새 생명을 얻는 경우가 종종 있다. 특히 전시의 수요를 따라잡기 위해 대량 생산했다가 전쟁이 끝나고 재고가 남아돌면 그럴 확률이 높다. 사실 정부도 남는 물자를 기꺼이 헐값에 다 사들일 업자를 찾아내는 데 적극적이었다. 여기에 실린 선원용 스목은 바로 그런 연유로 나올 수 있었다. 이 옷은 셀비지 데님으로 만들어졌고 미 해군 수병들의 작업을 위해

고안된 최초의 패턴이 특징이다.

옷에 수놓인 자수는 이 스목을 한때 달러 스팀십 컴퍼니 Dollar Steamship Company의 선원들이 입었음을 드러낸다. 달러 스팀십 컴퍼니는 20세기 초 스코틀랜드인이자 목재왕이었던 로버트 달러가 태평양 연안 북서부에서 해안을 따라 남쪽의 시장들로 목재를 운반하기 위해 설립한 회사로, 양차 세계대전 사이의 기간에 주요 운송 업체로 성장했다. 샌프란시스코를 거점으로 한 이 회사는 정부로부터 군복뿐 아니라 일곱 척의 배를 구입해 1923년부터 세계 일주 여객사업도 시작했다. 로버트 달러는 1932년에 사망했고 그로부터 5년 후 해운회사가 도산했다.

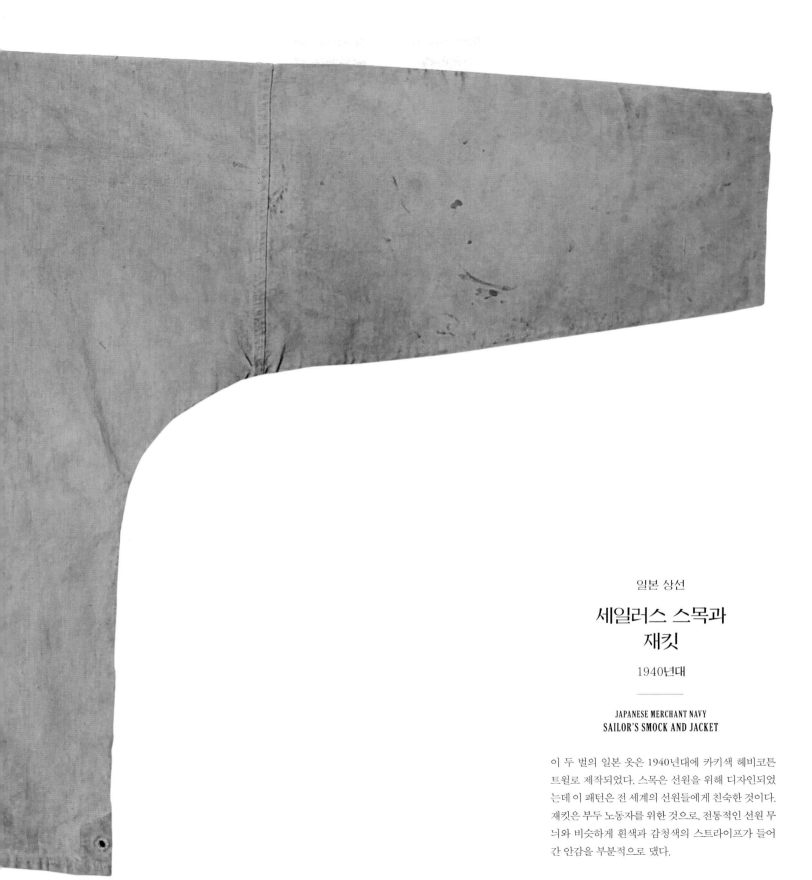

세일러스 스목과 재킷

1940년대

**JAPANESE MERCHANT NAVY
SAILOR'S SMOCK AND JACKET**

이 두 벌의 일본 옷은 1940년대에 카키색 헤비코튼 트윌로 제작되었다. 스목은 선원을 위해 디자인되었 는데 이 패턴은 전 세계의 선원들에게 친숙한 것이다. 재킷은 부두 노동자를 위한 것으로, 전통적인 선원 무 늬와 비슷하게 흰색과 감청색의 스트라이프가 들어 간 안감을 부분적으로 댔다.

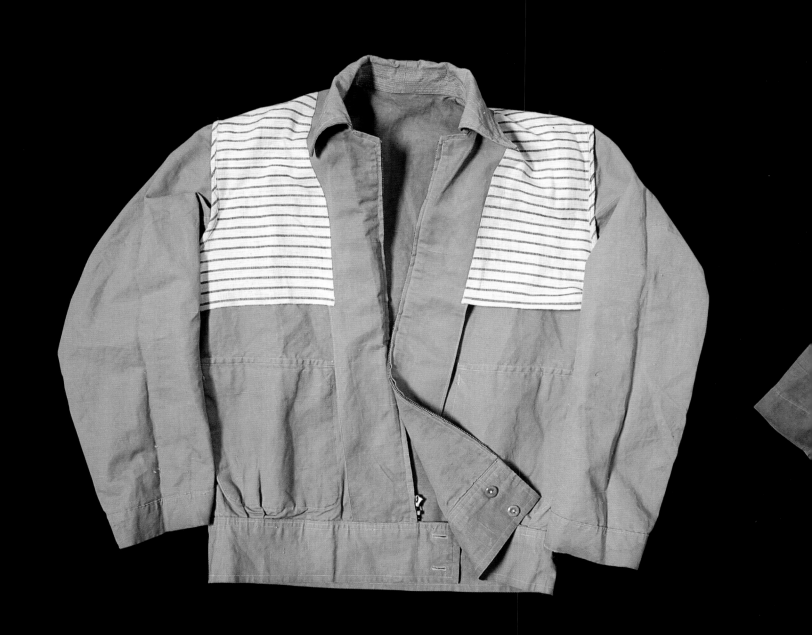

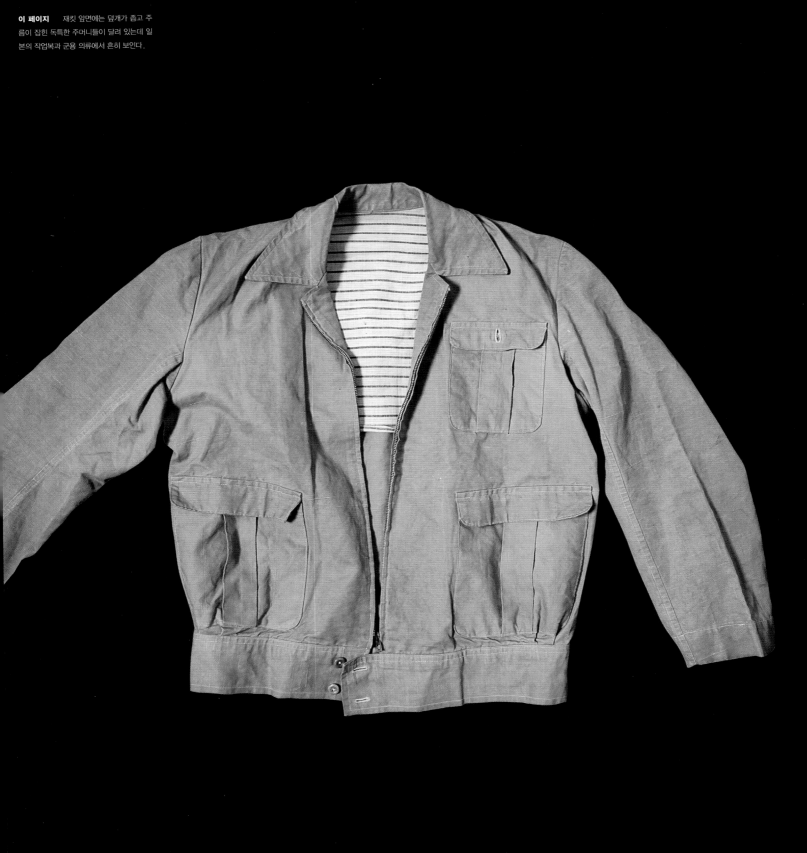

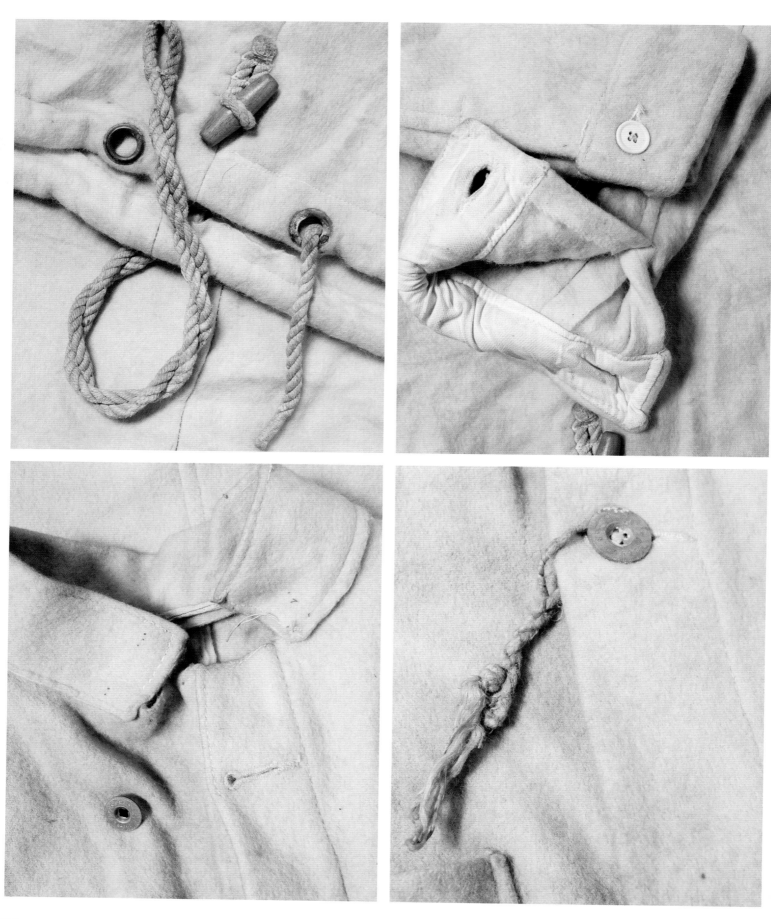

영국 해군

피어노트 스목과 재킷

1940년대

**ROYAL NAVY
FEARNOUGHT SMOCK AND JACKET**

2차 세계대전 때 영국 해군의 선원들은 항상 제복을 단정하고 깔끔하게 유지하는 것에 대해 자부심을 갖고 있었다. 하지만 배가 부두에 정박하면 물품을 채우고 배를 수리하는 작업병들은 그런 걸 신경 쓸 여력이 없었다. 그들에게는 보온과 보호가 무엇보다 최우선이었다. 따라서 작업병들에게 지급되는 재킷은 염색도 하지 않은 펠트 천이나 피어노트로 제작되었다. 이것은 모직 섬유를 단단하게 압축해서 만드는 옷감으로, 옷감을 짜는 방식에 비해 시간과 비용이 적게 든다. 펠트 천은 불에 강하다는 장점이 있었다 (같은 이유로 건설업에서도 사용된다).

　머리 위로 입는 스목은 끈과 토글로 목 부분을 여미게 되어 있고, 재킷은 패치 주머니와 아연 단추가 달리고 스탠드업 칼라는 안쪽에 목 밴드를 대지 않은 원피스 칼라이다. 두 옷은 단순한 구조이지만 굉장히 유용하다.

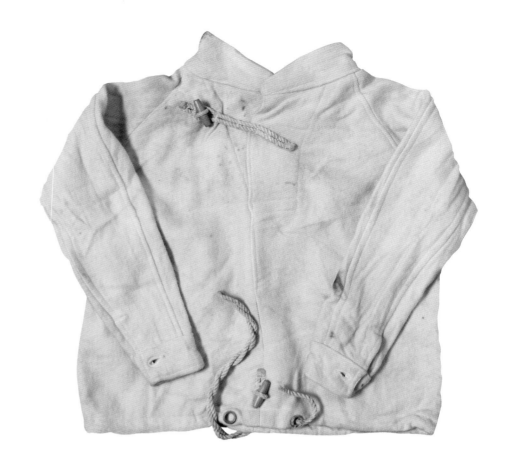

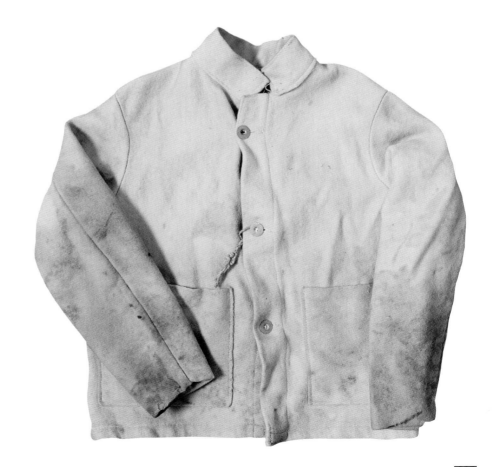

동키 재킷은 영국의 노동자 계급을 상징하는 옷으로 여전히 그 명성을 유지하고 있다. 1980년대 탄광노조 파업, 거리 청소부, 심지어 급진 좌파 정치인의 아이콘이었다. 그러니 펑크부터 스킨헤드에 이르는 과격한 서브컬처들에서 동키 재킷을 선택한 것도 그리 놀랄 일은 아니다. 동키 재킷의 유용성이야 말할 것도 없고, 제작비 면에서도 검은색 펠트에 최근에는 인조 가죽을 덧대어 저렴하다. 1970년대까지 영국 교도소의 재소자들에게 지급되기도 했지만 그 뿌리는 어디까지나 공업에 있다.

동키 재킷은 방수포 제조자인 존 파트리지가 스태퍼드셔 주의 철강과 도자기 공장의 일꾼들을 위해 개발했다고 한다. 거대한 기계에서 물이 계속 떨어져서 허구한 날 몸이 젖는다고 일꾼들이 불만을 제기하자 현장 감독이 의뢰했던 것이다. 20세기 초에 사용되던 동명의 증기엔진에서 이름을 따왔는데 안감 없이 울 외피로 만들어 따뜻하고, 재킷 위쪽에 효과적으로 가죽을 덧대어 내구성과 보호성이 좋다.

동키 재킷의 패턴은 19세기 색코트sack coat의 단순한 형태를 기초로 했다. 초기에는 가죽이 아니라 왁스를 입혀 방수가 되는 캔버스를 덧대었는데 어디까지나 존 파트리지가 구하기 쉬웠기 때문이다. 나중에 나온 좀 더 고급스러운 모델은 가죽을 어깨뿐만 아니라 소매 위쪽과 소맷동 가장자리까지 덧대었다. 여기에 실린 동키 재킷은 켄트 주 시어니스에 소재한 제조업체인 아서 밀러에서 런던의 램버스 자치구(칼라에 수놓아진 'L.B.L.A.M'은 'London Borough of Lambeth'의 약자이다)에 납품했던 옷이다.

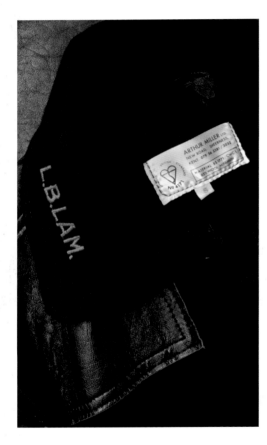

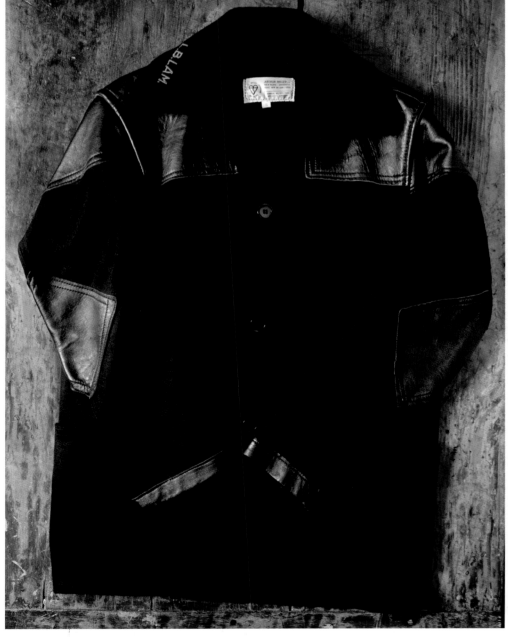

셀프리지스

워크 재킷

1930년대

**SELFRIDGES
WORK JACKET**

"고객은 언제나 옳다." 오늘날 전 세계적으로 유명한 런던의 셀프리지스 백화점을 1909년에 창립한 미국인 해리 고든 셀프리지의 격언이다. 지금은 셀프리지스 백화점이 어디까지나 고급 소매업으로 여겨지지만, 1930년대에는 여기 실린 워크 재킷처럼 고객이 원하는 것이라면 직접 생산해 셀프리지스 라벨을 붙여 선보였다. 울 소재에 더블브레스트이고 주머니 가장자리와 소맷동, 팔꿈치, 팔뚝의 뒤쪽에 길게 가죽을 덧댄 이 재킷

은 셀프리지가 신봉하던 대로 돈의 가치만큼 기꺼이 봉사하기 위해 만들어진 옷이다.

모든 일이 항상 뜻대로 되지는 않는 법이다. 1929년 월스트리트의 주가 폭락과 함께 대공황이 닥치고 2차 세계대전이 발발하면서 이 백화점은 서서히 몰락의 길을 걷게 되었다. 셀프리지스 백화점은 사업 분야를 매각해야 하는 상황에 직면했고 결국 종전 직후 지방의 지점들을 존 루이스 파트너십에 넘겼고 1951년에는 런던 옥스퍼드 스트리트의 플래그십 매장마저 리버풀을 근간으로 하는 루이스 백화점 체인에 넘겼다. 그때까지 셀프리지스의 도전적인 창업주이자 한때 호화로운 엔터테이너이며 성의 소유주였던 셀프리지는 궁핍 속에 살다 죽었다.

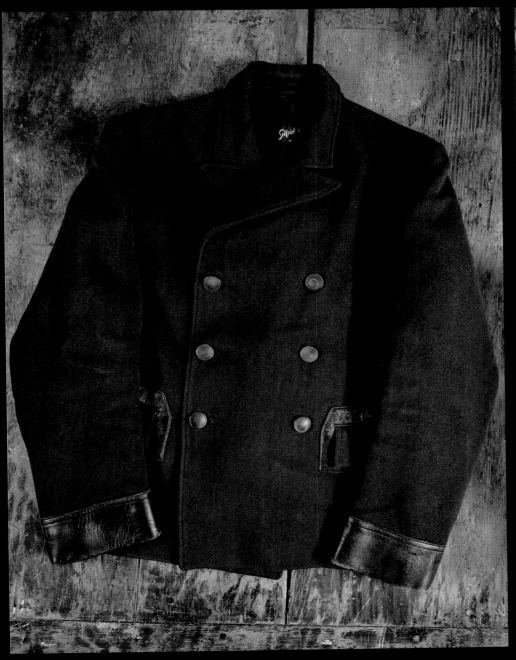

존 해먼드 앤드 CO.

레일웨이 컨덕터스 재킷

1950년대

JOHN HAMMOND & CO.
RAILWAY CONDUCTOR'S JACKET

대체 무슨 직업이기에 주머니에 계속 손을 넣다 뺐다 해서 이 코트처럼 주머니 입구에 넓게 가죽을 덧대야 했을까? 정답은 기차 차장이다. 그는 거스름돈과 티켓 펀치, 열차 시간표, 승차권을 지니고 있었을 것이다(여러 개의 주머니는 기차 차장 유니폼의 국제적인 특징이다).

이 영국 코트는 1950년대에 존 해먼드 사에서 기차 차장을 위해 제작했지만 사용된 적은 없는 제품이다. 존 해먼드 사는 20세기 전반기에 정부 계약 하에 군용 의류를 만들던 업체로 더 유명하다. 가두리 장식을 비롯해 전반적으로 격식을 차린 듯한 모습은 철도를 대표하고, 차장에게 필수적인 권위를 부여한다는 점에서 중요했다.

위 가죽으로 된, 주머니의 보강 패치.

아래 왼쪽 코트 안쪽에 붙어 있는 상표택.

아래 오른쪽 그리핀을 수놓고 대비되는 색으로 가두리 장식을 한 옷깃. 그리핀 자수는 이 코트가 런던 운송 서비스의 철도 부문을 위해 제작되었음을 보여준다.

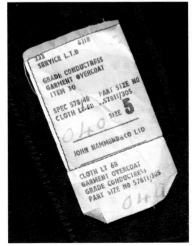

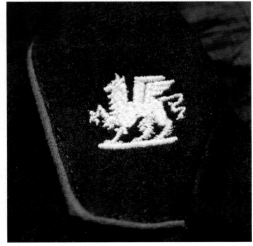

레더 워크 베스트

1940년대

IMPROVISED
LEATHER WORK VEST

겉모습만 보면 흡사 중세시대 옷 같은 이 단순한 가죽 조끼는 미니멀리즘의 극단에 있는 작업복이다. 기본적으로 내한성이 약간 떨어지는 유니폼 위에 입는 가죽 외피로 신체와 유니폼을 둘 다 보호하려는 목적이다. 이런 식으로 덧입는 옷은 1차 세계대전 때 군인들, 특히 모터사이클 라이더들을 위해 채택되었지만 2차 세계대전 때 영미 연합군도 사용했다. 캐럴 리드 감독의 1949년 영화 〈제3의 사나이〉에서는 트레버 하워드가 연기한 영국군의 캘러웨이 소령이 이런 가죽 조끼를 입고 내내 등장했다.

여기 실린 조끼는 1940년대에 제작되었다. 울로 안감을 대고 단춧구멍을 튼튼하게 보강했으며 베이클라이트Bakelite(＋플라스틱의 일종으로 예전에 전화기 등 전자제품을 만드는 데 많이 쓰였다) 단추를 달았다. 보급품 수요를 맞추고 버리는 원자재를 최소화하기 위해 자투리 가죽 조각들을 기워 옷을 제작했다. 이 조끼는 전쟁이 끝난 후에 본격적으로 사용되었다. 군용품 재고가 민간에 공급되면서 청소부와 석탄 배달부(이들에게야말로 이상적인 보호를 제공했다), 도로공사 인부들의 복장으로 더 유명해졌던 것이다.

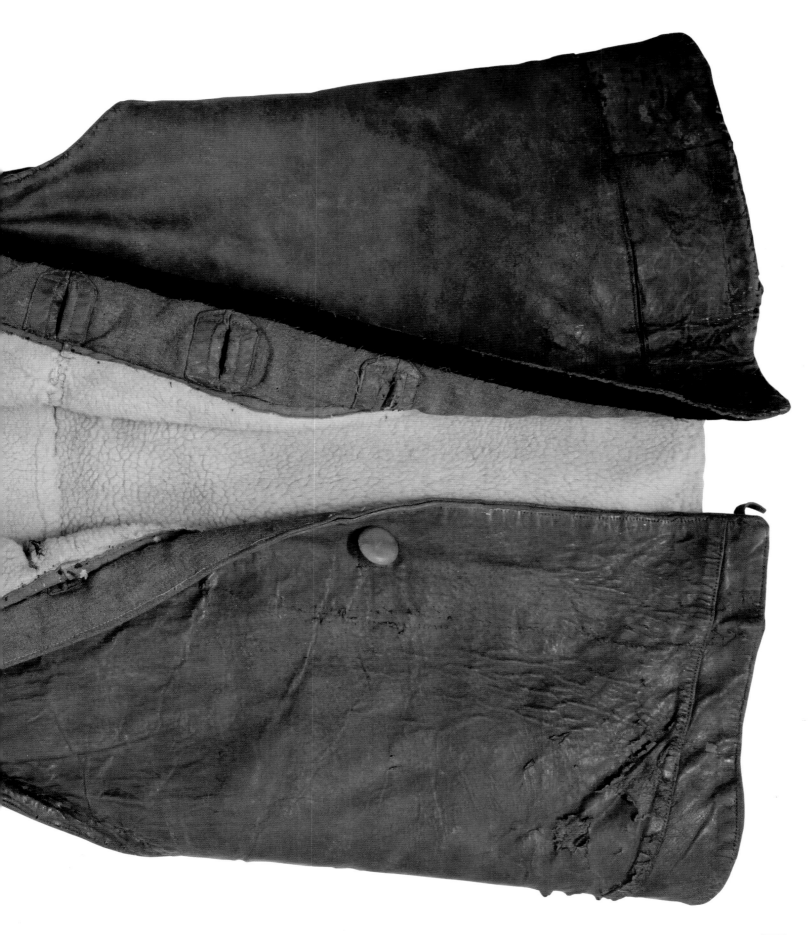

굿이어 러버 컴퍼니

호스하이드 워크 재킷

1930년대

**GOODYEAR RUBBER COMPANY
HORSEHIDE WORK JACKET**

지금의 눈으로 보면 이 재킷은 그다지 매력적이진 않다. 하지만 1930년대에 굿이어 러버 컴퍼니(⁺미국의 타이어 제조회사)가 선보였을 때만 해도 프리미엄급 프런트-쿼터 말가죽(⁺일반적인 말가죽에 비해 두껍고 무겁다)으로 만들었다고 광고했다. 자사 직원들을 위해 특별히 제작한 재킷이었다고는 하지만 뛰어난 옷의 품질을 보면 딱히 그래 보이진 않는다. 그보다는 의류 사업으로의 작은 외도였던 것 같고, 이내 생산을 중단했다. 양털가죽 안감은 확실히 추운 날씨에 적합했고 회사가 품질을 보증하는 프런트-쿼터 말가죽은 옷을 오래도록 입을 수 있음을 의미했다. 양털가죽으로 안감을 댄 것과 달리, 털실로 짠 안쪽 소맷동에는 코듀로이 안감을 댔다. 또한 체온으로 손을 따뜻하게 데워주는 핸드 워머 주머니가 있고, 하이칼라에 잠금 장치가 위쪽까지 달렸으며, 벨트로 빈틈없이 옷을 몸에 밀착시키게끔 되어 있다.

말가죽은 1930년대부터 1950년대까지 미국에서 흔하게 사용되었다. 의도적으로 말가죽을 얻기 위해 도축을 한 게 아니라 농사에 동원되는 말이 워낙 많다보니 그 부산물인 말가죽도 흔했다. 하지만 그 수가 점점 줄어들면서 말가죽이 드물어지고 가격이 올라 경쟁력을 잃었다. 1950년대에 수소 가죽이 인기를 끌면서 말가죽 이용률은 뚝 떨어졌다.

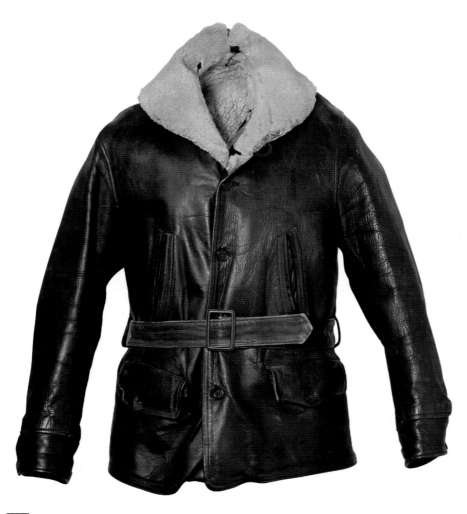

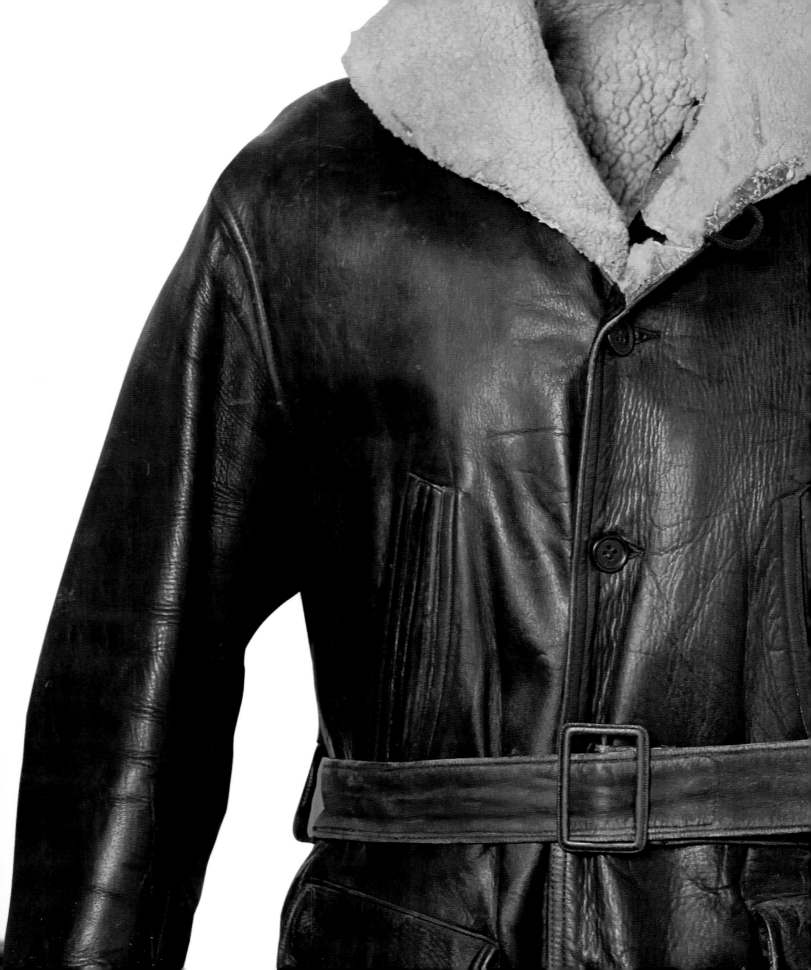

글로브 매뉴팩처링

파이어맨스 재킷

1950년대

GLOBE MANUFACTURING
FIREMAN'S JACKET

1950년대에 나온 이 미국 소방 재킷은 오늘날까지도 기본적인 형태는 크게 바뀌지 않았다. 다만 요즘에는 케블라Kevlar(듀폰에서 개발한 고강력 합성섬유)나 노멕스Nomex(내열성 합성섬유)처럼 하이비스이고 내화성이 좋은 기능성 직물로 제작된다. 코튼 덕 캔버스로 만들어진 이 재킷은 옷 안쪽의 라벨에 쓰여 있듯이 '접근용'이 아니다. 즉 소방관이 불길의 중심에 최대한 접근해서 작업할 때 입는

옷이 아니다. 그럴 경우 안감을 추가로 껴입어야 한다. 1950년대 미국에서는 소방복 재킷에 세 단계로 이루어진 체계가 만들어지면서 큰 발전이 있었다. 그것은 외피, 습기 차단재, 열차단재이며 사이사이에 '데드 존dead zone'이라고 부르는 공기 주머니가 들어 있어서 열을 차단해준다. 20세기의 과학 발전에 힘입어 합성섬유가 쓰이면서 소방복의 내열성 기준은 260도에서 650도까지 높아졌다.

이 소방복을 제작한 글로브 매뉴팩처링은 뉴햄프셔 주 피츠필드에 위치하며 지금도 소방복을 만들고 있는 기업이다. 이 오래된 재킷에서 언급할 만한 부분은 지금 봐도 매우 기능적인 디자인에 있다. 더블 프런트인

앞여밈은 불로부터 몸을 보호해주고, 알루미늄 갈고리(닻 무늬에서 짐작되듯이 2차 세계대전 때 미 해군의 옷에도 사용되었다)는 장갑을 낀 손으로도 잠그고 풀 수 있어서 특히 옷에 불이 옮겨 붙어도 재빨리 벗어버릴 수 있다. 게다가 주머니가 깊어 공구를 넣고 다니기에 편리하고, 반사 띠는 짙은 연기 속에서 약한 손전등 불빛만으로도 소방관을 분간하도록 해준다.

때로 '벙커' 또는 '턴아웃 기어'라고 부르는 소방복은 이 재킷과 더불어 멜빵이 달린 빕 바지(⁺바지에 어깨끈이 붙어 있는 형태), 부츠, 그리고 소방관의 특징인 헬멧으로 구성되었다.

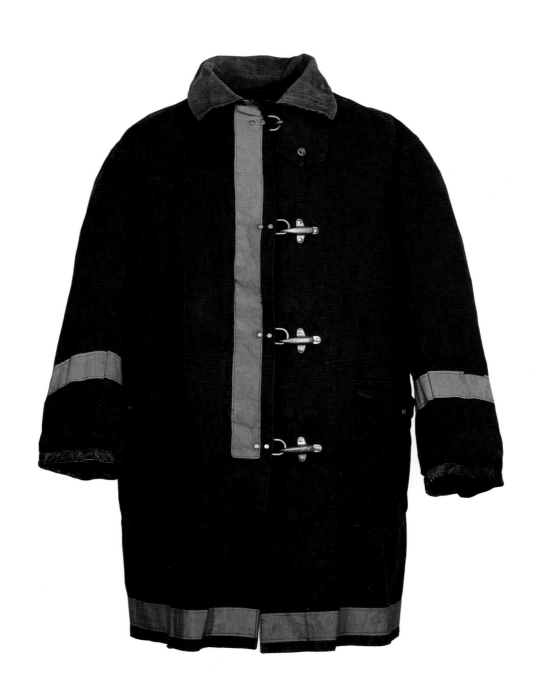

왼쪽 재킷 뒷면에 긴 반사 띠가 붙어 있다.

아래(위부터) 잠그기 쉽도록 안주머니 덮개의 끄트머리에 단추가 달려 있다. 글로브 매뉴팩처링의 라벨. 재킷 앞면의 금속 갈고리는 쉽게 잠글 수 있으며 민간과 군의 소방복에서 흔히 볼 수 있다.

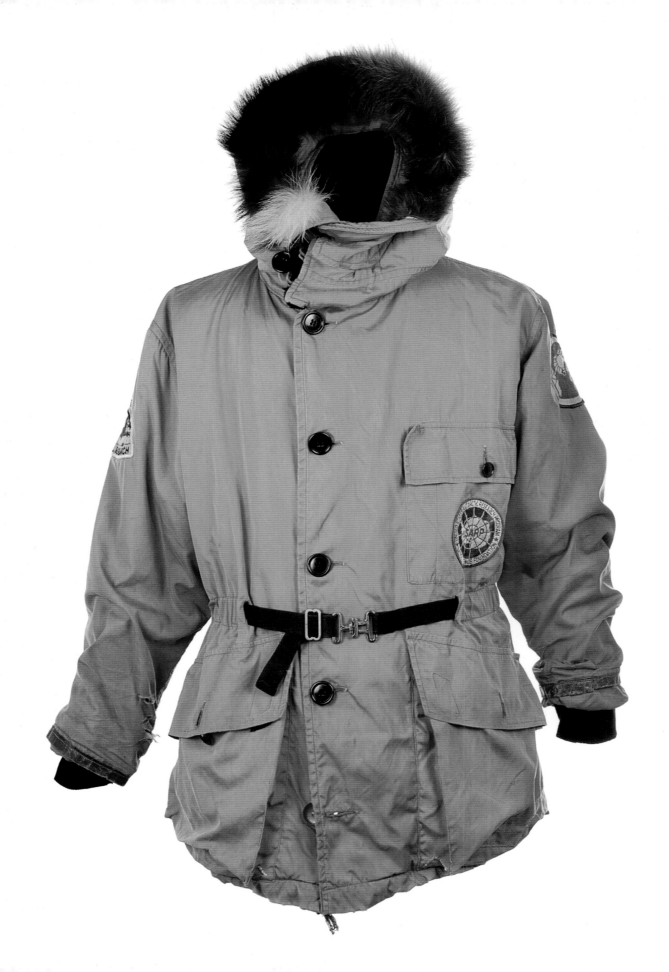

아크틱 인설레이티드 클로딩 INC.

USARP 엑스퍼디션 파카

1960년대

ARCTIC INSULATED CLOTHING INC.
EXPEDITION PARKA FOR USARP

영화를 좋아하는 사람이라면 이 파카에서 록 허드슨이 주연한 1968년 냉전 스릴러 〈제브라 작전〉을 떠올릴지도 모르겠다. 물론 바깥 면의 밝은 오렌지색은 이 옷이 군사용이 아니라 민간인용이라는 표시이긴 하지만. 그 무렵 군용 의류에서는 일명 레스큐 또는 인터내셔널 오렌지라 부르는 색을 비행 승무원 재킷의 안감에 도입해서 조난 시 재킷을 뒤집어 상공의 수색 항공기에게 쉽게 발견되도록 했다. 여기 실린 옷은 오랫동안 사용해 오렌지색이 바랬는데 낮은 기압이나 극지대의 밝은 하늘에 의해서도 이런 효과가 나타날 수 있다.

이 파카는 미국의 남극/북극 연구 프로그램US Antarctic/Arctic Research Program에서 사용하기 위해 제작되었다. 전문적인 기능성 직물이 개발되기 전이라서 천연 소재를 활용했는데 굉장히 따뜻했을 것이다. 충전재로 오리털이나 거위 털을 넣어 밀도에 비해 가볍고 푹신하다는 장점이 있다. 후드 가장자리에는 늑대 털이 달려 있다. 합성섬유와 달리 사람이 내쉬는 숨에 얼음결정이 달라붙는 일이 없다. 이것은 일찍이 이누이트족과 사미족이 몇 세기에 걸쳐 입증한 사실이다. 소맷부리의 가죽 트림은 코트의 주인이 나중에 덧댄 것으로 잘 닳는 부분을 보강한 DIY 디테일을 보여준다.

뉴욕의 아크틱 인설레이티드 클로딩 사에서 제작한 이 옷의 외피로는 방풍과 방수가 되는 촘촘히 직조된 면이 사용되었는데, 지난 십여 년간 영국군을 위해 개발된 옷감인 벤틸(169쪽 참조)과 유사했다. 또한 커다란 파우치 주머니는 벨크로로 여닫게 되어 있다. 스위스의 엔지니어인 조르주 드 메스트랄이 벨크로를 발명한 건 1941년이었지만 이 '지퍼 없는 지퍼'는 1955년에 이르러서야 특허가 등록되었고 1958년경 상업적으로 이용되기 시작했다. 그로부터 얼마 지나지 않아 이 엑스퍼디션 파카에 사용되었다.

아래 이 파카의 처음 특허에는 늑대 털을 선택한 이유가 '월등한 성에 방지 또는 결빙 방지 성질'이라고 쓰여 있다.

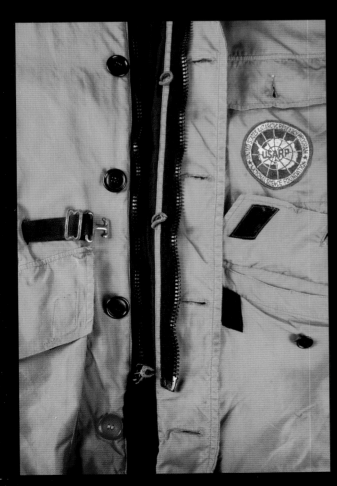

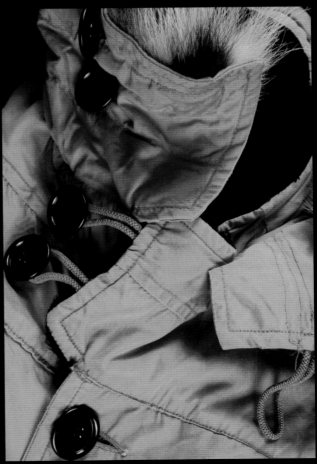

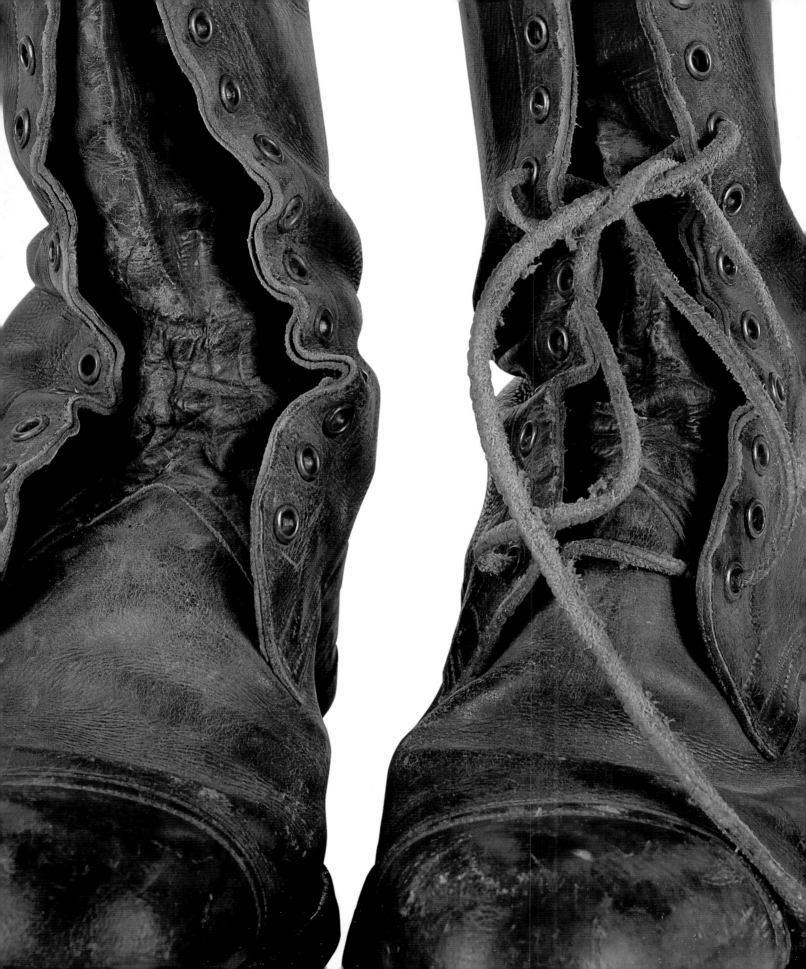

캐나다 기마경찰

라이딩 부츠

1930년대

**ROYAL CANADIAN MOUNTED POLICE
RIDING BOOTS**

실제로 신발을 신고 벗을 때 사용하는 끈이 앞쪽에 달리고 옆쪽에는 장식용 끈이 달린 이 목이 긴 캡토 부츠 cap-toe(+발가락이 위치하는 신발 앞부분과 본체를 나누는 선이 있는 신발. 이런 선이 없는 플레인-토 슈즈에 비해 캐주얼한 신발로 여겨진다)는 캐나다연방경찰인 기마경찰의 전통적인 제복 구성 중 하나다. 기마경찰의 제복은 미드나이트 블루색에 노란 줄이 들어가 있는 브리치즈(+승마 바지), 갈색에 챙이 넓은 스테트슨 스타일의 캠핑모자(특유의 움푹 들어간 부분을 '몬태나 주름'이라고 부른다), 샘 브라운 벨트(한쪽 어깨에 사선으로 걸치는 보조 끈과 연결된 허리띠), 파란색 견장이 달린 붉은 서지 재킷으로 이루어진다. 원래 금색 테두리의 진홍색 스트랩 견장이었으나 영국의 에드워드 7세가 2차 보어전쟁(1899~1902년)에서의 공적을 치하하며 캐나다 기마경찰에 '왕립' 칭호를 내려서 파란색으로 바뀌었다.

이 매력적인 복장 세트를 '리뷰 오더Review Order'라고 부르는데 의전 업무 때만 입었다. 이 유니폼의 많은 부분이 RCMP가 조직된 1920년 전에도 '북서부 기마경찰'이 입던 것들이다. 1873년에 창설된 북서부 기마경찰은 영국군의 군용품 재고와 미국 기병대 제복을 조합해 입었다. RCMP의 유니폼 자체는 북서부 기마경찰과 동부의 영연방자치경찰 유니폼을 결합해 만든 것이다.

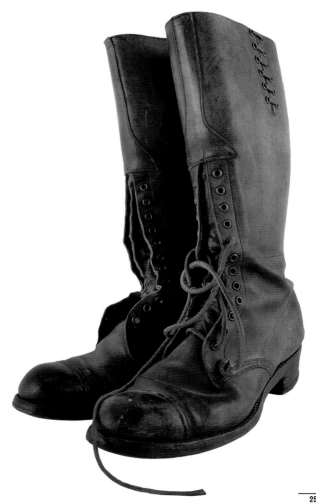

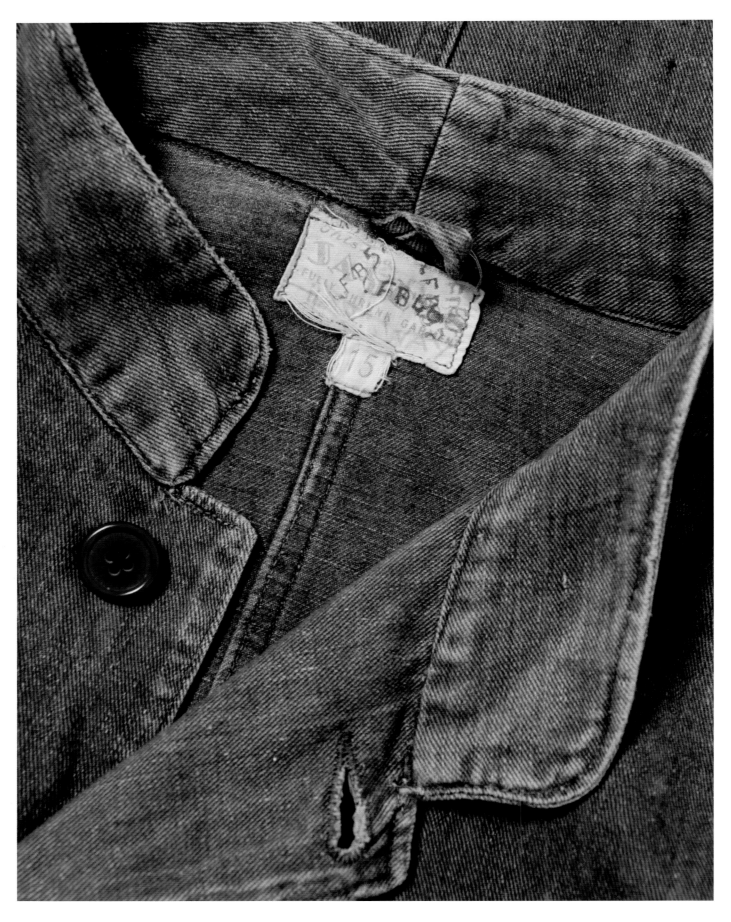

제이스

메탈 워커스 재킷

1950년대

JAYEES
METAL WORKER'S JACKET

영국의 작업복에서 헤비코튼 드릴drill(⁺트윌의 일
종으로 일반적인 트윌보다 부드럽고 얇다)만큼 일반적
인 소재는 아니었지만 데님은 기계공과 금속을 다
루는 노동자들의 작업복에 종종 사용되었다. 데님
은 내구성이 좋아서 몸을 쓰는 일을 할 때 입기에
적합했다. 이 재킷은 기본적인 재단으로, 세 개의
커다란 주머니가 있고 앞면과 소매에 금속 단추가
달려 있다. 기장이 꽤 길어 그 시절에는 몸을 보호
하는 데 분명 유용했을 것이다.

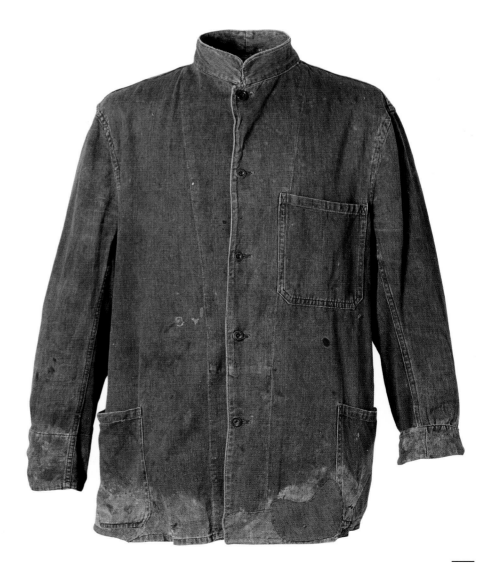

브랜드 미상

애뮤니션 워커스 캔버스 오버슈즈

1953년

UNKNOWN BRAND
AMMUNITION WORKER'S CANVAS OVERSHOES

작업용 부츠의 밑창에 징을 박던 시절 부츠는 신다보면 못의 머리가 바깥으로 삐져 나오곤 했다. 그래서 고급 신발이더라도 마모를 최소화 하기 위해 가죽 밑창의 앞부분에 '블래키blakey'라는 말 발굽 형태의 금속 조각을 대었다. 이 금속 조각이 지면과 닿으면 말 그대로 불꽃이 튀었다. 당연히 탄약 공장에서는 불꽃이 일어나선 안 되었고, 그런 이유로 여기에 실린 캔버스 덧신을 신었다. 1953년 영국에서 제작된 이 덧신은 금속 핀 대신 나무 핀을 사용했다(옆 페이지 참조).

브랜드 미상

파울 웨더 스목

1950년대

UNKNOWN BRAND
FOUL WEATHER SMOCK

이 스목은 고무를 입힌 코튼 소재로, 배 밖으로 떨어질 경우를 대비해 빛 반사가 되는 노란색 하이비스로 제작되었다. 1960년대까지 어부들의 전통적인 복장으로 자리매김하다가 기능성 직물이 등장해 보다 향상된 보온성, 통기성, 방수성을 제공하면서 점차 교체되었다.

그래도 이 재킷은 그전까지 기름이나 타르를 입히던 캔버스에 비하면 발전된 형태였다. 1830년대 이래 이 재킷과 모자는 입말인 사우웨스터sou'wester(일부 지역에서는 노웨스터nor'wester)로 알려졌는데 폭우와 사나운 파도를 몰고 오는 남서풍의 줄임말이다. 모자의 높이가 낮으며 챙이 짧고 가장자리가 위로 들려 있어서 거센 바람이 불어도 모자가 쉽게 벗겨지지 않고 챙이 배수로 역할을 해 물이 뒤쪽으로 흘러 떨어진다.

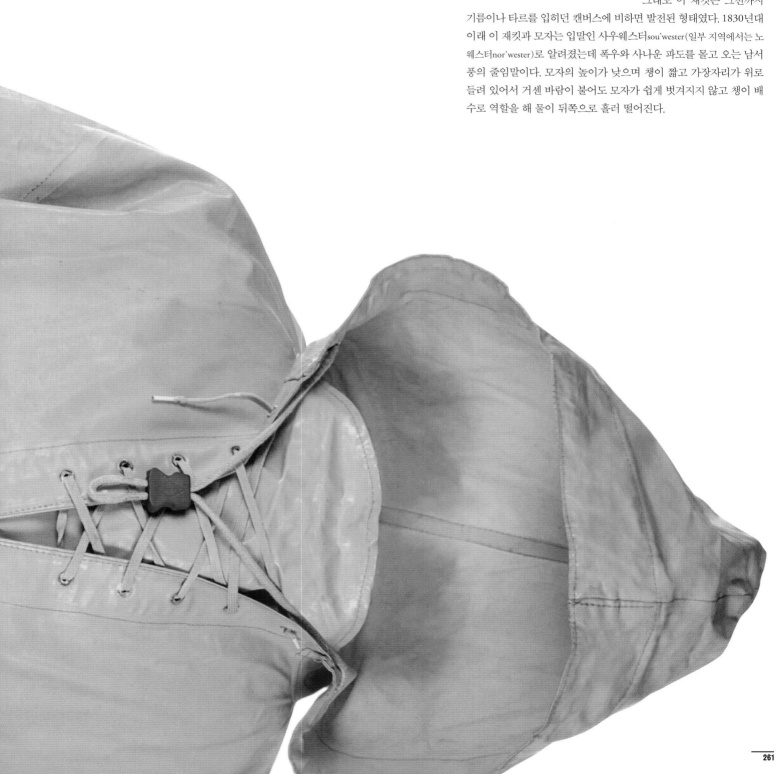

핸드니티드

피셔맨스 스웨터

1940년대

―――

HANDKNITTED
FISHERMAN'S SWEATER

1940년대에 제작된 이 피셔맨스 스웨터는 영국의 건지 스웨터+와 비슷하며 기름을 잔뜩 먹인 울을 반은 평평하게, 반은 원통무늬를 넣어 짰다. 급할 때는 앞뒤를 바꿔 입을 수 있어서 마모된 부분이 뒤쪽으로 가게 입어 더 이상의 손상을 줄이고 수선하는 게 가능했다. 피셔맨스 스웨터는 어부가 속한 항구나 마을마다 독특한 전통적인 패턴으로 짜는데 이 스웨터도 마찬가지다.

짧은 스탠드업 칼라에 소매가 약간 짧은 건지 스웨터와 달리 이 스웨터는 롤넥이고 일반적인 소매 길이라는 점에서 아마도 직접 디자인해 만든 것으로 보인다.

반대쪽 이 스웨터 앞면의 아래쪽은 뜨개질 코가 다르다. 항구나 해변 지역마다 고유한 패턴을 발전시켰고 스웨터에 입는 사람의 이니셜을 집어넣었다. 그래서 어부의 시체가 발견되면 스웨터 등 쪽의 패턴을 보고 고향 항구에 돌려보냈다.

건지 스웨터 guernsey/gansey ___
영국해협의 건지 섬에서 유래한 스웨터로 아란 스웨터와 함께 대표적인 피셔맨스 스웨터이다. 보통 피셔맨스 스웨터는 탈지하지 않은 양모로 만들어 방수 기능이 있다.

로더렉스

브라운 데님
워크 재킷

1940년대

―――――

ROTHEREX
BROWN DENIM WORK JACKET

1930년대부터 1950년대까지 영국의 작업복 재킷은 대부분 짙은 감청색 볼턴 트윌로 만들어졌는데, 볼턴 트윌은 수축을 막는 샌퍼라이즈 가공을 한 코튼 옷감이다. 그에 반해 1940년대에 나온 이 재킷은 드물게 갈색 데님으로 제작되었다. 이것은 1930년대 말 영국 육군의 전투복을 처음 만들 때 사용된 그린 데님과 비슷한 종류였다(나중에 울 서지[+튼튼한 모직물]로 교체되었다).

이 재킷은 잉글랜드 북쪽 로더럼 시외에 위치한 작업복 제조사 로더렉스에서 만들었으며 주머니 윗부분과 재킷 아랫면 등 잘 닳는 부분에 코튼 테이프를 덧대어 보강했다. 이는 같은 시기에 제작된 프랑스나 독일의 작업복과 구별되는 영국 작업복만의 특징이다.

또한 이 재킷은 단추가 분리핀으로 고정되어 있어 얼마든지 떼어낼 수 있다. 그래서 대형 산업용 세탁기에 넣어도 기계가 손상되지 않았다. 당시에는 두 개의 롤러 사이로 옷을 통과시켜 물을 짜는 탈수용 압착기를 사용했기 때문이다. 심지어 같은 시기에 영국에서 제작된 다른 작업복들과 마찬가지로 이 옷도 납작하게 눌러지도록 디자인되었는데 이 가차 없는 탈수기를 잘 통과하기 위해서였다.

오른쪽 샌퍼라이즈 가공은 재단하기 전에 옷감을 오그라들었다 늘어나게 해서 나중에 옷을 세탁하거나 입더라도 형태를 잃지 않도록 해준다.

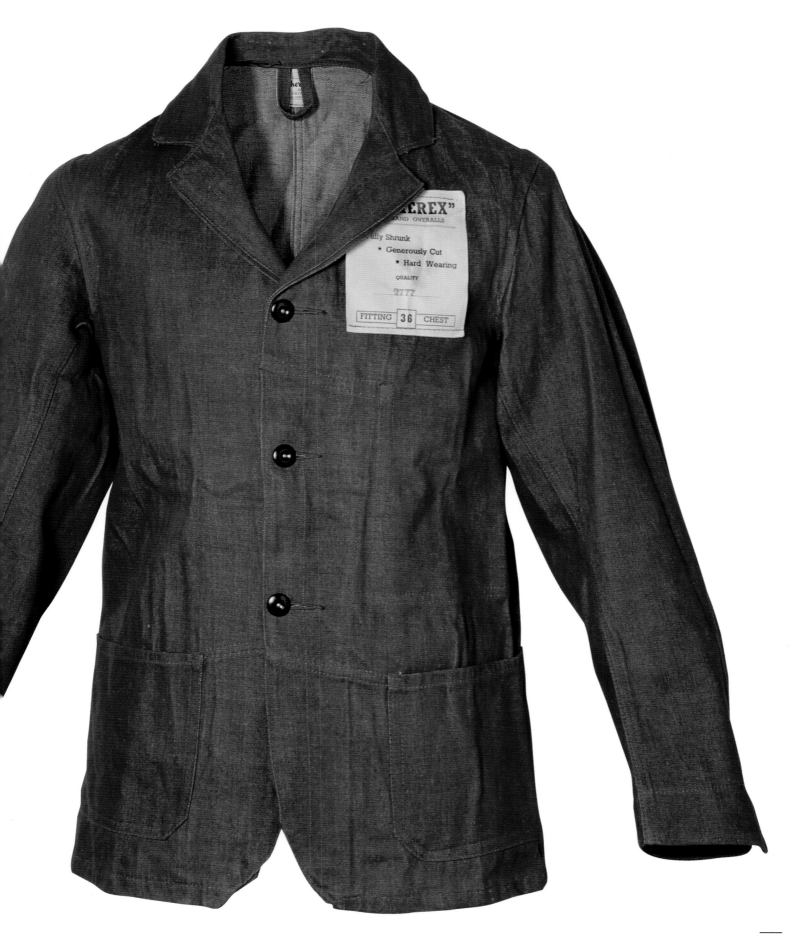

메탈 워커스 재킷

1930년대

UNKNOWN BRAND
METAL WORKER'S JACKET

여기에 실린 프랑스의 작업복 재킷은 당시 일반
적이던 밝은 파란색 재킷과는 다른 여러 특징을
지녔다. 흰색 옷은 중노동을 하는 사람들은 비실
용적이라 잘 선택하지 않는다는 점에서 서비스업
종사자가 더 많이 입었다. 물론 중노동의 경우에
도 더위 속에서는 흰색 옷이 더 낫다. 옷감을 보더
라도 이 옷은 새틴이나 트윌 코튼 대신 헤비 리넨
이 사용되어 열기가 많은 작업현장에 알맞다. 목
까지 단추로 잠그게 되어 있지만 작은 스탠드업
칼라밖에 달려 있지 않은데, 사실 이것도 원래 서
비스업 복장에 더 적합한 스타일이다. 대충 찍혀
있는 스탬프 자국으로 보건대 중고로 팔려서 다
른 용도로 사용됐던 듯하다.

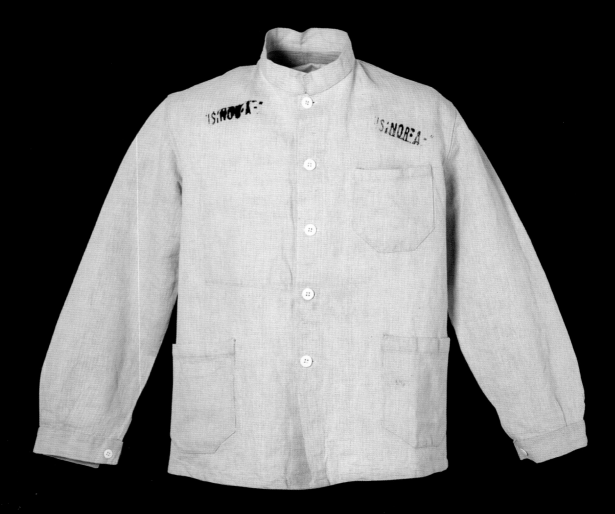

브랜드 미상

머천트 네이비
트라우저스

1940년대

UNKNOWN BRAND
MERCHANT NAVY TROUSERS

이 바지는 일본 상선의 선원들이 입었던 옷이다. 일본과 다른 나라의 해군에서 사용되던 바지와 같은 특징을 지니고 있다. 이제는 많이 사라진, 기본적으로 통이 넓고 아래로 갈수록 더 넓어지는 플레어 스타일로 재단이 되어 있는데 이는 바짓단을 쉽게 걷어올리기 위해서다. 갑판원이 갑판을 닦는 게 일과였던 시대에는 이런 옷이 요긴했다. 여성용 코르셋과 비슷하게 뒤쪽에 졸라매는 끈이 있어서 허리가 잘록하게 들어가 실루엣이 과장되어 보인다. 그리고 당시 선원 바지로서는 이례적으로 뒤쪽에 주름이 잡힌 패치 주머니가 달렸다.

빅 스미스

패치트 데님
초어 재킷

1950년대

BIG SMITH
PATCHED DENIM CHORE JACKET

워낙 많이 입은 데다 여기저기 기운 이 데님 초어 재킷+은 중간에 설퍼 세탁을 거친 것으로 보인다. 유황을 이용하는 설퍼 세탁은 찌든 때는 물론이고 원래 색을 빼기 위해 사용하는 방법으로, 이 데님에 가는 줄무늬의 수채화 효과를 낳았다. 입으면서 그리고 설퍼 세탁을 통해 얼마나 데님의 색이 바랬는지는 오른쪽 가슴의 주머니 위쪽에 분명하게 드러나 있다. 예전에 주머니 덮개가 있던 자리라서 훨씬 진한 원래 색이 남아 있다.

물론 모든 데님은 바래게 되어 있다. 인디고 염료는 물에 용해되지 않는 성질이 있어서 데님 섬유 자체에 반영구적으로 스며드는 게 아니라 섬유와 섬유 사이의 공간(그리고 섬유 자체의 빈틈)을 채우는 방식으로 색을 입히기 때문이다. 그러다보니 세탁이나 마찰을 통해 인디고가 빠져나가면서 색이 바래게 된다. 물 빠짐 정도는 빈티지 데님 의류가 얼마나 오래되었는지 판단하는 효과적인 수단이다.

아래 왼쪽　손바느질한 단춧구멍은 이 시대의 작업복에서는 드문데 집에서 직접 만든 옷의 경우에는 그래도 많았다.

아래 오른쪽　재킷 아래쪽.

초어 재킷 chore jacket　초어 재킷은 짧은 작업용 재킷으로 흔히 데님에 울로 안감을 댄다.

개조된 의류

데님
웨이스트코트

1930년대

ADAPTED
DENIM WAISTCOAT

남성복의 역사에서 20세기 후반기에 데님 조끼는 무법의 폭주족과 헤비 록의 복장으로 간주되었다. 겉보기엔 소매를 잘라낸 데님 재킷인데, 바이커들 사이에 떠도는 이야기로는 어느 패거리 소속인지 밝히는 문신을 잘 보여주기 위해서였다고 한다.

하지만 엄밀한 의미에서 데님 조끼는 20세기 초까지 거슬러 올라가는 긴 역사를 갖고 있다. 1930년대에 제작된 여기 실린 조끼처럼 좀 더 기능적인 옷이었다. 가볍고 단추가 높이 달린 이 조끼는 처음에는 재킷이었다가 나

중에 소매를 떼어낸 것이다. 금속 단추와 주머니 가장자리가 특이한데 아마 식료품점이나 잡화점의 점원이 데님 앞치마와 함께 입었을 것이다. 뒷면의 버클로 조이는 벨트가 작업복에서 일반적인 디테일이라면 대조적으로 유리 단추와 손바느질한 단춧구멍은 맞춤복에서나 보이는 고급스러운 마무리다. 이 조끼는 실용성과 우아함을 둘 다 적절하게 간직하고 있다.

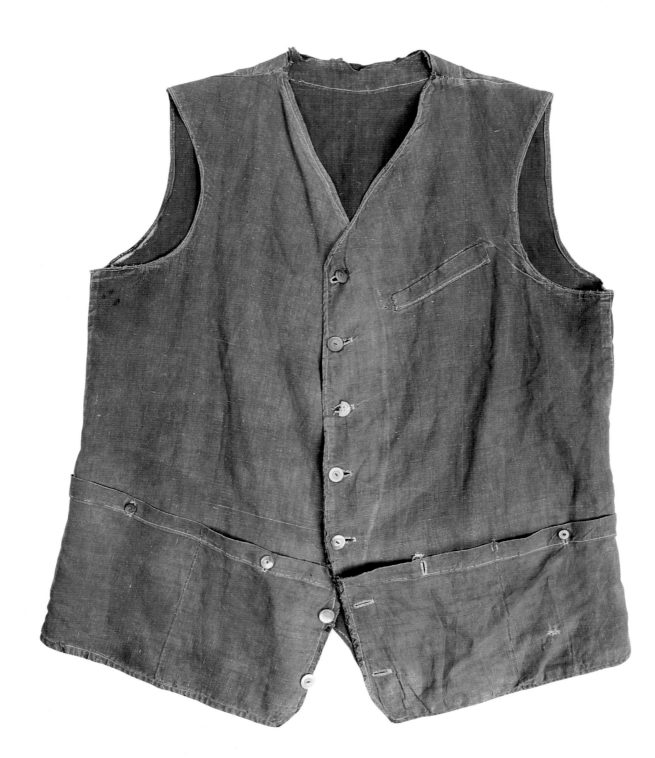

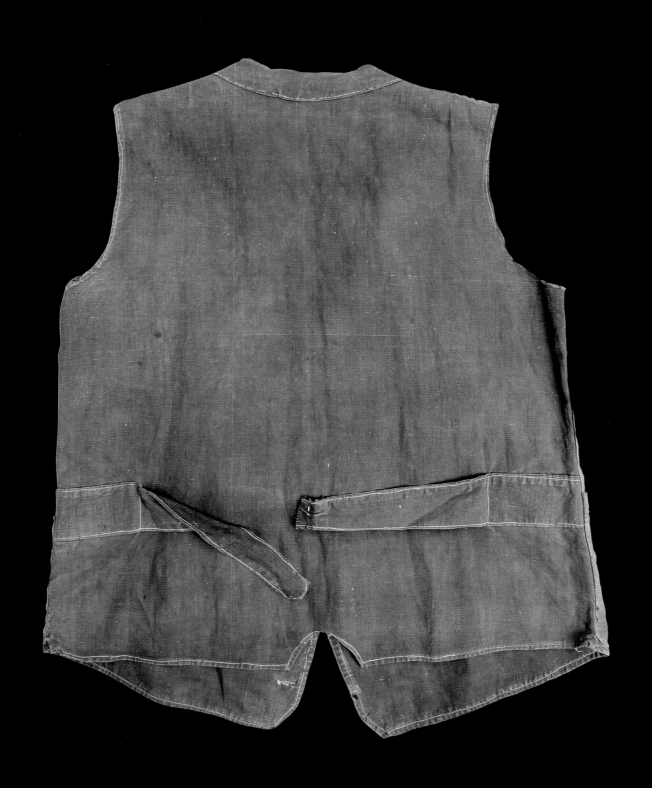

리브로

워크 재킷

1950년대

**LYBRO
WORK JACKET**

1950년대 영국에서 제작된 이 작업복 재킷은 동시대의 비슷한 재킷들에서도 보이는 여러 특징을 지녔다. 강력한 세탁을 자주 해도 수축과 변색이 적은 감청색 볼턴 트윌로 만들었고 단추도 떼어낼 수 있어서 탈수용 압착기를 통과해도 괜찮았다. 주머니의 모서리처럼 잘 닳는 부분은 박음질로 보강했는데 하늘색 실을 사용했다(대개는 빨간색 실이 쓰였다). 라벨에는 제조사의 이름이 표시돼 있는데 당시에는 공장이 위치한 지역을 드러내는 이름을 짓는 게 유행이었다. 예를 들어 이 재킷의 제조사인 리브로는 영국 북서부의 리버풀에 위치하고, 경쟁사인 로더렉스(264쪽 참조)는 그 동쪽의 로더럼에 소재한다.

　이 재킷의 특이한 점은 목 쪽의 여밈 부분이다. 마치 칼라를 세워서 재킷 본체에 박음질한 것처럼 보이는 트롱프뢰유trompe l'œil, 즉 눈속임 효과를 내고 있다. 원래 영국보다 프랑스의 작업복에서 많이 보이는 특징인데, 자칫 기계에 딸려 들어갈 수 있는 부분을 아예 없애려고 진짜 칼라를 달지 않은 것이다. 이것은 안전성을 더하면서 스타일을 유지하는 방식이었다.

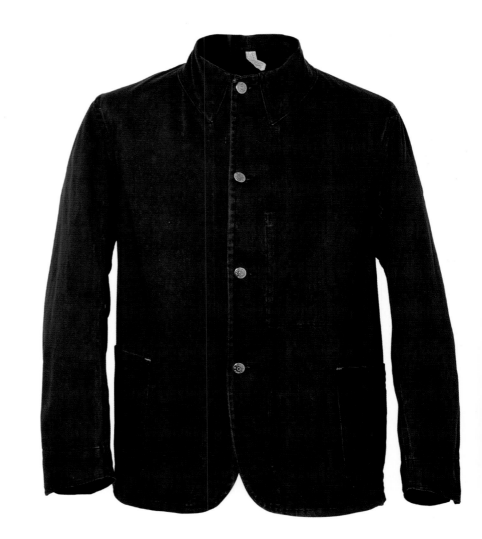

홈메이드

데님 워크 재킷

1920년대

HOME-MADE
DENIM WORK JACKET

20세기 초에 제작된 이 데님 작업복 재킷은 박음질이 조잡하게 되어 있어 공장이 아니라 집에서 만든 것으로 보인다. 하지만 덕분에 오히려 독특한 특징과 매력이 생겨났다. 삐뚤삐뚤하게 싱글 스티치로 박음질된 솔기는 어딜 봐도 전문적인 직공의 솜씨는 아니다. 특이하게 아메리칸 도넛 단추가 달린 것을 제외하면 이 재킷은 유럽적인 스타일과 느낌을 지니고 있다. 재단은 조잡하지만 일할 때 걸리적거리지 않도록 옆쪽으로 치우쳐 단 패치 주머니는 안팎의 색이 다른 데님, 물결치는 아랫단과 더불어 당시 영국과 프랑스의 작업복 재킷을 연상시킨다.

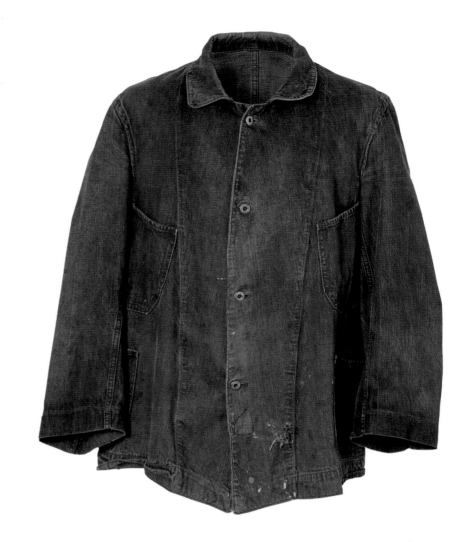

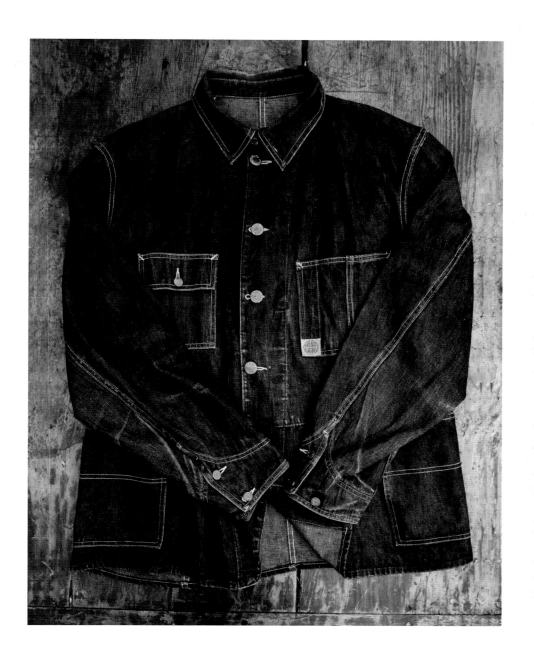

헤드라이트

레일로드 재킷

1920년대

**HEADLIGHT
RAILROAD JACKET**

헤드라이트는 20세기 전반기에 미국에서 인정받는 작업복 브랜드 중 하나였다. 오하이오 주 신시내티에 위치한 크라운-헤드라이트 사의 일부분으로, 오버올과 재킷을 전문적으로 생산했는데 여기에 실린 1920년대의 레일로드 재킷도 그중 하나다. 헤드라이트는 막강한 기업인 H. D. 리 머컨타일의 그늘 아래 있었다. 1889년에 설립된 머컨타일은 브랜드인 리Lee가 급성장하면서 시장의 선두주자였던 리바이스의 주요 경쟁사가 되었다.

1913년 리에서는 재킷과 빕 오버올을 결합한 올인원을 내놓았고 그것은 '커버올' 혹은 '유니언올Union-All'(아래위를 하나로 연결한 내복인 '유니언 슈트'에서 이름을 따왔다)로 알려지게 되었다. 유니언올은 1차 세계대전 때 미 육군의 공식 작업복으로 채택되었다. 1921년에는 철도 노동자들을 위해 디자인된 레일로드 재킷도 처음 선보였다. '로코 재킷 Loco jacket'이라고 불린 이 옷은 철도 노동자들과의 인터뷰를 통해 주머니의 종류와 위치, 재킷의 넉넉한 형태가 결정되었다. 또한 철도 노동자들이 재킷을 입어보며 테스트했다.

리는 계속 승승장구했지만 크라운-헤드라이트 사는 그렇지 못했다. 1960년에 칼하트Carhartt에 매각되었고(디트로이트의 오버올 제조사인 W. M. 핑크 사도 칼하트에 매각되었다), 이후 한동안 '칼하트 헤드라이트 앤드 핑크'라는 라벨을 달고 작업복을 판매했다.

리

블랭킷-라인드 초어 재킷

1950년대

LEE
BLANKET-LINED CHORE JACKET

리의 101 웨스턴 재킷과 스톰 라이더 재킷이 작업복 분야에 지대한 영향을 미친 옷들로서 그에 걸맞은 명성을 얻은 반면, 91B 재킷은 과소평가되었다. 특이하게 생긴 주머니는 바이커 재킷의 디자인에서 가져왔지만 기본적으로 작업복 재킷 형태인 이 옷은 1950년대에 주로 공장 근로자들과 부두 노동자들이 입었다. 그렇지만 사람들 사이에서는 때로 트랙터 재킷으로 불리기도 했다.

여기에 실린 옷은 191LB로, 91B 재킷에 담요 천 안감(이 제품은 스트라이프 무늬이지만 빨간색 플란넬이 사용된 옷도 있다)을 댄 제품이다. 겨울철에 실외에서 작업을 할 경우 이런 방한 기능은 매우 중요했다. 1965년부터 리는 동그란 원으로 둘러싼 트레이드마크를 라벨에 표시했기 때문에 이 옷은 그전에 출시된 것이다.

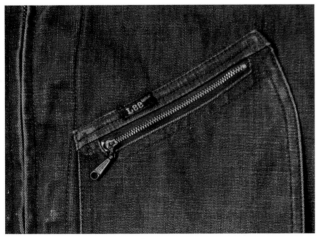

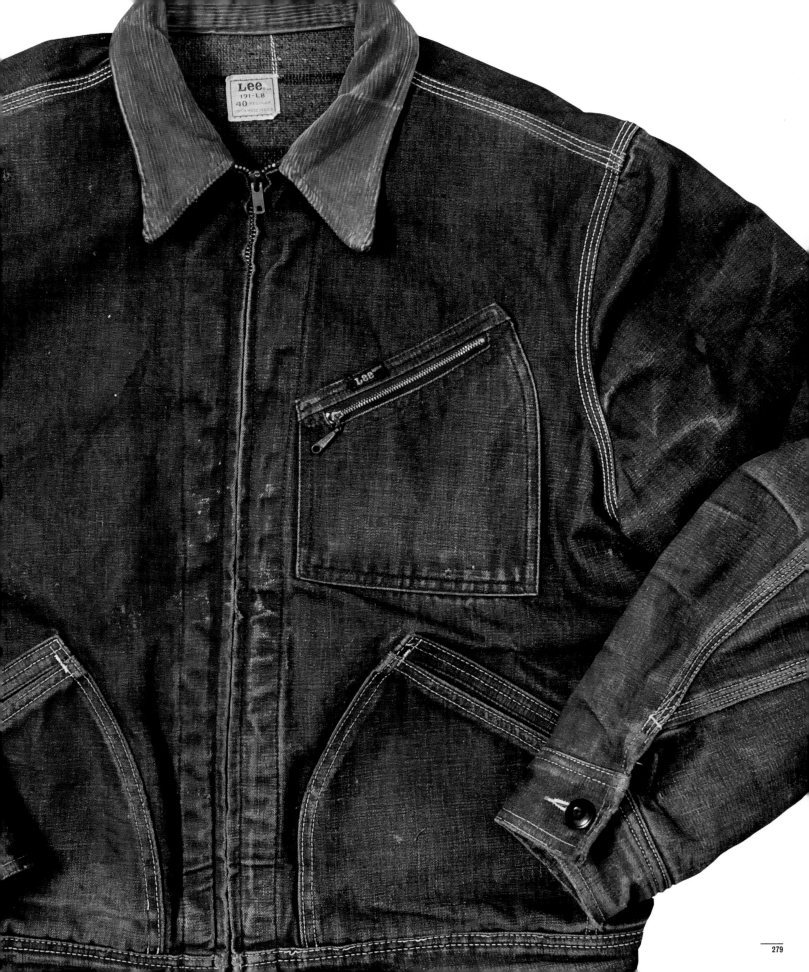

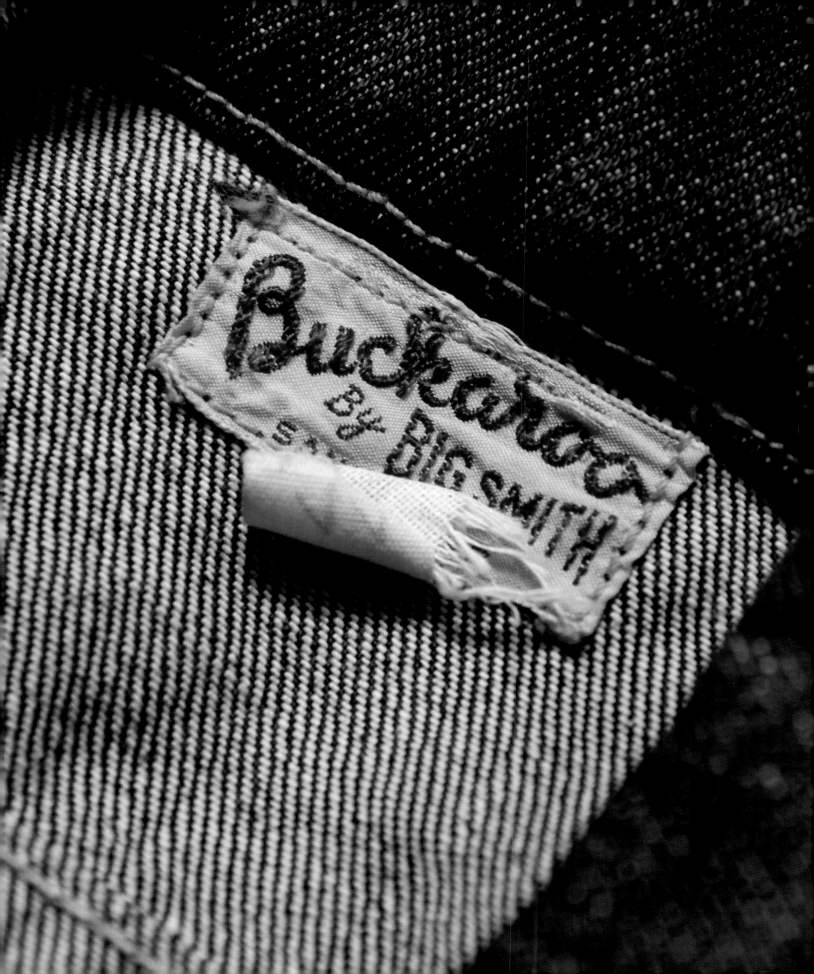

데님 랜치 재킷

1950년대

BUCKAROO BY BIG SMITH
DENIM RANCH JACKET

전쟁이 끝나고 도시화가 진행되던 1950년대에도 미국에서는 여전히 거친 서부라는 이미지가 효과적인 마케팅 수단이었다. 특히 목장이나 농업 쪽에서 일하는 사람들에게는 주효했다. 짙은 색의 생지 데님에 박음질로 주름을 잡아놓은 이 작업복 재킷은 작업복 제조사 빅 스미스의 자회사인 버커루에서 생산한 제품이다. 버커루라는 이름은 캘리포니아에서 말을 돌보는 전통적인 카우보이들을 부르는 말에서 따왔다. 1930년에 조지 월스가 텍사스에서 창업한 월스 인더스트리스에서는 빅 스미스 이외에도 대중적인 캔버스 헌팅 웨어를 내놓는 덕스백을 운영했다.

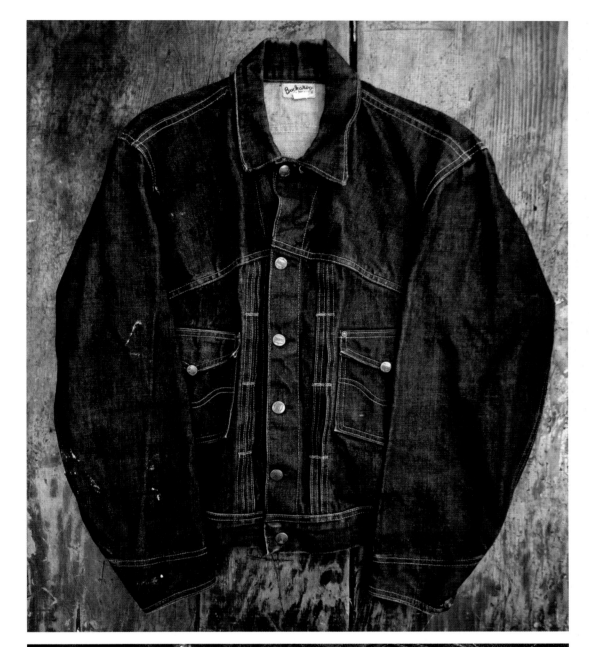

오른쪽 앞면에 박음질로 주름을 잡아놓는 것은 그 시대 데님 재킷에서는 흔한 특징이었다. 하지만 가슴에서 아래쪽으로 많이 내려와 있는 주머니, 그리고 주머니 덮개 끄트머리에 달려 있는 스냅 단추는 이 재킷만의 독특한 스타일이다.

프렌치 워크 재킷

1920년대

HAND-REPAIRED
FRENCH WORK JACKET

이 프랑스 작업복 재킷은 20세기 초에 만들어진 이래 입고 수선하고, 또 입고 수선한 역사를 지녔다. 단추가 위쪽까지 달리고 칼라가 작은 이 재킷은 그 시대 사람들의 무엇이든 '고쳐 쓴다'라는 철학에 충실히 따른 흔적들이 특징이다. 그래서 이 옷이 지닌 특징의 대부분은 원래 모습이 아니라 수선된 부분에 있다. 촘촘하게 꿰맨 자국은 추상적인 디테일에서, 그리고 더욱 중요한 튼튼함에서 마치 블루칼라 노동자의 자수를 보는 듯하다.

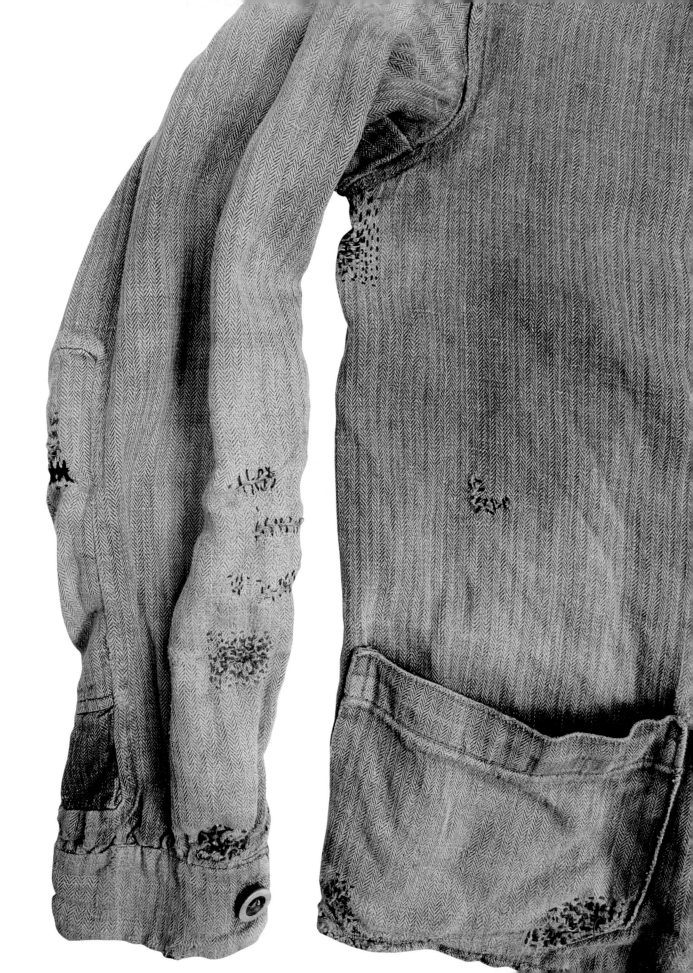

라이더스 레터 월릿

1859년

**HAND-MADE / PONY EXPRESS
RIDER'S LETTER WALLET**

미국에 우편 서비스가 도입되기 전에는 '포니 익스프레스'라는, 말을 타는 사람들이 안장 주머니에 우편물을 넣고 릴레이로 전달하는 서비스가 있었다. 미주리 주에서 캘리포니아 주까지 대략 3,200킬로미터를 이동하는 데 11일이 안 걸렸다. 이 서비스는 1860년에 시작돼 한창때는 100개의 역과 80명의 라이더, 400필의 말을 보유했다. 하지만 한때 통신수단의 근간을 이루었던 이 전설적인 서비스는 고작 18개월 만에 문을 닫았다. 퍼시픽 텔레그래프의 전신망이 출현하면서 포니 서비스는 쓸모없어졌고 이제 이런 우편낭만 남았다. 얽히고설킨 가죽 끈으로 편지들을 단단히 감싸고 있는 이 주머니는 빈티지 액세서리이자 서부 시대의 유물이기도 하다.

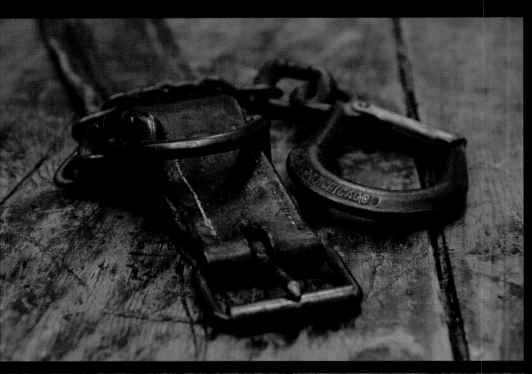

이 두껍고 폭이 넓은 가죽 벨트에 붙어 있는 금속 배지에는 시카고의 '탄광 안전장비'라고 새겨져 있다. 하지만 탄광뿐만 아니라 건설현장에서도 많이 사용되었을 게 틀림없다. 옆 페이지에 소개된 19세기의 작업용 벨트처럼 이 벨트도 폭이 넓은데 그 이유는 등을 지지해주는 역할을 염두에 두고 디자인했기 때문이다. 체인이 걸려 있는 벨트의 고리 부분은 튼튼하게 박음질도 하고 리벳으로도 고정해서 무거운 공구를 매다는 데 사용되었다. 또한 체인 끝의 닫힌 고리는 일종의 안전벨트 고리 같은 역할을 해서 만약 벨트를 찬 사람이 떨어져 공중에 매달리게 되더라도 몸무게를 지탱할 정도는 되었을 것이다.

벨트의 제조사인 버크 인더스트리스는 1949년에 독일 이민자인 프레드 부어크가 설립했다. 원래는 공구 제조사였는데 나중에는 캔 음료의 뚜껑을 잡아당겨 여는 고리, 1950년대에 유행했던 TV를 보면서 간단히 식사를 할 때 요긴한 금속 식판 같은 제품들을 개발했다.

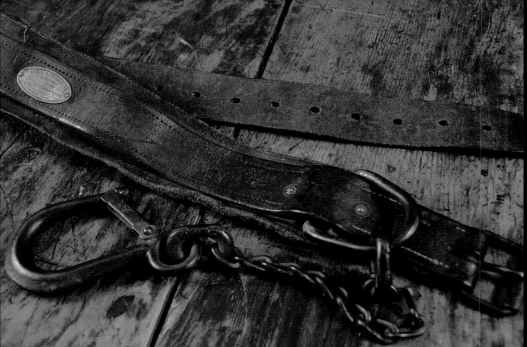

워커스 벨트

1880년대

HAND-MADE
WORKER'S BELT

남성복에서 벨트를 주로 사용하게 된 것은 밑
위길이가 짧은 로 라이즈 바지가 등장하면서
부터다(밑위 길이가 긴 롱 라이즈 바지에는 전통
적으로 멜빵을 착용했다). 하지만 19세기 중반
부터 20세기 초까지 육체노동자들이 멜빵 대
신 벨트를 사용하기도 했다. 바지에 고리가
있든 없든 허리 위쪽에 벨트를 조여 맸는데
바지를 고정시켜줄 뿐만 아니라 등허리를 지
지해주는 역할을 했다. 그렇기 때문에 여기에
실린 벨트에서 보듯이 일반적으로 폭이 넓었
고 역도선수의 벨트와 약간 비슷했다. 그 모
습에서 '안전에 만전을 기한다'는 뜻의 관용
구인 '벨트와 멜빵belt and braces'이 떠오른다.

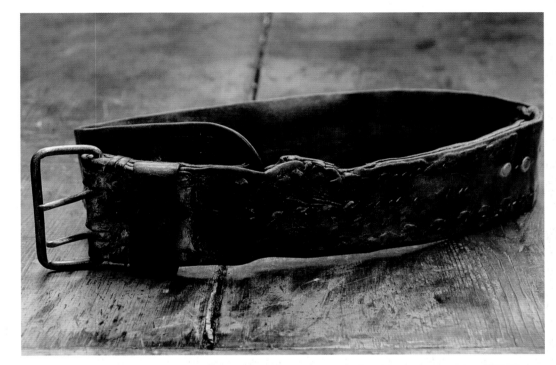

브랜드 미상

버클–백
워크 트라우저스

1930년대

UNKNOWN BRAND
BUCKLE-BACK WORK TROUSERS

육체노동을 하는 사람들이 신발 다음으로 힘하게 사용하는 의류가 바지이다. 재킷처럼 일하는 동안 벗어두지도 않고, 셔츠처럼 거의 매일 갈아입지도 않기 때문이다. 1930년대에 헤비코튼으로 만들어진 이 버클–백 바지는 아마 프랑스나 일본에서 제작된 것으로 보인다. 굉장히 잘 만든 바지인데 제작 단계에서 이미 엉덩이 부분과 허리 밴드, 주머니 입구에 옷감을 덧대어 보강했다. 무릎 부분의 패치는 나중에 이 바지의 주인이 무릎이 해지는 걸 막으려고, 또는 이미 해진 걸 수선하려고 덧댄 것이다.

베트라

솔트 앤드 페퍼 오버올스

1930년대

VETRA
SALT AND PEPPER OVERALLS

오버올에 암회색 효과를 주기 위해 검은색과 흰색 실을 적절히 섞어 만든 옷감을 일명 '솔트 앤드 페퍼'라고 부른다. 솔트 앤드 페퍼로 만든 작업복은 때와 얼룩이 잘 안 보이고 맵시 있기 때문에 20세기 초에 일반적이던 파란색 작업복의 대체품으로 인기가 있었다. 특히 더블웨어DubbleWare, 빅맥 Big Mac, 메이드웰Madewell, 스위트-오Sweet-Orr 같은 미국의 의류업체들이 1950년대 말까지 다양한 무게의 솔트 앤드 페퍼를 이용해 바지, 셔츠, 숍 코트와 재킷shop coat and jacket(롱코트처럼 생긴 길이가 긴 작업복 재킷)을 선보였다. 하지만 누구도 입은 적이 없는 이 오버올은 프랑스에서 만든 제품이다. 한편, 파란색 솔트 앤드 페퍼 옷감은 페이드 데님이나 스톤워시 데님과 유사해 보여서 별로 인기도 없고 대중화되지도 않았다.

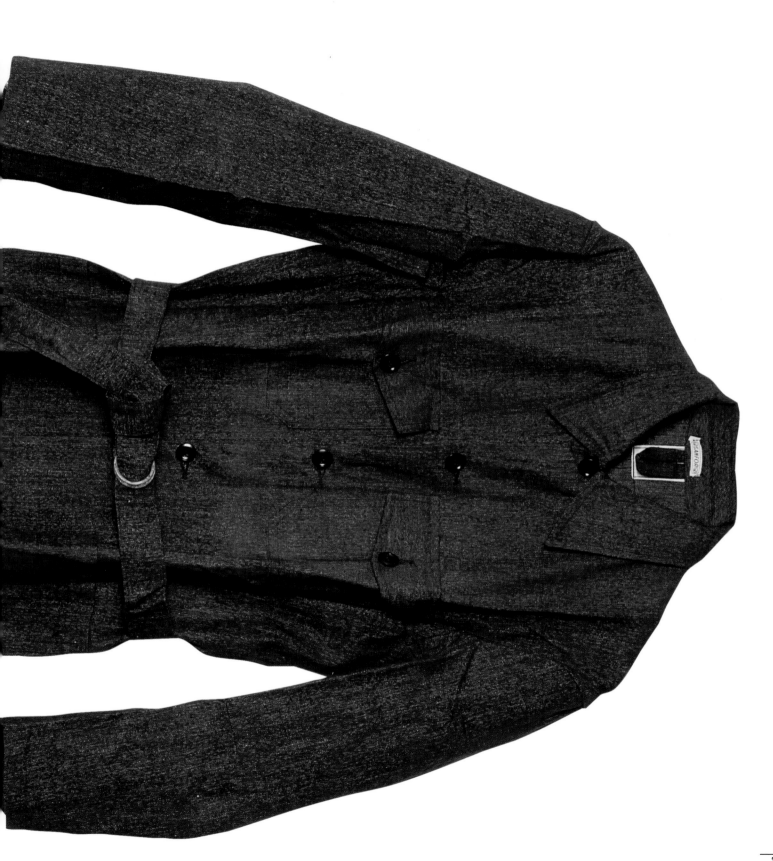

본드라이
로거스 부츠

1950년대

UNKNOWN BRAND
BONEDRY LOGGER'S BOOTS

20세기 내내 특정 브랜드들이 미국의 작업용
부츠 시장을 장악했는데 그중에는 레드 윙Red
Wing, 화이트스White's, 대너Danner, 치퍼와
Chippewa, 저스틴Justin이 있었다. 그렇긴 해도
작업용 부츠는 워낙 스타일이 독특한 신발이고
특정한 작업 환경을 염두에 두고 디자인되곤
했다. 이 점이 중요한 차이를 만들었다. 예를 들
어 이 분야의 개척자인 레드 윙의 부츠는 앞쪽
이 모카신 형태이고, 저스틴의 부츠는 스택 힐
(＋색이 다른 층을 교차하며 쌓아올린 신발 뒤축)
이었다. 이 브랜드 미상의 벌목꾼용 부츠는
무거운 바닥면, 그리고 특이하게 멍키부츠
스타일로 토캡 근처까지 신발끈이 이어져 있
는 게 특색이다. 그만큼 입구가 많이 벌어져서
비상시에 쉽게 벗을 수 있다.

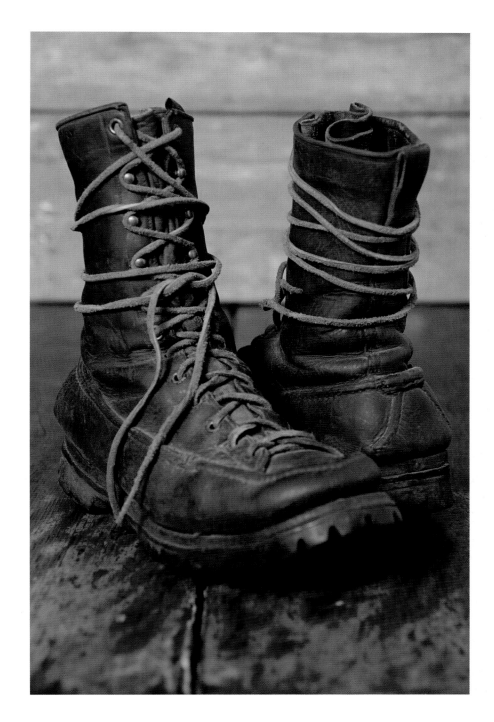

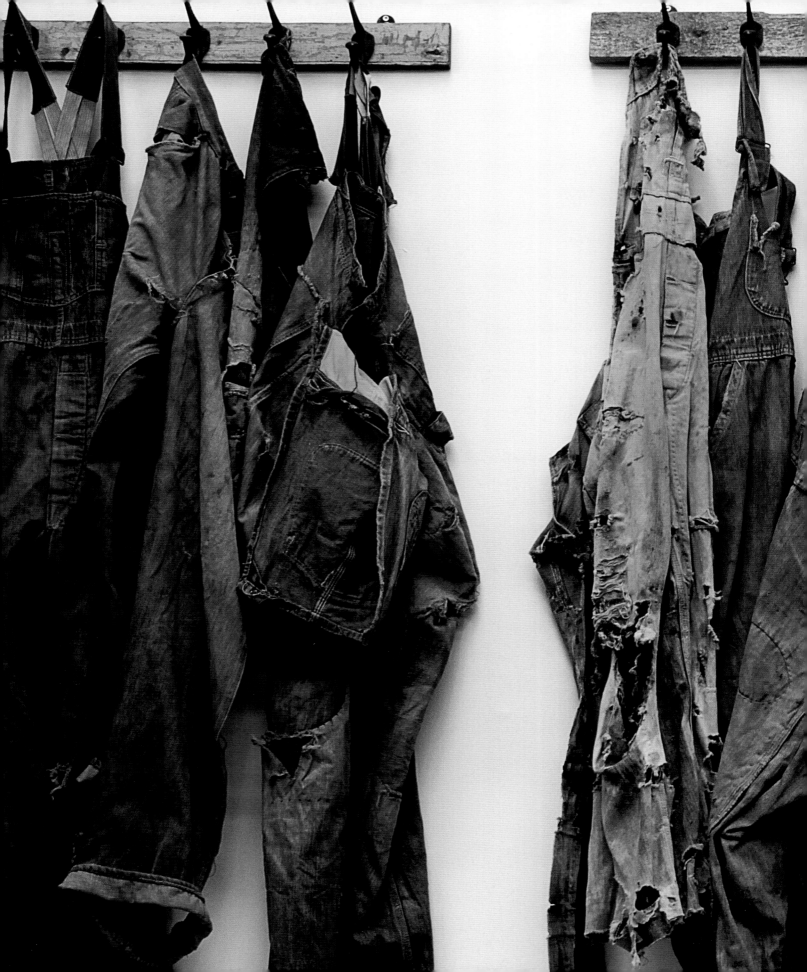

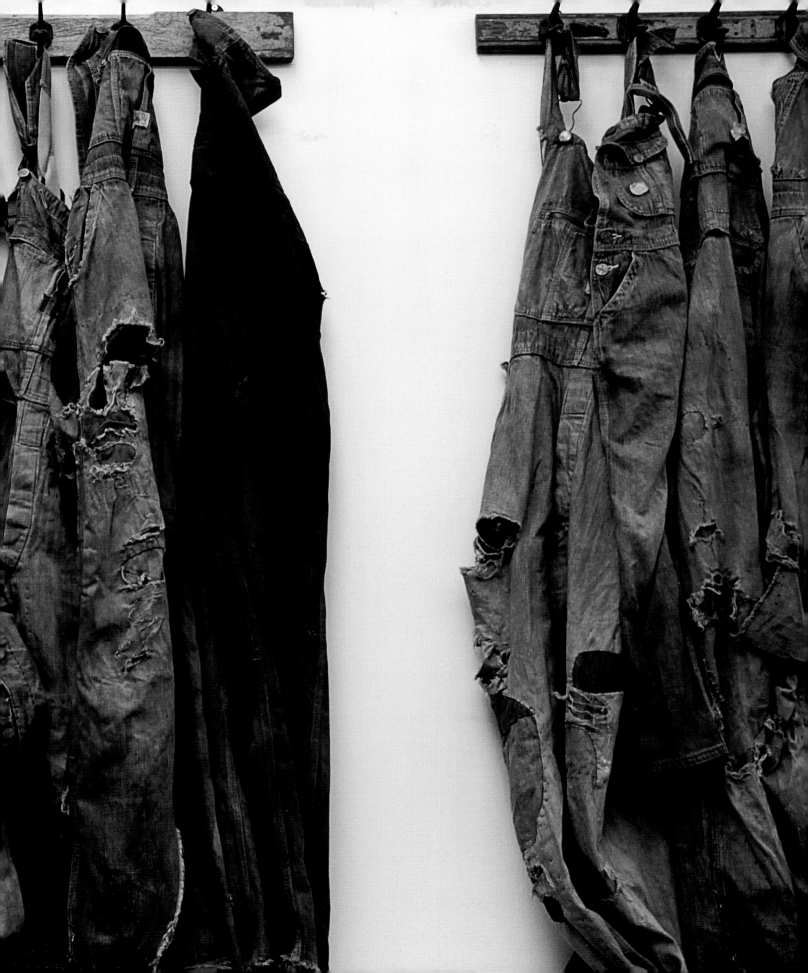

브랜드 미상

데님 워크
트라우저스

1930년대

———

**UNKNOWN BRAND
DENIM WORK TROUSERS**

빈티지 작업복의 매력 중 일부는 옷에서 드러나는 노동의 흔적이다. 1930년대에 만들어진 이 작업복 바지가 바로 그런 예에 속한다. 데님으로 만들어졌고 도넛 단추가 달려 있다. 가운데 구멍 때문에 도넛 단추라고 불리는데 나중에는 안이 채워진 솔리드-톱 solid-top 스타일로 교체되었다. 이런 일은 점점 경쟁이 심해지는 시장에서 새롭게 브랜드 이미지를 만들어낼 기회를 제공하기도 한다. 이 옷은 기차 모양이 새겨진 허리 단추가 달리고 밝은색 실로 솔기가 사슬뜨기 박음질되어 있다. 주인이 바지를 입고 흙 주변에서 일했던 게 분명한데 천에 흙색이 배어들었고 밝은 색이었던 실도 흐릿해졌다. 이런 역사가 빚어내는 특징이 이 바지의 매력에서 필수적인 부분을 차지하고 있다.

아래 도넛 단추와 기차 모양이 새겨진 허리 단추. 바지 자락은 데님 조각을 덧대어 보강했다.

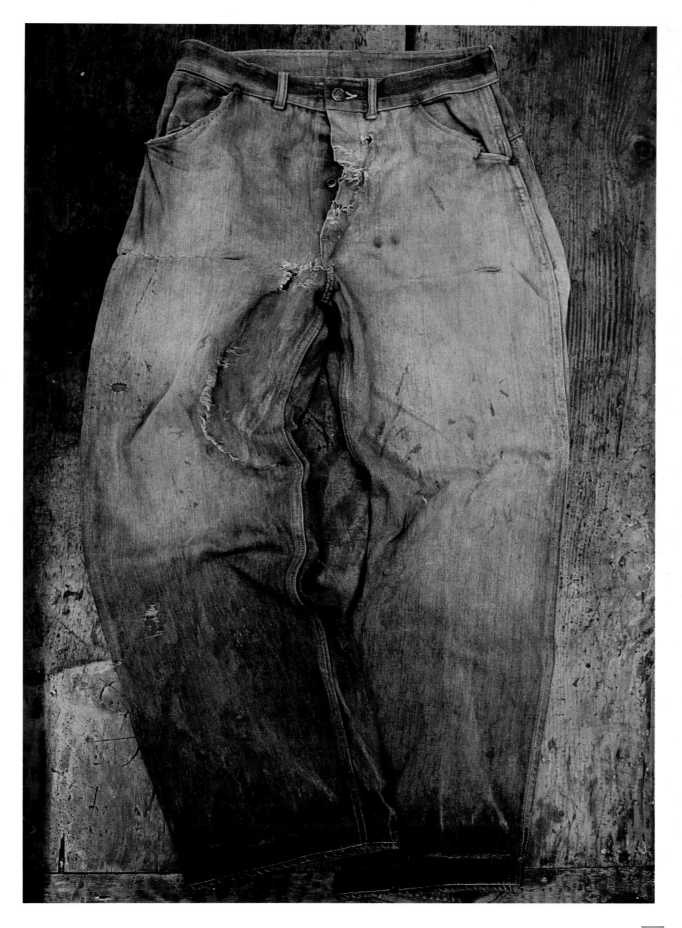

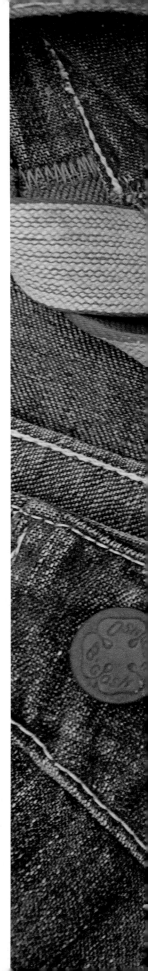

오시 코시 비고시와
브랜드 미상

데님 워크 빕스

1930년대

OSH KOSH B'GOSH AND UNKNOWN BRAND
DENIM WORK BIBS

미국에서는 지금도 공업과 농업 현장에서 데님 빕이나 덩거리 오버올을 입지만, 사람들의 인식 속에서 이런 옷은 1930년대 대공황 시절과 떼려야 뗄 수 없게 연결되어 있다. 여기에는 도러시아 랭과 마이크 디스파머 같은 다큐멘터리 사진작가의 작품들, 그리고 존 스타인벡의 1939년 소설 《분노의 포도》를 원작으로 한 존 포드 감독의 영화가 지대한 공헌을 했다. 대공황기에는 일자리를 찾아 대규모 이동이 있었고 빕 오버올은 경제적으로, 사회적으로 재난이 닥친 지역에 살던 사람들이 많이 입었다. 특히 광산, 벌목, 농업에 종사하던 사람들이었는데(물가가 60퍼센트나 떨어져 고통 받았던 분야들이다) 그러다보니 이런 옷은 실업 위기의 상징이 되었다.

여기에 실린 두 가지 스타일의 옷은 1930년대 말에 제작되었다. 먼저, 브랜드 미상의 옷은 오랜 세월에 걸쳐 여러 번 수선한 흔적이 있는데 그때 별이나 화환 모양이 새겨진 단추가 사용되었다. 이런 단추는 베트남전쟁 말기의 군용 의류에서 흔히 볼 수 있었다. 다른 옷은 보강을 위해 선명한 초록색 실로 박음질한 자국과 멜빵의 빨간색과 흰색이 섞인 고무 밴드가 특징인데, 상대적으로 좀 더 알기 쉬운 내력을 갖고 있다.

이 오버올은 가장 오래된 작업복 제조사 중 하나인 오시 코시 비고시에서 만들었다. 이 회사는 1895년 위스콘신 주 오슈코시에서 그로브 매뉴팩처링 컴퍼니Grove Manufacturing Company라는 이름으로 설립되었으며, 히코리 스트라이프(간격이 가는 흰색과 파란색의 줄무늬)가 들어간 빕 오버올을 주로 생산했다. 1897년부터 개성 넘치는 이름인 '오시 코시'를 사용하기 시작했지만 제품 라벨에 '오시 코시 비고시'라고 표시하기 시작한 건 1911년부터였다. 전해지는 이야기에 따르면, 당시 회사의 소유주 중 한 명이었던 윌리엄 폴록이 보드빌 스킷(⁺노래와 춤을 섞은 촌극)에서 이 구절을 듣고 브랜드명으로 차용했다고 한다.

1960년대 말에 이 회사는 새로운 사업부문을 통해 변모한다. 작은 사이즈의 아동용 빕 오버올에 대한 새로운 수요를 발굴해냈던 것이다. 중대한 사업적 결단이었다기보다는 그저 참신한 아이템을 찾으려는 시도에 불과했지만, 오시 코시 비고시의 제품을 판매하던 우편 주문 회사에서 아동용 오버올도 취급하기로 결정하자 1만 벌이 넘는 주문이 쇄도했다. 그러자 회사는 아동복 사업을 런칭하며 본격적으로 뛰어들었고 1980년대쯤에는 작업복 제조사라는 전통적인 이미지가 아동복에 완전히 가려지게 되었다.

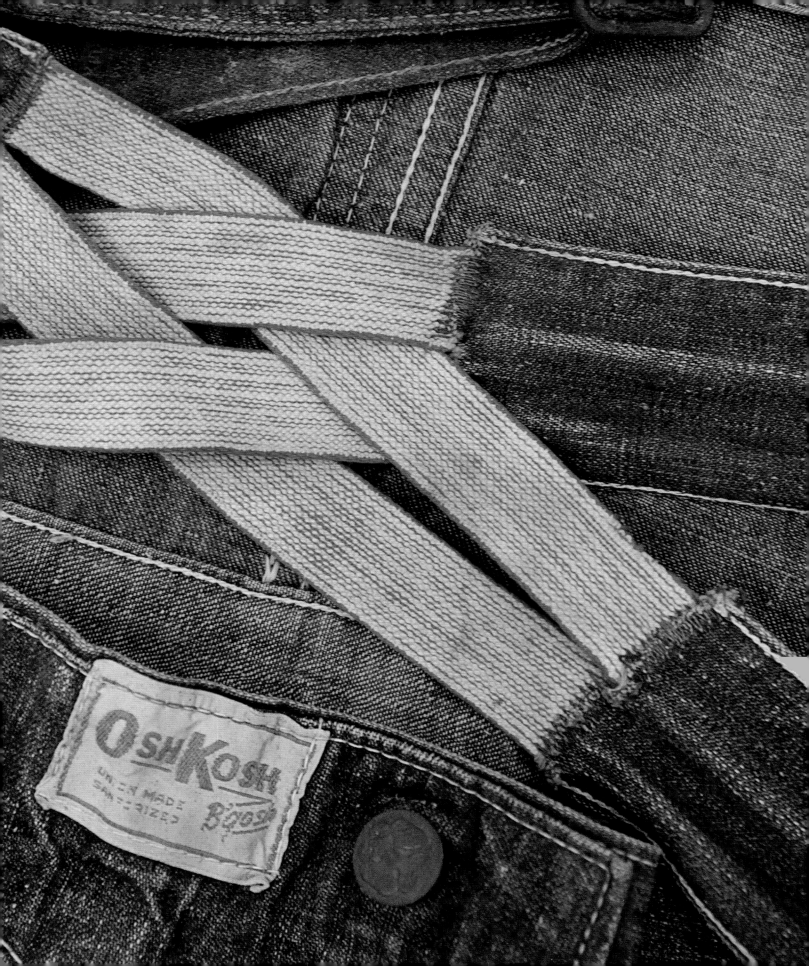

옆 페이지　데님 빕에는 승리의 화환 모양이 새겨진 단추가 달렸다.

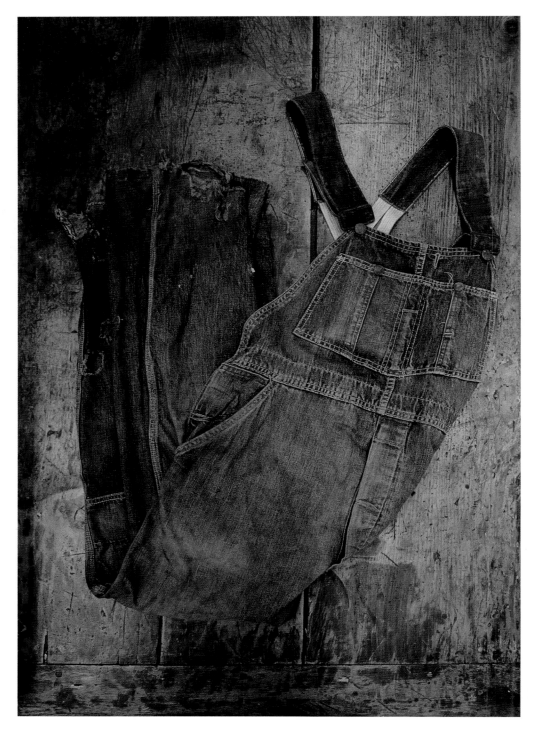

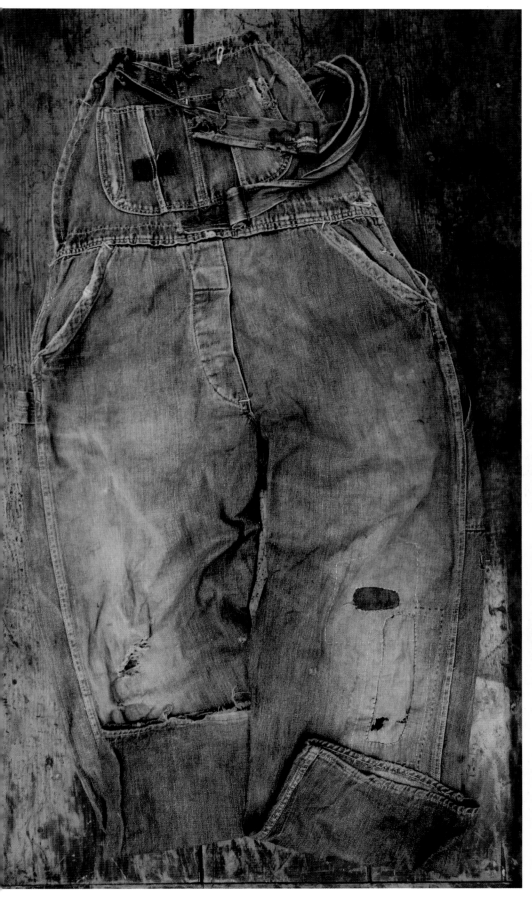

감 사 의 　 말

빈티지 쇼룸의 우리 팀 모두,

특히 이 책을 만드는 데 도움을 준 사이먼 매클레인에게 감사한다.

빈티지 의류 사업을 하면서 만난 친구들은 우리에게 제2의 가족이나 마찬가지고,

사이먼, 제임스, 폴, 바베시, 칼렙, 스네일리, 문, 닉이 열심히 일해주지 않았더라면

오늘날 이렇게 발전할 수 없었을 것이다. 우리의 보물인 옷들을 촬영해준

닉 숀펠드에게도 특별히 인사를 하고 싶다.

또한 지난 몇 년간 대단히 귀중한 조언과 도움, 지식을 준

제시 지라드, 리처드 램버트, 크리스 러셀, 대런 스미스, 리 바버, 피터 호킨스, 토비 보힐, 이언 페일리,

제이슨 샤프, 사이먼 앤드류스, 존 해밀턴, 아담과 마크, 폴 로빈슨에게도 감사한다.

끝으로,

그렇다고 결코 고마운 마음이 가장 적은 건 아니고,

우리의 아내와 가족들에게 감사한다.

그들은 우리와 우리의 집착을 참아주었다!

박세진

자유기고가이자 번역자. 서강대학교에서 철학을 전공했고 이후 패션 방송과 음악 웹진 등의 분야에서 일을 했다. '패션붐'이라는 패션관련 사이트를 운영하면서 비정기 문화 잡지 〈도미노〉의 동인으로 활동 중이다. 주로 패션과 문화에 관련된 글을 쓰면서 번역 일을 하고 있다.

VINTAGE MENSWEAR
빈티지 맨즈웨어

첫판 1쇄 펴낸날 2014년 7월 25일
 5쇄 펴낸날 2024년 10월 25일

지은이 더글러스 건·로이 러킷·조시 심스
옮긴이 박세진
발행인 조한나
책임편집 김교석
편집기획 유승연 문해림 김유진 곽세라 전하연 박혜인 조정현
마케팅 문창운 백윤진 박희원
회계 양여진 김주연

펴낸곳 (주)도서출판 푸른숲
출판등록 2003년 12월 17일 제2003-000032호
주소 서울특별시 마포구 토정로 35-1 2층, 우편번호 04083
전화 02)6392-7871, 2(마케팅부), 02)6392-7873(편집부)
팩스 02)6392-7875
www.prunsoop.co.kr

© 푸른숲, 2014
ISBN 979-11-5675-520-3(03600)